U0107423

目　　录

前　言

　　巴黎早期的大学拉开了十三世纪艺术的序幕，这个世纪所产生的艺术却无法用形式类比来识别。即使十三世纪的艺术是为其他领域所诞生，也不能被纳入到一个正式的史学实体中。以年代学参考，其鼎盛时期，在法国体现于哥特式教堂建筑，在意大利体现于拜占庭风格画作，它在意大利和欧洲的艺术史分期中发挥了不可忽视的作用。

　　纵观历史，十三世纪和十四世纪有它们形式上的定义和转折点。尽管这两个世纪根本上是不同的，尤其在阿尔卑斯山以南和以北地区，它们带来的结果也是迥然不同的；但是仍然不能把它们硬性地定义为开始和结束的时间。此外，在历史长河中，艺术用自己的方式拥有了持续几个世纪的特色，而这些特点完全不需要借助词句和文章就代表了感性世界和它的具体含义。因此，这本书将会阐明艺术创作的有力证据、需求、过程及结果。长远来看，这些结果也是关于艺术的。对艺术史而言，时间上最接近的十三世纪是最值得一提的。从广义的角度来看，在十三世纪，艺术第一次把罗马风格和人文主义联系起来。即是说，这个时候的艺术通过探索，否定了前些个世纪的艺术形式、价值观和等级制度，变得和我们理解的"现代"艺术大致上相一致。

　　由于认知环境不同，从十二世纪发生的事件我们可以得知导火索是人的中心地位：开始人是一个客体形象，之后是世界和作品的观察者，最后才是具有思考能力的个体。

　　最后，人通过自身发现周围的真理，思考事物的本质。为了形式上的研究和艺术家的考虑，才有如此表现。"人变成艺术的中心这一点是完全不同于古代的：人不再是一个物体，而是真理和艺术法则的主导。"（马克思·德沃夏克）

　　为了避免脱离艺术史本体而导致系统化之下的一概而论和牵强附会，论述开始侧重于独立的作品和特点鲜明的具体现象，接着分析特定的基础字符。执行过程中的特性也是不容忽视的，正是此过程才产生了艺术本质上的结果。每次过程中提供的契机和阻碍都是至关重要的。从艺术自我创造的认识论来考虑，买家的意志，可支配性，本质和两个推动历史进程的"本质原动力"的历史角色也是需要强调的。这两个本质原动力，一个是伟大的东罗马帝国传统或海外经历，另一个是哥特世界的形态、工具和需求。

　　欧洲概况方面，在面对与欧洲其他地区的共性和内在联系时，意大利艺术首先反映出的区别就明显弱化了。那些大事件使我们不得不重新思考意大利的特点。尽管特性不是统一的，它只是一种在历史和某些情况下表现出的特性，但是对于意大利语起源的模型它也不应该是个性化的。在那个世纪，意大利艺术应该是被一致地认为是特殊的时代产物。在这个过程中，从开始寻找革命性地创造和使用艺术形象开始，这些现象贯穿了整个世纪。最终，这些艺术形象在欧洲的教堂中日渐成熟。

　　关于所谓的"自然主义"，不免让人想到历史上的一句话："每一种形式上的模仿都要依赖于已经建立好的模型，同时模型又需要一种语言把自然形象化。"（维利巴尔德·撒乌尔兰德尔）

　　对于艺术史，必要时我们应当使用一些评价和分析的有效方法。此外，建议不要用常规的方法去解读那些现象。尤其是在意大利，鉴于十四世纪，特别是十五世纪的艺术作品独一无二的特点，更不能那样做。

　　识别出很长一段时间里有意义的时间段，看艺术怎么变化，从而谈到新的艺术不利于那些数量上更具有代表意义的艺术。然而，从单个作品的背景出发，通过作品真实的历史和被人所接受的历史来看艺术是如何变化的，我们应该避免用世俗的、错误的、与历史研究相悖的眼光来看待它。

紧随她美丽的容颜，从不间断，

但现在我的追寻必须中止了，

不能再在诗歌中紧随她的美丽，

因为一切艺术家总有技穷的一天，

我就这样把她留给我的号角

让它有更为洪亮的声音去颂扬。

<div align="right">（《天堂篇》，第三十歌，31-36 节）</div>

致维奥拉

第一章
通往1200年之门

罗马古迹与罗马艺术

曾经罗马有众多精彩绝伦的作品，其中大量的雕塑作品令人惊叹不已，首先我想提的是一个外观无比精美的雕塑作品。这是罗马人民献给维纳斯女神的一个雕塑。据传说，女神将自己赤裸的身体展现在帕里斯面前……这个雕像是用帕罗的大理石做成的，工艺极其精湛，整个雕像显得栩栩如生、活灵活现，正如一位因赤裸而面露羞色的女子……不知道是何种魔力，她的精致容貌使我不禁回望多次，即使我与其相距甚远。

关于格里高利的作品《罗马城奇迹故事》，我们只了解其中被引用的一段文章。英语和英国文化可能感受到了罗马遗迹的魅力，而这些古迹见证了十三世纪的没落与新世纪的崛起。格里高利了解史料，几番讨论挑选出来的东西和现代作家，例如拉瓦丁的伊尔德博尔特，图尔市的大主教博学者，他引用抒情诗，还赋予遗迹以教育意义；索尔兹伯里的乔万尼，他是沙特尔学院派最著名的代表人物之一，此外，他还是古迹的欣赏者和专家，比如他欣赏颂扬个人功绩的古迹。然而，这种具有教育意义的方面是被知识和审美共同促进的。格里高利对形式方面异常敏感，同时他也被精湛的技艺所激励，最后他启发人们通向十三世纪的大门。

在格里高利的眼中，古代的雕塑就是追求真理的体现：当我们驳斥那些荒谬的传说，当我们不断地想知道如何完成某事时，当我们追究那些尚不清楚的细节，比如螺旋柱。然而古罗马基督教或者同时期的古迹不在格里高利的视线之内。偶然的情况下，他提到了圣彼得的地形学并回想起教堂的建造就像破坏的过程。他使用了由古迹提供的珍贵的大量资料。

　　古罗马艺术创造与古迹有着难以割断的联系。十二世纪末是极其重视古典文化的一段时间，尤其是对人物形象的关注。科斯马式艺术（arte cosmatesca，是一种流行于十二至十三世纪罗马地区的大理石马赛克装饰艺术，因最早起源于科斯马家族而得名）的特点是用古老的大理石碎块装饰于墙面，之后它被一代一代流传了下来，随后这种艺术风格更多应用在了形象雕塑上。尼古拉·安杰洛和彼得罗·瓦塞雷托一起完成了"城墙外圣保罗大教堂的大烛台"。这个作品上重叠交错的花纹、动植物、耶稣受难与耶稣复活的历史故事构成了多彩的几何装饰。那些生动的场景、栩栩如生的人物都一致参照了古代即早期基督教艺术。不过，同时某些浅浮雕不同于早期基督艺术的风格，缺乏古代艺术的特性。但是这部分作品依然保留了基督教的特点，没有脱离中世纪和西西里艺术风格特点，例如塞萨奥伦卡大教堂和萨勒诺大教堂的装饰。

　　科斯马式艺术的代表作是奇维塔卡斯泰拉纳大教堂。从十二世纪末到1228年劳伦丘斯的弟子一直在建造这座教堂。1162年在罗马或者罗马附近劳伦丘斯第一次和科斯马的父亲雅各布合作，科斯马艺术的名字由此得来。在这种情况下，早期基督教的装饰家们不再局限于制作室内陈设品，而是能够主导一个建筑场地。建筑语言中有一种叫作"古典主义"的建筑风格，在1210年作为凯旋门而建造的门廊中达到了"古典主义"风格的顶峰。这种建筑风格非常灵活，并且它能让镶嵌体、浮雕、马赛克和古式构件和谐地共存，还有那些非古式的也可以：爱奥尼奥的柱头都是仿造的，是形象模型和衡量工匠水准的参数。即使没有人的形象，科斯马艺术和早期基督教的关系也应该被改变：从仅仅是为了弥补缺乏手段的需要到模仿作为对新的审美敏感性的直接回应。

　　这座城市是罗马教廷权威的所在地。它起着以当地传统迎接和让出现的形象艺术与代表了十三世纪进程的不同需求相互影响的重要作用。罗马绘画艺术巩固了教廷的地位，极大地丰富了绘画作品的知识内涵。从切莱斯蒂诺三世（1191—1198年在位）的角度来看，拉丁门

附近的圣乔万尼大教堂符合教堂的主张。圣乔万尼教堂内类型学的循环就是一个很明显的例子，它是以早期基督教大教堂为模型建造的。它的形象艺术倾向是很特别的，尤其是十分注重动作的清晰和身体比例这一点。例如，在圣经《创世记》的故事中，对古典模型的间接反思就利用了间接的参考，当然是加洛林王朝式的，也可能是东罗马帝国式的。就像《圣母领报》中的天使，他们衣服上有褶皱，身体有一定程度蜷曲。此外，圣乔万尼大教堂的湿壁画系列十分接近费伦蒂洛山谷的圣彼得大教堂。尽管两个教堂没有形成风格上的统一，但它们在类型和形象的主张上相一致。中世纪晚期的传统再度兴起和城市历史上形象艺术的出现都是无可置疑的。有时，通过观察用来祭拜的圣像，我们可以观察到圣像上的衣褶减少了，人物的身体比例也被拉长，完全否定了最初的意图。

尽管罗马的城市传统的影响是其他任何地方都无可比拟的，但是不能排除在接下来的世纪里这种传统在欧洲大陆的其他城市拉开序幕。在福萨诺瓦西多会修道院建造（按照勃艮第阿尔卑斯山以北地区的形式和结构的有机系统建造）时，切莱斯蒂诺三世为帕德里阿尔契科订购了两扇青铜门，现在在拉特朗圣乔万尼教堂的洗礼堂和讲堂中，它们是佩图斯和温伯图斯的作品。有人说它们出自洛桑，也有人说出自皮亚琴察。无论它们出自哪里，它们都为古罗马精湛的冶金技术留下了有力的证据。例如，在《艾可蕾西亚》中，唯一保存良好的形象和福萨诺瓦西多会修道院的建筑形式相同，采用古典风格的冶金方法，在底座雕刻了清晰的图案。

英诺森三世（1198—1216 年在位）要求为梵蒂冈圣彼得大教堂忏悔室内的壁龛制作帷幔。1215 年圣乔万尼教堂的主教会议决定定做法国利摩日帷幔。教皇主教权力庆典纯粹是古罗马的一个主题，庆典中的装饰十分符合传统，庆祝的形式在后来法国哥特式发展中有所改变。这些得追溯到孔蒂教皇时期，流传下来的手稿很好地证明了古罗马的欧洲形象艺术。马德里（马德里，西班牙国家图书馆，手稿，730）的弥撒仪式，莱茵－莫萨诺盆地的装饰和《耶稣受难图》都是意大利

南部风情和拜占庭风格。梵蒂冈雷吉斯特四号以边饰的色彩笔法为特色，加入了传统的动物形象，如阿卡图斯章鱼（珊瑚虫的近亲）。在英国十二世纪到十三世纪中的几十年间，这种传统流传甚广。

记载十二世纪末罗马绘画的章节也描写了和东罗马帝国形象艺术相联系的创新内容。马尔切里纳的多米里科山下圣玛利亚教堂和巴隆巴拉萨比纳的阿金德拉附近的圣乔万尼教堂中的碎片清楚地表明了这一点。在十三世纪初，还有更古老的作品证明古罗马的经验与拜占庭风格绘画之间的联系。从潘塔尼的圣巴西缪教堂的湿壁画上脱落的碎片所展现出的精确的比例、生动的人物形象、高超的技法和复杂流畅的线条都接近动态主义。马其顿圣潘达勒摩内勒兹庙宇（建于 1164 年）的东罗马帝国形象艺术中富有动态风格特色。这些作品的作者可能是到达意大利中部的外乡人，他们和更有名的拜占庭艺术家合作完成。奥托·德慕斯定义拜占庭风格为"西西里风格的延续和发展"。

拜占庭传统的角色

诺曼西西里的镶嵌工艺场所有力地证明了西罗马帝国的科穆宁王朝文化和主教文化是不可替代，以及整个欧洲地理文化交流的中心。在 1189 年威廉二世死后，它们的闭塞和各个艺术协会的配合对形象艺术的传播具有重要意义。这种情况一直蔓延到欧洲大陆的阿尔卑斯山脉，靠近科隆的可内斯登修道院教堂后殿就是一个很好的例子。圣灵降临节时格罗塔费拉塔的圣尼洛教堂修道院的凯旋拱门尤其突出。1204 年教堂的献祭仪式，从类似的场景开始，统一性和独特性都是如此一致，以至于很难怀疑它是由来自蒙雷阿莱的工人们建造的。这些工人也为英诺森三世所用，去翻新古老的梵蒂冈教堂的后殿。早期基督教的传统法则被基督圣像所代替，耶稣坐于宝座之上，左右两旁由圣彼得和保罗守护。基督圣像超越了古罗马教堂人物像和头戴皇冠的教皇像，真正地展现了洛塔里奥·代·孔蒂（英诺森三世）所追求的教皇神权政治。格里马尔迪的镶嵌艺术十分著名，但他的作品保存下

来的只剩下一些碎片。在这些众多镶嵌艺术中，圣殿的镶嵌艺术采用蒙雷阿莱和格罗塔费拉塔工艺，这种技术无疑是最精湛的。除此之外，还有按照当地传统来建造的，带有拜占庭自然朴实的特点，贴近现实生活。

许多不同之处在于后者在十三世纪末西欧登陆的情况。例如，在斯波莱托，随之而来的是西西里——诺曼人的观念，其中具有代表性的联系就是和天主教绘画规则。比起当地传统工艺或者古罗马特色的费伦蒂诺湿壁画的精湛技术与和谐的色彩，接近红色和蓝色的色彩敏感度与形象艺术富有张力的动作不是斯波莱托传统工艺的开端，因为1187年这个时间的存在使其更容易被相信，其实是一位作家给当地带来了丰富的外来文化。这位作家当然不是翁布里亚人，他的逗留带来了细密画和袖珍艺术生产方式。

蒙雷阿莱风格流派和意大利中部风格只有细微的差别，1207年索尔斯特诺俗于斯波莱托圣母升天大教堂正面创作了镶嵌画。[7]

威尼斯圣马可大教堂的镶嵌艺术场所产生了另一个西方拜占庭文化的前奏。在十二世纪后期实现了殿堂的马赛克装饰，拜占庭绘画与各种艺术的相互作用有了一个圆满的结局。另外，在耶稣受难图中，耶稣的身体部位极其细致，这是由于古罗马艺术为求美观而偏爱古典风格，忽视重量和体积，就如受难图中的基督像。大约在1180年，教堂穹顶的耶稣升天场景利用改革后拜占庭绘画特点标志着动态风格的发展，马其顿库尔比诺沃的湿壁画（1191）整体形态就更加完整自然。

与西方肖像学之间的相互影响被视为特殊情况，就像新世纪之初突出了拜占庭形象艺术的再现，也就是整个中世纪对古典艺术传承的传统的再现。它也可以被理解为人体肖像自然化的有效工具。就像德姆斯解释的那样："拜占庭艺术形式是多样化的，而多样性正是它的主要特点之一，从中世纪欧洲的观点来看，也是它最有效的特点之一。"这种潮流席卷了整个西方世界，各种当地传统特色和拜占庭形象艺术一起促进了西方艺术的发展。

欧洲的各种现象和情况

瓦尔德·迈的《朝臣逸事》阐明了古代艺术已知的可利用性和形象艺术各流派的需求:"古代的工艺品已经在我们手中,他们那个时代甚至更久远的时代已经过去,过去完成的行为仍然存在于今天……我们应当保持沉默,那样他们的记忆才会永远在我们的生活中,伟大的奇迹!死去的仍然活着,活着的已经埋葬在属于他们的地方。尽管我们这个时代贵族们的丰功伟绩遭人摒弃,古代的鸡毛蒜皮也为人赞扬。"众所周知,1151年恩里科·迪布洛伊斯(1129—1171年任温彻斯特大主教,也是斯蒂芬国王的兄弟)收集了古典遗迹并引进英国,安茹王朝的领土大多是富饶之地,不管是岛屿还是诺曼底大陆、安茹大陆和阿基塔尼亚大陆,商业贸易都十分发达。格里高利大师的《论述》序言中,无论怎么修辞,都建议道:"应我的朋友们……和许多其他我非常亲爱的人的请求,我觉得有必要把我在罗马学到的那些值得更多关注的东西写下来。"

大约在十二世纪末的时候,在艺术创作方面这种意义是显而易见的。袖珍画艺术虽然有了很大的发展,然而在处理技术上借鉴了正在西方传播的拜占庭艺术。威斯敏斯特的《赞美诗集》(伦敦,英国图书馆,皇家手稿,2A第二十二章)于1200年左右完成,有着岛屿传统的动态浮夸风格。例如人们想到爱德文在1150年至1160年间创作的《赞美诗集》(剑桥,剑桥大学三一学院,手稿,17.1)在颜色上完善了许多,固定的外形和古式柔和的褶皱使得整体更加规矩、结实、紧凑。

文化上真正的飞跃是温彻斯特《圣经》中的第四卷(温彻斯特,大教堂图书馆)。比起可追溯到1160年左右的部分,《创世记》(《圣经》中《旧约全书》的第一卷)的创作者和摩根表的创作者在拜占庭模型上展现的创新精神,可以和诺曼西西里的镶嵌艺术大师相提并论。拜占庭艺术在十三世纪再次兴起并重新发展,具有非常重要的意义,因为它向西方艺术传达了古典主义动态和清晰的人物形象的概念。

十二世纪末古典主义再次在英国兴起。坎特伯雷的彩色玻璃窗,

一系列基督祖先的伟大形象、类型学与圣传就是一个很好的证明。此外，1174 年古列尔莫·迪桑斯在主教座堂为格瓦西奥君主加冕，之所以选择这个教堂是因为它的名声和本身的吸引力。看看这十几年，主教座堂中的形象艺术和首先根据哥特式原则建立的教堂就很好地证明了这一点。哥特式的宗旨就是"自己亲身经历过的远比听到或在书上读到的重要"。该遗址是文化交流的中心：雕塑装饰品方面，柱头源于法兰西岛的模型，而与马恩河畔沃镇圣母院唱诗台碎片的浮雕的密切关系，也由大主教胡贝特·瓦尔德（逝于 1205 年）墓的金银铸造技术证实。

雕塑方面法兰西领土带来的影响和袖珍绘画改革相互作用，超过了罗马式。罗切斯特的西大门（约 1160—1170）可能是法国工人的作品。大约在十三世纪，它和古列尔莫·迪桑斯的关系毋庸置疑，因为英国约克的圣玛利修道院雕塑的自然主义和形势平衡。放置在威尔斯大教堂过道的柱子体现了各种形式艺术起源的联系，其中就有：哥特式植物元素、古罗马传统形象艺术动物装饰的场景，十三世纪初在伍切斯特或者鲁昂也有发现，还有仿古摆件，比如侧弯的古老姿势或强调早熟怪诞的面容。

英国在过去探索艺术世界的过程中，受到拜占庭新意的启发，又借用它的传统，受益不少。英国曾在法兰西的统治下建造了主要的形象艺术基地——像诺曼西西里和斯堪的纳维亚一样，我们正在探究的和参考的基地撇不开关系。大约在 1170 年至 1180 年间，英国的作品《破碎的象牙白基督圣像》展现出岛屿人的到达的艺术境界。

十二世纪中期在加泰罗尼亚，与英国的来往是拜占庭文化传播的重要媒介，并且是分为多阶段的。从埃维亚的圣玛利亚到加泰罗尼亚国家博物馆，前辈大师的艺术中都有着动态印记，这在温彻斯特或者恩里科·迪布洛伊斯的《赞美诗集》（伦敦，英国图书馆）中可以找到对比。尤其是摩根大师创作了桑查（阿方索二世的妻子）修建的锡赫纳新镇修道院里的装饰画，涉及《温彻斯特圣经》的内容。基督学和《旧约全书》的故事覆盖了墙面还有拱门，拱门内侧里还有祖先的

形象。他们对古代华丽且富有个性的诠释推进了英国袖珍绘画艺术和西西里马赛克艺术之间新关系的形成，也在奥弗涅的拉沃迪厄牧师会的大厅装饰画中找到了极其罕见的交汇点。

来自欧蕾拉的形象反而循规蹈矩，有同质多象的特点，这种特点展示出间接来自法国南部或者意大利的不同影响。此外，通常伊比利亚半岛（包括西班牙和葡萄牙）给出了多个例子，这些例子突出了不同情况下对古罗马传统的超越。大约在 1170 年，西洛斯的圣多明戈修道院中《圣母领报》中人物的衣褶表明古罗马传统艺术回转到纯古典风格艺术，就像在西班牙圣地亚哥或者奥维耶多的圣地前的传道者；就跟阿维拉的圣维特森西大门一样，这些回转不只是间接来源于法国。圣地亚哥-德孔波斯特拉主教座堂中马提欧大师[3]1188 年创作的《天使圣人荣光图》是整个西方中世纪最好的立体图。

金银饰品的先驱与尼古拉斯·德凡尔登

标志着十三世纪进程的不是某种特定的风格，而是对人与自然的感同身受。这一点把文化的根源建立于查尔斯·H.哈斯金斯称之为"十二世纪的诞生"上，以展示不同的成果及意图，就像形式质量的保证，古典艺术同样重要。直接对准可能之地，间接于其他。即是说，通过十二世纪最后几十年拜占庭艺术的发展，拜占庭艺术不但没有忽视其他模型，如加洛林式或者后古典主义模型，还十分重视古代石器的革新。

珍贵的微型技术在这些术语中间显得清晰明了。这种微型艺术远非可以定义的。实际上比起其他艺术，这种微型艺术更好地代表了十三世纪初期的特点。早在《多样的艺术》的序言中，特奥菲洛（他可能是 1107 年到达黑森的赫尔玛绍森修道院的僧侣金匠）在所讨论的主题中首先承认："日耳曼尼亚在金银铜铁加工方面很有名，作品非常精致。"在接下来的几十年，罗马帝国土地上的人们开始注重人体形象的多样化和重要性。

大约于 1150 年至 1160 年间，一尊代表着大海的个性并且使用了金银细工技艺的雕塑诞生了，如今保存在维多利亚和艾伯特博物馆。从哲学家的角度来看，这尊雕塑明显带有古典风格，雕像上的人物穿着长袍，衣带飘飘，面容淡然。对于牛津阿什莫林博物馆的先知和摩西的小雕像，我们不知道它们具体的诞生地，然而它们的姿势还有衣褶都具有动态风格的特点，从而成为大众文化趋势的代表。仿古趋势给予人类和感知世界慰藉，预言家和小雕像创造了这种趋势最好的结果之一。

自 1550 年起就摆放于米兰大教堂十字耳堂左侧的特里武尔齐奥大烛台最接近上述作品。在这种情况下，总结历史及丰富与模糊共存的传统类型学表明：一个作品要有重要的影响，必须要具有精良的工艺和雅致的风格。1162 年，这个大烛台的底部（现保存于布拉格城堡区博物馆）从米兰失窃，使得大家一致认为特里武尔齐奥大烛台可能也是在这个城市中完成的。然而热那亚圣洛伦佐大教堂除了和安茹王朝的官方语言接近，大师们的作品在形态学上的相似并不能确认这一点。在大众文化中，关键时刻动态风格中一些作品的历史重要性发生转变，如牛津的预言家雕像或者特里武尔齐奥大烛台，它们是由英格兰或者莫桑的大师或依据其模型制作的。它们是同时期同类型艺术的成果，在这个世纪进程里人们了解到了早期出现在尼古拉斯·德凡尔登作品里的微型技术。

1181 年，尼古拉斯·德凡尔登 [1] 的名字第一次出现在修道院院长韦恩赫尔所管理的登记册中。克洛斯特新堡修道院就是韦恩赫尔所在的修道院。尼古拉斯的 45 个浅浮雕代表了圣经新约和旧约的章节，分别有三章：《前法》（摩西律法建立之前的法律）、《后法》和《感恩》。这部作品的产生被贴上充满活力和出人意料的古典主义的标签，但还没有找到所有合理的解释。艺术家为了完成作品从凡尔登到了东罗马帝国的乡下，在那里更能完善技术，使肖像更加多样。然而其形象文化的来源和特殊的模型却不为人知：一方面，莫桑金银铸造传统或者邻近梅斯的加洛林式模型的影响并不足以解释最终的形象艺术；另一方面，

它与拜占庭悲情主义这一点的对应是不可否认的。

此外，对比尼古拉斯的第一个和最后一个圣坛嵌板就知道尼古拉斯的风格不是单一固定的。1205 年图尔奈大教堂圣玛利亚的圣骨箱上刻的铭文将尼古拉斯称为"马希斯特"（古罗马或中世纪的"教师"），最重要的是他的作品中金银的重量比例。在下方，依照惯例由斜面占据，由《耶稣受难》和《耶稣复活》的故事装饰的圆盾，柱子上有圣母的故事。划分的空间几乎被那些神圣故事的主人公所覆盖，有时底部的浮雕用既定的雕像装饰。

大概在同一时期，东方三博士的圣骨箱因极其精致的风格，被认为是尼古拉斯的作品。圣骨箱正面描绘的是奥托四世在 1198 年和三博士一起朝拜耶稣，参加耶稣的洗礼。耶稣坐于王座上，悬于他们之上，位于高位，在他两侧分布着使徒队列，他的方向与先知们一致。在带有植物纹饰的几何珐琅器上，人物的高贵用很多衣褶和密集而独到的褶皱来体现。人物身体下部用很自然的方法来描绘，克洛斯特新堡修道院圣坛就与圆盾思路一致。克洛斯特新堡修道院的修建采用刻画图示的方式。形象上形式的和谐和庄严的举止说到底对于尼古拉斯是前所未有的。在之前的十几年，尼古拉斯在不同的地点实验了多次外形比例的协调。壁龛中的先知形象使得人们不能否认古风的借鉴，但是雕像更加生动有力，姿势更加简洁，已经超越了工具性的引用。

重要的雕塑和色彩艺术

在十二世纪末和十三世纪初，出色的雕塑艺术变革使得人们意识到金银装饰的重要性。解剖学与三维立体的掌握使得微型技术应用到先锋艺术当中，仿古艺术中加入透视法，这些技术似乎都汇集到了十三世纪初（1200）的艺术中。

法国兰斯很长一段时间是古典艺术的源泉，虽然这个地方重要雕塑上的金银装饰技艺高超非凡。当地的传统扮演了一个重要角色，形成一种感觉：兰斯是繁荣的卡洛林流派的所在地，位于法国皇家统治

地和罗塔林加之间，使得传统与皇家相融合。当地博物馆的两根柱子（约建于1180年）具有复古的传统，还与莫桑金银装饰之间有紧密的联系。同样地，不参考金匠的意见很难解释大教堂《罗马之门》上人物的装饰、衣褶、拼接。之后，它令人回味起了科隆先知的人物形象。

在巴黎，观察圣安娜（最古老的圣母）大教堂的大门就可以注意到金银装饰和雕塑之间的存在的关系。十二世纪中期，法国沙特尔一系列献给圣母玛利亚的大门（偏离中心的金子装饰）就明确指出它们之间的联系。十九世纪修复成了现在的模样，在这个过程中一些元素也丢失了，例如，如今保存在克鲁尼博物馆中的圣彼得碎片或者罗浮宫拱顶石上基督圣像的头。衣褶富有韵律感的特点及面部的宽度参照了维多利亚阿尔伯特博物馆将大海人格化的小雕像。

桑利斯大教堂的西大门是第一个保存完好的、具古典风格的金银手工作品[1]。它完成于约1165年至1170年间，圣安娜大教堂的大门外形与桑利斯的有着异曲同工之妙，拱门缘饰有八个基督圣像和救赎形象，弧面窗里描绘的是圣母加冕、圣母死亡和圣母升天的景象。整体规划有巨大的影响力，为十三世纪的《圣母加冕》提供了肖像学财富的灵感源泉。但是它也没有抛弃纯粹的古典风格，弧面窗上圆楣里的半身雕塑就可以看出这一点。在很多地方这扇门都是以圣俄梅尔的圣贝尔坦修道院为基础，例如弧面窗的空间组织，人物衣褶的线条，人物类型及姿势。建于1170年至1180年间的芒特大教堂西面中部大门缘饰和弧面窗沿袭了这种肖像风格特点。

这种总体布置虽然独特，但是还是被不可避免地作为王室大门类型学上的参考，甚至早在法国沙特尔之前就从圣丹尼斯中心（1135—1140）发展而来。圆柱雕塑的布置，缘饰和弧面窗之间的有机连接事实上都表现出哥特式时期的特点：三位一体与建筑相联系，首先辅助随后越来越平等。特别的是，工匠们来自勃艮第，他们用影响他们后人至深的特点改变了浮雕。人物标准的服饰和动态的姿势，圆柱雕塑和他们的头的加宽标志着他们所带来的影响。第戎主教座堂、勒芒大教堂、昂热大教堂、科尔贝伊大教堂等在外形上受其影响，具有喜欢

图 1 《加冕礼大门》，石材，约 1165—1170
桑利斯，圣母大教堂，立面

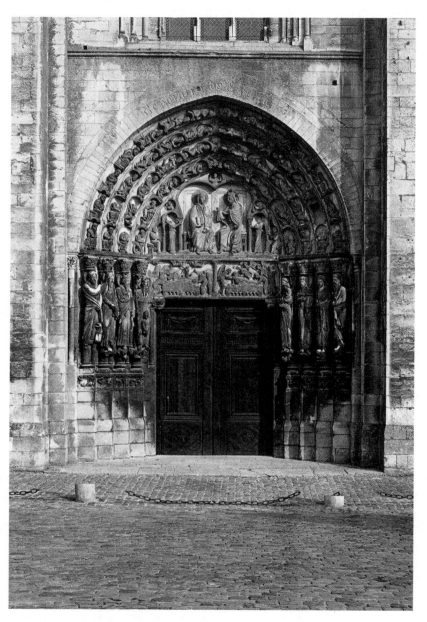

采用金银饰品和古典风格的特点。

桑斯主教座堂大门是最后的结果同时也是和其他需求相平衡的关键点。1184 年浸礼会会友的大门还在建造的时候发生了火灾，1268年那里的塔楼又倒塌了。最后，只剩下了弦月窗和缘饰。从这些还有门上脱落的头部碎片[2]，现在的人物脚下的寓言形象，可以看出变大的体积和古希腊风格的再次时兴（在教会大楼）。例如，对使徒头部采用解剖学方法，体积处理精细，线条刻画流畅，仍然是法兰西岛雕塑家的两个不变特征。

然而在十三世纪之初，全景图更加清晰，桑斯的全景图只是对法兰西岛雕塑模型和实例的可能解释之一。比如，波士顿美术馆的《宝座上的圣母和圣婴》大约创作于 1200 年，符合古罗马式的肖像，表现出了惊人的优美典雅，完美地体现了圣母玛利亚的圣洁形象。法国圣丹尼斯重新诠释并随着古物品味的变化而变化，这些物品在宝石雕刻术上造诣颇高。约 1210 年在研究象牙和雕塑模型时，法国代地区蒙蒂耶修道院的碎片表现出自然主义的风格特点。拉昂圣母院大门（1190—1205）标志着法国十三世纪初另一个重要雕塑艺术的中心：古典风格和多样的表达方式，它们影响后世颇多。

法国东北地区浮雕图示的减少形成了居中的概念。对称的外形创造了被称为"木尔登法尔登风格"（或者山脊风格）的雏形和顶点之一。其他技术在 1200 年也可识别出这种风格。拉昂大教堂的彩色玻璃窗是一个很明显的例子，就像圣尼科西奥在苏瓦松大教堂的生活情景一般（现存于伊莎贝拉史都毕加得博物馆）。

设计虽然不能表明什么，但至少经过了多方面多角度的思考。创作人物形象时理想的图示理念也许应该侧重设计的使用。为了推广创作者的构想，更好地定义图示，人物形象诠释了建造与描绘的过程和结果。图尔奈报纸上有四位骑马的猎鹰者正在嘲笑捐斗篷的圣马蒂诺（伦敦，英国图书馆，手稿 15261）。这是罕见的证据，否则就不能解释法国特鲁瓦大教堂彩色玻璃窗的碎片和教堂图书馆中克莱尔沃手稿（例如手稿 48 和 92）之间的联系。在这种情况下彩色窗的高度近似使

图 2 《男性的头》，石材，约 1195—1200
桑利斯，宗教会议博物馆，来自桑利斯主教座堂，西面的中心大门

得我们想到一种统一性。罗马式形式和构图的精练仍然重视法国东部
地区金银装饰的传统，没有简单地把纯色彩和复杂的线条分开，并加
入了仿古的风格。

在香槟（厄尔·卢瓦尔省）的文化相互影响较特殊。在这种影响
之下，香槟沙隆的圣母与沃克斯修道院柱子上的雕塑被包括在内。此
外，随后在桑斯也出现了这种雕塑艺术。在萨克森自由州为了古典风
格的地位和形式的平衡，人们观察同类型的现象。例如，摩根手稿（纽
约，皮尔庞特摩根图书馆，编号 565）的福音传道师或者勃兰登堡大

教堂《编汇》的福音传道师和哈尔伯斯塔德圣母堂唱诗班的传道者间的对比，一贯平衡的固定化是所谓查肯风格的前奏。

英格堡赞美诗集是十三世纪最具代表性的作品。它至少是由两位大师完成的。[5] 更年轻的那位大师通过图的抽象作用对重复的语素和根本的描述做出了完美的总结。然而，在风格的基础上手稿的日期和创作地点等，这些关键问题还有待确定。一些对照暗示，它可能出自法国北部，通过内容元素可以定位到努瓦永或者苏瓦松。重要的是没有什么可以和宫廷古代艺术相比较。就像鲁昂的赞美诗集（市政图书馆，手稿 3016）的不同风格或者圣莫代福塞的弥撒书（巴黎，法国国家图书馆，拉丁手稿 12059），不同风格的艺术工作室共存使得宫廷艺术繁杂。

建筑：结构与形状

努瓦永和苏瓦松的大教堂在那时到了哥特式建筑的实验性阶段：艺术创作早期的变种和对于古代的崇拜结合到了一起。就像我们看到的，记录哥特式建筑和审美的手稿在产生新的等级的艺术中超越传统的界限，强有力地留下了形式的全貌。

经过几十年的实验之后，苏瓦松大教堂南边的十字形耳堂大约从1175 年至 1180 年开始修建，它的顶端有一个回廊和一些支柱，竖立于四层楼之上。高处三开式的彩色玻璃窗和精致的绘画标志着那个时代的顶峰。观察香槟大区的建筑可以得知苏瓦松大教堂非常符合那个时代的审美。十三世纪中期以后，从建筑物的稳定性和布局来看，约1250 年设计的努瓦永大教堂没有摒弃开始的教堂观念。平面图上有三个中殿和两个回廊，在立体图上分为四层，立柱顶上的拱肋和水平框架的重复，产生了线性分割的效果，空间分配十分合理。由此发展的成果不容忽视。然而，再之前，这种解决方式完全掌握了桑斯主教座堂的先驱建筑的风格特点和规律，和圣丹尼斯的回廊也相似。圣艾蒂安大教堂归属于恩里科主教（逝于 1142 年），十分有创新意识。在

1140 年至 1144 年间，是苏格将圣丹尼斯回廊加入了教堂的中殿里。在努瓦永大教堂中，拱门、穹顶和支柱相配合，让填充的底料和框架分离，墙壁也失去了支撑的功能。

拉昂大教堂[2]的建筑工地是其建成的先决条件，拉昂大教堂于1160 年开工，在十三世纪初建成。整个建筑谨遵严密细致的精神，教堂的十字耳堂和唱诗台就传达了这种精神，这在三殿的平面图上清晰可见。中间的跨距是侧边的两倍，在一根根圆形的立柱之上有六方拱顶覆盖，并由三层立面封闭，以突出整体的统一感。百叶窗的发明使得光线充足，加长的柳叶窗打开了十字架的顶端。在外部，殿堂代表了建制的成分。灯笼式天窗和前面十字耳堂的塔式建筑越过外部的殿堂形成了古罗马的建筑风格。后来图尔奈也重复了这种特点。整体比较坚固，现在观察它的各方面，很明显它内部立面和空间都利用得很好很协调。

同时代的巴黎圣母大教堂的正立面似乎也很协调，但概念却大相径庭。巴黎圣母院的正立面约设计于 1205 年。1163 年圣母院后殿开工，后殿也是教堂的最后一部分，有两座塔楼。整体线条简明，难分内外。教堂的正立面扁平，建筑物前面有屏障，屏障由大门、窗户和浅浮雕的敞廊装饰。各个方面极其和谐：支柱、敞廊和水平框架。

为了符合建筑物结构的逻辑和"薄壁"墙部的规则，平面外形进行了扩展。唱诗台分散在五座宫殿里，这种环境使得教堂其余设施和不是特别突出的十字耳堂分开。在最初的方案里（十二世纪最后二十年）有建在边侧宫殿里的讲道台，讲道台高高的只是为了凸显它的中心地位。立体图上分四级，高度依次递减，十分注意各个部分的功能平衡。最下面的是三叶窗，三叶窗上边是盲窗，而最上面则是小窗户。这种具有实验性特点的方式在功能上不实用。1225 年发生了很多变化，当窗户适用的时候，加长窗户之后百花窗就失去了价值。空间趋向就像简单形状的组成部分，观察围绕教堂后殿的回廊就可知这种特点，在回廊第一次有了规则三角形的部分。

十二世纪末，法兰西帝国的边界的建筑方式大规模地流传到了其

他地方。约 1185 年弗泽莱的圣玛德琳教堂的唱诗台形式布局与建筑系统和巴黎大区的那些教堂极为相似。就在那几年，阿维拉的伊韦里卡教堂建成。这个教堂尽管大部分支撑物、窗户和外形都保留了传统，但是建筑的平面和总体效果都是源自于勃艮第建筑风格。在英国，坎特伯雷的先锋艺术团体成立之后，建筑师们根据新的重要准则继续创作新作品，从 1187 年奇切斯特大陆到 1190 年罗契斯特的作品，最特别的是 1192 年的林肯地区的建筑。在 1200 年左右，唱诗台上的穹顶被设计成不复杂的弯曲凹体，超过了尖拱顶的十字架。在科隆的圣库里伯尔特，尖拱式的屋顶并不意味着在 1210 年填充部分和教堂屋架的房梁减少，它们是和墙上的装饰元素混淆了。

同一片大陆土地上有着特别的哥特式建筑并随着地区的不同而变化。香槟大区技术形式有所改善。法国兰斯圣雷姆教堂的建筑特点源于香槟大区，该教堂还衍生出由后来建立起来的小教堂组成的回廊，并在马恩沙河畔沙隆的沃镇圣母院的唱诗台和十字耳堂间得到了最大的体现。另外，1206 年王朝落没之前，安茹王朝的土地上大量有名的建筑拔地而起。比如，法国昂热大教堂，其单独的殿堂之间有很大的梁间距，顶部由大穹顶覆盖，高高的拱门坐落其中，给人以独特的感受。教堂各个部分线条细而长，从而细长的线条把边上的厚墙分割开来。普瓦捷大教堂建于 1162 年，三座宫殿被多根柱子分隔，柱子支撑着拱门，拱门因为高而产生大厅式教堂的效果。十三世纪下半叶，这座教堂修建完成之后，安茹王朝哥特式建筑形态延续了很久，昂热的圣谢盖尔（约 1200—1220）就是一个例子。

用大量的实验观察教堂各部分，各种矛盾的现象，对于教堂建筑来说，在十三世纪末似乎能够综合各种建议的趋势。同时，沙特尔和布尔日教堂有着质的飞跃，不同但是并不完全相反。

在大主教亨利（亨利大主教是巴黎大主教欧德斯的兄弟）的意愿之下，布尔日主教座堂约于 1195 年开始建造。尽管根据原来的图纸，唱诗台早在 1214 年就应该投入使用，但宫殿在 1255 年至 1256 年才建成。平面图上有两座偏殿和两个回廊，没有十字耳堂的问题就用后

来巴黎圣母院的建筑方法解决了。小窗户高高地在讲道台通道上面，也是采用巴黎的方式，但是窗户位于拱上面使得中心大殿和前面的大殿之间的高度差减少了。因此，从立体图来看，里面的建筑反而显得更低。通过这种方式，内部建筑在各种元素的重叠之下显得更加有序。高低的脚拱成双成对地以巴黎圣母院的建筑方式支撑着教堂。多元素层层叠加，这是内部以有限方式产生的结果，最后曲面给人空间上的统一感。我们不知道这位建筑师的名字，但他领会了建筑形式的轻盈感，从根本上表现了各部分之间的逻辑。只有一些特定的线条和装饰才体现苏瓦松地区的特色。

1194 年 6 月 10 日晚至 11 日凌晨，一场火灾来势汹汹。那之后，沙特尔教堂的重建工程开始了。三殿式的选择和精确的比例表明沙特尔教堂的重建借鉴了拉昂教堂的经验。教堂中有三殿式突出的十字耳堂、唱诗台、后双廊和放射式的柱子。为了分成三层，放弃了在主殿内部修建讲道台。偏殿旁的通道有几扇三叶窗，这个通道把低处的窗户和拱门分了开来，同时有着美丽弧度的很多拱门支撑着外部。它们的整体建筑表明了当时的建筑理念：功能实用性以及结构和装饰与整体形式相符。首先，柱子应该配合中心结构；其次，拱肋或者缘饰下面四根大柱子应该以准确的方式和流畅的线条构造出标准的建筑结构。窗户的扩大强调了建筑的内外统一。立体图上为了使讲坛达到殿堂拱门的高度，因而降低了讲坛的高度。教堂各个部分之间比例完美、结构简明、形式简单。这些让整体效果协调一致，塑造了一个富有庄严感的不朽之作。建筑物的每一个部分都毫不掩饰地发挥着应有的作用，拥有结构和动态逻辑上的重要价值。一个不朽之作真正的卓越之处在于它是一个令人印象深刻的典范，它只是被模仿，却从未被超越。

这种设计一致性的张力是立竿见影的。1197 年至 1198 年间，在苏瓦松开始修建唱诗台，高处拱门之上有两开和三开的窗户。仅仅早建了几年的十字耳堂的连接处就体现了十二世纪末建筑审美的飞跃。在 1205 年，拉昂教堂最初的唱诗台被扩建，更符合后来的趋式。

第二章
大教堂的世界

沙特尔的工地

1194 年火灾之后，我们从《圣母玛利亚的奇迹》中得知大教堂的重建在很大程度上归功于比萨红衣主教梅里奥，他将圣母面纱遗物的拯救解释为一个标志。1221 年 1 月 1 日当法国布列塔尼的威廉看见封闭的拱顶时，第一次重要的建筑活动即将结束，它很可能从中间大殿开始，靠近十字耳堂 [4]，并从那里延伸到唱诗台。

我们不知道建造者的名字，或许他来自苏瓦松，或许他来自拉昂。直到接近十三世纪二十年代末，他才完成这项工程。他依据最初计划进行修建，唱诗台拱门的不同连接处只是一种变体，比中殿的要纤细些。当一种不同的思维出现在建筑工地顶部时，不是一切都已经完成，尤其是十字耳堂。正立面顶端的拱廊已经完成，而边上的塔楼仍然没有完成。即使从装饰、雕塑和彩色玻璃中，也无法判断建筑的年代及发展过程。

沙特尔圣母大教堂的彩色玻璃保存完好，是建筑的一个奇迹。这些彩色玻璃窗虽然没有一个统一的系统，与高高低低的宫殿、十字耳堂和后廊的建造也没有直接的联系；但是它们以一种独特的方式融进了建筑之中。在沙特尔，自从进行三开竖梃窗改为两开竖梃窗上带一个圆花窗的试验以来，这是第一次在努瓦永小教堂中尝试，两开窗户位于圆花窗下，同时增加了玻璃表面的动态。然而，大部分光线色彩均衡，整体形态上统一成分发展的先兆允许适当的安排。另外，从各种表现来看，可推断的年代学的多种痕迹不太连贯。例如，后廊和南边的十字耳堂里，有沙特尔伯爵蒂博六世、佩尔什伯爵托马斯，以及德勒 – 布列塔尼家的当权者于 1217 年至 1224 年间捐献的玻璃窗，大体上符合 1220 年左右的建筑年表。

关于建筑的进程和玻璃窗制作能力的著名争论，我们可以看看保罗弗兰克和路易。近几年的研究证明了建立统一的发展模式是有可能的：他们认为不同的文化丰富多彩，并且在此基础上，不同的文化可以加入更古老的文化，并与之结合。比如，南边宫殿的唱诗台的玻璃：利用火灾残留的玻璃和新修缮的玻璃拼装在一起，看起来非常精致。

从沙特尔圣母大教堂建筑的地理文化方面，法国东北部地区是最好的发源地之一。在亚眠大教堂和拉昂大教堂窗户上的人物有着鲜明的对比，描绘了耶稣童年的故事。同时，圣尤斯塔基奥的大师可能从苏瓦松到了沙特尔。[8] 许多带有褶皱的衣服和拉长了雕刻的人物，从而看出古代风格外观雅致。例如，圣鲁宾大师的文化例证了法国东部的典型特色传到了沙特尔。法国东部的表现主义很强烈可以与布尔日的撒马利亚大师一较高下。多亏这些工匠的流动性，相同的特点从普瓦捷传到了勃艮第。人们不能忘记克莱门斯在鲁昂大教堂后廊的嵌板上刻下的名字。

建筑的重要性很广泛，不限于建筑师和模型。观察中殿下层的前几扇窗，就能够发现它们是由经受不同训练的建筑师用不同方式合作而成，这些窗户有着当时的建筑特色。比如说：人们想到更具有代表性和表达力的趋势如何与刚才提到的这些共存呢？拉长的建筑形象缺少重量，因而与古代设计者的设计相比没有优势，形式上更简单，更典型，更多重复。这种风格没有那么讲究，却更简单耐用，符合数量的要求，突出了要点。同时，它的实效性得到了充分体现，比如圣丹尼斯的南十字耳堂的柳叶窗和圆花窗 [12] 上的福音书，或者十三世纪三十年代在圣丹尼斯的彩色玻璃窗上绘有的梅斯克莱门特王室军旗。

如果人们开始比较其他作品不同技术上类似的形式，从用圣谢龙的大师的名字命名的玻璃窗的角度出发，由沙特尔圣母大教堂可以看出雕塑和彩色玻璃窗之间的关系，雕塑家们和切石匠建造了玻璃窗。他们的突出之处恰好在那些特别的工艺上，他们致力于雕刻死者卧像。这种雕像的特点是轮廓简洁，雕塑前部很突出的衣褶的体积被简化了。与圣特多罗南边十字耳堂的右大门或者南大门的雕塑相比，人们了解

到圣玛格丽特的玻璃窗或者北十字耳堂雕塑装饰上的发展相呼应。反过来观察带盲窗的拱门上的缘饰，十字耳堂的缘饰并不是统一的。沙特尔的雕塑让不同文化和不同种族的大师聚集起来，在创作过程中产生新的想法和需求。

让拱廊顶部复杂化的决定，两门到六门的雕塑复杂起来，柱子上还增加了雕塑。最初的设计是顶部中心只有一道门装饰：门的南边是《玛利亚的胜利》，北边是《最后的审判》，在决定扩建时已经开始动工。1204年10月到1205年4月，得到的圣安娜的圣物集中在通常的家族程序里。窗间门上对母亲和圣安娜的赞扬使得所有门标记下了终止期。

根据东方建筑模型，塑造的形象符合沙特尔更古老的教堂大门文化。在圆形彩色玻璃窗下的柳叶彩色玻璃窗中，绘有圣经中的国王们的形象。这种形象起源于拉昂，尤其是大教堂左大门。雕塑头部呈椭圆形，身子被重复的褶皱拉长。它还体现了仿古文化，表明对十二世纪末时拜占庭文化的传承。开始展示的动态主义反映在一些单独支撑的形象中，例如，以赛亚教堂的形象记录了上述大门的螺纹，似乎桑利斯教堂的那些也令人难忘。雕塑的轮廓构成协调，人物的姿态看起来高贵，丝毫没有不妥之处，衣服褶皱清晰柔和，如果不是这样的话会显得毫无生气。雕塑形象的结构更生动。通过简化，南十字耳堂的中心大门仿古的气息稍有减弱，动势也减少了。在这里可以识别出同一个作坊的发展。

萨洛摩内的一道门上讲的是耶稣婴儿时的故事，并排的另一道门则是旧约故事。从一边"玛利亚的胜利"的门和教堂里的殉道者和忏悔者的门，到另一边拱廊的《最后的审判》，赞扬玛利亚的事业就像新约和旧约之间的纽带。很难确定这里有多少是预设，当地的哲学院又是如何加入了肖像学的课程。约伯因在左边北大门上塑造三角面而出名。比如，彼得罗·迪鲁瓦西曾写过《约伯的书》，他从1208年到1213担任学校的教务长。

萨洛摩内的大门中可以找到来源于桑斯的雕塑家的作品。雕塑头部呈椭圆形，不同于精确的面部轮廓。小小的衣褶标志着雕塑艺术的

发展，可以让人想起窗间墙上的圣斯蒂芬或者教堂里在耶稣受难地中痛苦的圣母玛利亚。雕塑家拥有最强的技艺是他们能观察自然的特点和人脸上的神情，之后把这些传神地表达出来。南边十字耳堂左大门入口的柱子上的人物表情很有特点。这些人物通过各种姿势和表情相互传达出意境。就像示巴女王和所罗门，那些形象已经摆脱了建筑和结构常规的束缚。³ 精确的形象表现法仍然比较概要和理想主义。自然主义的法则被确立并产生了现实主义的形象。这些现实主义的形象建立了形象艺术革新的系统，并且倾向于重新建立清晰的风格并超越古典模型结构。现实主义善于表明感知，并注重细节和表达的特点，但是风格稳定鲜有变化，因而技术和形象表达受限。

图 3 《巴兰、示巴女王和所罗门》，石材，约 1220
沙特尔，圣母大教堂，南十字耳堂，中门

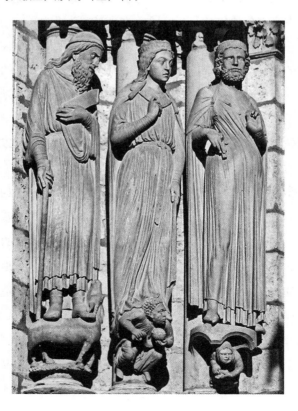

类似的作品将来可能会成就巨大，就像威廉·弗格早发现了超强技艺的雕塑家。然而在沙特尔，从建筑的发展来看这并不是个例。艺术家之间会相互分享发展走向。事实上，来源是孤立的，设计大主教墓穴的雕塑家也是如此：南十字耳堂左大门教堂里的教父脸上的面具因动作僵硬而显得有禁欲主义的色彩，教父的特点结合了轮廓瘦长的设计和柔和的衣褶，从这些特点就可以识别出雕塑家的特色。在左边南大门仿古的形式主义来源于北部的中心大门。它的形式主义没有之前提到的特点，相反，它重复不断，在宽而扁平的面部和波纹状的衣褶上几乎是一个符号。南边侧门上一共有四个形象：左门上是圣特奥多罗和圣乔治，右门是圣洛伦佐和圣阿维托。四个人物形象面部都非常威严，衣服褶皱线条还利用了古典类型学的方法。在兰斯地区的古典自然主义也有类似的成果，这些成果使人想到了后来的雕塑，四十年代的雕塑，如何让不同的支柱相互支撑。

北边的拱廊是最后的总结，代表着文化、感性和不同的结果。现有的艺术形象具有高度的模式化，是因为早期画室的文化和超强技艺。拱门缘饰形式上明显毫无秩序，这表明繁杂的雕塑作品极力渗透到外部，再一次到达了兰斯，甚至可能到了巴黎。内部装饰和南十字耳堂的优点和瑕疵确定了这种可能性。

此外，从斯特拉斯堡到洛桑，从兰斯到意大利，这种现实主义表达的方式和线条的构造被各个地方效仿，传播甚广。修建十字耳堂的作坊在教堂南大门的任务很有说服力，不能不做出猜想，就像他们是从北大门转移了。利穆赞节省经费的传统被接受，这更加肯定了创新的力量。圣阿吉内尔的神龛用于沙特尔地区。现在同一个教堂放宝物的神龛或者佛罗伦萨巴杰罗国家博物馆小型浅浮雕（大部分来源于格朗蒙教堂的圣坛），清楚地表现沙特尔大教堂形式主义的倾向。一种风格因纪念性雕塑而发展起来，如今已能够超越世俗影响珍贵的艺术和传统。

兰斯的圣母大教堂：雕塑的多种类型和方式

兰斯的一场大火给艺术创作带来了新的契机。1210 年 5 月 6 日，大火摧毁了老教堂，1211 年开始了教堂的重建工作。从 1211 年春天起，大主教的统治已成为过去。新的教堂将会被用作法兰西国王加冕的地方。开始的五年里，新的教堂实行了最大的工业化，1213 年圣尼科西奥的头骨被转移：为了做一个新的圣物盒，洪诺留三世为了给予那些为教堂慷慨解囊的人机会。1220 年因南边小教堂的唱诗台才第一次有了处理礼拜和捐赠事务传教士群体的概念。1221 年小教堂的唱诗台被提及——"圣雅各比"。1228 年中殿已经装饰好并可以使用了（圣诞节那天的公开告解圣事在教堂会众宫殿举行）。

关于资金方面，牧师会也参与了进去，很快深层次的问题就出现了。教堂那边利用 1223 年路易八世加冕得到了一些资助。但是 1233 年人民起义赶走了大主教和牧师会。1236 年，大主教和牧师会重新又回到了这座城市。到了 1241 年 9 月 7 日，也就是庆祝圣母玛利亚诞生日的前夕，勒瑟牧师会有了新的唱诗台。在那时，西面的建造尚未开始，从 1242 年到 1252 年一直在进行这项工程。

建筑的平面图来源于沙特尔大教堂的平面图，它的特点是尽量简化多种元素。增添物的融合和整体简化使得建筑更有组织性，更易解读，结构框架也更结实了。外部立体图[4] 上各部分结构明确，各部分都有雕塑，建筑物顶部像塔尖一样耸起。从柱子开始，线条十分有力，建筑内部构件很有分量，是建筑物稳定的核心。初期联合的柱头新的作用就是和凸起的地基及围墙里嵌入的拱廊一起，增加建筑的稳定性和庄严感。和沙特尔大教堂的那些模型比较起来，这是一种新的建筑方式。

在兰斯圣母大教堂，窗户是由两扇柳叶窗和一扇圆形彩色玻璃窗组成。和沙特尔的教堂不同的是，兰斯教堂没有在内壁上凿洞，而是利用镂空的窗户来借光，这就是所谓的"椋条窗花格"。通过建筑的各部分相配合，窗户的外形重新产生一种坚固而不同的结构。因此这

图 4　兰斯，圣母大教堂，十三世纪下半叶
南面外部正面图

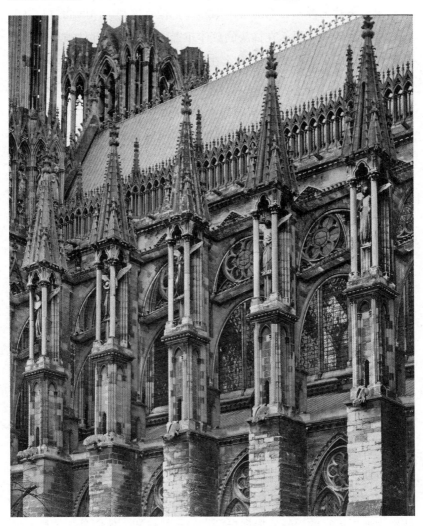

些是以一个工程为前提，同时需要可控的操作。

　　这种功能的实用性是技术的重要革新，这种审美也影响了后来的哥特式建筑。为了在各种结构中区分建筑材料、给装饰定方位，兰斯的所有建筑首次系统性地使用传统的符号。在西面，方石将根据它们的位置进行编号。同时，十字耳堂的拱廊上有许多人物雕像刻在方石

上，这些雕像在建造过程中有指引作用，标示着那些接合点。这些人物不是石匠的代码，它们没有肖像学的功能，也没有展示出装饰布置的效果。不管怎样，它们的解读推测出一种有预判定向的能力，以至于后来广为传播：要么在柱头的总体布置中，加入的部件被巧妙地隐藏于广泛流行的叶板之下。要么在建筑工地内的雕像的总体布置中，随着施工进度，部件被组装、重复使用，并且几十年后仍被当作典范。

正立面内外都用同时期的雕塑来装饰，然而，大门采用更古老的雕塑人物是为了某种目的。例如，右大门或者"启示录"的那个大门上有西梅奥内、施洗者乔万尼，以赛亚和摩西的雕像，他们展示出中心大门和十字耳堂具有的沙特尔文化。尽管它是一种标志性的古典文化，但是它更系统化，各人物的比例也更加精确。大约在 1255 年，带有圣母玛利亚雕像的中心大门在左边又雕刻了《圣母献耶稣于圣殿》，右边刻了《圣母领报》和《圣母访问》[15]。《圣母访问》很有可能早在大约 1233 年就刻上去了。总的来说，从这里人们了解到了"古典自然主义"的最大化实现：在雕刻作品上，坐姿，衣服，清晰而美丽的面容，如圣母完美的脸庞和伊利莎贝塔成熟的脸庞。旁边的画面中，玛利亚的形象大不相同，头上没有带纱的帽子，轮廓简明，她的动作尽量减少，只通过衣服的褶皱来凸显。

例如，《圣母献耶稣于圣殿》中的玛利亚和西梅奥内的特点是注重体积和立体感，两者都是同时期建造的。但是装饰的发展在建筑物正面建造之前，我们可以认为建筑物正面和受牧师们支配的唱诗台属于同时期。从东边小教堂到十字耳堂的南大门，高级登记簿上不能核查出直接反映建筑地的信息，也没有相继而出的四位建筑大师。他们被称为地板迷宫的顶峰，根据更可靠的资料得知，他们是让·德·奥尔拜、让·勒卢普、兰斯的戈谢和苏瓦松的贝尔纳。在各种形象艺术的特点上，建筑师们和异于传统的模型之间的接合处相当明显，接合处有明显的古典倾向。此外，它被导向了形式上的萃取，剥夺了现实主义的可能性，就像表达定义的工具。从新的精神代表的观点来看，新精神代表和其他代表性的经验类似平行。即是说，它偶发并继续吸

收新的东西多于继承自沙特尔的东西：从接受到输出，从转换到成形，带有重要的特点。

在北十字耳堂刻有卡利斯托的大门上，很多关于古代雕塑艺术的雕刻形象就突出了它们的作用，例如陪伴圣尼科西奥的天使。此外，假如和附近洛林的作品相比较，例如罗浮宫的圣伯坦蒂诺的首饰盒，它们表明金银模型能够影响褶皱，或者标准化的浓密头发，显得十分干涩刻板。小教堂唱诗台支柱上的一群天使和其他建筑材料十分契合（1792年的物品清单中提到六个珠宝盒和两个圣物盒）。这群天使使人回忆起对古代雕塑的直接研究，或许获胜后高卢人的古罗马首都也是有的。《圣母访问》场景中由于人物面部类似，长衫起褶而显得和蔼可亲，甚至你们可以识别出相同的双手。同时，人物的头发因为使用钻机床加工而极其浓密；头发轮廓的不同是由于人物的位置的情况不同所导致。

刻有《最后的审判》的相邻大门上，那些神圣人物不同的处理手法和形状体现出两种古典的倾向：沙特尔式和自然主义。圣彼得和圣母访问图挨得最近，脸上有裂纹，形状简单。圣保罗的披风的褶皱和简化的静态长衫相配合。从正面观察，圣贾科莫那里所有东西好像都引用了沙特尔式文化。三角面上的处理方式主要配合宝座上耶稣的衣褶，这使人想起了沙特尔的《圣母玛利亚的胜利》或者艾布拉姆（他有桑斯学院高贵的外形）的头。这些处理方式和更先进的风格共存，《圣母领报》中圣母的衣服就有这种先进风格的特点；例如，宝座上上帝的选民和被打入地狱的人。门像柱上耶稣的《最后的审判》代表宫廷中的仿古希腊风格。北欧和梅特拉奇修道院中放耶稣十字架碎片的盒子都证实了这种仿古希腊风格。梅特拉奇修道院披着披风的人物右膝盖的褶皱轻轻转动，身体轮廓姿态又一次使我们想起了《圣母访问》中的圣母玛利亚的姿态。但是，褶皱数量的减少更加简单，更加有组织性，设计清晰；设计由基础的情景划分，就像中心大门正面《圣母献耶稣于圣殿》里的姿势和表达方式。

1233年起义爆发。大概在同一年教堂开始建造。教堂的建造有利

于雕塑的创作，就像我们看到的，例如班伯加，但是它破坏了建筑的内部动态文化。《最后的审判》中人物的三角形脸上的面具表达到位，事实上面具没有配合唱诗台的窗户，但是走廊里的面具位于十字耳堂拱门的肋下面，大约在1236年完成。在雕塑中可以寻到形状和原型的踪迹，通常认为在1241年，这些雕塑被用来装饰十字耳堂外部较高的部分。在有国王雕像的拱廊中不同原型和轮廓的组成、头部和衣褶的处理明显是在南面顶端。然而，无疑在简明而富有表现力的形式上，带有福音书作品的圆顶位于教堂的祭坛上面，十字耳堂和殿堂的交叉处。圆顶的南面坐在宝座上的是福音书传道士圣马可，他手上的书打开，上面写着《耶稣基督福音的开始》。在伊塔利亚前面是一位天使。超越古代模仿主义的文化当时正盛行；例如，北面圆花窗附近的菲利普·奥古斯都和有名的夏娃。建筑大师通过人物悬空的姿势和椭圆形的脸形使我们隐约看见塑造层次分明的形象过程的源泉。尽管和《圣母领报》中的玛利亚有一些相似之处，但是很个性化。最后形成了简略而精确的风格，建筑本身有很高的价值，表现形式上也很灵活多变，摆脱了仿古风格无意义地不断重复的特点。十三世纪三十年代到四十年代，多样的风格导入了新的形象艺术语言。但是，比起超越古典主义的艺术结晶，没有一个地方能像兰斯那样着力于现代性。

哥特式建筑的顶峰

兰斯圣母大教堂把沙特尔圣母大教堂的异体发展到了最大化。工程明晰度的提升主要体现在建筑各部分配合，各自功能突出和形状的统一。兰斯尊重经院式的法则。关于艺术，经院式法则反对不必要的元素，提倡简化。这只是沙特尔模型合理的诠释之一，并不是唯一在十三世纪初期流行的风尚。建筑热情高涨的时期、技术控制的时期和形式主义时期分别被称为"高雅哥特式"、"古典哥特式"和"大教堂时代"。

多种定义推测出的每种发展的想法都不包括特殊处理方式和复

杂成果的多样性。尽管如此，因为筑墙的比例减少，楼层线条柔和而不注重结构的功能，布尔日大教堂历史上是作为沙特尔教堂的典范。在布尔日，空间效果的概念基于重复划分的各种特点之间的平衡之上，而不是建筑各部分构成的表现之上，所以展现的空间效果不是平铺的而是高耸的。与沙特尔的不同之处在于，布尔日没有开创新的派别，但是布尔日的理念应该是广大的图示感知的一个引子。图尔斯毁坏的圣马蒂诺的唱诗台或许是最接近布尔日的建筑物，平面图恢复了双回廊，强调放射状的五座殿堂，同时建筑的外部重拾下垂状的拱门，遵循了让·富盖（巴黎，法国国家图书馆，手稿，fr. 6465，f. 223）的信仰。

勒芒主教座堂的唱诗台始建于 1217 年，由布尔日的一个建筑师建造而成。由于建筑师的原因，教堂恢复了带有径向礼拜堂的双回廊，有三个大跨距的末端，这种方式使得拱门之间的空间统一，侧殿也分为三个层级。为了强调小教堂的深度和（装饰）线条，以便看出结构的动态感，最初的工程应该是多变的。勒芒主教座堂是加入沙特尔传统的混合体，建筑内部十分注重各部分范围的重复，建筑外部形态的构成和三级式的拱门拆分成了两半，呈离心状分布，建筑内外从而形成了相互作用的体系。勒芒主教座堂的效果和兰斯大教堂清晰简明的效果大不相同。勒芒主教座堂强调功能的重要性和各部分建筑的配合，教堂发展这两点的应用并不是以图示的普遍方法，这使得教堂把布尔日空间统一的概念发挥到了极致。在实用性和理性的基础之上，兰斯清楚简明的结构把沙特尔的新概念个性化地结合在了建筑中。

这种建筑方式精确而稳定，教堂动态结构中这些特点体现在了拱门与水平面和垂直面的平衡上，在形态方面以及其他不同情况下这些特点也可利用。无数的载体、形状的交织和不同的工作方式增加了很多特殊的东西。勒芒主教座堂是不同关系网的证据，这些关系网集中在法兰西岛（如今是法国领土的一部分）。在它们中不必举些太远或特殊的例子，就像图卢兹大教堂正面的殿堂。图卢兹大教堂建于 1205年到 1235 年间，内部只有一座被多个拱门穿过的殿堂，还有一条十字甬道。勃艮第的历史建筑注重建筑结构的实用性，减少了沙特尔所

具有的宽而平的表面。从 1215 年塞涅莱的古列尔莫开始修建的欧塞尔大教堂，到十几年后修建的第戎圣母大教堂，建筑的技术已经达到了一定水平，但是墙的厚度依然没有变化：窗户还是很小，三拱式拱廊依然很高，为了配合两面护墙间的特殊通道，拱廊被加强了，其他地方也发生了这种改变，从佛兰德斯到英国。

在下诺曼底的库唐斯，新的教堂继承了布尔日教堂的特点：双回廊，内部统一的空间减少。新的教堂外部符合外部所具备的成对的线形扶垛的特点。中心殿堂的三拱式拱廊通过上柱和小拱门把压力分散到柱子和窗户上，从而增加了稳定性；偏殿重新分成了相称的三层，有一个三拱式拱廊和很多关闭的盲窗。新的教堂显然是继承了地区的特色，通常会让人们想到鲁昂大教堂，但是这些新的教堂大致上接近于布尔日的原型。尽管圣丹尼斯教堂回廊建于 1238 年，但是新教堂的理念和来源于圣丹尼斯原型的外部回廊不同。

从十三世纪四十年代亚眠大教堂开始，殿堂柱子的水平面上缺少隔断，看起来像是有连续的水平柱子，起到了与竖立的柱子平衡的作用。1220 年罗伯特·德吕扎什开始证明了发展沙特尔体系的能力。在兰斯和苏瓦松地区，沙特尔体系与布赖讷的圣伊维德教堂有着很强的联系。

亚眠的圣母大教堂外观大气，提高到了三层，这也标志着建筑结构发展的一大进步。拱门的高度达到了四十二米，大约比兰斯和布尔日教堂提高了五米。[5] 比起有透明地板装饰的甬道的拱门，拱门的比例也和三拱式拱门不同，更加强调建筑的构件。如果教堂外部连续的支柱联合各部分，那么只有十字耳堂平面末端和教堂正面允许定位。教堂内部各元素配合教堂以十字形排列产生了新的平面上的概念：镂空式的窗户由四扇柳叶窗和三扇圆花窗组成，装饰的元素把窗户和三拱式拱廊连接起来，把水平面上连续不断的小拱切分开来。光透过新装饰的窗户照射进来，教堂变得更加明亮。

博韦的唱诗台上层表面的紧密性应该被改善。亚眠大教堂应该是在 1225 年开始修建，尤其是原始的版本，1284 年拱门坍塌之前，十

分需要加厚垂直面上的支撑。四开式的彩色玻璃窗和三拱式拱门一致，事实上带窗的三拱式拱廊增加了光照面积，拱门和侧边的部分连接，拱门的高度也增加了。在立体图上，它们被分成了三部分，组织成了一体，但是其中仍然还留有古老的思想观念。如此一来，就像结点和连接的动态不能概括在一个严密结实的有机体中。在平面图中，五座殿堂的三个跨度，通过插入的对角线上的小教堂相连接，唱诗台在回廊规范了圣康坦的嵌入。同时，外部中心那巨大的部分被包含在极高的扶垛栅栏的栅栏里面，通过增加体积，降低偏殿的高度来使其更加稳定。

内部平面上建筑成分更加丰富，各构件形象地定义了空间。外部的动态支撑在形体的连接上具体化了，说明这是一个正确的选择。在亚眠，单独的各元素个性化地参与到建筑整体中。最后，这个建筑体表现出空间上的统一，把和谐与形式的优雅具体到了最大化，有一种高耸入云的感觉，这些正是哥特式建筑及它的技术根本的特点。在博韦，结构上两种不同语言的使用，除了展现用建筑来修建、研究、代表空间外，还证明了建筑师对建筑各部分的了解的能力。

这样到了最后，教堂产生了最符合哥特式建筑审美的感觉，即黑尔斯的亚历山德罗定义的这样："没有绝对的美丽，但是美丽存在于有序当中。我们也可以这样说：有序就是美丽。"在教堂的建造的本质已经脱离了圣维克托的乌戈所理解的艺术本质。乌戈认为在建筑过程中"筑墙的艺术需要石匠和泥瓦工，而木工业涉及木匠和木工"。教堂的形态与功能和主旨相关，教堂举例论证了曾经里拉的阿拉诺在其书《自然界》中使用过的形象，这样做的目的是把上帝描述成一位出色的建筑师，一位能让宇宙所有部分都变得和谐的建筑师。

亚眠和新形象

1220 年富伊瓦的埃夫拉尔主教放下了兰斯大教堂的第一块石头。埃夫拉尔主教死于 1222 年，被葬在一个珍贵的青铜墓穴中。如果在

图 5　亚眠，圣母大教堂，约 1221—1288
内景

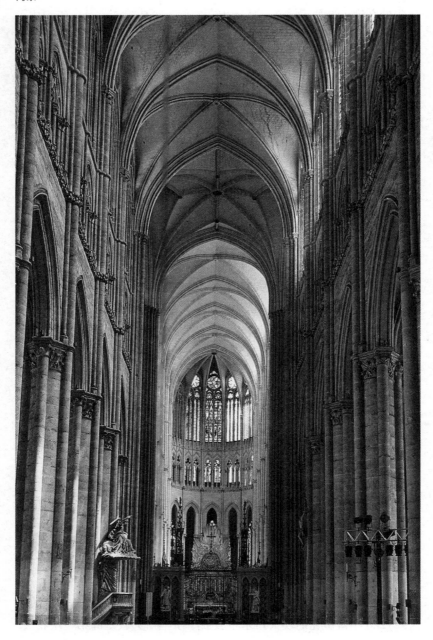

1233 年必须结束唱诗台的工程以允许教堂神父的接管，那么在 1236 年，埃夫拉尔的继承者若弗鲁瓦德尤则批准破坏圣菲尔米诺教堂，同意他的牧师在教堂的圣坛上唱弥撒。圣坛应该扩大，这已经是可行的了。

就像沙特尔和兰斯，迷宫占据了亚眠大教堂的中心殿堂，并引导信徒走上基督教从罪恶中重生的道路，但是迷宫也是建筑记忆之地。在 1279 年圣物被转移到圣菲尔米诺之后，大约在 1288 年，圣物与成立日期、主教的雕像一起被放置在教堂的顶端。大主教还想把吕扎尔舍的罗伯特，科尔蒙的托马斯和雷诺所雕刻的雕像带回来。但是，与兰斯一样，负责人的继承者不是直接和建筑的发展相关。教堂高耸的部分和唱诗台绘图的部分似乎更加现代化，并且通常使人们想到了建筑自西向东的走向。当然，建筑中没有纯粹的间隔，从中间开始可以朝两个方向前进。这是唱诗台所没有的优势。一般而言，该系统已在沙特尔被采用，符合跟随规划组织的多个队伍，就此而言，不一致性被执行，没有反映出大师的接任。

工程的一致性和平衡性应该归功于吕扎尔舍的罗伯特，他可能来自苏瓦松的皮卡等，了解沙特尔和兰斯。科尔蒙的托马斯本该在 1233 年之前完成殿堂顶部，在十三世纪六十年代末修建好回廊。正面的工程本来也是归托马斯负责，他放弃了每一处减少表面统一性的部分。后来，雷诺将在三拱式拱廊上面的部分建成后继承了他父亲的工作。

亚眠大教堂的殿堂形态上的质量加上了前所未有的精湛技术和进行工程的精通。因此，这座教堂也是哥特式建筑的范本。教堂中一系列的建筑元素相当重要，这些元素通过预先安排形成一个系统。比起传统建筑的两个准则（让石头最大化延展到筑墙中和使得水平面平整），方石的尺寸得到规范统一：形式和词素脱离了特殊的作品，在组合的时候给出了方案形象艺术的特色。在分配组合的过程中，尤其是窗户，十分重视合理的分配，减小的接头体积（在兰斯可以看到）和新的系统。每一种元素都是根据形式和功能上的有机性来设计的，这种有机性以一种高效且易于复制的系统来指导整个建筑。

　　亚眠大教堂的高技术含量被当作典范，结束了哥特式本质上是一个实践的想法。然而，模数的概念可能会影响元素的重复和统一化的形象处理，那么亚眠大教堂通过评价建筑方案的必要性即理想阶段结束了那个想法。为了建筑形态的高质量和建筑工作的组织或者在建筑中的更多东西，规划是不可避免的，尤其是一个浩大而复杂的工程，不得不考虑建筑工程的合理化和快速化。雕塑证实了这一点，那儿符合同样的要求，但是有时还是不利于质量的提高。

　　教堂正面与殿堂和唱诗台平整重复的概念相背离，雕塑中的厚度和立体感对完整性来说是必要的。在三拱式拱廊上面，国王的雕塑布满了前廊，三拱装饰的拱门改变了内部的和谐。在拱廊下面，中心的门上刻有《最后的审判》，左边有《圣母加冕》，右边有圣菲尔米诺。这三道门具有合理的布局与和谐的拱门缘饰，从而扩大了通往殿堂的通道。在无数的圣像中，建筑的停顿是可以被解读的。这些圣像其中就包括预卜者、传道者、天使和圣人。然而教堂角落和柱子的中心轴具有连续性，使得水平和垂直面都有连续的特点。边缘装饰从多小拱式装的区域直达精简空间，小拱装饰说明了那些圣像的场景和主题，精简空间脱离了建筑的功能，就像从欧塞尔大教堂开始这种建筑风格占有重要地位。

　　教堂正面的不连续性体现在不同的建筑构件上，这种不连续性并没有改变肖像学的要点。教堂在共同的主题上还具有独创性，圣母玛利亚是教堂的中心人物，她在教堂中占据了很重要的地位。早在英诺森三世时期，为了强调罗马的中心地位，这个主题就存在了。教堂还起到了教导的作用，教堂里的雕刻本身是神灵的有力证据。教堂的形象艺术就像《道德圣经》一样，根据格里哥利多个世纪的观念，起着教导的作用。

　　在亚眠，首次根据彩色玻璃窗的周长对教堂自主形象艺术区域的结构进行精简。这些场景和手稿相同，这些手稿采用了相同的形式，就像圣经上具有教育意义的插图一样。浮雕平面背景图上人物的角色及手势都得到了很好的划分，使得阅读更加简单，各种不同的风格更

加协调。这些主要涉及通常且重要的主题和词素：例如，中心大门上罪恶与美德的系列符合巴黎圣母院最近的作品，它没有放弃宣扬圣人的肖像，就像那些谦卑的传道者一样。相反，在黄道带和日历中，应该在类似主题的细密画中被识别出来了。在四叶饰中，一个人在摇无花果树，那个人就是十二小先知中的第三位先知——那鸿。先知所在的扶垛位于左大门与中心大门之间，他的衣服和构图相称。构图是在一个分裂的环境中，与简化的线条相反。例如，观察右大门扎卡里亚下面《逃往埃及》简化的线条，比较生硬就像金属浮雕细工一样。大部分的人物活灵活现，很是生动，衣服线条也很流畅、自然，它在实用的方面很有代表性。

在主要雕像中可以找到不太相似的多种风格圣菲尔米诺左大门上第一个圣人的衣服褶皱柔和，在左手处呈弯曲状。[6]人物面部是仿古的风格，不是简化的模式，展现出了模范的特点，但又不是某种特定风格的结果。这种扁平的打褶手法和生硬的人物形象就像桑斯传统的构图法，这种方法早在沙特尔就已经出现过，皱的衣服干瘪的人物形象就跟大门左边描绘的《圣母加冕》中的希律王一样。示巴女王的衣服比较精致，跟沙特尔教堂北边的拱廊的人物特点相似，但女王的脸偏鹅蛋形，寥寥几笔就打破了连续的平面。同样缩略的形式还出现在了靠近女王的所罗门的形象上，他双手放在衣服上，因此衣服呈现动态。与之相反，斗篷则是静止的，并且覆盖有连续的密度较小且体积较大的褶皱，斗篷的翻领和边缘都很精致，这也是除希律王之外的贤士和大门上大部分人物的特征。

在理解人物精简、柔和、硬朗的概念上，中心门像柱的耶稣是最具代表性的人物。类似地，还可以在兰斯观察到，尤其是《圣母领报》和教堂中的《圣母献耶稣于圣殿》。尽管亚眠大教堂不是特别突出，但是其采用的方法最普遍和最具有说服力。

当我们定义形象艺术改革发展的时候，我们试图去寻找一些不同寻常的解释：从使用拜占庭模型（例如比前几十年使用的模型更古老的十世纪的象牙制品）到十三世纪初新的空间和纪念性条件的决定。

这种形成的过程不能产生于古代的原型和珍贵艺术的载体，但是它参与了建筑场地创造性的过程和建造中的变化。

图 6 《博天》，石材，约 1230—1235
亚眠，圣母大教堂，西面，中心大门的门像柱

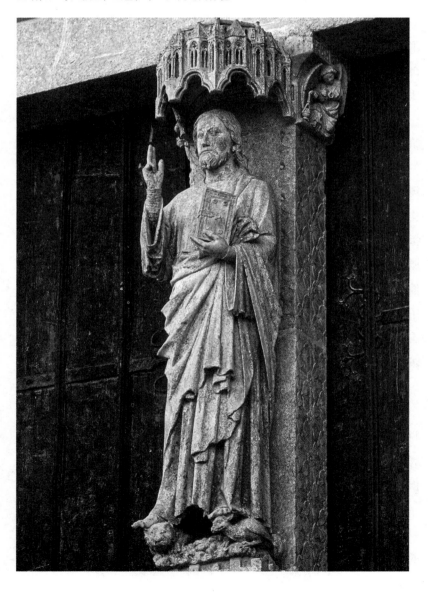

亚眠大教堂的模式和形态有很强的可利用性。传统所提供的模式和形态可以效仿、迁移，利用到新的形象艺术语言体中。在中世纪的传统中，就像口头上的传统一样，为了同一而发展，从具体的实践出发表现出传统的意识。在实践中所遇到的困难、建造的过程，与史诗中口述史料的特点有异曲同工之妙。信息通过不同的文体、方式以及已知晓的主题来传播。就像在语言中一样，建立了编撰和传播系统。即是说，它们构成了一个集体词典，并确定了一种表达技巧，该技术组织了行为，规范了理解的可能性。

这种新风格与大型建筑工程的精神相辅相成，就像亚眠大教堂中建筑符合形象艺术，支持实际的必要性：它赞成缩短时间，但是它有自己的表达系统，这个系统建立在轮廓和形态的定义上，倾向清楚地阐明各场景。编撰和使用的特点标志着图像功能的重要转折点。

巴黎：艺术之都的成立

尽管从克洛维时期开始，巴黎就成为王国的中心地；但到了腓力二世（1179—1223 年在位）时期，巴黎的政治和经济地位才有明显的提高。腓力二世建造了罗浮宫堡垒和巴黎的城墙，但也是他于1200年颁布了第一条王室法令，在十二世纪开放的学校中引起了骚动，该法令确立教会学校的优先权，就像普通学院一样。在他统治期间，修建了皇家宫殿大教堂，以及城市大教堂工程中的大部分。

巴黎圣母院始建于十二世纪七十年代，完工于十三世纪下半叶，体现了宗教的权力、君主的权力及城市的综合，这被认为是欧洲艺术的重要转折点和推动力。修建工作从唱诗台部分开始，唱诗台完成之后，接着是殿堂，一直到教堂正面，最后是修建教堂的穹顶。穹顶盖上的同时，三拱式拱廊和塔楼也开始建造，除了窗户面积增大外，也加入了拱门。

教堂正面和主体的形态已经很明显了。按照罗伯特·伯郎恩的理论，他应该抓住构建类型中形态学建筑的门廊。建筑构件构成了建筑

语言体和辐射式建筑的审美观，扶垛是以沙特尔为模型。三个小柱子附在墙上，设计的功能与亚眠相似。从很多地方来看，我们可以推测1210—1215年罗伯特·德·吕扎尔舍在巴黎停留过。约1225年，在亚眠的方案上做出了改变，例如，针对南偏殿的柱子、窗户的处理上给出了解决方式，这在之后的圣丹尼斯的唱诗台、圣物洗涤池和王朝的合法中心中找到。巴黎毫无疑问是辐射建筑的中心地，这为巴黎成为欧洲艺术的中心发挥了重要的作用。更加困难的是意识到：在那之前的几十年巴黎就能够作为形象艺术的源泉和中心。在面对该地区大教堂泛滥的情况下，我们要想寻找到塞纳河畔那几年产生的证据，并不顺利。

尤其是，那些玻璃碎片就是所能找到的玻璃窗上画作的全部。西边的彩色玻璃窗约于1220年制成，彩色玻璃窗上绘有众多先知、美德、罪恶、星座的符号和几个月的故事。从这些可靠的碎片，我们可以发现古典金银装饰模具的参与，这种古典主义标志着1200年左右的风气，即拉昂和苏瓦松形象艺术文化的发展。这种建筑图示的概念广泛地应用到了十三世纪初期，例如，克鲁尼中世纪博物馆中保存的彩色玻璃窗，它们来自被毁坏的热尔西修道或圣日耳曼勒斯科尔贝的修道院。碎片中的各种形象是彩色玻璃窗群中最古老的形象，之后，我们可以在建筑中看见线条风格效仿和绘制评定的各种特点。比如耶稣受难图中人物面部的连接和衣服强调了叙事性的特点。巴黎的赞美诗集（巴黎，法国国家图书馆，新，拉丁语，1392）就足以证实建筑风格和巴黎之间的联系，之后这种风格传播到了东南地区，从瑟米尔-昂诺克圣母大教堂到欧塞尔主教堂，再到特鲁瓦大教堂。在圣皮埃尔，和更加古老的彩色玻璃窗相比，人们观察到更加特别的地区特色建筑是以时间为分水岭，用一种新的风格超越了以往的文化，超越了巴黎的传统，就像唱诗台末端的建筑。

在细密画中，大家可以发现道德圣经的设置有很强的说服力。从1232年开始，圣日耳曼德佩区的圣母小教堂中的彩色玻璃窗一定是最早的。[10] 这些彩色玻璃窗的特点是内容清晰，易于理解。玻璃窗上的

人物和蓝色背景相分离，带有重复和含义深远的动作，形态生硬，体积庞大。他们的工作室展现出了与沙特尔圣母大教堂中圣克朗大师的作品相似却独立的研究，且对于巴黎圣礼拜堂大师们的成长十分关键。巴黎十三世纪初期仿古风格的实现和十三世纪中期的特点，确立了它的中心地位。

此外，我们也缺乏雕塑创作的证据，但是它们对于巴黎艺术之都新角色的确立仍然有很深远的意义。大约从1210年开始，十三世纪初期一直在建造圣母大教堂正面。可能是通过重用不同的元素而重新组装的。1215年，"最后的审判"的大门大部分都已经完成，这个作品带有桑斯的传统特点，这一点和金银装饰的传统不同。然而，内部却存在明显的不一致之处：法官右侧的天使或者下楣的最左侧的死者的复活展示出了更加简明的形态，清晰的姿势和表情丰富的脸。这些特点很明显成为新哥特式形象艺术的一部分。这些生动的天使形象把本来庄严的作品变得动态起来，这使得我们想到大门在很多年之中做出的改动。

如果就像在兰斯和亚眠所观察到的那样，建立了新的形象艺术语言；那么左大门的"圣母加冕"（1210—1220）就是第一次可以对比出衣服模数设计的简化、面部类型的标准化、体积简明与轮廓清晰之间的平衡的有效加工，之后是典型的硬朗立体新风格。从地下挖掘出的天使的头部像也是属于"圣母加冕"的左大门，具有立体感，天使的头发浓密，轮廓简单，面带笑容，形成了一种风格。国王的拱廊的发展证明，在巴黎的背景下，这不是偶然的形态存在。前额和王冠平面间的连续性，拉长的颌骨和柔和的眼皮，君主一方面让他们的形象能够在桑斯的皇帝及使徒平和的头部中找到根源；另一方面，在十三世纪三十年代，"圣母加冕"和"最后的审判"的大门之间建立起了联系，还有教堂的所有大门和圣礼拜堂的使徒。

这种风格的展开使得巴黎雕塑有了概念的飞跃和重要的历史意义，至少比随便的明确单一系列更加复杂。罗浮宫的《童年》（1239—1244）是为了圣日耳曼德佩区古老修道院用餐处的门像柱而雕刻。在

介绍圣路易时期的雕塑时，我们不得不提到圣母院的装饰。众多对比之下，巴黎艺术之都的证据或许是最早的。因此，我们可以判断出个体的共存、强化和明显的后退。然而新的哥特式形象艺术不是建立在形式的成果上，而是形状的内在结构和共同形成的机制（通常更好地被人们所理解），甚至质量和形态都无法与之媲美的形式。重复的形式、采用传统的方式和不自然的构件是新的思维方式和绘图方式：在巴黎了解其发展就可以知道欧洲哥特式的形态和本质，在巴黎不同的地区有不同的例子来展示该风格似乎已经变成了一种创作的方式。

圣日耳曼奥塞尔教堂的西门（十三世纪三十年代）上有示巴女王和圣女热纳维耶芙，她们衣服上密集的褶皱和仿古风格的人物形象不同，就像"圣母加冕"大门中的构成。从桑斯到沙特尔，从亚眠到兰斯所发现的不同形态的表达的简化，在阿什韦克新城修道院教堂的西门上表现得更加明显。该大门约雕于 1240 年，没有体现出是某一个工作室的原创作品，反映了巴黎的文化。通过形态的独立和独特的模数成分；教堂呈现了人物的特点和结构的矛盾；在教堂三角面，各异的形状产生了和谐的效果。

玻璃窗和羊皮纸上的绘画形象

十三世纪初期是彩色玻璃窗革新的关键时期。它们的新进程和建筑之间相互影响。从沙特尔的竖框门窗到亚眠的四开窗户，彩色玻璃窗对墙的建造有很大的影响。在兰斯残墙几乎消失，建筑构件之间的内部空间被窗户占据。在圣丹尼斯教堂和特鲁瓦主教座堂的唱诗台，空间延展的概念在十三世纪四十年代达到了顶点。在那个时候，结构上的数据和技术间的关系含有玻璃绘画的形象艺术特点。同时，仅仅因为和细密画或者雕塑之间的交流，每个建筑单独的特性也起着不容忽视的作用，就像之前在拉昂之后在沙特尔一样。虽然如此，技术的特点有着特殊的联系。

组织各个建筑部分的时候，可利用的空间几乎到处都伴随着新的

程序：带着极高的标准化，通过新系统份额的安排。建筑的钢架以多种形式弯曲，这有利于配合复杂的几何彩色玻璃。多边形的浮雕框有很多形状：环形、方形、四叶草勋章形。此外，教堂内部表面积的扩大增大了光照面积。例如，在法国巴黎大区和西部，我们观察到总体色彩鲜明，色彩覆盖的范围增大，整体色调偏蓝色和红色。然而，勃艮第的建筑的重点不是有窗户的墙，而是利用彩色玻璃窗来获得更多光线，强调遍布空间的典型动态。在重拾传统之前，有浮雕感的灰色单色画占有很重要的地位，特鲁瓦就是其中的一个例子。

这种建筑非常复杂，需要对多种模型有很深的理解，还涉及不同的专业技术、建筑设计和装配。各建筑部分分配也不简单，需要了解当地的地理环境，第戎圣母大教堂就是一个例子。很明显，它是由不同的建筑团队共同建造的。因为这些建筑团队拥有不同的文化，在建造时表现的形态观念和采用的模型自然不同。《创世记》中的圣人的那个彩色玻璃窗原则上和热尔西修道院的彩色玻璃窗有一定联系，而圣尤斯塔基奥的彩色玻璃窗的来源则和西部布尔日撒玛利亚人的建筑有交集。其他的彩色玻璃窗则和沙特尔有关系，但是这些彩色玻璃窗不同于特殊图示和有原型的建筑，或许它们来源于加洛林王朝的传统。

模型的存在和形式上的解决方案的再次利用，是一个建筑工作室的财富和长久的工具。例如，所谓的兰斯工作室，是在十二世纪下半叶成立在兰斯的圣雷米，具有正统的金匠风格，随后迁移到了坎特伯雷大教堂，在那里直到 1210 年仍旧活跃。后来，它在苏瓦松出现，重复了之前的模型，它带着建筑师和模型一起迁移。这些建筑师中，人们还记得的是佩德鲁兹·德阿拉兹，他是教堂南边玫瑰窗的建造者。根据相关记载，他 1217 年至 1235 年间生活在洛桑。那时候，主管人是另一个皮卡第人，他叫吉恩·可特瑞尔。

玻璃上的绘画和羊皮纸绘画关键的那几十年本质是在风格和形象艺术的特点之上。仿古的形状在约十二世纪流行，从英格兰到勃艮第，从皮卡第到诺曼底，绘画的传播甚广。但是这种风格的精确和细节的

重复很快就与建筑功能和装配相冲突了，同时它与简化的形式和极端化的色彩也是相悖的。沙特尔的圣克朗大师所画的人物轮廓分明且生硬，这并不是一项自主的发明，也没有脱离体现出特定要求的迹象。巴黎和沙特尔在建筑和雕塑方面到了同一个水平上。

这些建筑中心在彩色玻璃窗的几何上的反映证明了这种突变的影响。同样的，细密画的成果非常显著，尤其是流传在宫廷里的手稿，在关键时刻它们对彩色玻璃窗起了很重要的作用。《道德圣经》名下的很多故事的创作背景很难明确，但是可以确定其位置是在巴黎宫廷的附近。传统形象艺术的起源和金银装饰的规则不断表明：有多种环境，就像集中在圣莫代福塞的祈祷书（巴黎，法国国家图书馆，拉丁手稿，12059）附近的群体，它可能决定了这种风格的早期形成。从1526年至1527年在英国图书馆的哈雷手稿到法国国家图书馆编号为11560的拉丁语手稿，它们建立发展了最古老的手稿，可能是从属于巴黎。在卡斯蒂利亚的比安卡的赞美诗集（约1230，巴黎阿瑟纳尔图书馆，手稿1186）中可以看出十三世纪初文化形态的距离非常明显，主题和形式都是关于彩色玻璃窗。形象艺术的空间是以多个圆盾交叉或者多片叶状组织而成，例如，《耶稣受难图》与《教会》和《犹太会堂》并排放置，就像在圣热尔曼莱贝莱彩色玻璃窗上的《耶稣受难》一样。英格堡赞美诗集中复杂的人物形象被简化了，显得更加生动，姿态和表情也更有特点。放弃古典模型之后，这时的风格远离了自然的比例，总体上就是远离了自然主义。这种简单风格的优点就是组成清晰和张力：情景中的历史道德圣经对人物形象有前所未有的信心，这种信心建立于有效的叙事风格上。

正是基于叙事效果，《道德圣经》对形象发现了前所未有的信任。保存在托莱多的圣经分为三卷（现在被分开存于托莱多大教堂和摩尔根图书馆，手稿240）。圣经当中用细密画装饰，1226年到1234年卡斯蒂利亚的比安卡统治期间为路易九世所作，后来被送给了智者阿方索十世。其中包含五千多个场景，并配有较短的文章，这些文章没有再现《圣经》的文字，而是对那些插图做出了评论。神职人员会把重

要篇章的题词交给书法家，书法家把文章誊写到手稿的位置上，正好在圆盾旁边。圆盾还是空空的，手稿是从彩色玻璃窗的柳叶窗上摘抄下来的。故事更加容易实现，更容易解读。来源于玻璃绘画的形象完全留有背景被剪裁的线条和轮廓，这种风格利用极少的色彩达到纯净的目的。这就是亚瑟·哈洛夫发现的哥特式绘画的组成一样。衣服的褶皱很深并且较暗，就像木尔登法尔德风格在覆盖性和较重要的建筑中非常明显。

在表现一种端庄的艺术时，任何对自然主义的担忧都得为叙事风格让步，这种艺术形式简明，遵循仿古风格的法则。那些著名的人物形象让人回想起上帝在《法典 2254》（维也纳，奥地利国家图书馆）中穿着的衣服，肘下有密集的褶皱堆起来，跟通常的雕塑不一样[10]。人物采用四分之三的脸，这后来在绘画中流传。还有存于同一图书馆的《法典 1179》（维也纳，奥地利国家图书馆）也开启了拉丁语圣经的规则。特鲁瓦和欧塞尔的彩色玻璃窗的场景中这种文化变得更加曲折动态。1222 年在哥本哈根的赞美诗集（丹麦皇家图书馆，1606—1644）中，衣服更加多彩，但是根据卡斯蒂利亚的比安卡圣经的风格模仿，植物更加简化，面部更加具有表现力。

比起传统的区域，如果完全用细微画装饰的一页对圣经和赞美诗集来说都没有什么新意的话（反映出偏离了自主表现形式的关键点），而《道德圣经》也偏离了自主表现之路。随后罗马拉特朗区的主教会议强调教规的修饰应该记住《耶稣受难》，规则的解释超过了象征性的强加，尤其是在叙述方面。基督教的手稿中故事的插图强化和极致化了次要场景。通常次要场景伴随着宗教文章出现，但是这样一来由于形态本身获得了前所未有的意义和地位，因此这是可能的。新的形象艺术语言体系有规则、形式主题和特定的风格。新的形象艺术语言体系的语法部分早已过时，只有模板符合主要的需求和前所未有的执行的困难。

幸存的十三世纪的四个代表性手稿比其他任何类型的手稿的改革都大，就像从十三世纪初的仿古形象艺术中产生的《道德圣经》一样，

这四个代表性手稿和雕塑艺术同步进行了改革。尽管没有服从于特殊的技术，改革中有开端、过程和结束。

和英国的交流

十三世纪初英国王室历史中有一些重要事件。1204 年英国在诺曼底战争中战败，此前和教会冲突中失利，之后 1214 年布维涅战争失败。这些失利在国家内部留下了痕迹，激发了英国的民族精神。英国的艺术注重海岛特色的部分，艺术的内容继续带有很强的国际印记。

英国和法国在艺术的发展上依然有联系，它们进行了重要的交流，互相影响很深。首先，在不同的阶段和不同的方式中建筑风格十分明显，但是还留有几个个别的工程，它们由于条件、偶然性和必要性表明动态风格概括的痕迹。这些特点在坎特伯雷得到了延续，那时候坎特伯雷的教堂还在建造当中，林肯大教堂拉开了牧师会宫殿那个世纪的序幕。牧师会宫殿中心有穹顶，穹顶由中心的一根柱子支撑，很快这就成为英国哥特式的主题之一。

索尔兹伯里的新教堂从 1220 年开始建造，但是教堂的创新部分依然为传统服务。新教堂和亚眠大教堂属于同一时期，但是形式不同：新教堂的总体形象不是高高耸立，而是又宽又矮；建筑的框架是两分式，被高低脚拱分开；建筑表面坚硬，很有特色，就像古罗马的风格；内部建筑跨距明晰没有重点，有一个巨大的三拱式拱廊装饰。同时，建筑正面缺乏重点，就像一道坚固的屏障把内部建筑遮盖了起来。

最后一种解决方案也不断地重复，变成内涵。彼得伯勒大教堂西面有三个巨大的拱门，拱门占据了建筑表面，面积是林肯大教堂正面中心拱门的很多倍。韦尔斯的解决方案反而和索尔兹伯里相似，但是韦尔斯因为一系列刻有人物雕像的神龛，组织更加有规律，更易解读。威斯敏斯特修道院建于 1245 年，对于法国建筑来说，它标志着辐射式艺术革新的开始，这限制了教堂的很多方面。

在彩色玻璃窗方面，英国和法国的关系也相当明显，尤其是在进

入了十三世纪的坎特博雷。大约是在 1207 年至 1213 年间，主教和牧师们从被流放的大陆回来，正在大教堂工作。绘有托马斯·贝克特一生及死后奇迹的彩色玻璃窗中，共存着所谓的彼得罗内拉大师（他可能也是兰斯工作室的追随者）和菲兹·埃伊苏尔弗大师（他很有可能是一位英国人，因宗教信仰而具有强烈的哥特式倾向，在兰斯和沙特尔工作）。林肯大教堂的彩色玻璃窗保存得不太完好，但是质量特别高。坎特伯雷和法国北部建筑之间的联系已然被玻璃绘画所共享，比如，在索尔兹伯里比较容易找到有大陆的特点的彩色玻璃绘画，色调较暗，带有浮雕感的灰色单色画。此外，这种一致性有利于重复模型的传播，模型的全部作品都被传承了下来，比如顾斯拉克·罗尔（伦敦，英国图书馆，哈雷），这些作品中减少了手工的过程。

另外，英国的大陆特色的经验不能反映在相似的细密画中。大约在 1220 年，温彻斯特的耶稣圣墓小教堂的部分带有最新圣经建筑师的文化烙印。十二世纪末，起源于拜占庭文化的仿古典文化得到了延续，事实上很长时间强调了图书插图。在探索威廉·布拉伊勒斯的时候，只有在十三世纪下半叶才能观察到伦敦、索尔兹伯里和牛津的艺术成果有彻底的超越。

相反，对于雕塑来说，形象艺术的概况显得更复杂，经历了风格的精心制作，这种风格和法国北部的建筑相似，形象艺术基础的主题和成分可以被鉴赏。格拉斯顿伯里修道院圣母堂北门上的拱门缘饰和基督城修道院就是典型的例子。伍斯特大教堂的用餐区中基督座像的衣服明显有古典的标志，它和十字耳堂浮雕上人物的形象形成了对比。温彻斯特大教堂的风格更加柔和自然，重新解读的话，它和兰斯的古典主义是同一水平。

韦尔斯的建筑像布里斯托尔大教堂或者格拉斯顿伯里小教堂一样，没有完成从古罗马历史画装饰的柱头到哥特式自然主义的过程。建筑正面布满了古时的人物形象和天使，从这些形象中人们可以了解在简化和抽象化过程中不同形态的趋势，尤其是本源的超越，这在十三世纪三十年代很流行。和亚眠大教堂相比，四个圣母玛利亚的作

品衣服的体积变小了，这定义了纯粹的姿态和表达。艺术的形态更加僵硬，符合传统，传统的艺术在设计方面华而不实。

据悉，雕塑家们先在韦尔斯，之后去了威斯敏斯特，这其中还包含牧师会大厅的《圣母领报》的作者。单独的这些作品不能看出英国的风格特点，众所周知，英国以丰富的木制雕塑而闻名。比如，我们可以从林肯的关于圣乌戈的生平的《黄金贵族》和《十字架上的耶稣》或者从来自巴黎的马修《无与伦比的雕塑家和画家》（来自科尔切斯特的沃尔特斯献给圣奥尔的作品）都可以看出那一点。此外，两种技术之间非常相近，这通过沃尔林1253年为威斯敏斯特两尊雕像的绘画付款可以得到证实。但是，1268年埃蒂安·布瓦洛的著作《中世纪画集》中也将巴黎区分为设计师和画家（b1章和b2章），然而只剩下很少的片段。比如维多利亚和阿尔伯特博物馆的《宝座上的圣母和圣婴》在德国汉堡工艺美术馆的象牙制品或者卑尔根历史博物馆中霍夫的残缺的圣母玛利亚圣物盒中可以找到统一的对比。

丹麦王国和斯堪的纳维亚大体上和英国有紧密的联系，尽管不是完全的英国造型艺术，但是我们依然可以在丹麦王国和斯堪的纳维亚的艺术作品中看出相关的联系所在。1248年马修·帕里斯到了卑尔根，加入了挪威国王哈康四世的布道团。在卑尔根，保存有木制的彩色耶稣受难图，它或许和《霍夫的圣母玛利亚》来源于同一个英国画室。鉴于这幅作品体积较小，它应该是按照岛屿画室的惯例制作，更确切地说是伍斯特地区的惯例。与之相似的还有斯库克洛斯特（瑞典）的《耶稣受难图》，而这个作品因有明显的齿纹装饰而带有大陆文化的特点。从大约1170年罗斯基罗大教堂的砖瓦建筑（丹麦国王下令所建造，像法国的教堂）到西弗里德斯的波沃圣餐杯，这种文化一直传播到了东北地区。

在伊比利亚半岛的联系

伊比利亚半岛不像英国有类似交流的话题，伊比利亚半岛新的风

格精确且有限。在建筑方面，随着托莱多和布尔戈斯大教堂的重建，伊比利亚半岛和法国建筑最初的联系应当追溯到十三世纪三十年代。托莱多明显是以布尔日为模型：双回廊，偏殿降低的高度，同时就像在勒芒十字耳堂打断了建筑体的连续性；在立体图上，教堂有穆德哈尔精神的痕迹，这种精神在三拱式拱廊入口（也源自于布尔日）和入口的处理中也得以保留下来。

布尔戈斯完全没有华而不实的特点，相反它主张建筑的均匀和整体质量。在费迪南三世和斯维维亚的贝雅特丽齐的婚礼两年后，也就是 1221 年 7 月 20 日，毛里齐奥大主教放下了第一块石头，他精神焕发，1219 年去巴黎学习过一段时间。建筑师可能是位法国人，因为他了解法国北部广为人知的建筑特点。建筑平面图和布尔日的也有很多相似之处，但小教堂偏殿外部和回廊的镶嵌部分有所变化。多边形组成的三拱式拱廊是建筑的创新之处，也决定了建筑的风格特点，有很强的装饰效果。错综复杂的窗户使得法国建筑有了进一步的发展，如同兰斯大教堂正面的走廊。

莱昂大教堂始建于 1255 年至 1258 年之间，它继续证明了法国文化在十三世纪中期的传播。事实上，设计图仍旧提到了沙特尔，将之放入兰斯标准化的版本中，并加入了回廊和五个辐射式的小教堂。兰斯大教堂立体图上分为三层，它三拱式拱廊上面两开的窗户和高耸的建筑线条装饰是法国建筑发展最新的证据。因此兰斯大教堂是纯粹的法国大教堂，遵循古典形态并且没有屈服于当地传统。

布尔戈斯是哥特式建筑在西班牙传播的重要桥梁，它是奥斯马大教堂和乌迪亚莱斯堡大教堂的建筑模型，尤其是在雕塑方面，它以新的形式注入了伊比利亚半岛。在图伊，建筑大门采用了拉昂大教堂正面的南门和沙特尔北十字耳堂的多种类型，加利西亚的建筑师将远处的建筑作为模型，而布尔戈斯的建筑师相反，都是来自比利牛斯山脉的另一侧。

布尔戈斯大教堂的萨尔门塔尔之门打开了南十字耳堂到同名小广场的通道，一位来自亚眠的大师正在此工作。[17] 北十字耳堂的科罗纳

里亚之门雕刻于十三世纪五十年代末，它是由当地的一位建筑师所领导的工作室雕刻，以萨尔门塔尔之门的大师为范例。根据沙特尔南十字耳堂中门极高贵的例子，这儿没有用一种隐晦的语言把尊严纳入到《最后的审判》的场景中：风格的更新并非同时进行，也不是以形态学和肖像学为前提。萨尔门塔尔之门的布置也成为萨萨蒙圣母大教堂（位于布尔戈斯西面）南大门晚期的模型（约1280年），尤其是莱昂大教堂南十字耳堂的大门（1260—1265）。当然建造后者的艺术工作室是成立于布尔戈斯，之后他们回到这里雕刻形象放入回廊中，其中就有阿方索国王和维奥兰特王后。门上的大卫和以赛亚证明了卡斯蒂利亚王国和莱昂王国造型艺术的发展，通过与巴黎及其宫廷风格的新接触，而变得更加丰富。

"法国作品"：抵抗、传播，神圣罗马帝国土地上的变化

罗马帝国大陆东部艺术的创新来源于法国，但是很快就有了自己的风格特点。霍尔的布卡多曾在他的《编年史》中记载：1269年骑士牧师会建立了温普芬茵塔尔教堂，"建筑师非常有经验，而且刚从法国回来不久，以切石的方式、法国的风格建造了这座教堂"（作品文集，1929，CXLII）。

法国建筑作品形态的起源比地区建筑更为人接受，因此法国建筑业十分繁荣，这也决定了它的传播与影响。早在十三世纪初期，在黑森，林堡的圣乔治主教座堂将拉昂的提高到四层的模型与厚重的墙、结实的表面还有塔楼结合在一起。同样不自然的混合可以在萨克森的马格德堡大教堂中观察到，而在莱茵兰的明斯特大教堂可以观察到它或许是出自一位安茹文化大师的手笔。柱子和墙壁组成了统一的空间，高高的穹顶构成教堂穹顶。

特里尔的圣母教堂从1227年开始建造，这个教堂中心平面图不寻常，是对哥特式建筑原则的第一次直接反映。圣母教堂立体图的元素与小教堂的布置和沙特尔大教堂还有布赖讷的圣伊维德教堂类似。马

堡的圣伊丽莎贝塔教堂利用了哥特式早期殿堂教堂的传统元素，构建了一个伸展的空间，增加了窗户的数量，增大了采光面积。直到1248年科隆大教堂重建，我们才能看到纯粹的法国特色。这个教堂大部分是由格哈德大师建造。从他建筑图上修饰部分和窗户的使用来看，他很可能是在法国接受了训练，十分了解亚眠和博韦的建筑方法。

在雕塑方面，新的形象需求的抵挡和接受、融合和超越的发展是十三世纪上半叶的作品风格特征。在十三世纪，延续罗马式传统和仿古风格的发展的例子也有很多。玛利亚拉赫修道院广泛使用罗马风格，不断参考来自南方的拜占庭模型，尤其是在与狮子搏斗的参孙当中特别明显。沿着莱茵河畔的山谷，圣乔万尼浸礼友会浸礼的天使（现如今在科隆的施纽特根博物馆）证明了它接近于金银装饰的传统。在尼古拉斯·凡尔登作品风格定型的时候，一个珍贵的作品，例如，沃尔姆斯大教堂南门的三角面，明显延续了十二世纪的艺术。这种艺术至少在默兹盆地和普法尔茨地区一直延续了很长时间。梅特拉赫保存耶稣十字架碎片的圣物盒或者在圣俄梅俄的克莱尔马赖的圣物盒，或者更晚时期特鲁德伯尔多修道院的圣餐杯和圣盘，它们都在回廊当中。1200年至1210年间，在皮埃尔蓬的雨果大主教的主张之下，马斯特里赫的圣瑟瓦齐奥大门建立起来。这样的作品在日耳曼王国的土地上是特别的，带有很明显的法国特点。圣瑟瓦齐奥大门以弦月窗上的《圣母玛利亚的胜利》和拱门缘饰的《勒瑟之树》为模型，来源于拉昂大教堂。

班贝格大教堂在模型和类型的恢复上没有过多的成果而是工人直接转移的成果，这殿堂的北侧门和唱诗台还有些效果。安德赫斯-梅拉尼恩的埃格伯特自1203年起任大主教，从那时起开始推动修建大教堂。1237年兰斯大教堂的雕刻家到了班贝格大教堂，兰斯大教堂的建筑工作因此暂停。法国的艺术潮流与传统有了联系，恰好就建立在金银装饰线条主义的传播上。1225年至1230年间，唱诗台东边的先知们可以追溯他们的到来，可以和明斯特大教堂《天堂之门》上的使徒们相比较。弗尔斯特伯尔塔的工作也取得了进展，法国特色的特殊比例被抛弃，就像教会和犹太教堂的弦月窗和自主的形象。

兰斯大教堂十字耳堂的雕塑或者斗拱，特别是它顶层的造型艺术，可以最雄辩地定位出其余与班贝格的雕像的对比：菲利普·奥古斯都是班贝格教堂中骑士最接近的形象，他因为骑士类型的恢复成为基督教的国王。和兰斯大教堂的查理大帝雕像的头饰和柔和的服饰造型艺术限定了亚当大门的形象。《圣母访问》中圣伊莉莎贝塔的衣服也是如此，这是一个很典型的类型学的派生场景。此外，兰斯大教堂的贡献不只是局限于个人风格，它在人物手势、面部和表情上也很有造诣，显示了法国艺术特征。班贝格在建筑形态和建造方法上有了新的表达形式。班贝格表达艺术的倾向就是证据，圣戴奥尼索斯旁边的天使的笑容也证明了这一点，比如，风格的效仿存在于一束头发中。班贝格采用的形态和建造符号明显出自于兰斯大教堂的斗拱和弦月窗上的人物面部。兰斯的弦月窗入住了弗尔斯特伯尔塔，这将引入一种能够促进其传播的外来形象文化。

斯特拉斯堡大教堂建筑是一个动态文化的例子，这种动态文化流传在法国与罗马帝国和保守文化的领土上。在欧洲大陆中心，动态文化建筑开始于十二世纪，由来自莱茵河地区的建筑师建造，并以施派尔和美因茨皇家大教堂的形式进行。十三世纪三十年代，一位法国的建筑师负责完成建造教堂南十字耳堂，这位建筑师有可能来自沙特尔，他在这个教堂中建造了大窗户，这有利于雕塑的创新。南大门的弦月窗上有两个作品《圣母升天》和《圣母加冕》（1235—1240），这两个作品出自两位不同的艺术家之手。一位较为保守，他在勃艮第雕塑上发现了齿形待接插口；另一位的风格则更新潮，他倾向于戏剧化教育法，这种方法起源于沙特尔的北十字耳堂，加入了桑斯宫廷的传统。虽然教堂内部中心《最后的审判》支架上的圣人和天使形态拉长了，但是也带有沙特尔的传统。[13]

斯特拉斯堡大教堂的殿堂中有不同传统风格，并且还有四个不同的建筑工作室参与了建造工作。古罗马传统结合西方形态的迹象，教堂通过虚线从倾斜到形态的波动，在德国获得了巨大成功，直到对西方形式无条件的开放。在整个世纪里，教堂的彩色玻璃窗和其他形式

的绘画被定义为动态形象艺术类型。古罗马文化和拜占庭文化集中到了一起，比起中东地区和西方地区，主要是莱茵河，日耳曼彩色玻璃窗传统建筑分成两部分分别朝向法国。教堂里模型和法国文化发展的开端被证明，就像马堡的伊丽莎白教堂或者瑙姆堡教堂，彩色玻璃窗有自己独特的建造方式，保持更加忠于当地传统的建筑风格。

科隆的圣库里贝尔多教堂里的环形通道更加有法国艺术的新意。《耶西之树》接近折叠风格样式，我们可以观察到反映在独立雕塑上的知识，例如，圣人雕像展现出臀部曲线的姿势。另一方面，就像在马堡一样，我们永远不会摆脱十二世纪末雕像的面部类型及其衣褶的复杂破损结构。锯齿形走向的风格特点传播到了莱茵河东部地区，引领了瑙姆堡彩色玻璃窗框内的人物形象的风格。

大体上，建筑特点和风格被细密画艺术划分。拜占庭文化的影响在十二世纪发展起来的众多古典文化中一枝独秀，它与地中海区域的联系有很久的传统，正如半岛上的范例在波梅尔斯费尔登的福音书中有记载（勋伯格图书馆，2689）。十三世纪初，由于政治局势的促进，交流和联系增强了。1204 年 4 月 13 日，十字军第四次东征劫掠了君士坦丁堡，产生了很大影响。这在斯托卡达国家图书馆的手稿或者马堡（德国）的弥撒书，一直到戈斯拉尔的福音书（戈斯拉尔，城市档案馆，手稿 B. 4387，1230—1240）中都提到过。科穆宁传统艺术的形态设计色彩鲜明，多棱角，彩色玻璃窗就是一个例子。它线条中不断重复的符号产生了一种特别的形态，这种形态被命名为"之字形"风格。"这种风格不是晚期的古罗马风格、模仿主义或者巴洛克风格，而是哥特式的前身"（恩里科·卡斯泰尔诺沃）。这种风格的发源地非常明显，早在十三世纪三十年代约翰内斯·盖利乌斯在不伦瑞克大教堂绘画的衣褶中就已经有所反映。六十年代，阿沙芬堡的福音书（勋伯格图书馆，cod. n. 13）[24] 强调了哥特式绘画的连续性和原创性，即人物形象线性和扁平的发展趋势，评价说拜占庭元素的加入不利于立体感效果的打造。"这些意想不到的对比是德国十三世纪艺术辉煌和边缘化的基础"（维利巴尔德·绍尔兰德尔）。

第三章
意大利艺术地理学

贝内代托·安泰拉米（建筑师和雕刻家）：伦巴第的雕塑传统与阿尔卑斯山北部国家

热那亚的圣洛伦佐教堂正面下面部分柱饰在十三世纪上半叶中期完工，那时候有一场重大的战役，但是文献资料中却找不到那场战役的记载。教堂的三道大门内外两开，门上的装饰和人物雕像在十三世纪初期的意大利北部是很重要的案例。利古里亚海的大理石和海角的石头颜色丰富多彩，各式的框架、花饰的底座、圆盾中各色的大理石配上桃红色的石头组成的镶嵌工艺使得色彩更加丰富。丰富的色彩与大门的浮雕一致：弦月窗上有《在福音传道者象征之间的基督圣像》在《圣洛伦佐的殉难》之上，左边还有《耶稣童年的故事》，右边有《勒瑟之树》。[7]白色大理石螺旋柱上面，两个脉络越过侧门内外可开的窗户；窗户边框是有序的柱子，形成镂空的网状，右侧的柱子是由所谓的"磨刀工人"装饰的。

如果这种肖像的布置太不寻常，装配的形状太复杂；那么仅在中门就可以理解至少两种鲜明的装饰风格。一种装饰是法国式，展示了沙特尔建筑的特点：国王之门有拼好版的作品和弦月窗，北十字耳堂中门有左门窗框边框和柱子的雕塑，在底座结构和装饰的丰富性方面都与鲁昂大教堂西面有精确对照。而另一种装饰，《勒瑟之树》的作者对十三世纪初盛行的仿古的金银装饰和熔解艺术有很深的了解，因此他的建筑尽量采用大理石，就更接近一个整体，就像杰出的作品《特里武尔齐奥大烛台》。

热那亚艺术和法国艺术的关系不是凭空得来的，而是有史料记载，比如后来1239年有一位"热那亚大师"曾获得过报酬。沿海城市历史上对艺术的开放和高超的仿古造型艺术同时存在，并且仿古艺术很

图 7 《勒瑟之树》，石材，约 1211—1227
热那亚，圣洛伦佐大教堂，中门，右边门窗边框

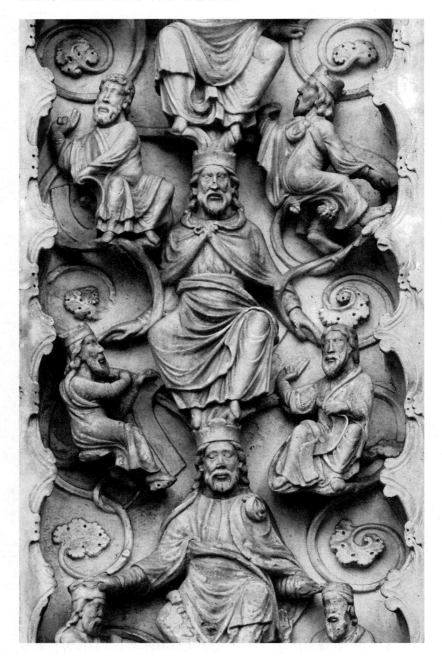

快就传播到了亚平宁山脉北部。没有什么影响能详细说明形态艺术的结果，每一种文化成分都沉浸在自己当地的传统当中。安泰拉米应该在训练艺术的阶段就去过热那亚，在1178年为帕尔马大教堂的碑文板刻下《耶稣被卸下十字架》之前。在热那亚大教堂的正面留下两尊狮之后，他便离开去往了艾米利亚。在那之前他为菲耶斯基家族服务，尤其是奥皮佐——他在帕尔马做牧师，1195年成了大主教。

从艾米利亚的大教堂中的《耶稣被卸下十字架》和布道坛上的其他碎片中可以看出很有立体感，有威利基米卡的传统。肖像复杂而新颖，整体平面统一，圆花窗和弦月窗，总装花序装饰和乌银镶嵌都很古典。若这些成分没有超出古罗马的雕塑的特点（例如在普罗旺斯），那么拉长的人物形象，椭圆的头，尤其是衣褶华而不实的律动就无法解释，这些都没有哥特式雕塑中来自沙特尔、勒芒或者布尔日的特点。

由于他那个时代的文化影响，安泰拉米之后的作品符合一些突出的现象，没有涉及直接衍生的东西。那些作品体现了他的博学多才，他采用古老的方式结合当地或者西方的传统来适应礼拜仪式和审美的需要。十三世纪初，安泰拉米把意大利艺术带入了欧洲新艺术中。他总是使用多样的工具，超越历史，这就是艺术创新的前提。

自1196年由"建筑师贝内代托"修建的帕尔马洗礼堂是这种趋势的最好的例子。帕尔马洗礼堂平面图呈八角形，通过柱子和走廊重叠在第一层外部，将内部联结起来，发展了不久之前克雷莫纳洗礼堂的样式。教堂内部分为两层，内部和外部不相一致。内部有很多束柱从穹顶的肋拱而下，缺乏稳定功能。尽管大门的装饰和结构不搭配，但是大门还是证明了哥特式窗户和拱门缘饰的理解主要集中在弦月窗和门窗框边框。

教堂大门雕像的布置不断地把传统元素和哥特式的创新点进行交替和重组：靠近广场的北门上有《宝座上的圣母和圣子》和《博士来拜》，还有圣母玛利亚家族，边框上是贾科博；西门上有被使徒围绕的《最后的审判》，边框上有《慈悲的作品》和《葡萄园和人类时代寓言》；南门上有独角兽的寓言，取自《贝尔拉姆与约瑟伐特的故事》，是半

岛的最古老代表。教堂把不同起源的形象艺术结合体、新关注点与宫廷文化工具相对照，这也体现在《月份组图》中，它放在洗礼堂内部，也许是为一扇遗失的门所作。《八月》人物平和的姿态，简单的体态加上谷物和衣服的描绘以形象艺术潮流风格展开，似乎没有脱离安泰拉米的概念。《九月》中描绘了葡萄园中姿态各异的葡萄掩映在绿叶中，少年整齐的长衫支撑起整幅图的平衡。这是一幅封闭完整的作品，就像《一月》和《春夏》，让人回想起沙特尔的作品中值得鉴赏的所罗门和示巴女王。[9]

1215 年，瓜拉·比凯里想在韦尔切利建造圣安德烈教堂，于是1219 年正式动工。瓜拉·比凯里是山上圣玛尔定圣殿的红衣主教，后来他也是教皇在英国的特使。他在左大门的弦月窗里被描绘为正在将教堂献礼给圣人的形象，他人际关系广泛，很注意欧洲出现的不同的艺术：图书馆和宝库里面保存了英国与诺曼底的手稿、十三世纪法德圣经、三个普瓦图手稿和传统上被认为是英国圣餐仪式的小刀。但是这些东西可能是波河流域一个雕塑家的东西，然后在 1224 年被送给了教堂，从第二年起它还可以享受帝国的保护，到 1227 年主教过世，教堂就差不多建完了。圣安德烈教堂借鉴安泰拉米风格和斯堪的纳维亚半岛（北欧）的风格，由于广泛的吸收和坚固的传统，成为一个范例，而在此背景下，这个教堂的外来元素被转化和削弱。

教堂的平面图分为三个殿堂、六个跨距以及突出的十字耳堂（中殿末端是直线）。光是小教堂就可以看出其中汇集了不同的艺术风格。从内部立体图来看，分为多种风格的柱子，加上被扶垛覆盖的高耸的主殿堂。从功能方面来说这个教堂并没有组织性，这表明意大利的哥特式建筑还需要在系统性方面做出努力。这使得意大利哥特式开始向阿尔卑斯山北部（法国北部的勃艮第）学习经验，尤其是西多会的建立，例如皮伊索（法国卢瓦雷省）的教堂和艾普修道院（法国勒芒郊外）。中心的穹顶和走廊上面的小室重现了从诺瓦拉到帕维亚，再到帕尔马的波河流域的类型。教堂大门内外可开，用线条装饰，但是所有雕像都集中在了弦月窗上。这些大门让人想起了热那亚和安泰拉米的作品。

弦月窗上描绘的是《圣安德烈的殉教》。这个作品可能是亲笔创作，留有安泰拉米形式的痕迹。同时，浮雕没有很强的立体感，但是其中有柔和感和欧洲雕塑反映出的节奏。

在皮埃蒙特和波河流域地区，韦尔切利的圣安德烈教堂和描绘的特点不是一种个别现象。同一个城市中教堂祭堂的部分使得阿尔卑斯山北部的参照得以革新（尤其是巴黎圣母院中的《最后的审判》）。此外，借鉴法国艺术的部分和韦佐拉诺修道院柱子的雕塑不同，韦佐拉诺修道院大约建于1230年。或许通过洛桑，或许通过一位名不见经传的法国建筑师，这座修道院在文化上和沙特尔教堂十字耳堂联系紧密。修道院之后的装饰有安泰拉米风格的影响，船坞的圣母玛利亚生动的故事参与到了其中。此外，帕多瓦市圣儒斯蒂娜圣殿大门上人物形象飘忽不定，从此处可以看出两种风格的影响。人物椭圆的形状也可以肯定几乎没有受到法国的影响，但是人物衣服异常精致柔美，或许我们可以了解到意大利北部雕塑和哥特式雕塑之间存在的异同。

多个月工作循环的经验结合安泰拉米的经验加入到了克雷莫纳大教堂的小柱廊，尤其是费拉拉几个月份的开头。艾米利亚省弗利市的圣默丘里亚斯修道院弦月窗上可识别出的《贤士的故事》是他的第一个作品，作品上面的圣母和圣约瑟标志着和帕尔马洗礼堂的联系。恺撒·吉努蒂曾说："这是一种代表现实的新方式，表现出鲜活、真实的生命，但是这背离了安泰拉米清晰的方式。"

在费拉拉的《九月》中，葡萄和绿叶与生命息息相关。[8]但是葡萄和绿叶不只是特点鲜明，它们还被用一种自然的方式描绘，不只是流于表面。作者对摘葡萄工人的帽子和短衫进行描绘，表现出所用布料的质感。《一月》中人物各异的胡子让人想起来沙特尔教堂中那些国王的形象，很是相似。当然，这不是说表面的附属物，而是人物的形态类似，这使得弗利市《圣约瑟雕像》的皮草帽子或者威尼斯大主教神学院中的《博士来拜》接近法国的艺术特色。后面的那件作品是大师最近的一个作品，无论如何，它确定了文化大融合的西方媒介之一，即十三世纪初的威尼斯。

　　在分析这个人之前，我们得记住贝内代托是安泰拉米派的代表人物之一，安泰拉米派起源于因特尔维峡谷，在热那亚也有很多关于他们的文献记载，他们和其他的卢加诺湖和科莫湖之间地区的建筑师和石匠一样，都跑到了意大利南方工作。这些建筑师的迁移引起了意大利南方的建筑和造型艺术的轰动，尤其是波河山谷地区。就像我们之

图 8 《九月》，大理石，1230
费拉拉，大教堂博物馆

前说到的，他们的出现虽然没有占据统治地位，但是与当地的艺术共存并且产生了相互影响。例如，在摩德纳，1244年金皮庸（卢加诺湖附近）的恩里科重新和农场管理人乌巴尔迪诺签订了合同，这类合同从恩里科的祖父安塞尔莫就开始了，因此这是三代人的惯例。

杰萨·德弗朗科维奇强调：即使没有提契诺州人传统，恩里科家族的建筑技术也可以广泛传播，杰萨是第一个提到金皮庸人建筑技术的人。通常，家族的技术知识和形式艺术语言代代相传，很难有一个统一的定义。这种因袭效仿风格塑造的人物特点是体积精确、构成简单、人物姿态机械。这种风格甚至会使用起源于东罗马帝国的肖像，但是没有考虑自然的特点。到了十四世纪，他们的活动并不是全部相似，像罗马的科斯马式，金皮庸也不是这种特点唯一的文化中心。阿罗尼奥（卢加诺湖附近）就是一个例子，1212年大主教腓特烈·万卡下令让亚当修缮多伦多大教堂。由于自由的文化氛围，这个教堂形态还有南门下楣拜占庭风格的装饰都接近莱茵河的《经文选》。

有可能，这个教堂是由亚当和圭多波诺一起建造完成，圭多波诺来自阿罗尼奥，其家族中最有名的是他的侄子——圭多·比加雷利（又被称为"达科摩"）。他和摩德纳（波河南岸）的工程有联系，但是他主要是在比萨、卢卡和皮斯托亚之间工作，显示看十三世纪上半叶托斯卡纳西部的风格特点。1246年圭多确立了比萨洗礼堂的圣洗池。1250年在皮斯托亚省潘塔纳市，他在圣巴托洛缪教堂的布道坛上留下了自己的名字。根据托斯卡纳大区卢卡省的文献记载，在1244年到1257年，圭多装饰了圣马尔蒂诺教堂拱廊的下面部分，他从上个世纪末就一直在那儿工作。在尼古拉·皮萨诺之前，圭多的风格本质上比较精确且稳定。他欣赏伦巴第大区传统的古老建筑方式，这一点和他建筑的部分相吻合。但是，从他的建筑当中能看出那个时代的精神。他建造的雕像，人物头上有帽子，头发有雕刻和打孔的痕迹，体现出他对拜占庭雕塑的研究和了解，这一点从比萨洗礼堂大门科穆宁式下楣上的《恳祈》也可以得到证明。衣服上没有线性风格的痕迹以及阿尔卑斯山以北地区仿古的影响：在绘有《威严基督像》的弦月窗或《圣

雷戈洛砍头》上，衣褶十分得体，而在其他时候都很依据圣人的身体结构而定。尽管这两个人物都是哥特式的雕塑风格，但是形态上显然不同，这就是动态风格产生的结果。

东罗马帝国拜占庭的开放：威尼斯和普利亚

大约在1180年，威尼斯圣马可教堂穹顶上《耶稣升天》具有"激荡风格"。这个作品有科穆宁晚期形式的注入，很可能是君士坦丁堡时期，受"西方"美德与仁慈的影响。根据潟湖的实际情况，类似的风格很快就深入了当地传统建筑。早在1153年中心穹顶中《耶稣受难图》证明了这一点，这些故事是西方文化和拜占庭文化的结合。同样，德姆斯在这里认识到了威尼斯镶嵌装饰的精髓。

十字军第四次东征以新的形式搭建了东西方艺术广泛交流的桥梁。这次十字军东征为拜占庭留下了黄金装饰屏祭坛，该黄金装饰屏由总督奥德拉弗·法列尔订购。黄金装饰屏祭坛上面的部分有珐琅装饰。此外，十三世纪初偏殿布道坛位置的移动为新的装饰腾出了空间。由于地震事件，创新的历史环境和紧急事件的发生让一个建筑场所活跃起来，镶嵌装饰因此下降到较低的层拱中，镶嵌工艺师用嵌板装饰，嵌板上有叙事性的故事，非常精致。到了后面一个世纪，除了《菜园中的祈祷》，其他的装饰都重新做了[11]。仅这一个建筑场所就可以看出当时关键时刻的多产性，主要是它所处位置聚集了很多建筑大师，人物更新了的平和拉长的形象符合经典的方式，超越了塞尔维亚的斯图代尼察修道院（1209）的湿壁画。在一些珍贵的拜占庭木板画中间，我们还可以了解到拜占庭特色进入威尼斯建筑的一些联系，像拜占庭的镶嵌艺术就成为威尼斯建筑的主导和象征。这个过程经历了一个多世纪的时间，但是重要的还有前厅的装饰。十三世纪初，圣马可教堂的六个小穹顶分别献给《创世记》、亚伯拉罕的故事、圣约瑟和摩西。这种分层镶嵌文化符合中心场景的需求，而周围的装饰借用了新的文化，利用了新方法和挖掘了新的技术，这种方式的开启为大众所接受。

教堂的场景来自《科顿内起源》，同时结合了带有哥特式风格的古典时代晚期自然主义的概念，该概念已经在《菜园中的祈祷》中出现。

教堂的实用性和各种概念和形式是通过雕塑来实现的。例如，我们已经观察到随着十字军在君士坦丁堡掠夺宝物，费拉拉的几个月份的雕刻的方式也跟着登陆了潟湖地区。中心大门的三个拱门是同时代威尼斯不可替代的风格上最具代表性的作品。尤其是中心大门内弧面有附有黄道十二宫的一年中的几个月，拱背线有美德与仁慈。这些带有寓言故事的人物形象再现了十二世纪末的激荡风格，浮现了安泰拉米传统建筑借鉴哥特式的自然感。在第一个小拱上，人与自然搏斗的场景出现在圆盾中，人物和爬山虎的叶子就像阿尔卑斯山以北地区的一样。

就像人们所认为的那样，这种不同方式的结合会限制形态和肖像的艺术结果。威尼斯不只是纯粹地接受不同的形式，它还对不同艺术风格进行了重新加工和推广，在意大利北部以外至关重要。在潟湖地区可能产出了沃尔芬比特尔的奥斯特公爵图书馆中所收藏的著名的范例书籍。这部拉丁语作品小小的纸张中隐藏的图样展示了与拜占庭艺术存在的错综复杂的关系。一方面来看，这部作品主要的灵感就是来自拜占庭的日课经（雅典，国家图书馆，希腊语编号 118 ；或者蒙特阿托斯，伊乌容修道院，编号 1），但它应该也参照了圣马可图书馆的镶嵌工艺（从《走下地狱边缘》到《菜园中的祈祷》）。从另一方面来看，西方元素不得不更新，比如衣褶角落的构造，这在戈斯拉尔的《福音书》中可以查到，这就是所谓查肯风格形式的范围。

在亚平宁北部，帕尔马洗礼堂穹顶的绘画是最具著名且保存最完好的拜占庭形象文化的例子，在穿过尖顶的同心环带上，使徒们或者福音传道师们从上往下依次排列，与《旧约》里面的人物和先知重叠，这些在《恳祈》（拜占庭画像）中都有阐明；弦月窗上还有浸礼会会友的故事和亚伯拉罕旧约全书里的片段。这是一个不以类型学或教会传统模式的作品，这类绘画特点则比较鲜明，极具个性。方济各会会士十分喜欢把约翰福音传教士的人物和施洗者约翰的人物重叠。它们的

形象艺术带有科穆宁晚期的特点，还参照了圣马可图书馆的镶嵌工艺，尤其是在十三世纪初时，穹顶中间西小拱上《基督教的故事》改变了柔和嵌板的方式。福音传教士和人身兽面的形象切分的方式已经过时了，这时威尼斯的画家只把肖像分层。壁龛半圆盖子上《圣方济各显圣》中圣方济各还伴有一位不知名的圣人，它们和主教宫殿（1233—1236年）里的部分有关系。这样一来，在那些年洗礼堂第二次装饰的布置就可以解释了。

当然在意大利南部，动态风格和拜占庭艺术有关系。那时，卡西诺山推动的火苗已然熄灭。很长时间，拜占庭文化知识传播到了西西里。拜占庭文化传播到海外之后，和当地文化融合并存，普利亚就是一个例子。

在卡西诺山，圣安娜教堂根据教堂传统没有锯齿形，但反映出了诺曼底镶嵌的方式。礼拜仪式的插图就吸收了这种文化。十三世纪中期，卡瓦德蒂雷尼修道院手稿中有这些插图。同样地，在马德里找到的大部分手稿（马德里，西班牙国家图书馆，像《圣事》cod. 52，或者《新约》，路德维希手稿15；或者洛杉矶的保罗·盖蒂博物馆手稿83，马德里，54）表明拜占庭文化如何与北欧和伊斯兰元素相互作用。

在巴勒莫，恩波利的彼得罗提倡这种文化融合的方式，很快，这种方式在诺曼王国的所有地区就流传开来。普利亚省福贾和特朗尼的教堂装饰结合了东罗马帝国的典雅精湛和英国细密画的植物纹饰。泰尔莫利教堂的正立面是一个卓越的案例，它主要的建筑风格可以在卡皮塔纳塔（福贾）辨认出来，特洛伊的教堂和福贾主座教堂中就能看出小拱门和刻有铭文的有竖棱窗的门窗的连续性，而大门的雕塑属于哥特式早期的风格。并和福萨切西亚的维纳斯圣约翰修道院的大门进行了最引人注目的比较。耶路撒冷建筑知识很快扩大了它的传播范围，很快相关的技术被费代里科二世接纳，来到了意大利地区，比如，马尼亚切城堡（西西里）。

在绘画方面，拜占庭绘画无疑占有很重要的地位，几乎在每个地方都是这样。然而，由于拜占庭绘画的多变性，很难确定其具体开始

日期。当然，圣德牧科森扎市圣阿德里亚诺的圣人们和圣母系列画，莱切市斯昆扎诺的圣母玛利亚像等画作可以追溯到十三世纪中期。拜占庭形象艺术中传播最广的是它多岩石布局的装饰。在那种文化氛围下，有很多例子：塞萨奥伦市（意大利卡塞塔省）隆格里瑟有圣母玛利亚的故事绘画系列，莫诺波利市圣塞西利亚或纳尔德奥的圣安德尼奥关于圣母的故事，马泰拉的圣乔万尼圣人故事系列画作和普利亚大区的圣维托。这对于确定拜占庭绘画的方位已经足够了。此外，拜占庭绘画中经常会出现一些东方圣人的代表人物，如巴西里奥或者尼古拉，这足以证明他们的方位。

众所周知，米拉的大主教礼拜的传播与生根传承了木板画的一些更有趣的根据，如巴里美术馆中的圣像，其中心人物被六个圣传的故事围绕。多亏十二世纪末西奈山的圣像，献给圣玛格丽特的木板画中一些圣人的形象在东罗马帝国很有名：技术、拉丁语标题和对模型的一些误解似乎排除了它们是海外作品，但是其中还是有形式和文化的渗透，其中模型的参与是不可或缺的一部分。从安德里亚到阿韦尔萨，从莫诺波利到格罗塔费拉拉再到蒙特埃瓦津圣堂，意大利南方出现了很多圣母玛利亚的圣像。

十三世纪上半叶："古希腊式"与托斯卡纳

比萨大教堂中《管风琴下的圣母玛利亚》是赫得戈利亚类型圣母画像的变体，很有可能出自海外。那时圣母像在普通画作中已经显得比较尊贵，随之而来的是广为传播，逐渐绘有圣像和十字架的画作被当成了虔诚的工具。《命运下的圣马代奥》（标记为"20号耶稣受难像"）标志着十三世纪的开端。这幅画肖像有所变动，第一次加入了死去的基督，调整了故事的选择，并伴随着结构和人物外貌的变化，这些人物都带有东方十二世纪末特点（高耸、瘦长、尖）。

这幅画形式上的起源可以在东罗马帝国绘画中找到参照，很快在圣则济利亚（天主教、圣东宗、东正教等敬奉的圣人，被视为音乐家

和基督圣乐的主保人）的十字架遗迹中得到呼应，这也是比萨在1204年后经历的东西方交汇时刻重要的证明。如果斯卡尔兹圣米凯莱教堂大门是拜占庭的雕塑家所作，东方十字架的形状、技术和传统不太一致；那么这两个事实之间的关系应该很亲近，这使得艺术得以发展。

卢卡绘画传统曾经也是相当有名。十三世纪初，美拉尼瑟的贝林吉耶罗和他的家族统治着卢卡城。大都会艺术博物馆中施特劳斯圣母像采用了赫得戈利亚画像的类型，[6] 卢卡绘画分割的方式和西奈山圣卡特琳娜修道院收藏的骑士圣像有一定的联系。天神之后堂里的十字架从强调上色到形式的选择特别明显，如今它被国家圭尼吉别墅博物馆收藏。贝林吉耶罗创作的耶稣受难图比圣米凯莱教堂或圣朱利亚教堂中的十字架更加简单。贝林吉耶罗在简单之中还是保留了要点，系统地采用了东方的更新了的形态学传统：如圣母的头，是抽丝镂花的形状；还有耶稣脸部的构造，耶稣的头扁平且长，呈椭圆形，眼是杏仁状，鼻子细长，前额饱满有弧度。这样的方式在西奈手抄本（用希腊语写作的圣经抄本）的多个圣像人物中可以找到对应点，如《圣母前面的君士坦丁堡普世牧首》。更有代表性的是他创作的技法：放弃了建筑的轮廓以及与圣米凯莱教堂中十字架纯洁的色彩，采用了纹理重叠的方法来提高清晰度，通过减少使用色彩和统一纯色深色背景上的浅色画稿来实现标准化。

新颖的形态和技法带着特有的风格，正是这些风格为拜占庭绘画在意大利中部绘画中赢得了一席之地。首先，东方的形象不断地通过经典传统来感知，但也确保了创作的雄伟性和意义的明确性，特别是对于人物的描绘。很快，为了将十三世纪绘画推向托斯卡纳，这些特点就从希腊回纹饰缺乏独立创新精神的成分和主题中解放出来，这也得益于重复和可分解形式的简化。

佛罗伦萨已经开始用托斯卡纳西部和东方艺术来完善自身，如乌菲齐画廊432号《耶稣受难十字架》和《宝座上的圣母玛利亚》，这两个浅浮雕作品位于《圣母领报》和《圣墓的玛利亚》上方。圣母玛利亚这一形象，一方面具有说教的意义，强调传统和意大利南方起源

的肖像；另一方面，锯齿形花边的衣服，科穆宁王朝特点的面部拉长形象不能被认为是十三世纪后半期拜占庭绘画的回流。《宝座上的圣母玛利亚》这种类型从格雷韦伊恩基亚恩蒂市传到了罗威萨诺圣安德烈教堂，并在十三世纪上半叶发生了变化。尼科波雅的类型接近赫得戈利亚圣母像，画中旁边的幼童还是正面的形象，但并没有神圣化，就跟比加诺大师阿克顿集合的圣母像一样。比加诺博物馆中同名耶稣受难十字架和圣萨诺比的作者对平面立体有很深的了解，提高了清晰度，人物面部也更有立体感，整体大而低。由于采用了贝林吉耶罗描绘的拜占庭设计概念，因此佛罗伦萨乌菲齐画廊434号耶稣受难十字架的作者有待确认。展栏上《死亡的耶稣》和《圣母怜子图》的故事把形态具体化呈现，衣服则用明亮的线条，凸状处则有高光，这种公式化的重复限定了创作的机制。

阿雷佐的马尔加里托是最具代表性的艺术家，他的作品和托斯卡纳大不相同。在整个十三世纪，他的肖像作品和类型一直在变化，他主要活跃于1250至1275年间。在他的作品之中，他改编了尼科波亚类型的《宝座上的圣母玛利亚和圣子》。通常，这类作品都是围绕着生命的故事和圣徒传记（如阿雷佐中世纪与现代艺术国家博物馆或者伦敦国家博物馆），还有耶稣受难十字架和圣方济会的圣人像。这些作品大部分都有题文"阿雷佐的马尔加里托所作"。尽管我们不能仅凭此判定一个作家的特点，但是我们可以鉴定其中的一些现象。从形象艺术来看，马尔加里托是一位缺乏批判精神、墨守成规的艺术家。在阿雷佐圣母玛利亚教区教堂的耶稣受难十字架中，他重新采用了古罗马耶稣的类型。然而在那时，托斯卡纳早已有了更加新式的类型，这种新的类型在意大利中部和亚平宁山古老的传统中扎根。

十二世纪末到十三世纪初，在整个欧洲，阿雷佐成为雕塑艺术的中心。主教管区当地博物馆收藏的多幅耶稣受难图，或是普雷德·马尔蒂诺1199年为圣塞波尔克罗所绘的《圣母与圣子》都可以证明阿雷佐当时的中心地位。现如今，那幅《圣母与圣子》图在柏林国家博物馆。显然，克鲁尼中世纪博物馆和阿雷佐之间有紧密的联系。尽管

可以找的对照点不是很突出，但是一系列的雕塑从托斯卡纳到翁布里亚再到北拉齐奥，一种艺术语言得到传播，体积的立体感和衣褶优雅的堆叠地受到了东方模型的影响：如1236年，隆齐勒的圣玛利亚教堂的《耶稣被卸下十字架》为蒂沃利教堂提供了个性化的参照。直到十三世纪中期，圣塞波尔克罗的圣洛可教堂的《耶稣被卸下十字架》例证了值得赞扬的改革。马尔基奥也对拜占庭艺术的肖像特点和笔调也很熟悉，1216年，马尔基奥在阿雷佐教区教堂中心大门的下楣上留下了他的名字。阿雷佐偏爱圣母玛利亚的主题，十二世纪波河流域雕塑的造型艺术到十三世纪仍然没有被人遗忘。圣母的做工中有安泰拉米的特色，尽管有了费拉拉建筑师们的新意之后还是不能背离它。那几年是十三世纪阿雷佐雕塑最辉煌的时期，教堂里《宝座上的圣母玛利亚》就是代表，这个作品的肖像非常简洁有序，这为了侧面的移动腾出了空间。没有古典的形态，很难解释那些衣褶的高贵而柔和的形态。那时，古典的形态刚刚进入欧洲。

这个作品展现了当地的传统，但也构成了少数珍贵的欧洲风格指示之一，它在十三世纪初的托斯卡纳也表现了出来。在这部作品旁边应该还放置了圣塞波尔克罗的彩色的圣人之脸，1228年作于沃尔泰拉的《耶稣被卸下十字架》，以及佩特洛加诺的耶稣受难十字架（现在切尔塔尔多艺术博物馆）。[9]作品中人物在光下总体很自然，表情也十分平静，这种造型是鲜少被指责的立体感和实用的色彩相互作用的幸福之果。无论是在预先确立的当地传统，还是在十三世纪初引起托斯卡纳西部的拜占庭浪潮中，都找不到证实。我们首先应该观察欧洲艺术的发展。从金银装饰开始，欧洲艺术为了完善人物形象使用了更加古老的方式。随后，在哥特式大门中，这些特点发展成了自然主义的感觉。比如，兰斯大教堂西面的右大门雕塑人物的脸比较接近托斯卡纳人。十三世纪上半叶，托斯卡纳的浮雕不但与拜占庭艺术有紧密的联系，它也在慢慢靠近欧洲。这些现象在十二世纪也碎片化地显露过，古罗马文化和意大利南部艺术汇集在了托斯卡纳。

图 9　耶稣受难十字架，彩木，约 1240—1250
切尔塔尔多，佩特洛加诺教区艺术博物馆

意大利中部绘画类型与功能的革新

在中世纪的前几个世纪及最后两个世纪古罗马文化加入之后，十三世纪初东方圣像到了意大利，这对意大利木板画是一个新的契机。

意大利木板画有自己的风格，同时也受到其他文化的影响，而不仅仅是珍贵家具的替代品，这就导致了如加泰罗尼亚和斯堪地区祭坛装饰物的发展。但是，这种实用性的特点对培育过程来说至关重要，我们在圣坛的装饰屏上也可以观察到，就像在接下来的几个世纪里人们所理解的那样。

我们之前早在那些《宝座上的圣母和圣子》木板画中就观察到，这个作品倾向于变化，然后形成不同种类的拜占庭风格艺术。他们的成功得到了支持，并伴随着意大利中部的多色木制圣母像在礼拜空间的征服。佛罗伦萨圣玛利亚教堂的圣母像雕塑表现出了两种材料的接近，甚至在托斯卡纳以外也很明显。布雷拉美术馆中《宝座上的圣母玛利亚》的碎片和斯波莱托教堂的耶稣受难十字架展现了意大利南部拜占庭绘画的参照，以及前面提到的隆格里瑟教堂右边墙壁上的圣母像，但发型的形态也突出了与彩色木雕的对话：从斯波莱托（翁布里亚）主教区博物馆的圣母像（来自圣菲利斯迪纳科）到诺尔恰小城堡博物馆的圣母像，再到来自拉奎拉附近斯科皮托的保存在阿布鲁佐国家博物馆的圣母像。

东方的圣像必然带来宗教的价值观，这使得意大利木板画引起信徒们的注意，并掩盖了他们眼中传统圣母像的价值。但是，这只是十三世纪初板画以不同方式占据祭坛上方礼拜空间的例子之一。十三世纪初的西班牙，如圣塞巴斯蒂安德加里斯亚文修道院，祭坛正面雕刻的是三角形肖像，这可能是为了强调中心人物，也可能是重拾温和的形态。在托斯卡纳，梅利奥莱（佛罗伦萨，乌菲齐画廊）的祭坛正面装饰物和锡耶纳圭多祭坛正面装饰物（锡耶纳国家美术馆），这些画作是由不同的半身像组成，就像拜占庭圣像壁的梁。

因为宗教的原因，祭台正面装饰物被移到了祭坛的上面。在锡耶纳地区，在贝拉登噶修道院，多米尼博建筑师把许多贝鲁奇十字架的故事放在传统使徒和圣人的地方，木板画和国家美术馆中圣彼得的故事没有太多区别，就像班奇圣彼得大教堂中准备的祭坛画。此外，十三世纪初阿拉特里圣母大教堂用浅浮雕雕刻了玛利亚的一生。两种

可能性都重新塑造了标志性的生活，如果这种标志性类型从西方的传播和变化中剥离出来，那么就无法理解。自上世纪末以来，这种类型在东方就已广为人知，有时是浮雕的形式，就像基辅国家博物馆的圣乔治一样。

1209 年阿西西的方济各建立了新的环境秩序。那是最早的观察这些动态艺术的环境。阿西西大教堂的祭坛正面装饰有很大的发展，现如今，祭坛正面装饰存于宝库博物馆。[22] 1235 年，博纳温图拉·贝尔林格利创作了《佩夏的圣方济》。那是西方第一个保存完好的西方垂直发展的木板画，代表了围绕圣人一生的那些故事。这种处理方式已经在 1228 年就被采用了，那一年是圣米尼阿多教堂封圣的一年。我们知道比萨·皮斯托亚和佛罗伦萨有类似的作品，但是我们不知道它们的原始功能是什么：也就是说，我们能够排除其作为坟墓的用途，其中可考证的是科尔托纳圣玛格丽特教堂的木板画，如果它们是永久性地为了圣坛制作的，而不仅仅只是在特殊的情况下被悬挂起来。这些主题的传播有利于适应新的宗教需求。通常情况下，圣像中圣人的姿势都有着共同点。这样一来，信徒们面前的圣像会让他们产生共鸣。尽管方济各从来没有直接表达出"艺术理论"，但是这些就是他虔诚的基础。耶稣通过一幅画向方济各具体地展示了模仿的模型，这个模型在耶稣受难记和方济各的同情的一致中体现。

此外，在"方济各艺术"中，不管怎么样理解那些角色和肖像，那时候在意大利"人"始终是艺术家们的焦点，不仅作为代表性的主题，也是作品的特定受益者，或是作为创作者。从圣安塞尔莫，个体的发现到智力与上帝的灵魂之间的新关系，引发了信仰与理性的反思，艺术品变成了接近上帝的新工具。个人的信仰本身就是一个私密的事情，不受其他调条例的约束。因此，那些轻便的小体积圣像很快就传播开来，而东方的圣像提供了一系列易于理解和复制的模型和肖像。除了玛利亚的形象（典型的说情者），可关闭的小壁龛的圣母像在家庭的祭坛中被广泛使用，像芝加哥艺术机构（n.1933.1035）的小壁龛和乌菲齐画廊的可拆合连环画（n.8575/6）。[33] 在卢卡的圣基亚拉修道院，

耶稣受难的故事、圣母与圣婴以及一系列具有重要教育意义的圣徒故事被塑造在那里。

这种新形象的使用广泛流传。来自拉奎拉省切拉诺市的托马斯是方济各的第一个传记作者，他的书中描绘了古罗马贵妇人们的生活习惯。显然，圣方济各的形象很受欢迎，那些描写《方济各一生故事》的木板画代表了方济各改变信仰的时候他的心理路程。在十三世纪，那些做祷告信徒的形象发生了改变。帕拉蒂诺山丘 1963 年的拉丁语手稿（梵蒂冈城，梵蒂冈宗座博物馆）和提诺威廉祭坛正面，连一个小小的圣母像也可以被辨认出来。

意大利十三世纪初，肖像绘画形式和功能都发生了很大的转变，在涉及画中十字架的转变方面，可以找到最具标志性的证据。然而，不同古罗马倾向的基督圣像并不能达到预期的效果，缺乏人物的多样性、画面感，难以让人产生共鸣。琼塔·皮萨诺利用方济各会修士和行乞者在这方面引入了重要创新。首先，他减少了耶稣受难图中具有教育意义的场景。从西奈山的圣像到卡斯托里亚的耶稣受难图，以死亡耶稣为代表的耶稣圣像最重要的价值是去除了金饰的边框和呢绒绸缎的背景。1236 年，伊利亚神父向琼塔为阿西西圣方济各教堂定做了耶稣受难十字架。但是，这个作品在十七世纪的时候丢失了。尽管如此，我们还是可以从 1260 年阿西西圣基娅拉教堂中用《祝圣》装饰的涡形装饰中及 1272 年圣方济各大师为佩鲁贾的草坪上的圣方济各教堂创作的作品中，都能找到某些明显的起源。在那时，骑士团的将领被描绘为跪在耶稣受难像脚下，在这幅图中耶稣的形象采用了令人感动的手法，展现出了人的各个方面。

罗马哥特式

罗马传统的力量特别强大，十三世纪初雕刻家们的作品就可以证明这一点。他们雕刻的作品有不断的重复，形态特别标准。在这种情况下，萨索维沃（翁布里亚）修道院的圣物看守人所记录的资料相当

珍贵。1232年，在奥尔泰和玛利亚的佩图斯，圣加柯摩教堂在1229年订购了翁布里亚修道院：作品的数量、报酬、材料和完成，以及工作地点、寄送方式都是规定好了的，但是艺术选择的优劣没有被直接记录。这可能是确定的类型，可以在远离目的地的地方进行批量生产，并在现场组装。

这种环境下，艺术创作前提，哥特式教堂还有艺术作品扩大的过程之间有着亲密的关系。说到这里，不得不提的就是瓦萨莱托家族。城外圣保禄大殿明显是根据以前的作品仿制的，加入了艺术间的对话，使用了模型清晰的表达方式，与拉特朗圣若望大殿一起证明了与雕塑形象表现法的亲密关系。大殿的浅浮雕明显整体很严谨，有着说教的价值，毫无疑问不能避免地补足了传统形态的不足之处。教皇办事处的古老设计和来源于东方细密画的词素一起使得大殿更加精致。大殿上还有古代的宝石雕刻，比如三倍大的脸、狮头羊身蛇尾的怪物雕塑还有抓着酒杯的猫。狮身人面像是模仿古埃及的作品。1205年之后，城外圣洛伦佐教堂、卢奇娜的圣洛伦佐圣殿及费伦蒂诺的圣洛伦佐教堂抛弃了古罗马凶猛的狮子形象，就是为了利用在城市中能找到的古代模型重新创造一个新的形象。而狮子的新形象具有动物鲜明的表达特点。彼得·康奈利·坎贝尔敏锐地观察到："通过古典的模型，古罗马的形式和自然主义和法国哥特式雕塑趋势同步。"即是说，在罗马也是如此，古典主义和自然主义同时成熟了。

绘画中动态的张力是从十二世纪沿袭发展而来，如拉特朗圣像的复制品。尽管新的形象艺术确立了，参照的全景在绘画作品中已经开放；但是最终还是由特殊的地理环境和潮流决定了艺术本身，从中还能看出七世纪马可·图利奥·蒙塔尼亚在山上圣玛尔定圣殿里被毁灭的圣西尔维斯特礼拜堂装饰的模型。古阿拉·比奇尔利根据典型的罗马肖像推动了艺术的发展：教堂半圆屋顶后殿中心被《宝座上的圣母和圣子》占据，上面有一弯月透镜，左右两侧分别是圣彼得和圣保罗，还有献祭者西斯维托和马尔蒂诺；下面的三孔圆柱两端是圣阿涅瑟和圣埃莲娜，中间是韦尔切利的尤西比奥与坎特伯雷的圣托马斯。

画作形态的评估似乎比教廷需求的重点更加复杂。无疑，彼得和保罗披风的构成和公式化的褶皱证明了拜占庭式模型的恢复，然而，尽管我们可以评估，但是艺术形式绝对不止如此。一方面，半圆形屋顶越过下楣，下楣被四根柱子支撑，柱子上有很多花环悬挂在上面，丰富的仿古装饰只能是罗马式。另一方面，艺术形象本身并不能记录下传播在欧洲的木尔登风格古典主义：长长的边有序地构成了规则的起伏，中心的起伏越过拱座的凸面，如阿涅瑟与埃莲娜。

1219 年至 1227 年间，山上圣玛尔定教堂在进行湿壁画的创作。1218 年 1 月 23 日，教皇洪诺留三世向执政官塞巴斯蒂亚诺·齐亚尼请求另外两名镶嵌细工师，以帮助城外圣保禄大殿半圆形后殿的镶嵌工程，这仍是教皇英诺森三世所要求的。1823 年发生了火灾，烧了教堂，大部分画也被毁了。但是从那些剩下的部分我们依然可以看出威尼斯的构图方式，平面描绘特别仔细、结构严谨、排列有序；也就是说，这与英诺森教皇在蒙雷阿莱的工程中的线性动力学特征有很大不同。同一个教堂中的圣母像或者圣巴尔多禄茂圣殿的圣母礼拜堂的画作提供了技术和奥斯蒂恩塞（罗马）风格上的对比，但是由于十三世纪中期罗马镶嵌工艺和绘画流传甚广，所以它具有更强的影响力。

圣彼得教堂正面的镶嵌装饰之前由利奥一世下令被英诺森三世修缮过一次（记载：爱顿大学图书馆，编号 124. f.122r）。大约在 1230 年，格里高利九世为了修改神权政治的重要圣像推进了这次重修，这是十三世纪上半叶最后一次大规模的镶嵌装饰工程。其中订购人的雕塑头像（现藏在罗马博物馆）、圣母像的头（存放在普希金博物馆）及一位男子像（梵蒂冈博物馆）是为数不多得以幸存的碎片。从技术角度来看，它们似乎基本相同，但在形式上有很大区别。教皇的头和圣母像的头向我们展示了立体感的面部，采用了奥斯蒂恩塞镶嵌工艺，在可能的圣卢卡的头部具有一种极大的活力，设计十分严格，结构严谨。在其中，庄严沉静，很容易看出当代绘画艺术的开端。1228 年苏比亚科的圣洞修道院的圣格里高利礼拜堂中的《祝圣》的面部与这个头的面部有着相似之处。

　　纵观十三世纪上半叶，格里高利九世的教皇职位还得跟一个基础的作品相联系——阿纳尼教堂地下室的装饰物，那里有许多彼得的圣物。通常教皇们的教堂会使用这种圣物，在阿纳尼的教堂后来发展成了主教府的居所。这种装饰覆盖了二十一个方形穹顶，三座半圆形后殿和挂有五百平方米画作的墙壁。从《新约》和《旧约》中宇宙学主题的故事到圣马诺和瑟孔蒂纳圣徒传记的场景，其中存放了大量圣物，这样做的目的是展示那时教堂神圣故事的精湛。

　　拱和开口处有斗拱或者外框植物纹饰强化，植物纹饰两侧是玫瑰窗，这限制了形象艺术场地与建筑结构的关系。尽管它并没有造成什么特别的约束力，但是很多点依然需要改进，如减少拱腹，增大表面的连续性。1902 年，托艾斯卡注意到了和苏比亚科绘画艺术的联系，他尤其了解三位杰出的大师作品之间的联系。第一个，《迁移》，较传统，罗马式白底，十三世纪的面孔结合衣褶，揭示了即将到来的科穆宁与蒙雷阿莱的风格。第二个，装饰大师，精通所有的传统艺术作品，把拉长人物形象衣服中华而不实的部分结合传统创作出类似于阿尔卑斯山北部雕塑的作品，其中有：《圣彼得中的耶稣》《列奥纳多与约翰福音传教士乔万尼》（上面有雅各布的科斯马题文）。后来这些作品为了迁移圣马诺的遗体再次出现在了墓穴的祭坛上，之后 1231 年 4 月 21 日被放了一个新的祭坛上。偶然间这为绘画艺术年代学建立了一个重要的支撑点。第三位大师总结概括了比例低矮、形式混合的不同灵感源泉。他在不断地研究探索之后，终于建立了突出的体系。他是十三世纪上半叶罗马的一位重要人物，也是四位加冕圣人的活跃分子，他为十三世纪中期罗马艺术做出了极大的贡献。

　　红衣主教的宫殿向南延伸，与第二个门廊的东北角相对应，在圣西尔维斯特礼拜堂前厅的墙壁上，是礼拜仪式日历，这种类型早在修道院圣母堂中就有。1246 年教堂中几乎同时进行了祝圣与装饰。那些装饰画是关于形象艺术：圆盾式的宽带交织在帷幔上面，一簇簇的植物纹饰有序地展开，并居住着先知；《圣西斯维斯特与君士坦丁的故事》被星形拱门分开，北边有总状花序，南边有植物环形；《最后的审

判》的总体形象嵌入了矮墙上的弦月窗。如果那些拜占庭艺术中重复的植物纹饰有目的，那么那些形象就显示出与圣像功能相悖。风格上低品质的建筑证明十三世纪中期蒙雷阿莱和圣马可形象艺术的共存。

它们的外观，由于不成熟，与占据塔楼整个上层大厅墙壁装饰有着深刻不同。[19] 这种环境注定了公共的功能，这种功能旨在肖像，集中在北端宝座上的所罗门和南跨距上关于月份作品的代表。

通过统计形态和多面，不难找到十三世纪进程中艺术的成果。但是，随之而来的是自然主义的开始，原有的一点都没有限制这个圈子。圣克莱蒙特女修道院西北小塔的大环境中有：彩色肖像装饰的三角面，还有植物纹饰，两面墙上有动物面面相对（东面是公鹿与母鹿，西面是狮子和猪）。这些东西都很传统，但身体和毛发有着大理石工的创新。如果人们不能想到这是模仿古代艺术的结果，那就应承认纯粹哥特式的形式和构思。四位圣人加冕的壁画肯定了城市的统一和其他可能性。

那么，如果罗马是哥特式，那罗马本身就是典型的诠释者。此外，整个十三世纪的意大利艺术强调：扩展形态与风格的感觉，消除任何分级化的评判。然而，如果我们不忘记现在应该很明显的一点，即自然的推测限制不能独立于已经形成的模型，从形象艺术语言转化成想象；那么罗马在最深处是哥特式。这不仅是为了采用法国作品的形式，还为了讨论如何使用形态工具和共享基础需求来实现它们。

西多会与新方式

1138 年，在罗马城门，三泉修道院从本笃会过渡到了西多会。预计 1221 年 4 月 1 日祝圣的扩建部分不断地被准备好和城市的工具相结合。修道院正面拱廊那里有个支点，那个支点是根据比圣保罗和圣约翰的那个时代早半个多世纪的传承的形式，由砖瓦材料做成。1187年修道院被重建，修建范围从上库姆到福萨诺瓦修道院，普里韦尔诺附近，罗马东南部。1208 年教堂举行了祝圣，结束了第一次修建工作。这次工程根据勃艮第的西多会修道院模型为教堂建筑留下了很深的印

记，用阿尔卑斯山北部的方式建造了前所未有的教堂。如果用哥特式建筑一贯发展的精致方式来评价这个教堂，那这个教堂为严谨的建筑与半岛艺术的推广做出了很大的贡献。

在弗罗西诺内的韦罗利镇，卡萨马利（拉齐奥）的圣乔万尼、圣保罗、圣玛利亚修道院直接来源于福萨诺瓦修道院，采用了同样的工艺。教堂开始建于1203年，洪诺留三世1217年在教堂祝圣。教堂的矩形位置图，半柱划分的殿堂都是直接取自福萨诺瓦修道院，尤其是教堂大部分集中修建，显得更加和谐统一。从装饰方面来看，这个教堂尤其是庭院的柱子没有福萨诺瓦修道院所采用的象牙制品那么明亮，但由于形象艺术的复杂性而变得更加有趣。其实那时候对于西多会修道院，通常比较喜欢把植物纹饰和花饰或镂空的形状放在一起，大多时候，内地的雕刻家们会较多地使用植物纹饰。顶端露出的叶子让人回想起一种特别的形象艺术，像描绘修道院珍宝的信息：西西里式布尔尼斯宝盒和带有阿尔卑斯以北装饰印记的加洛林王朝的手稿。神圣的耶稣受难图，一个金银装饰的杰作，被保存在韦罗利主教管区博物馆。在广阔的欧洲大地上，不同的风格可以用柱头的头部雕塑修复对比不足之处。

这样的话题出现使得我们插入一些内容而不易模糊不清，就像"单色的文字不是具体的"（《总章研究》，编号82），还有我们要重新品读《威廉的辩护书》（拉丁语系列早期教会著作全集，CLXXXII，coll.895-921）第十二章中的著名的观点。当然，西多会建筑内部有装饰的形式与形象的限制，但是即使是那些最突出的步子也不能被认为是关键，比如：贝尔纳多遣责怪物一样的人面兽和罗马的兽形雕塑是可怕的。克鲁尼亚（奥地利）教堂用碎片化反对过分的高度、夸张的宽度及庞大的体积。改革家贝尔纳多知道它们的影响，试图从隐藏的形式下证实他的想法。贝尔纳多预言在那些教堂中会找到一个单独耶稣受难图的位置，但是他同样认为世俗的乐趣应该被鼓励。那些凡人的角色是建立在一种认知之上，这种认知是"美德不会激励世人的虔诚"。正是因为这样，物质的利用很有必要。修士们的虔诚引领着美

德与智慧之路，这已经预示了理性的审美而不是感性的审美。

贝尔纳多的理论代替了表面的好奇心，就像各部分之间的平衡，在奥古斯都音乐学中需要这种平衡来让音乐更加悦耳动听。这种平衡还能带来心灵上的感动，这样一来教士们的生活明显更加井然有序并且更加平和。所有的这些对每个活动建立了不受约束的标准，在教堂的形式的空间位置上都很明显。通过几何的和谐所达到的比例是审美最大的成果，把模数系统变成了方形，这种系统通过倍数和因数在平面和立体图上简化了黄金比例。

在这个方面，西多会建筑的动态符合教堂建筑的特点。与教堂建筑所不同的是，西多会建筑是根据顺序的内容和需求进行演变发展的。在意大利，这提出了一种新的思考方式，以及根据特殊的地理条件传播这种方式，这在艺术史上特别显著。

卡萨马利修道院是福萨诺瓦修道院的继承者，同时反过来也是圣噶尔加诺修道院（位于基乌斯迪诺，锡耶纳南部）的母版。1224 年第一份文件被草拟出来，直接重新和"贝尔纳多平面图"联系起来，贝尔纳多的平面图灵感来自丰特奈修道院。从卡萨马利修道院开始，建筑结构的改变不过只是增加纵向的跨距，装饰设施也不同，这反映了建筑工作的进步和扩大。朝向正面的六跨距在后来的建筑中也能找到。十三世纪中期，那时修道院已经进入了锡耶纳共和国保护国制度的范围之内（1260），并且柱头的形状反映了新的植物纹饰与头像雕塑加入。人头雕像的嵌入和教堂布道坛的尼古拉文化极其相似，尼古拉建筑很长时间是由白派修士管理。

比起圣职的结构或者宗教分支与动态艺术的不和，风格选择的不断自主性在东部和南方修道院布局与艺术传播之间做出了对比。1191年，三泉修道院的修士们建造了阿布鲁佐的卡萨诺瓦修道院，同时违背了传统主义，在其母版中可以观察到这种传统主义，就像普利亚里巴尔达圣母玛利亚修道院，它于 1201 年修建于福尔托雷河右岸（该河位于意大利南部，发源自亚平宁山脉，最终汇入亚得里亚海）。从该修道院最后所剩下的部分中，仍然可以看到无用的重复，证明了严

苛建筑的传播和立体装饰留下的珍贵痕迹。柱头是叶形装饰，很流畅；肋拱以一个球形结尾，完善了新的基础部分的嵌入。特别是从福萨诺瓦修道院到卡萨马利修道院，早已用清晰的线条和准确的整体形态预示了蒙特城堡的一些例子。

在福萨诺瓦修道院我们可以看到西多会的立体造型和腓特烈二世推动的工程的交织。回廊的南翼和教堂正面不在第一阶段的建筑中，创造出了一种新的异族形式的综合，从不仅仅是古典南方起源到所谓的耶路撒冷的痕迹，到秩序中常见的棕榈或球茎类型。传统意义上人们认为腓特烈二世直接参与到了修道院建筑的第二阶段，并且觉得所有的形态可以在腓特烈建筑艺术中找到对照。其实没有必要推测这些，或许 1222 年腓特烈的逗留不过是一个巧合，他只是为了观察福萨诺瓦修道院的雕塑，并把它解读为一种完全不同且更加广阔的全景。作品本身建在腓特烈的年代，但是同时又超越了那个时代。费拉萨诺教区教堂的布道坛（位于坎波巴索市）、普拉托城堡和福贾省巴尔托洛梅奥市拉维罗尼古拉布道坛都有耶路撒冷的痕迹。

皮耶特拉瓦伊拉诺修道院一位不知名的修士写了《费拉拉的圣母加冕礼》，记录了 1224 年腓特烈二世的事迹。西多会传统的共享和腓特烈的要求变成了一种机制。一群白派修士被招募修建修道院，他们也是带来建筑工艺知识和新思想态度的那些人。此外，个人关系与秩序不能被认为是偶然性的。早在 1215 年，祷告同盟会就承认了这一点，马修·帕里斯（修士，画家）穿着丧服，更加有意义的记载是 1232 年卡萨马利修道院的院长乔万尼五世被任命为国家大臣。

西多会和帝国高层的联合增加了他们教义法则传播的可能性，在腓特烈建筑问题上集中了很多修士。哈洛夫的研究没有局限于形态学的问题，他的提议和改变的假设相反。然而，利用创造的综合能力与固有的创新能力可以传播地中海东部沿岸的哥特式和东方古典主义。城堡优美的形态和约旦与叙利亚沙漠城堡上的建筑技术值得称道。我们知道腓特烈在加冕过程中特别关注倭马亚王朝的建筑。当然，倭马亚王朝的建筑在形态上有很大的价值，然而如果没有西多会的支撑和

教训，那么建筑结构的发展将是不可想象的。

腓特烈二世时期的艺术

在福贾省，腓特烈二世宫殿建筑有两种植物装饰的拱门缘饰垂在方形的老鹰雕塑上，上面的落款是：1223 年，巴尔托洛梅奥修建。建筑中没有保存其他东西，因此我们可以推断：1220 年底，这位年轻的施瓦本人进行了加冕礼，这是把当地的传统雕刻付诸实际。在那些年里，教堂的建筑仍然开放，植物的元素为色彩鲜明的风格提供了对照。

宫殿的装饰明确指出了建筑开始的目的——国王的官方住所。事实并非如此，它的建造只是一系列民用建筑的开端，这是一个不断更换居所的统治者的整个统治的特征。比如在巴列塔，1224 年到 1228 年间他在城堡工作，巴里和特拉尼的城堡至少开始于 1233 年。大约在那一年，他也让人修建了卢切拉宫殿，虽然现已不存在，但我们知道建筑呈矩形，庭院立体图第二层呈八边形，装饰十分辉煌。1239 年11 月，锡拉库萨的马尼亚切城堡开始动工。十三世纪四十年代，在安德里亚和拉果佩索勒的圣母玛利亚蒙特修道院也开始动工。在那里，西多会的建筑工人没有直接参与，但是他们和建筑与修会形象的关系可以从建筑的解决方法、修士建筑的稳固形态，尤其是比例的控制、工程的几何学和不同水平土地保卫的工具看出来。

费拉里亚圣母院的修士"多穆斯·比桑修斯"是卡普阿作品的管理者，卡普阿是通往王国北部门户的地方，在这儿对艺术的功能和意大利南方古典传统的再现特别明显，[16] 具有防御保卫的价值。尽管古代形态的可利用性被传播，但重要的还是官方和个体的职能。这种建筑的形态特点应该被认为是巴列塔（普利亚大区）恺撒半身雕塑的证据，这一点在腓特烈二世身上最有特点。从脖子到嘴部，类型学参照和古代的形态学连接到了面部轮廓新的自然主义。安特洛伊主教管区博物馆尖头的柱头和巴里画廊的莫尔洛利碎片直观地表现了所有相似的处理。像卡诺萨的圣勒乌齐奥中辐射式头像雕塑的类型是表现代表

性头部或者生理内涵的机会。

在这些作品中我们可以观察到古典形式的回潮，作为自然主义研究的范式，其方式与欧洲哥特式雕塑所描述的方式完全相似。巴列塔的头部和兰斯雕塑自然主义表达符号，莫尔洛利碎片和拉果佩索勒城堡斗拱及美因茨的唱诗台碎片；或者斯特拉斯堡教堂的圣约翰礼拜堂的男像柱和蒙特城堡的人形斗拱之间的对比很有说服力。这些比较可以说明关于这些特殊联系相似的目的，德国和意大利南部也有了联系。这些作品的布局极度分散，不同类型的起源优化了建筑本身。在对抗奥托四世（德国）的战役结束之后，我们知道腓特烈二世在 1235 年到 1237 年间回到了德国，他和班贝格教堂有很紧密的联系，正是在那个时候德国的建筑有了法国式的新意。1225 年腓特烈二世在经济上支持了教堂的建造工作，教堂是由教皇直接管辖。教堂是属于安德赫斯主教的管理范围，然而安德赫斯主教是国王的亲信，所以教堂就成了罗马帝国的所有物。此外，这也和德国的艺术环境有关系。我们只需要记住亨利克斯大师来自科隆，1232 年波坦察大区梅尔菲镇一本德国书被交给了他。

西西里墨西拿的公民活跃在普利亚大区的布林迪西。在卡普阿可以发现这些公民没有一个在艺术风格的选择上是专业的。然而，在皇帝周围多样的风格参考全世界范围的艺术。纯粹就名字来说，画家的出现是次要的，唯一一个需要提到的人是罗杰鲁斯大师。由于剩下的画家太少了，所以不足以定义腓特烈绘画的存在。

所有的这一切都没有违背腓特烈二世的想象，这一切给了我们艺术的源泉，也给了鉴赏家和艺术爱好者机会。尽管这些一点都不虔诚，但推动了科学和世俗特点作品的发展。他的行为不仅仅只是关于不同形式的交流，也被中世纪的委托人使用。约 1231 年《机械艺术大师》（宪法，第四十九章），颁布的法则禁止他们进行形式的组合，强调艺术应该统一且有创新，我们可以理解为技术知识获得了胜利。在那时总的局势是科学性和实验性。他本身就有丰富的知识，可以把拉丁语翻译成希腊语或者阿拉伯语："自打我们年轻的时候起 …… 我们总是

在寻找科学的气息，我们热爱美丽，不知疲倦地呼吸着香膏的香气……直到渴望知识的灵魂崛起，没有教义的生命绽放着人性的光辉"（摘自一本历史书籍，第四章，第一节）。但同样具有象征意义的是，1240年在奥格斯堡授权进行一次考古挖掘，或是保留天文学的钟表和银树上有鸟儿在歌唱的考虑，这两个物件都是 1232 年大马士革的苏丹赠送的。

以这个观点来看，机械艺术通过有效的科学创新来实现其价值，腓特烈二世是第一个知道并利用好科学的人，这在王朝的前几十年标新立异。从形象艺术历史的观点来看，这展现了意大利南方广泛生产的自由。这种广泛的自由生产通过自然主义和科学的特点传播。从中世纪修士抄写手抄本的房间的位置和组成开始，不仅是为了房间的形态，也是为了不同风格的证据，很多问题是开放的。尽管，一方面来说，像莱比锡大学图书馆的教士历史手抄本饰有意大利南方十三世纪下半叶的细密画，手抄本表明为了叙述历史的目的在腓特烈二世形象统一的环境下大家并没有沉默；另一方面，大量世俗化的手抄本例证了图片的利用和越发明显的求知欲强化的文化风气之间的重要平衡。

比如，米凯莱·斯科多为腓特烈二世完成了《自由的哲学》。这是第一本谈到西方面貌的书籍："我们通过发现自然科学的奥秘可以了解每一种动物的美德与罪行"。身体的好坏在这本书中进行了详细地描写，他深信："人的身体展现了人的大部分内容，因为自然不会做任何无用功，自然总是尽其所能，所以人体的每一个部分可以体现其本身。"这本书还明确了自然与科学的态度，让人们"到那些大师、学者以及对自然有着好奇心的人的庭院中看看，去那里和他们交流，他们会告诉所有人智慧的奥秘"。

植物标本集和医学文集（比如：维也纳，奥地利国家图书馆 Vindob.93 和佛罗伦萨，洛伦佐·美第奇图书馆，毕业论文 73.16），或帕尔马的罗兰朵大师的外科文集收录了古代传统成果和新的研究成果。新的研究呼吁为传统神圣形象展开新的功能。腓特烈二世和曼弗

莱迪同步推进了大学的发展，推动了一个真正的科学出版业，来自埃博利的彼得罗的著作也在其中。十三世纪二十年代，曼弗莱迪奢华的手抄本（罗马安杰利卡图书馆1474）特别出名，这本手抄本有来自温泉疗养场所的灵感的细密画。

手抄本的内容彰显了自然科学的潮流。同时，一本关于鸟类学和狩猎的手册谈道："从我们了解鸟类开始，猎鹰的艺术就从属于自然科学"。在托马斯研究自然的那几年，他编辑了自然科学年代精神的古典源泉，对自然的好奇心丰富了流传久远的古代传统动物学。传统动物学起源于亚里士多德，米凯莱·斯科多翻译了亚里士多德的作品并呈献给了腓特烈二世，阿拉伯狩猎艺术在巴勒莫是最易理解的。

在1248维多利亚没落的时候，腓特烈二世把这两卷书籍带在了身边。这两卷书籍不是相互弥补，帕拉蒂诺手稿是最古老的证据，其中有很多插图。这部手稿是由曼弗莱迪准备，日期大约是1258年之后，在1266年他死之前。书页的边缘绘有飞禽的插图。[27]这些插图记录了狩猎过程中不同物种的特点，以及不同情况下猎鹰者如何操纵。这些插图的形象展示了不同鸟类的习性和动态，通过真正的实验掌握了这些内容。

为了观察自然和人类，这一结果不能从最普遍的哲学和认知框架来解读。我们只需要记住萨拉舍尔的阿尔弗雷德翻译了伪亚里士多德的《植物学概论》，并在1210年左右完成了作品《心血运动论》。这部作品推测："完整的灵魂和生理"为了研究生理学和心理学的联系，从阿拉伯传统中得到了一些启发，此外还很大程度上影响了艾尔伯图斯·麦格努斯的科学论文，如《动物学》是基于观察之上。十三世纪中期从罗吉尔·培根开始，经验主义的思想在英国开始传播。就像开始时纲领性的宣传一样，木石纹饰艺术的形象参与到了总体的反思与担忧之中。

形式和技术的选择展现了新的实用性特点。那些鸟纹饰的形象由于简化的线条和色彩显得更加质朴，没有一丝刻意。描绘的场景里同样的平静与庄严弥漫在所有形象中。这些形象恰到好处的姿态显示了

他们的财富，但施瓦本细密画的全景很难定位，由于宫廷内在的流动性和知识的难题，它仍然是不稳定的。不论是动物还是人物形象都迫切需要清晰度，尤其是随着大学的书籍教学可能性的发展，在那个时候大学书籍普及到了全欧洲。此外，这种符号和世俗化特点是阿尔卑斯以北地区形象艺术经验在世界传播的主要内容，这里的阿尔卑斯山以北地区主要指的是法国巴黎。十三世纪上半叶结束的时候，在路易宫廷风格流行之前，《道德圣经》的插图痕迹特别清晰。

这些形象就这样获得了自主权，自主权使得它们超越了原文的文风，保证了新的特殊章程。就像整个中世纪所发生的一样，新的方式比原文更加有分量。要解释和支持这种内在的改变，艺术创作内部动态和经验的援助远远不够。在这种情况下，我们应该从真相中展示出不符合时代特性的东西。事实上，对新形象品质和需求的认可是现实理解与描述的衡量标准变化。即是说，科学和认知的改革标志着十三世纪的开端。

1202年，比萨人费波那契写了他的第一版《计算之书》，这本书把阿拉伯数字与阿拉伯计算体系引入了欧洲。米凯莱·斯科特鼓励费波那契进行他第二版的编写，1227（或1228）年，他开始致力于第二版。第二版从形而上学沉思的方法到真实描绘知识的方法进行了改革。事实上，费波那契注意到自然的整体或者部分是可以测量和描绘的。类似地，形状可以归于几何元素和数学元素，因此形状可以勾勒出自然的构造元素。

1220年，费波那契创作了《几何实践》，这本书让全世界的工匠学到了几何知识。在1226年皇帝亲自接见费波那契之前，也就是1225年，他就将自己著名的代数学论文《平方数书》献给了皇帝。方济各会修士罗伯特·格罗塞特斯特，是著名的《论光》的作者。他认为光是传统审美学和中世纪认知的关键元素，光是人体的第一形态，光可以变成线和点。因此，"线、角、形的认知单位非常庞大，因为没有它们，就不能了解自然哲学。而它们单方面在宇宙中有效"。光是源头，一切都以几何的形式表现，通过几何来分析实验。如此一来，

所有自然科学都得依靠数学，数学是最重要的。通常，对于科学，形状和形象有特殊的价值，它们能理解描绘现实，近似地复原现实的特点，但不是单独地。罗吉尔·培根在《自然与艺术的奥秘》中说道："尽管自然如此强大，而艺术只是自然的一个工具；但是就像我们在很多情况下看到的那样，艺术比自然的美德更加强大"（第一章）。

蒙特城堡可以被认为是艺术强大力量的一个例子，以纪念性的形式具体化，综合了腓特烈艺术风格特点。

从1240年初皇帝写给理查德（福贾省的一位长官）的一封信来看，我们可以推断征用的建筑材料并没有准备好，因此该城堡可能是1240年夏初开始动工，工程进展地很迅速，在1246年就能够关押囚犯了。尽管最早是为了军事建造，但是蒙特城堡本质上还是住宅，没有监狱的痕迹。蒙特城堡底部是八角形，周围有八座塔楼环绕，每个塔楼可以看到六个侧面。建筑分为两部分：外面是连续不断的层拱，里面是高耸的尖拱和它几何的操纵装置。内部庭院反映出外部轮廓，一个梯形楼梯环绕着庭院，组织好了两层楼中所有的开放空间，被认为是连接各角的隔板。

各部分的配合和它们模数的组织展现了建筑的工程的统一和几何的运用。八边形的选择可以承载进步思想才能。八边形结合圆形和矩形是洗礼堂建筑的传统方法，八边形建筑证明了自然中所有的形状都可以通过数学几何元素再造。没有任何其他的腓特烈建筑能更加清楚地呈现这个过程，能把完全相反的形象艺术方面和谐地结合起来。建筑的装饰元素通过不同的材料和建筑雕塑证明了这一点。

高层的大厅被白色大理石和砾石做成的六角窗户和横梁式窗户打开，六角窗户上面部分是一个玫瑰小窗，下面是三叶状的两个柳叶窗；横梁式窗户上有很多小柱子装饰，镂空的弦月窗朝向内部，高处还有两个天窗。地上的区域有单孔的外部大门的开口。像柱头是由珊瑚石建成，这让人想起皇家斑石。建筑内部上面是筒形圆顶，带有六角弦月窗。开槽的壁柱支撑着柱顶横檐梁，横檐梁上面是三角面的斗拱，斗拱上刻有直线的顶饰。内部装饰大部分已经损坏，但可以看出古典

方式的使用，地板镶嵌和墙面镶嵌的工艺像古典时代晚期的作品。比起其他因素，建筑的华丽是最能说明蒙特城堡是住宅。

建筑系统和建筑的稳固显示了新的形象艺术文化的丰富多彩。斗拱上不同的肋拱、多种形态的组合窗户和立体图与平面图分开使用的方法不得不让人想起阿尔卑斯山以北地区教堂不同的形态。建筑材料质量极高，加工过但没有留下任何痕迹。叶饰的框架模仿当地传统，内部弦月窗的框结合了椭圆形、箭头和环形。主大门斗拱使用耶路撒冷叶形装饰，同时柱头上是西多会式的编织花纹、棕榈叶或水滴叶，它们是主要内部构件的特点，这些形态吸引了自然主义的注意。亚眠或者圣礼拜堂的雕塑中可以找到这种叶状装饰，这样一来，这些叶状装饰让人回想起了类似的作品。第三个塔楼拟人化的斗拱有自然主义的特点和德国作品的思想，其斗拱体积和雕刻带有尼古拉式的简洁。

在所有的雕塑中，对传统和古代文化的了解和精通可以免于陈旧的重复，让艺术不老套。主要使用的特点和讲究的位置符合威廉的态度。恺撒勒雅的普里西安有一句箴言"有多么初级就有多么准确"，他宣称："现代人只有通过古代人的作品文章才能了解古代人，我们现代人可以查阅从古至今的材料和文章。只有这样我们才能了解更多，但是不代表我们比古代人知道得更多。"这篇文章经由皮耶尔·德莱维涅之手到了博洛尼亚大学的博士手里。他文章的名声没有止步于自身，而是引出了"西多会的创新"。到目前为止，即使对于艺术，时机也成熟，可以自动地将自己置于这种智慧的安排中。也就是说，各种形态和工具的结果就是为了"了解更多"。

第四章
欧洲哥特式重要的几十年

关于维拉尔德·奥尔康尔德的设计与转变

在十三世纪前几十年的欧洲和整个十三世纪上半叶的意大利的艺术成果表明，手法上的共同点得到了肯定，在经历历史长河的传统中出现的共同艺术创作方法符合形式结果的需求。根据组成的系统和除了中世纪艺术传统的形式，以及类似于经院哲学以前不了解的文章和知识的组织以外增加的部分，可以发现形象艺术元素的组织系统的重点。各种形式结合推论就有点证明的意味，就像帕诺夫斯基曾经指出的那样。根据法则，设计及其改变的用途使这种类似的形式比其他的创作形式各方面都能得到更好的解释；也就是说，在形象艺术中人们所认为的创新最后能被认为是设计和创作技法的产物。

在整个中世纪，形象艺术的概念利用介质图形发生了转变、推广和再次创作。这些图像大多被视为可辨认的模型的复制品，其风格特征集中在了每一个仿制品必需的部分。除了直接仿制的那些例子，间接模仿的形象艺术是通过设计来保证。从维尔切利大教堂非凡的书卷（约1190—1200）到像沃尔芬布特尔记事本一样内容分散只保存了小部分的文集，它们不仅是散页的形式，也是流畅的全部作品书籍的形式。最著名的画册是收藏在法国国家图书馆中的19093号手稿，它是维拉尔德发起的如今只剩三十三页的残缺记事本。然而这本手稿的符号、内容和插图的特点不能被认为是一本绘制多个模型的书。

这本手稿设计和文稿的收集不能让人理解为一个特定的工程，它有多种多样的性质。从建筑设计到形象结构，这本书的风格明显没有统一。以装饰来说目的，像书中S形或者蜷缩的龙的形象几何比例的系统，罗马式形象艺术世界和仿古风格与十三世纪流传下来的金银加工技术一起存在。书中有一幅图画的是一位赤裸的年轻人手持花瓶，

这表现了他沿袭古代的特点；还有他衣服的褶皱可以和克洛斯特新堡《以撒的献祭》或者巴黎圣母院中圣安娜大门的残留部分做对比。手稿中的图25描绘的是一位坐着的人，他头上戴了顶那个时代的帽子，但是有让人想起科隆三博士的圣物箱上的先知，就像兰斯大教堂《圣母访问》中那些和蔼可亲的形象。同时，改变的认知和多种形象艺术作品的可利用性也很清楚，它们增加了设计者风格的分层以及阐释了这本书的构成。《自尊的堕落》利用木尔登法尔登风格形象创作，似乎不连贯，但指出了一个文化与形态学不同的方向：沙特尔大教堂十字耳堂拱廊的浮雕再次和巴黎圣母院正面中门框边框的《谦虚》接近了。在手稿的第十七页的图23v中《菜园中的祈祷》场景中发现了拜占庭起源的多个模式。

手稿中图15展示了唱诗台上面的部分的两个平面图，设计图和碑文不是出于同一人之手，碑文上写着"维拉尔德和科尔贝伊的皮埃尔想象并讨论过这个唱诗台"。还有就是，这个册子的创作应该是由多位大师完成，尤其是人们推断维拉尔德是一位建筑师。设计的技术、刻画、衣服的署名和对有名作品令人无法忽视的解读使得这部作品好像是为了通过多样的旅途培养一位金银加工匠。我们翻到书的第二幅图，是十五世纪的风格，以第一人称讲述了他在"多个国家的事情，就像我们在这本书中证实的一样"（手稿图9v）。从莫城到洛桑再到沃瑟莱，从沙特尔到亚眠到康布雷，十三世纪三十年代大部分哥特式建筑的知识都可以从建筑设计中找到。这使得我们把年代推到1240年，从维拉尔德书中使用的法语可以判定他来自奥尔康尔河畔，一个靠近皮卡尔迪亚的圣昆廷的地方。但是还不足以避开维拉尔德的形象和解释清楚他这本手稿的作用。这不得不考虑内容结构的形成，即是那些传统的分类。

手稿中图24v几乎整张都是著名的《狮子》，这张图的刻画让我们意识到这个场景，"就在我们面前的作品，好像是一只活生生的狮子"。我们只需要观察狮子的口鼻部分，就可以意识到，就像我们所预想的一样，维拉尔德没有描绘艺术家和他设计的主题之间的关系，

更多的是描绘模型的特点。手稿中图 15v 和图 16 描绘的是沙特尔大教堂与洛桑大教堂的圆形彩色玻璃窗。他对这两个教堂的圆形彩色玻璃窗都进行了解释，但是仔细观察，其中一个和真正的圆形彩色玻璃窗有一点点不同，另外一个不仅仅是不同，而是更多展示了著名的框架二等分的原则。像这些例子说明了设计手稿能够不通过真实或者建立原始工程来表述。为了收集维拉尔德这本手稿中内在的创新，我们可以优先选那些不那么受欣赏的，比如手稿中的图 20 描绘的建筑发展的进程。

从手稿中的看法来看，他们应该是有很多实际经验，或者说至少实践过。其中形象的设计还包含了几何学和机械的摘要与传统。比如，关于古代的形状，维拉尔德对于机械和自动装置的描述是他了解阿基米德螺旋线之类定律的证据。从相当古老的医学传统的角度，手稿中图 33 描绘了一种药物。维拉尔德手稿的图 19v 带有伊斯兰教的符号，由三条共用一个头的鱼组成。因此这本手稿中融合了不同的文化和由独立思想组成的完全不同的知识。根据吉格斯的说法，维拉尔德收录的作品包含了那个时代的矛盾和综合，混合的手稿图和它们的不同性质会让人想到不同性质的结构。此外，其中创作的综合技术和外加的细致解说让人怀疑它们在建筑中的直接使用，几乎可能是利用材料做成的"精美的复制品"。

维拉尔德的手稿无疑是各种技术通过设计相互交流的证据，然而从他的书页中发现这种方法并不是唯一的。三十至三十一页描绘了"兰斯大教堂小教堂的立体图和内部的构造……和小教堂的外部……从地基到屋顶是怎样的"[10-11]，但是很快确定了"康布德的小教堂应该是不同的，如果小教堂被建起来的话"；也就是说维拉尔德知道这个工程建筑。作品中总体形状上用到的结构介质图形到那时候才流行起来，证实了实际技术设计的连续性确定了介质图形的使用。这些设计中有一些没有审美价值，但是为执行的过程提供了参考，标志着脱离了范例创作，预示了一个不同的形象艺术概念。这些"新"设计初期的证明是在紧急情况下被找到，尤其是在建筑方面，以面对和

积累更加复杂和紧迫的结构技术问题的解决方案。如果不提及某个建筑实际的技术问题，设计有助于合理化，可以作为知识的载体。因此，为了后面的发展应该建立一个起点，否则后人无法解释后面哥特式教堂中如此浩大准确的技术的过程。在抽象概念中设计个性化建筑案例中形象的不同的部分，就像人们看到的，建筑可以从功能上划分。形式的预先设计有助于在一项工程中领导不同工人进行工作。为了照顾到每个工人，设计的时候只有预料到一个准确的模型的可利用性。历史上有类似的例子，比如恩里科三世希望加快威斯敏斯特教堂的工程进度，于是命令总工程师在冬天对所有可作的大理石作品进行建造，避免造成任何损失。

对于建筑，也对于艺术形象来说，设计是一种可以通过几何规则来预判、描绘和表达的优先工具。实际上，由于其内在的理性，设计变成了一种形式研究学习的工具。维拉尔德打开他的册子谈到了图纸的力量（"根据几何艺术所教授的东西，这里你们会发现有效描绘形象和技术设计的方法"，手稿图 1v）。

手稿的图 5 通过设计永动机的轮子来描述。永动机是那个时代的技术话题之一，而维拉尔德告诉我们："大师们讨论了很长时间如何让轮子自己转起来。其实可以用奇数个的槌子或者水银实现。"设计参与到了这样的风气中，贡献出它的分析和功能的解释，在一个话题上增加了我们的知识。对于这个话题，莫利科特的皮埃尔在 1269 年就证实了研究人员的热情，他说："我看见许多人花费了他们所有的精力研究这个问题。"就这样，艺术利用特殊的工具参与到了社会中，整个十三世纪都是这种风气。一位跟维拉尔德同时代的人——图尔奈的吉尔伯特——用他那让人信服的语句谈道："如果我们满足于自己已经了解的那些，那么我们永远不会发现真理。那些之前写出真理的人，他们不是真理的主人而是真理的指导者。真理向每个人开放，但是还未被完全发现。"

关于建筑设计使用的新动态和价值，兰斯修复的羊皮纸是一个卓越的例子。[12-13] 兰斯教堂十三世纪殉教者与死者名册内积聚了丰富的

图 10-11　维拉尔德，兰斯圣母大教堂后殿小教堂外部立体图和内部立体图，羊皮纸上的墨水画，约 1230—1240

巴黎，法国国家图书馆，19093 号手稿，30—31 页

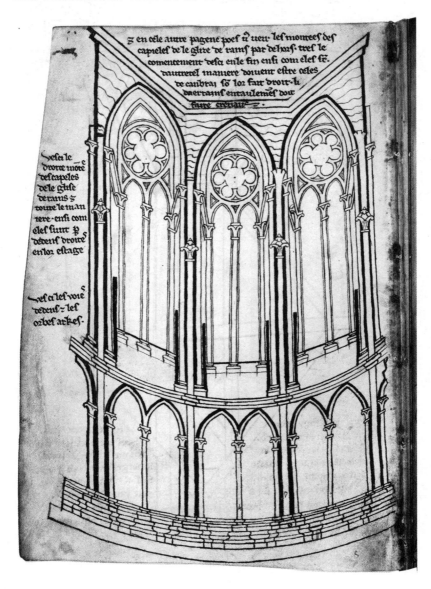

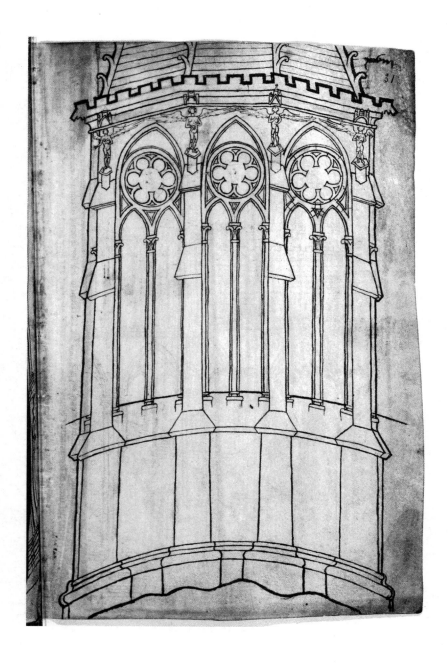

图纸证据，尤其是教堂 A 和 B 面特别有意思。这两面有三重结构的基本部分，B 面有弄成斜面的三大门和山墙饰的三角面，A 面有高耸的小尖塔，尖塔中间上面有三个尖拱和有孔的四叶饰。兰斯大教堂单独的建筑形态可以在威斯敏斯特或者拉昂大教堂中找到对照，但是它们明显起源于大约 1220 年。虽然 B 面不是起源于这个模型，而是再现了十三世纪三十年代的流行特征；A 面以一种独特的方式脱颖而出。不过它并非起源于不同的模型，而是由于对 B 面进行创新发展的结果，比如，兰斯的尼科西奥：也就是说，如果是共同的原型，B 能够被认为是设计的模型，而 A 则展示了如何以介质图形的方式能够成为形式研究的工具。在两个设计上人们所感受到的不同风格一定不是不同艺术家工作造成的结果，而是同一个艺术家在不同情况下的变化，这种变化可能发生在 1250 年至 1260 年间。在这之后，大约在 1270 年羊皮纸为了书写重新被使用起来。

兰斯教堂的设计没有建造的一致性，但清楚地突出了"哥特式设计的两个重要方面：复制和继续朝着创新和现代化程度的意识的发展"（斯蒂芬·默里）。在此之后，对于任何艺术，设计都是传播、研究和形式描述的工具。从那以后，在建筑设计上再也没有出现罕见的巧合，面对建筑我们惊奇于建筑的细节和变化：像斯特拉斯堡大教堂的正面，还有我们所说的奥尔维耶托大教堂的正面，跨越了十三世纪末，半岛辐射式建筑的解决方式和形态的发展都经历了这些。

建筑师的确定和哥特式"辐射式"

设计新能力联系起来的建筑行为和需求在托马斯主义审美理论中得到了完美的解释和理解。圣托马斯在《反异教大全》中宣称"知识能够有序地统治世界"，因此"我们在艺术中看见领导人类的是法则"（《反异教大全》I，I）。自然的形状对于自然本身是复合、物质和智力（《反异教大全》I，LI），因此美不能从本质上被了解（《神学大全》I，5，4）。自然的美是理性之光的近义词。理性的标准是"完整"、"协调的

比例"与"清晰"（《神学大全》I, 39, 8），人们通过理解和感知欣赏美。工程的质量总体可以在艺术中评估，决定了艺术的水平。建筑变成了最重要的艺术，但所有能够表现形式的艺术都被包含在"建筑艺术"中，即它们拥有认知能力。

艺术家在构思形式和思考如何更好地付诸实践方面有着名副其实

图 12-13　兰斯的修复羊皮纸，约 1250—1260，布兰纳修复了图纸，1958
兰斯，马恩省部门档案馆，手稿 G661

的权威。除了转化和指导创作的介质图形以外，设计手稿是研究和实验的方式。建筑师的特点是有很强的想象力，比如，罗伯特·格罗萨斯塔也肯定了想象力在艺术作品中的重要性。同时，从实际的执行的过程来看，形式的预判和指导说明就不能被假定为前提，比如像1284年普罗万方济各会教堂的合同中描述的情况。而且合同中文字说明没有明确的图纸的支撑，对于一个教堂来说这个合同应该是提前签好的。这个教堂是由三个当地的建筑师以常规的形式为修会建造，中殿通往一个很大的后殿。整个教堂的面积是 53m×16.5m，完成于1287年的夏天，总共只花了二十七个月。

作为设计师，建筑师变成了优秀的艺术家。正如一位著名的建筑师（托马索·达奎诺，《论亚里士多德的形而上学》，I，I，26）所言，比起其他任何的手艺和材料的考虑，设计完全不同，十三世纪初的金银加工强调的就是材料和手艺。同时，个性是必不可少的，从资料中我们知道了很多名字。这些名字使我们一方面可以鉴定设计师设计的

形象如何，工程的设计师的行政职责会使他们的形象发生变化；另一方面，建筑师可以有信任的合作伙伴并且可以自由决定他伙伴的薪水。我们知道，从 1287 年 8 月 30 日，博内乌尔的埃迪安（石材商人）在瑞典建造乌普萨拉大教堂。建筑师表现出来的专业特点，同时伴随着代达洛斯财富的增加和他口碑的传播。在兰斯大教堂和兰斯大教堂宫殿的花园迷宫中，建筑师们联系了十三世纪三十年代传统建筑的方法。第一个独立的陵墓是乌格斯·利贝热大师的墓碑，它让人想起 1263 年一个建筑师的作品。[30]

那个作品就是兰斯的圣尼凯斯，但是在 1798 年的时候被摧毁了。然而传统间接给我们留下的东西足以鉴定他建筑的创新品质。后来的一个工程作品应该追溯到 1229 年和 1231 年。在来自当皮埃尔的西蒙内修道院院长的资助下，建筑开始时十分高效。由于肖像和空间的分离，模型上减少了沙特尔教堂的线条，同时兰斯大教堂也有直接的模型。比起博韦，元素线条的概念和总体的布局在装饰线条上显得更加细且高耸。尽管它没有背离建筑系统，但是实际上把形式的概念和超越笨重的结构和元素与功能一致的概念结合起来，这样有助于孔窗层的延伸与建筑元素的掩饰。建筑正面的构造不是特别清晰。多塔式的动态结构代替了表面的保护屏，保护屏在建筑内外有很好的透光性，但是不太符合结构的构成。大门没有很多柱子符合殿堂和筒形穹顶宽度的减少，大门被山墙式拱廊覆盖，山墙的规模从中心到边缘依次减少。在上面，塔楼上方是空的并引向扶垛，扶垛支撑着小尖塔和符合内部比例的装框彩色玻璃窗。圆花窗不再是一个独立的结构，上面还有四叶状的两个有竖框的镂空窗。

在形式和建立的功能之间建筑很好地诠释了统一性的概念，进一步融入了殿堂中。建筑元素能够掩饰结构的作用，集中在建筑的描述和定义空间的描绘上，很好地配合了图示设计的原则和功能。

1231 年，另外一个建筑工程开工了，它对于一个新的哥特式建筑季来说很重要。这个工程就是圣丹尼斯教堂的十字耳堂与唱诗台的建造，[14] 由厄德·克莱蒙特修道院院长提出修建。在这个工程的建造

上，可以充分看到失去的重量的成熟效果，根据汉斯的定义，"反笨重"具有这次建筑季的特点，由微妙重点空间传承下来，符合结构功能的掩饰，有利于非个性化的空间。在这个构造中，空间的宏大强调形式的讲究。根据沙特尔的模型，立体图分为三层，但是拱下面的各部分跨距都被连续的开口打破，这得依赖形式的不同之处和空间多层的划分。三叶窗的走廊就这样变成了装饰屏的雕刻绘画的一种，还有着与特鲁瓦大教堂唱诗台顶点相似的效果。特鲁瓦大教堂的彩色玻璃窗可以和偏殿一起参考1228年的装饰和建筑运动，它的灵感来自圣丹尼斯教堂，或者1260之前埃夫勒的圣塔林修道院。

在皇家修道院平面图上观察到的变化可以得知它至少是两个建筑师的作品。我们可以知道其中一个是蒙特勒伊的皮埃尔。他的第一个作品是1239年修建的圣日耳曼德斯普雷斯修道院的饭厅，1247年他在圣丹尼斯。也有人说巴黎圣礼拜堂也是由他参与修建的，可以说比起其他建筑师，他参与了最后路易王朝首都的建筑工程。通过这些工程，人们第一次可以勾勒出一位建筑师明确的生涯，而不是基于一个不朽的作品。

蒙特勒伊的皮埃尔在巴黎圣母院南十字耳堂的修改是根据让·德谢勒1245年在北十字耳堂的例子。[20]在外部，扶垛的结构采用精美的镂空圆花窗在大门的上面，大门被削成斜面被三角墙磨去。三角墙的规模变小，早在兰斯大教堂圣尼卡西奥小教堂中就已经存在。新风格确立的证据在镂空窗户上通过几何装饰和线条得以证明。结构元素在南边顶端进一步使设计碎片化，水平上的划分在北边的外部清晰可见地与窗户的结构相混淆。三角楣饰框架的规模明显不同，占优势的是构件的突出部分。构件决定了浮雕的形象化领域，为雕塑做出了框架。

斯特拉斯堡大教堂的正面在早期的工程中重新采用了巴黎的模型。设计A（斯特拉斯堡，大教堂歌剧博物馆）决定和覆盖了殿堂，这个设计告诉我们教堂正面的建筑完美地符合辐射式建筑的特点。教堂内部建筑的立体划分，通过大圆花窗有了很好的透光性，三叶窗走廊密集的镂空雕刻上面是四联窗。三叶窗上面还有不同宽度的大门和

图 14　圣丹尼斯，威斯敏斯特大教堂，从 1231 年开始，唱诗台高处鸟瞰图

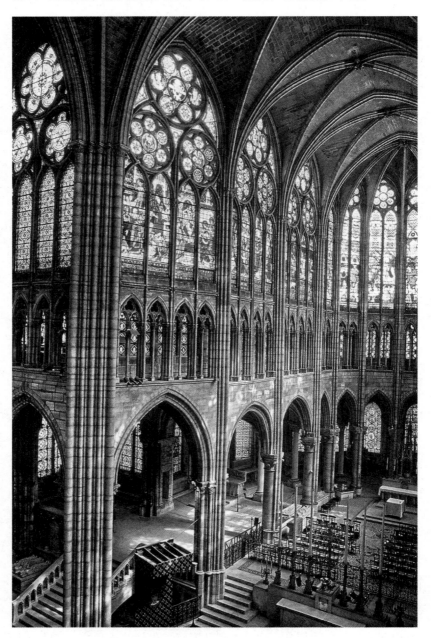

盲窗的三角楣饰，盲窗使得教堂的表面更加生动。设计 B 是一位被康拉德主教（1273—1299 在位）任命的叫作利希腾贝格的德国建筑师的作品。他改变了巴黎建筑高耸的特点，建造了一个更加宏大和自主的殿堂，其中完全隐藏了建筑的结构。回到双塔式的正面，教堂墙的表面嵌入三角墙复杂的结构中，这种特点标志着完全的回转。这个可能是施泰恩巴赫的欧文的作品，从 1284 年建造工作开始，他指导了这个工程，它直到 1380 年左右结束，在斯特拉斯堡的案例中设计是形式改革者的证明和主角，而不再是技术或范例，在建筑中展现出描述性和代表性。

艺术和宫廷

为了分辨 1225 至 1250 年间辐射式建筑从发展到结束的过程，罗伯特·布拉诺在宫廷建筑风格中区别出了各种元素。大家可以看见各种元素，以及非常精确的结构和填充的过程。尽管宫廷艺术作品的描绘和关键被提出来，但是建筑的定义需要强调路易九世的角色和当时巴黎的作用，不仅是从经济社会的观点出发，还有艺术的观点。

当路易九世还很年轻的时候，他开始和他的母亲卡斯蒂亚的比安卡开始了两头政治，这之后他订购的第一个作品是鲁瓦约蒙修道院。根据教皇的遗愿，新的修道院旨在成为皇家大公墓。这个教皇信奉西多会，他的宗教信仰就是建立在西多会之上，1236 年这位教皇就圣职。新的修道院的三等分的立体图和平面图，构件的高耸和带有彩色玻璃窗与柳叶窗的墙的形式在线条上完美地展现兰斯大教堂、圣丹尼斯和巴黎圣母院之后建筑的快速发展。这个宫廷建筑很快和艺术发展联系起来，至少是作为推动艺术发展的中心。这个建筑在十三世纪的全貌中有着自己的独立风格。

巴黎圣礼拜堂是当时的君主直接下令建立的宫殿小教堂，它无疑是体现宫廷艺术特点的最佳作品。[18] 皇家定制的统一性通过彩色玻璃窗体现出来，彩色玻璃窗修饰了圣物盒透明的框架，圣物盒是为了放

置来自君士坦丁堡的圣物。不同的建筑团队建造了这个教堂，他们加入最新的哥特式风格的绘画，证明了十三世纪中期艺术创作的复合性。墙上使徒们的雕像风格一致。一方面，这些雕像和罗浮宫《契尔德博特》有着紧密的联系；另一方面，雕像优美简单的形式结合了衣服上刻字母的类型与面部细致的刻画，体现了古典主义和表达上的平衡。这种改革了的矫揉造作的自然主义符合十三世纪三十年代形象艺术改革的需求，产生了从现存于克鲁尼博物馆（来自于巴黎圣母院）的《赤裸的亚当》，到布尔日教堂祭廊一系列无可争议的哥特式雕塑的杰作。大概到了 1225 年至 1250 年间，自然主义的新需求出现，比如人物衣服的当时的惯例和人物造型，描绘上不是这样但在具体的建筑中有体现。背景上的玻璃镶嵌装饰否定了任何直接的自然主义。

梅翁的简在《玫瑰的小说》清楚地表述了这种态度："艺术创造的变化不是通过形式……观察自然才能创造自然的作品。"（第十四章）能带动感官的作品才能称得上生动。《玫瑰的小说》中还讲述了皮格马利翁的雕塑："他倾注了他的所有才干，才能如此成功，如此令人钦佩。因为圣母像好像是一个真实的人物，美丽动人。皮格马利翁在完成这个作品之后，心潮澎湃，在他的脑海中似乎浮现了太多，以至于不知道自己在做什么，他不停地抱怨自己。"（第十九章）皮格马利翁欣喜若狂地凝视着他活灵活现的作品，不得不让人想到格雷奥大师对罗马古代的维纳斯的欣羡。然而无疑古罗马时期的《科特迪瓦像》在那时候的地位是无可比拟的。

1260 年左右，一位王宫贵族向圣礼拜堂赠送了一个圣母的雕像，雕像中的圣母亲吻着圣婴，衣服有着宽大的下摆，姿态优美。圣母的身体被衣服盖住了，但还是可以看出她的动作，她的表情上没有自然主义的特点。在这种情况下，比如象牙制品的微型技术，很明显其采用的形式和形象艺术的理念在造型上体现得淋漓尽致。关于使徒的雕像可以追溯到十三世纪四十年代兰斯大教堂南十字耳堂大门镀金的圣母像，它形式简单，有自然主义的特点，表达上也很容易理解。

因此，巴黎的模型可以被确认为自然主义和人文主义的模型，优

美精致，在之后的几十年都适用。托莱多大教堂的《白色圣母》传统上认为是路易的赠品，兼有圣礼拜堂的象牙的雕塑、使徒的体积、衣褶与兰斯大教堂圣母像加冕的类型。形象讲述了类型和肖像之间的联系，在十三世纪初东方风格的传播发展中也可以感受到这一点。大都市艺术博物馆中的圣母像围绕在斯特拉斯堡大教堂唱诗台的周围，据考证完成于 1252 年之前。但是在如今仍然开放的大教堂，尤其是兰斯大教堂，建筑的关系是直接的。但在十三世纪中期之后，在 1233 年之前，不用的雕像又重新用在教堂正面的建造中。但是没有巴黎创新的开始就无法解释典型形象艺术的结果。《圣母访问》的古典主义，《圣母献耶稣于圣殿》的西梅奥内与玛利亚的形象之后，从十三世纪三十年代开始从巴黎到亚眠，圣约瑟与玛利亚的侍女在组装阶段加入，证明了进一步的改革，人物面部拉长的比例取代了形式类型的纯粹的减少。《圣母领报》中微笑的天使表情优雅，动作中有新的自主形式，在背面一百二十个三叶拱壁龛中的形象也是这种形式。在多形态丰富装饰空间中，人物是孤立的，只在很少的情况下才会一群群地出现，如所谓的《骑士们的圣餐》。即便人物是分解的，但也表现出空间的连续性和建筑的统一性，尽头处孤立的形象有着个性化的态度，功能划分也十分明确。

根据那个时代的特点、人物的特色以及形象类型的定义，形式结构控制本质的连续张力经历了那个时期人物造型所有的重要证据。总体以简单、明确、分离的形式分解能够更好地管理与操作，不同需求的组合是这种方式前进的可能性。形式构造和语义学的能力超过了"理想主义"与"现实主义"的二分法，证明了外部世界与形象之间的变化，不必再描绘外部的一些东西，但是可以用它的方法和语言重建。

这种新的能力决定了形象的自主。比如，建筑机制与其他艺术之间的关系或者建筑需求和表现需求之间的冲突，既是建筑上的也是故事或人物上的。这种艺术的结构非常多样且特殊，很难把它们孤立起来看，但是我们可以收集一下巴黎圣母院的创新之处。南大门的支柱和底座上有很多形象，还加入了有竖框的盲窗。盲窗划分了柱基，像

带有三叶窗的走廊上有浮雕，浮雕雕刻了完整的人物雕像。最新的主题为了结合所有的边饰，在建立亚眠大教堂正面的底部时开始使用，但早在欧塞尔大教堂的盲三角墙下面就有雕刻。盲三角墙背离了二维的概念和设计理念，在建造上毫不合乎逻辑。山墙饰内的三角面结构和连续不断的螺旋柱结构上面，从弦月窗开始，人物和场景的描绘一直是根据模型的方式而不是雕塑的方式。大门上的丰富的形态和装饰并不是偶然，它们为接下来象牙类艺术作品提供了很好的参考。

描绘趋势不能再被引回到二维创作的过程，在这个环境下是丧葬雕塑的场所。中世纪北欧死者卧像雕塑的传播首先表明对人在世价值的忽略。在一些陵墓中人们对比了新形象艺术的变化，在很多登记名册中形式本身的工具应该是作为例子存在：菲利普·达格贝托（逝于1235 年）的陵墓是路易九世让人在鲁瓦约蒙雕刻的，而菲利普祖先的陵墓是为了重建圣丹尼斯万神庙从约 1260 年开始建造。人们仔细观察圣礼拜堂使徒人物面部的轮廓和鬒发，以及以优美典雅的模型建立的高雅的衣着，与那种毫无表情的优美和圣丹尼斯达格贝托陵墓人物的小体积相反，这是对圣礼拜堂的风格特点的一次完全革新。再则，比起加洛林王朝群像，卡佩托王朝的群像特点是两种完全不同的潮流。即使其中一个通过衣服的体积、头发的柔顺和面部的柔和来达到效果，另一个则在几何图的组成上重点更为复杂，但这两个在描绘的要点上相似。

自主定义形象和决定现实描绘的能力可以以一种建立起来的高效的法则——"模仿主义"——来创作。面对早期的陵墓，我们可以对比法国路易国王的雕像在鲁瓦约蒙（1260 年之后）和阿拉贡的伊萨贝拉的陵墓。总体上来说，转移的陵墓和建造的陵墓一样多。死者卧像雕塑类型的统一证明了重复作品的优势，重复的特点保证了描绘场景的需求，但同时有阻碍形象艺术发展内在动态的趋势。

富伊瓦的埃弗拉尔德在亚眠的陵墓之后，在法国的领土上再也找不到青铜和贵金属的作品。然而金银加工品证明了金银和雕塑的契合，这在大众艺术品全景上占有很重要的地位。就像人们所看见的，类似

于细密画艺术已经有了指数般的增长，很好地诠释了组合类型的成分，从经济的角度，很大程度上反映了贵重作品的特点和动态。我们只需记住，在圣礼拜堂的款项之中，我们从圣路易的封圣行为中了解到圣物至少花了整整100000里拉古钱币，而建筑只花了40000里拉。还有一位在1261年被称为"巴黎皇家教务长"的艾蒂安·布洛瓦也在措施中提到了对于金银匠的详细的规章制度。比如，常规活动的联系、建筑的质量、工人的数量（工人之中只能有一个是外国人）和建造的方式，这些因素指出了城市建筑的内容，预示了什么将在意大利雕像艺术中成为准则。

圣礼拜堂保存下来的小部分宝物之中，法国国家图书馆福音书（8851）的封面宣称耶稣和一些重要人物的形象造型结合了符号和姿势，这种结合软化了节奏的艺术效果。常春藤的枝条组成一个十字架，靠近当时的新造型主义。从兰斯到小教堂，圣母的体形和衣服似乎结合了巴黎圣母院北十字耳堂的雕像和圣物上玛利亚的雕像。同时，耶稣的脸也是来自亚眠大教堂《美丽的神》，耶稣的腹部和两侧有一块遮羞布，这种类型延续了很长时间。

新形象和新符号：大学和世俗主题的传播

金银加工的微型建筑把模型和带有细密画的书页结合起来。从十三世纪四十年代开始，殿堂中开始表现出这一特点。马契乔斯基圣经（纽约，皮尔庞特摩根图书馆，手稿638）没有当时的那种形式，形象功能上用连续的线条和生动丰富的颜色统一描绘形象。作品整体在叙事的结构上十分高效，类型上不容易解释，但是形式统一，叙事流畅。没有象征性的场景通过它们的易解读性展示出创作过程的行为，表明了创作者的意图。

著名的圣路易《赞美诗集》（巴黎，法国国家图书馆，手抄本，拉丁语，10525）所创作的场景和宫廷有联系。作品和皇室有着无法分割的关系，表现了当时的建筑形式。在剑桥《时间之书》和《赞美

诗集》（费茨威廉博物馆，手抄本 300）中，皇家赞美诗集拉长的形象，是以透视法来描绘的。[26] 因为衣服的形式和褶皱，人物的衣服很难和相近时代的重要雕塑做比较。同时细密画上的框架，人物和建筑穿过了四个连续的三叶拱，被镂空三角墙框起来，分为四叶装饰和没有窗户的走廊，走廊和巴黎圣母院十字耳堂的头部相似。

建筑的连接通过常见的设计实现，并在图形中引入了形象和时间的具体参考，使得它们在规则的基础之上让建筑描绘一个空间，有一定的形象艺术意义。通过历史化的形式，从理查德称为"维利斯形象"过渡到有意义和品质的形象出现。这种具有内涵的趋势被当时建筑元素区分目的和新约的趋势确立展示出来。此外，我们还需要记住当时建筑形式越加完美的形象可以在龛室中找到，至少从亚眠大教堂开始，尤其在南十字耳堂的大门的雕像柱上。

建筑引入了委婉的表达方式。像《圣母玛利亚的形象》（巴黎，法国国家图书馆，fr.16251）总体上留下了区域作品的印记，逐渐显现出轮廓。苏瓦松的约兰达的《时间之书》和《赞美诗集》（纽约，皮尔庞特摩根图书馆，手稿 729）的图片元素因为形象的定义和建筑的定义证明了设计的重要性，其建筑元素再次很容易和亚眠大教堂的特点做比较。同样的形式结构在多样化的次要装饰上具有功能性，魔幻或怪诞，这些边饰填满了书页的边缘。其中的一些展示证明了罗马式作品的复苏，然而总体上描绘主题和新现实的能力很重要。

手稿的边缘有形象艺术新边饰的先兆，新边饰伴随着书的新类型诞生。在整个十三世纪，世俗的主题和俗语作品广泛传播，在法国，这种趋势在大学中快速发展。书页新空间的系统方法完善了肖像的实验法，具有次要功能；因此在创作上更为自由。肖像的实验法建立在自主的基础之上，形象比起文字内容承担了补充性的角色。在卡斯蒂利亚的比安卡的《赞美诗集》（约 1235 年，巴黎阿瑟纳尔图书馆，手抄本 1186）中，开头的形象挤满了人物和场景，就像之前更古老的作品《德罗戈圣礼书》（梅斯，850—855；巴黎，法国国家图书馆，拉丁语手稿，9428）一样。书的精美装饰在边缘没有集中，而是

折叠起来。在罗马风格时期人们观察到的这种发展，只有在整个十二世纪书页获得新比例的能力增加了辅助性的故事。人们想到其与像"圣杯的历史"之类主题（法国国家博物馆，手抄本，1280）的联系或"蒙特利埃的歌曲集"底部的装饰。[40]

它们的传播结合了场景中新形象开始和建筑的特殊主题。常常，比起行文的展开，布局展示了形象新雕塑的交流价值，俗语作品的流行不能被忽视。尤其是配有图解的伟大故事或伟大传奇的宫廷文学的手抄本具有指示意义。一方面，人们想到《法国编年史》奢华的样本（巴黎，圣日内维耶图书馆，手稿782）；另一方面，法语的很多手稿在意大利传抄，就像热那亚和威尼斯争议起源的手抄本（巴黎，法国国家图书馆，手稿 fr. 24425），后来这些手抄本集中在了法国国家博物馆中的拉丁语版本《梵蒂冈 5895》或者手稿 fr. 9685。形象在创作上有概括性，以传统优先，作品庄重。

在十三世纪的进程中，知识、大学与世俗的快速发展以十倍的速度表现了新的思维方式和理解符号的方式。"诙谐"特点的传播伴随着对新类型书籍的评价，以及不同的知识社会。对于研究，教义圣经的特殊情况下的拉丁文圣经的数量有所减少。像英国图书馆中的手稿版道德圣经中装饰有很多细密画，27694 这份手稿出自十三世纪初的巴黎。自然主义中的形象承担了特殊的角色，当形象不是自主的时候，使得书有了空间比例，缺少文字。通常，很难解释展现的不同之处，新手抄本装饰的世俗特点和主题在这些不同点之中发展。我们可以想起新风气广泛传播的很多例子，来证明插图和文字之间的相互作用，由此带来了语义学的特殊性质。

这些现象总体集中在圣路易时代的巴黎，形式上关于所有的内容，通过不同类型、方式和风格发展。在西班牙，卡斯蒂利亚的阿方索十世订购了《圣母玛利亚的抒情短诗》，这是一本纪念玛利亚和她的奇迹的文集，佛罗伦萨有一未完成的版本（佛罗伦萨，国家中心图书馆，手稿 B.R. 20）。同时，在罗马帝国的领土上，巴戈利亚的班恩狄克波恩修道院的《布兰诗歌》（慕尼黑，巴伐立亚国家图书馆，Clm 4660）

收录了大量世俗诗歌，其中插图的大部分场景都是表现意大利的形式影响。类似的，马贡查的福音书（阿沙芬堡，法院图书馆，手稿 13；约 1250 年）在吸收了非常传统的骑士文学或者戈特弗里德·斯特拉斯堡的《特里斯塔诺迪》（慕尼黑，巴伐立亚国家图书馆，Cgm 51 的特点。像这类作品将拜占庭式的身体比例和十三世纪初哥特式雕塑的衣服结合，手势和姿势很好地描绘了宫廷生活，带有日常生活的气息。

在波河平原中部，从文化的两权当道的连续性中，我们可以很清楚地区分哥特式和拜占庭风格。微型艺术创作更加有生命力，在这些拥有大学的城市中发展起来。比如在帕多瓦，1259 年加伊巴纳的乔万尼为教堂创作的《使徒书》，其希腊式的模型强烈地表达了西方的形式，拜占庭和法国风格的不断影响是以博洛尼亚细密画的多种风格为基础的。其他的欧洲大学中心事实上欣赏书的新类型和描绘的新需求与巴黎有直接联系。早期的圣经产自乞讨的环境，比如法国国家图书馆拉丁手稿 3184 或者圣托马斯的圣经（都灵，国家图书馆，手稿 D V 32）一卷，采用了《巴黎圣经》单卷的形式，展现了阿尔卑斯山以北地区作品的重要知识。用斜体快速起草的方式一方面结合了翁布里亚强烈的传统，像中世纪与现代博物馆的赞美诗集前后的对经唱谱（手稿 510）；另一方面结合了巴尔干半岛与东罗马帝国模型，与帕多瓦的加伊巴纳大师同质。世俗风格的场景伴随着朱斯第尼亚诺的《民事大全》或者《格里高利谕旨》中的法则，在这两个作品中我们可以观察到展示空间的重点使用。《木工团体的雕塑》比较概括但是缺少叙事性，其中具有东方特点的造型展示出让人牢记的特点。人们看见的"新希腊"模型很可能来自威尼斯，在圣人的形象上表现得更加动态高效，不仅体现在马德里的俗语圣经（马德里，西班牙国家图书馆，手稿 Vitr. 21–24），还有《耶稣受难》（中世纪文化博物馆，手稿 516）。皮亚琴察的主教仪式书（牧师会档案馆，手稿 32）中主要的大师重新用拜占庭的模型制作了这个作品，尽管起源于威尼斯。大师和法国细密画作家合作，使得两个对立模型的结合更加明显。此外，耶稣受难的小木板画的作者可能是博洛尼亚人。在卡洛的收藏中就已经把哥特式

的耶稣受难十字架结合到拜占庭的特点中，这也就是契马布埃的特点。

在英国我们可以更好地观察到兼有之前的和之后细密画的类型与功能的超越。十三世纪初，传统的类型盛行，继承了一种越来越明显的说明性趋势的悠久传统，使用边缘设计，从十二世纪开始，像圣埃德蒙兹伯里的赞美诗集（梵蒂冈城，梵蒂冈宗座博物馆，reg. 拉丁语，12）就是如此。这种形式在法国持续了很长时间，比如林德塞的罗伯特装饰有细密画的赞美诗集（伦敦，文物学会，手稿 59）或者剑桥大学三一学院的手稿 B. 11.4。早期使用的设计与罗马式的形式有关：科学类书籍，如萨莱诺的卢杰诺《外科学》（剑桥，剑桥大学三一学院，手稿 O.I.20），骑士文学书籍，如肯特托马斯的《骑士的传奇小说》（剑桥，剑桥大学三一学院，手稿 O.9.34），还有《法托之书》（牛津博德立图书馆，手稿 Ashm. 304，手稿 O.9.34）。纽约的皮尔庞特摩根图书馆的赞美诗集（手稿 Glazier 25）的装饰与 1250 年威斯敏斯特的赞美诗集（伦敦，英国图书馆，皇家手稿 2 A XXII）明显受到了法国的影响。

从传统形象艺术到新的形式作品，法国文化艺术之路还未完成。我们对比《坎特伯雷的托马斯的一生》（约 1230—1240，保罗·盖蒂·科贝）与《艾多阿尔多神父的一生》（剑桥大学图书馆联合会，手稿 Ee.3.59）：第一个作品的形象比例粗糙，色彩有限，不太细致；而第二个作品形象瘦长，姿势不是很突兀，具有很强的叙事性，衣服用水彩填涂，十分精美。英国的艺术作品刻画得完美，比如牛津的十三世纪七十年代饰有细密画的《时间之书》（伦敦，英国图书馆，Egerton 手稿 1151）或者剑桥大学圣约翰学院的歌集手稿 262（K. 21）。剑桥大学是最有名的大学之一。

在马修·帕里斯的作品分开的插图中我们可以发现语言的兼容性。圣奥尔本修士年代史编者的作品的插图大部分由作者自己设计，整体带有意大利半岛的传统。这样的语义学形式情况并不少见，但设计者的作品在总体上跟随并且例证了手稿中形象角色的转换。《慢性病》（剑桥，剑桥大学基督圣体学院，手稿 16，f. IV）书的页底描绘的鲜活形象展现出新的描绘的张力。尽管在技术简化的道路上，其设计中

构建的干巴巴的轮廓因为重要形象的法则变成了有效的工具。同时，即席的明显特点利用文字背离了书中的思考和关系。无论是作为一种形象化的评论，还是在描绘一般性的战斗场面时，都是在其独特的整合中用绘画来承载特定含义。

1255 年法国的路易九世送给恩里科三世一幅大象的作品，[25] 大象的描绘形式布局很典型。与维拉尔德手稿中图 24v. 的狮子相比，马修的《动物形象》的标题突出了功能性与经验性的态度。在英国的大学中整体上就反映出功能与经验的态度，尤其是在牛津大学罗吉尔·培根的创作。《神奇的医生》被认为是经验主义之父的著作之一，被收录在 1260 年至 1270 年间写成的《疾病》一书中，它评价了自然的观察与经验，以感知的角度理解世界，增加了知识。类似的，腓特烈二世的经验和他描绘天窗的经验很明显刻画了研究方法发展的风气，从艺术到科学的转变一直有这种特点，知识的增加也在大学中开放。

从形式主义到模仿主义：英国的浮现

在十三世纪中期近五年的时间里，英国细密画的创作中《启示录》插图的主题流行起来。这个主题在这个世纪后来的时间里得到了广泛的传播，具有很大的影响力，之后在欧洲的其他地区也流传开来。最古老的手稿很少遵循比特斯的伊比利亚的证明。加洛林王朝与传统形象艺术的综合已经出现在法国绘画艺术当中，尤其是 1041 年弗勒里的安德烈所创作的卢瓦尔河畔班诺特教堂的正面。还有如在 1255 年至 1260 年间于圣奥尔本斯创作的剑桥大学的《启示录》，它的莫扎拉比的起源强调色彩和背景的分开，同时七头怪物源自欧洲大陆的传统。

从手稿中可知晓的四位艺术家中，只有两位对十三世纪六十年代法国的影响持开放态度。人物面部和表情的直线连续性与清晰度有所改变，还加上了衣服的新绘画模型。事实上，如果任何自然主义的描绘自主表达出来的形式风格都是法国的特色，具有清晰信息的价值，那么这是第一次在英国传播水彩画的技术。水彩画的知识是从色彩设

计开始，通过叠色的透明来发展。从阴影中找到光是用于评价画的明亮与丰富色彩，以及调和其他的色彩。同时代建筑的引入将是十三世纪末细密画创作的一大创新，尤其是巴黎的诺雷大师。

文雅的《启示录》（牛津，伯德雷恩图书馆，杜丝手稿180）是献给艾多阿尔多国王的。[32]1272年国王得到了法语版和拉丁语版的文章。尽管他的细密画没有完成，但是展示了一种壁画的风格，恩里科三世是壁画的老顾客。因为间接的传统，我们知道在他的居住地，国王让人画了十多个不同系列的作品，从北安普顿类型的场景和鲁得格尔夏尔类型的场景，到伦敦塔楼的圣传与十字军东征的场景，从亚历山大的故事到克拉伦登与诺丁汉王冠的荣光。威斯敏斯特宫无疑是众多作品之间的支点，绘有旧约和《艾多阿尔多神父的故事》场景的绘画房间是那一类作品的杰作。在法国艺术的风尚中，他接下来1254年在法国的旅程受到巴黎见闻的很多影响。

英国宫廷的模型触及了皇室绘画最敏感的神经。对比恩里科三世和路易九世的图章就会发现证据，珍贵作品的数量也在增加。早在1232年人们就谈到作品的通感，我们已经有了巴黎金银加工匠在英国活跃的证据。在英国主要发生改变的是城市教会建筑，也就是威斯敏斯特修道院和之前被毁掉的圣保罗大教堂。它们后来按照同样的风格被重建。

威斯敏斯特修道院始建于1245年，由亨利雷内的亨利、格洛斯特的约翰与贝弗利的罗伯特指导。对于哥特式初期的法国建筑，它在辐射式建筑上是一次创新。亨利有可能是一位法国人，他对亚眠、兰斯，尤其是巴黎建筑的发展十分了解。威斯敏斯特修道院平面图上的小教堂呈辐射式分布，修道院建筑系统在几何比例和构件制作上适应伊索拉传统，使用波贝克大理石。[15]牧师会大厅的穹顶以伞状打开，中间有一根根的柱子。1250年马修·帕里斯认为柱子妙极了，展现了形态和建造特别的起源，可以在法国，尤其在圣礼拜堂中找到非常准确的对照。

丰富的建筑造型作品使得威斯敏斯特修道院也成为雕塑方面的参

照。斗拱的顶端有三叶窗走廊的类型，具有很强的表现力和哥特式的特点。在法国形式细致的风格上，辐射式的小教堂很稳固平和。总的来说，显现出十三世纪中期英国雕塑的轮廓。

十三世纪中期英国的雕塑发展了早期哥特式的表达力，但与此同时，为了标记特点和表达需求，形式主义的信号也极强。这些头部很容易和饰有细密画的《启示录》的形式特点做比较。比如，克拉伦登的"痛苦的头"中现实的特点变成了典型，半掩的嘴中隐约可以看见牙齿，表现出呼吸的困难和灵魂的状态。

威斯敏斯特南十字耳堂的圣物讲坛和天使的工艺由韦尔斯所作，表达了与宫廷有联系的作品的最高品质。也许他参考了圣奥尔本的约翰的作品，我们可以得知约翰是 1257 年的国王雕像的雕塑师。天使的衣服有点破损，脸部圆得夸张，这些特点成了英国哥特式的标准，在牧师会大厅的《圣母升天》中也可以找到。和 1253 年的威廉相比，风格一致，但是是用不同的石材雕刻而成，可以和 1253 年威廉支付

图 15　伦敦，威斯敏斯特修道院，约 1250
牧师会大厅的穹顶

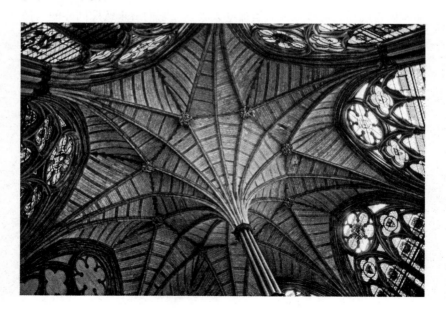

的一笔款项联系起来。此外，类似的形式在其他雕塑品中也有。比如林肯大教堂《最后的审判》的大门在形状上采取了四叶装饰，其中包含了在三叶拱上的弦月窗中心的审判者耶稣，这是根据威斯敏斯特北门的模型创作的。他边上有受祝福的人和罪人，他们的姿势表明了对于类似雕塑模型的使用，像索尔兹伯里牧师会大厅的拱的空间中圣约瑟系列的作品。

想象中王室装配巨作的关键是宣信者爱德华装战利品的圣物盒的建造，他是萨克森的国王和圣人。对于家谱延续重建的担忧，不能不承认一种新的巴黎的对应关系，就像恩里科三世对艺术用法的综合与结合。战利品的迁移发生在1269年，圣物盒注定被放在底部之上。这个圣物盒是由在彼得领导下的罗马工人团体打造，碑文上提到了这一情况。1268年司祭席地板上有"鄂多立克"的名字，再次出现了科斯马式艺术的罕见用途，这是该地区北部的唯一例证。瓦雷的本笃会修士理查德因为与罗马的关系，很明显地表现出他的意图，并使恩里科三世的艺术计划更符合法国宫廷的要求。

集中在威斯敏斯特修道院的皇室作品加入了丰富的岛屿丧葬传统，和欧洲哥特式的流行并行。无地王乔万尼（英格兰国王约翰）被葬在伍斯特大教堂，他的陵墓的死者卧像放置在唱诗台祭坛的前面。从那时起，这种类型非常流行：其风格接近多切斯特修道院交叉双腿的骑士，昂贵的材料就像约克的格雷的沃尔特主教墓（1255）。位于威斯敏斯特的卡斯蒂利亚的埃利诺墓（1290）与恩里科三世的陵墓（1272）是威廉·托勒的作品。作品重拾了原来的类型，形式优雅，有着宫廷的风格，用青铜装饰强调材质的珍贵。除了一种风格上的仿效，英国第一座哥特式雕塑的表达特征也强调了特殊的形式。总体上，这两种潮流在十三世纪初有着创新形式的两种不同的发展。尽管这两种潮流在结果上各不相同，但是它们总是试图表现出无法互相替代。

在北欧国家的艺术造型上，各国从英国继续汲取形式的活力。赫尔鲁修姆极其珍贵的象牙耶稣受难雕塑体积协调，结合了准确的线条和遮羞布上的褶，首先参考了威斯敏斯特最好的雕塑。起源于英国的

同样的通透在《圣米凯莱与龙》上也可以欣赏到。这个作品于十三世纪中期后用彩色木做成，之前保存在莫斯克，现存于的特隆赫姆。《圣保罗》也是如此，之前保存在盖于斯达尔现存于奥斯洛。特隆赫姆（挪威）大教堂的雕塑明显起源于法国，衣服和体态的处理方式继承了圣礼拜堂使徒们的古典平衡。同时，和十三世纪中期斯特拉斯堡工程的发展相比较，哥特兰岛的耶稣受难作品的风格更为感人。耶稣受难地这个作品表明了与罗马帝国领土上雕塑的思潮之一的和谐，地理和动态形式创作完全不同于英国。

从自然主义到表现主义（资产阶级艺术流派）：瑙姆堡的大师

德国罗马风格的传统延续了很长的时间：不存在一个权威中心能在经济上胜过其他，因此，只能潜在性地提出可能的风格标志。

1242年因为法国造型艺术文化的传播，班贝格多产的艺术场地关闭了。事实上，在之后的几十年它的教训才显现出来。从马格德堡大教堂开始，其北十字耳堂大门上《疯狂与理智的圣母》因为其夸张的表情让人想起班贝格弦月窗上的《最后的审判》。唱诗台的圣毛里齐奥轮廓似黑人，盔甲和胸甲是彩色的，这个作品表达能力可以看作自然主义的发展兼有古代模型的复苏，现在不再与它们联系在一起，而是一种形象识别与语义特点的工具。

美因茨主教管区博物馆的头部碎片可能来自教堂的祭台屏风，面部和头饰细致的刻画是用来表达一种痛苦不安的情绪，这种情绪充满整个形象。约完成于1237年至1239年间的布道坛碎片被认为是瑙姆堡大师的第一个作品，大师无疑是自然主义戏剧化表达之王。在美因茨，来自兰斯或在兰斯训练的工人们非常活跃，证明了与兰斯大教堂十字耳堂《最后的审判》的相似性。但是这个伟大的无名氏作品很大可能在班贝格场地完成，旁边有兰斯的艺术家，同时完善了兰斯大教堂雕塑的经验。

艺术家的同名杰作是瑙姆堡教堂桥头和唱诗台雕塑的装配 [21]。

十三世纪中期左右，这个作品总体标志着法国起源造型艺术发展的顶峰之一，在传统上被认为高度地具体化，描绘的手法极其动人，这种手法被认为是纯粹的德国手法。总督埃克哈德二世与他的妻子乌塔、伯爵威廉·康布格与伯爵夫人格尔布格的形象上衣服是卷起来的，衣服盖住了身体但是看得出人物的动作和姿势，两位高贵的女性正在祈祷或手持赞美诗集参加祷告。这些形象充分利用了法国形象艺术文化的工具，准确传神地表现了人物特点。带有自然主义的面部和动作无疑诠释了艺术家的观察能力，那个时候艺术家丝毫不浪费人物的精力，以褶展现衣服的华美，这种雕塑的方式一直发展到了十三世纪的中期。延续古代的褶皱在阿德尔海德的长衫上非常清楚，依然沿用了高效简洁的造型。除了男人偏矩形的脸与女人偏三角形的脸之外，在头发的细节、轮廓的定义、不同的体积上被迫辛苦地坚持描绘，以纪念教堂的奠基者。也就是说这些形象是真实的，并且具有戏剧化的特点。十二尊使徒雕像竖立在唱诗台上，就像圣礼拜堂中的使徒一样完全自主。面对建立在墙上完全不同的空间效果，充满整个空间的形象具有类似的独立性。每个形象都有自己的特点，但仍然可以归因于一个叙述的统一整体。唱诗台的闭口处和法国类似：祭台屏风在进口处有耶稣受难与耶稣受难地的故事，和美因茨大教堂一样，感人且富于表达，让观者印象深刻。

男性面部宽大的典型特点加入了表现主义的倾向，这是典型的瑙姆堡大师的风格，他很了解迈森大教堂唱诗台的世俗与宗教的形象。大约在十三世纪六十年代末，为了适应当时描绘的迫切需要，它们是同一个画室的作品，采用了自然的形象艺术工具。这种自然工具很快被重复作为一种艺术语言，这种语言对于表现主义来说明显失去了原始的意义。然而，新雕塑打造的造型在描述上没有那么精美，也没有避开臃肿体积的效果，这从美因茨大教堂齐格弗里德三世大主教的死者卧像或者梅洋堡大教堂赫尔罗曼·哈根的死者卧像中可以看出。哈根的卧像就像一位骑士，衣服和兵器设计精准，然而还是没能克服头部上形态粗糙的缺点，这一点证明了法国公式化的意识。

1283 年普鲁芬宁修道院圣艾尔米诺尔多的陵墓强调独立人物的细节刻画，人物的衣服卷曲蓬起，手中拿着手抄本，头偏椭圆形，还有几绺头发与胡子。这个形象似乎已经远离了科隆的康拉德主教陵墓和谐的形式，康拉德的形象让人想起英国的一些死者卧像，被加入到围绕着小尖塔的三角墙的辐射式建筑中。

格哈德大师所建的新大教堂线条完美，符合法国的典型特点。十三世纪下半叶的大部分时间，西方形象艺术持续不断地发展与联结。比如，比起圣礼拜堂的使徒，斯特拉斯堡的使徒中简单的形式没有隐藏它们造型的意图。尽管斯特拉斯堡的形象比例更长，没有参考巴黎的雕像；但是很难理解这些形象在形态和衣服上不太注意细致的刻画，反而在头发上下足了功夫。它们的形式为了产生共鸣的效果，从心理上进行了深层次的研究，人物的情绪从雕像灵魂深处表现了出来。

欧洲艺术与海外王国

西方艺术，尤其是地中海地区艺术，一再受益于接近东罗马帝国的艺术传统。1204 年攻克君士坦丁堡标志着十三世纪整个艺术圈内关系加强的开始，作为艺术创新过程的主要标志之一。

但是谈到东方传统对中世纪西方艺术的贡献，就得说到西方艺术家在自己非常不同的领土上迁移。十三世纪的进程中有很多这样的情况并有文字记载，比如巴黎金银加工匠纪尧姆·布歇 1256 年在大可汗宫廷遇见了方济各会修士鲁布鲁克的威廉，从此带来的是东罗马帝国艺术的新知识，同时巩固了有利于西方艺术家创作的政治环境，他们渐渐远离了自己的传统环境。在形象艺术方面，与东罗马帝国之间的关系越发重要，还有发生的十字军东征。我们知道当路易九世去往圣地的时候遇到了法国拜占庭与意大利拜占庭风格的艺术家，在伊斯坦布尔的卡朗德哈清真寺里的圣方济各礼拜堂中还有一位西方画家创作的方济各系列画的碎片。

耶路撒冷自 1140 年就掌握在基督徒手中，1187 年耶路撒冷取得

萨拉迪诺的胜利之后，摧毁了基督教艺术最古老的活动。只有十三世纪中期的那几十年，文书房在耶路撒冷复兴，文书房中出了很多优秀的作品。在叙利亚以及巴勒斯坦地区，随着基督教的再次控制，所谓的"十字军艺术"创作的概念产生了。耶路撒冷基督教艺术的第二个时期的手稿中列举了佛罗伦萨理查德图书馆的赞美诗集（手稿323）。这个小尺寸的手稿是因个人信仰所作，可能是为了献给腓特烈二世的第三位妻子——来自英国的伊莎贝拉。这本手稿体现了拜占庭宫廷文化并饰有细密画（七幅）的哥特式字体。人物优美的褶皱加强了人物的动作，展现出十三世纪初古典绘画的宁静风格，并且结合了明显带有拜占庭先进文化特点的形象造型和形态，比如手稿的图十四中的先知以赛亚、大卫、阿伯库克。

也许十字军东征中阿卡是最重要的中心，也是西加利利主要的登陆港口之一。加利利的艺术创作的多样性以及雄辩的文献资料使其在十三世纪中期之后的几十年里体现了十字军艺术的真正意义和对西方工匠的接受力。两个最著名的例子就是：雅克·维特利很长时间在阿卡做誊写工作，他也为纳瓦拉的十字军统领——香槟伯爵特奥巴尔多四世，《圣撒拉逊人》的作者鲁布鲁奇的威廉或细密画家工作；他以十三世纪八十年代后半叶巴黎的最新风格出现在海外舞台上。在众多手稿中，像带有插图的圣经与《海外的历史》（手稿fr. 9084），这两个作品都在法国国家图书馆，作品结合了欧洲元素与拜占庭或者地中海东部沿岸地区的特色，展现了典型的案例，尽管已经迟了，但是是不同风格的结合体。

尽管十字军东征是这些现象地缘政治学的前提，但简单地说"十字军艺术"的定义很强，在编撰历史可能的定义上展现了冲突与矛盾。也就是说，一方面，大家把它理解为西方艺术家的创作风格，这些西方艺术家在柱子上创作，学会了拜占庭的方式与元素；而另一方面，就像汉斯·贝尔廷提出的，我们又把十字军艺术认为是为了遵守法国艺术语言的规则而逃避任何本民族的元素。这两种说法都描述了可区别形式与相互影响的类型，只是在时间上有偏差。比如，在阿卡

十三世纪六十年代末的威尼斯拜占庭风格的艺术家异常活跃，这种风格的艺术家很了解西奈山圣卡特里娜修道院的不同圣像。此外，重新引入传统的困难无可否认，如佩鲁贾的弥撒书（牧师会图书馆，手稿6）或者阿尔瑟纳尔的圣经（巴黎阿瑟纳尔图书馆，手稿5211）：若第一个作品由西方的艺术家十三世纪六十年代创作于靠近大教堂附近的文书房，第二个作品则来自于当地的多明我会的房子，作为路易九世的个人书籍。巴黎手稿插图系列作品展现出教义圣经中法国模型的特点，但是是以拜占庭的风格，与佩鲁贾的弥撒书类似，与伊斯坦布尔的方济各的故事是同时期的作品。手稿的大小与比例是东罗马帝国的风格，一些风格在面部体现，但构图具有层次感且叙述清晰，图示是为了理解，就像只在哥特式形象艺术中反映出来的特点一样。

这种混合的语言特别且详细，是第一次利用十三世纪两种形象方式的成果的有机尝试，很快便在十三世纪中期特别流行。在意大利半岛观察到的发展和突出点，由于大陆艺术家创作不同的中心角色不容忽视。东罗马帝国印迹对路易时期巴黎艺术的影响很容易在很多手稿中直接找到痕迹。对于宫廷来说，不得不考虑东罗马帝国的贡献，以及圣路易时期旧约故事主题艺术的创新。皮尔庞特摩根图书馆638号手稿中的细密画总是很容易了解它起源于巴黎。

意大利和海外的关系，以及艺术的交流和艺术传统密切相关。海岛城市与海洋的密切关系不是十三世纪独有的。但是像在威尼斯，东罗马帝国的影响在先进细密画上还是很明显。比如科雷博物馆的《宝座上的圣母和圣子与天使》（手稿IV，n.21）促进了拜占庭模式的传播过程中城市继续发挥其桥梁的作用。这种时刻的渗透不能与东方文化的反复互动的时刻相提并论，后者贯穿了艺术史，尤其是意大利绘画史。[33]

在托斯卡纳我们可以看见质的飞跃。对比朱达·皮萨诺的《耶稣承受者》的类型与东罗马帝国类似的主题，我们会发现它们之间有着共同的模型，人物的面部特点明显受到了海外艺术作品的直接影响。反过来，我们记得佩鲁贾弥撒书的耶稣受难图中人物的面容，不难想

象这种形式的接近随着商业交通路线在变化。

　　比萨圣马代奥博物馆中圣卡特里娜祭坛的木板画与西奈山同一个圣人的圣像形态的一致性让人想到拜占庭文化普遍的影响，甚至没有法国艺术语言基础传播影响大。从锡耶纳卡迈教堂圣科斯马大师与达米亚诺的《披着短斗篷的玛利亚》到费耶索莱的《圣母玛利亚》，从衣服褶皱上我们可以发现托斯卡纳大陆绘画文化的传播。达米亚诺是一位比萨人，后期活跃在锡耶纳，他也被认为是彼得罗的吉利奥。十三世纪末佛罗伦萨盛行线条的风格。圣马蒂诺的圣母像和起源于拜占庭的古典主义没有联系，南方的形式可以解释为密集的褶皱与头部的结合，图上非常标准化但是圣母故事表达极具个性。

　　罗马海外文化的明显标志在圣洛伦佐至圣堂绘画中都有体现，圣堂绘画与阿尔瑟纳尔圣经形象有相似的圆脸，西墙的《圣洛伦佐的殉教》中一些人物表现了罗马形象艺术文化。十三世纪八十年代末阿西西圣方济各大教堂装饰的线条留下了痕迹，[29] 也就是说地区之间有相互作用，罗马帝国时期意大利是独立且稳固的。但是后来意大利向海外文化开放了。佩鲁贾弥撒书的出现无法获悉清楚的源头，但是它结合了其他不同但具有说服力的文化。方济各教堂耶稣受难的作者提出：文化的发展在高度概括化的方向上需要形象艺术特点的一致趋势。《圣基娅拉一生的故事》木板画的特点在人物描绘上不够准确，需要外在的解释。作者在人物上重视衣服与头饰的细节。标志性的圆脸，轮廓瘦长，姿态很有特点，色调和颜料上带有东罗马帝国木板画的特点。翁布里亚国家美术馆马尔左里尼的三折画和阿卡西奈山的圣像之间的联系受到赞扬。圣贝维尼亚特的起源也表明其作者海外经历之路：圣堂墙上的装饰很清楚，内容是围绕翁布里亚的海外文化，或一般来说，拜占庭文化。

阿西西，欧洲艺术基地

　　圣方济各教堂的建筑从方济各封圣的第二天开始建造，挑选了

"地狱山"——阿西西居民地的西部——作为教堂的地址。这种高低差距是为了用来让两个重叠的教堂有双重的外部通道，这两个教堂未必都是定向的。

下教堂在地下墓穴上方，呈拉丁十字形，有一个面向交叉甬道的长为三跨距的中殿。肋拱由粗壮的柱子支撑，高大约有十米，组成一个有力的稳固空间。中殿的墙壁右边用耶稣受难的场景装饰，左边是圣方济各的故事，整体和穹顶相呼应。各种非偶像装饰下面是一致的方济各风格，非偶像装饰建筑的组成是为了再建出布满星星的方形圆拱的面，金银装饰色调传递出的矫揉造作也符合教堂圣物盒的功能。耶稣受难的场景是以巴尔干半岛的圣像为模型，可以从塞尔维亚米勒瑟沃修道院（1230—1237）小教堂的系列传统中找到证明，特别是与《耶稣被卸下十字架》场景的相似性，非常具有说服力。方济各一生的场景是首先具有重要意义的作品：在切拉诺的托马斯的"第二次重生"的基础之上，还收集了传统的形象如《面向鸟的布道》，还改编了《对好人的宣告》或者《英诺森三世的梦》。

圣弗朗切斯科大师的画作创作于 1260 年之前。这位大师有可能是翁布里亚人，其作品起源于拜占庭的文化，具有朱达·皮萨诺和方济各会耶稣受难十字架大师的作品上的特点。但是他的画展示出综合能力与创新能力，之后教堂建筑中慢慢出现了一系列巴尔干半岛的圣像作品。这些作品具有特殊的形态和木板画的希腊文化。作品中建筑的线条和颜色的使用很干净，与玻璃工匠的合作十分显著，他们关闭了上教堂顶端的窗户。

下教堂古老的彩色玻璃窗上绘有很多画，似乎是与 1253 年祝圣后接下来的几年相关。后殿三扇有竖框的高窗是最先封上的，窗户由德国的工人建造，窗户左边是根据旧约中耶稣童年的故事建造，右边是耶稣的成年生活以及耶稣受难。作品中的拜占庭艺术的动态造型以及设计可以和爱贝福特圣方济各教堂中的遗迹相比，但是是不同的走向。根据作品的框架，萨利斯堡起源和美因茨与科隆地区的起源没有改变总体的统一性，即使比起其他彩色玻璃窗特点有所不同。

事实上南十字耳堂大窗户没有封上，结构与形态上在辐射式的特点上有所变化。四叶状上面有两孔被圆花窗相切，圆花窗内部是一个大大的弧形。在杰雷米亚和阿布拉莫的圆盾下面是"耶稣在宝座上旁边有圣方济各与安东尼奥"和"怀抱圣子的圣母在以赛亚和杰雷米亚中间"。左边的柳叶窗上是《创世记》里的场景：多叶状的窗户上讲述了上帝创造世界的每一天，旁边有"亚当为死去的阿贝勒哭泣"的解释文字。右边的柳叶窗上有"宝座上的圣母"。全部装饰以及感人细长的高贵形象都被认为是一个高水平的法国画室的作品。十三世纪下半叶初期，最有信服力的对比存在巴黎教堂形象艺术文化中，确立了一个日期。由于北十字耳堂彩色玻璃窗的相似性，这个日期应该离十三世纪六十年代中期不远。我们可以从圣弗朗切斯科大师的作品中看出他和其他人一起合作，并学习技术与风格。[14]

建筑雕塑至少在类型与形态上确定了与阿尔卑斯山以北的联系。从多叶状柱头、巴黎宫廷小教堂的柱头上可以观察到很多相似之处，还有在兰斯大教堂哥特式大门上更能看到，它在组织与造型特点上很精致。从北十字耳堂的部分开始，围绕柳叶窗画有大卫与以赛亚。西边的弦月窗上是一位圣人，东边的弦月窗上是"耶稣变容"的场景。三叶拱下面遮住了使徒教义理论的开头，它们支撑着三角墙，三角墙上有小尖塔天使的圆盾。我们只需要观察西弦月窗的几何构造就可以对比东边相同元素的描绘。弦月窗上的组成没有半岛的风格，总体上可以指出是山那边的大师的作品。毫无疑问，本地的文化成果与哥特式的形成都无法避免文化的介入。"耶稣变容"的圣像采取的是十三世纪初在西方传播的拜占庭传统（从罗浮宫的马赛克百叶窗到勒皮大教堂的绘画，巴黎，法国国家图书馆，gr. 54 [f. 23] 到博洛尼亚大学图书馆 cod. 346 [f. 9v]）。假面饰坐落在穹顶的穹隅处，比如东北处的假面饰具有从兰斯到威斯敏斯特，用手势与动态表达出的斗拱面具传统的自然主义特点。在东南处则相反，同样类型的假面饰融入了更加文雅个性的有胡须的面容之中，这明显是同时期拜占庭细密画中先知的位置所有的文化结出的果实（比如在梵蒂冈宗座博物馆，vat.

gr. 1153）。至少在第一种情况下，我们面对的很可能是一位来自英国在北欧训练的画家，卡洛·沃尔佩已经指出了这一点，以及如何确认与现存于英国博物馆的威斯敏斯特画室天花板的两块幸存的小木板对比。

十字耳堂带有油腻的痕迹画作没有明显的连续处理，为蛋彩画留出了空间。既是从肖像的观点也是从风格的方面来看，技术的循环符合形式根本的转换，标志着这项工程委托给了契马布埃。十字耳堂哥特式建筑的三角墙留下了科斯马式大理石镶嵌的位置。自然主义多形态的作品被仿古主义所代替，仿古主义十分适应颂扬罗马的理念的项目。

教堂及其装饰所表达的文化受到宝库的欢迎。1338 年宝库的名单上有三百零九件物品，非常多样：从圣餐杯（11）到十字架（17），从祭坛的扶垛到不同礼拜仪式的装饰品还有各种书籍(20)。金银加工品、画作和收藏的手稿丝毫不缺乏综合性。帕尔马的乔万尼传统上认为最古老的翁布里亚圣会传统浮现在圣经的简单装饰中。"圣方济各及其死后的故事"木板画的新希腊文化，可以通过赞美诗的第二个对唱曲得到证明。阿西西赞美诗的同一位作者参考了博洛尼亚的手稿，主要是关于亚平宁山脉的环境，其中还融合了拜占庭文化在波河平原传播的方式，证实了天然水晶十字架缩小模型可能源自威尼斯。

《使徒书》的书信、圣鲁多维科的弥撒书与丢失的日课经、福音书一起在 1338 年被分在了巴黎文学中。这两份手稿出自同一人之手，书中的画是由两个不同画室创作的。尤其是弥撒书很明显接近为路易九世和圣礼拜堂所抄写的手稿（巴黎，法国国家图书馆，拉丁语手稿 17326）。这种对比应被放入到罗马教廷和法国首都之间广为人知的更广泛的关系中，由此确认手稿的日期应该是十三世纪六十年代。

第五章
十三世纪中期的意大利艺术

安茹王朝

1250 年 12 月 13 日，施瓦本的腓特烈二世死在福贾的菲奥伦蒂诺城堡中。那时候意大利南方新政处于混乱之中，所以意大利南方的文化艺术也是一片混乱。一方面因为高质量的艺术新作品，另一方面因为动荡的局势，有一段时期连续性的需求处于优势地位。我们早已了解到自然科学视野正在扩展，宫廷中曼弗雷迪的版本在腓特烈二世死后呈现了惊人的成果。建筑方面，蒙特城堡的八角形塔楼和筑墙周围都被层拱围住，上面开有竖柜的门窗。还可以看看，圣天使山的马纳尔多和约旦，钟楼里圣米凯莱圣堂早在十三世纪八十年代初就矗立在那里。当时是虔诚的信徒查理一世下令建造了那座塔楼。卡尔洛一世是路易九世的弟弟，他在 1266 年打败了坎帕尼亚大区贝内文托市的曼费雷迪，后来克雷芒四世任命他为西西里国王。

1272 年，巴罗洛缪的尼古拉（来自福贾）建成了拉韦洛大教堂最大的布道台。当时尼古拉·鲁弗洛这个王国的财政官让人修建了这个布道坛。因此，女性雕塑的容貌和财政官的妻子相像，有东方的样式，以及欧洲形式的手法和章印。尼古拉有可能是巴罗洛缪的儿子，这在福贾宫殿中有铭文记载。在坎帕尼亚悠久的传统建筑中，讲道台是四边形，有柱子支撑和镶嵌装饰。

在比弗尔诺河的特里尼峡谷，十三世纪上半叶传统的形象艺术文化根深蒂固，装饰艺术的方式和类型从福贾传播到了到第勒尼安海支流地区。第勒尼安海地区是现在的莫利塞大区。在兄弟喷泉和莫利塞大区伊塞尔尼亚市修缮过的摩纳科圣母教堂中可以找到腓特烈建筑的痕迹。喷泉上有纪念拉皮诺家族的铭文，拉皮诺家族是伊塞尔尼亚市法学家贝尔德托的亲戚。那不勒斯大学刚刚开放，腓特烈二世就叫拉

皮诺家族与他合作。喷泉再次使用了古代的部件，这表明建筑师非常

了解模数比例和古代皇家动植物装饰图案。教堂中编织

加标准，教堂中植物纹饰形态内部力量延伸到整个建筑

曲折。十三世纪，这种装饰风格经过波伊阿诺的马蒂诺

和圣玛利亚传播到了里察的圣母升天和沃尔图诺河罗

母院。对于新动态文化，古代的主教所在地起了决定性

了最有名的雕塑家，其中就有像圣巴罗洛缪大教堂带

洗礼盘的创作者和主教公府类似柱头的创作者。他们

风格晚期的腓特烈风格相似。在保守的戏剧化情景下，

普利亚大区北部联系的证据，标志着这片土地的渗透性

雕嵌入教堂侧边，浮雕是典型的古典宫廷风格。古典风

饰，它的根源扎根在坎帕尼亚的传统中。

　　因为意大利中南部的建筑雕塑风格，由东南-西北

义的北-南方向相结合，这样的结合在阿尔卑斯山沿线

我们观察木制雕塑内部模具的时候，结合的特点更加明

布鲁佐大师唐格雷多斯建造了 99 个鹰嘴喷口的喷泉。

型艺术和本质的立体感在类型上和自然主义不同。事实

释腓特烈统治的最后二十几年成熟的方式的关系。相反

母院中木制的圣母像标志着更具意大利南方传统的模型

斯坦佐镇，柯勒圣母教堂随着伊塞尔尼亚大教堂皮艾德

很快就认识到当地的休止。这尊圣母像有可能是意大

的作品，来源于同名的岩间圣堂。然而，圣婴动作鲜活

长，头上的头纱飘逸和姿态灵动，不用阿尔卑斯山以北

无法解释这些。辛辛那提博物馆的象牙雕塑来自圣丹尼

间可追溯至 1260 年到 1280 年间，或者十四世纪初象牙

西教堂的宝库中。

　　在科森扎大教堂，阿拉贡的伊莎贝拉的墓是阿尔卑

工艺的作品。伊莎贝拉是菲利普三世的妻子，1271 年从

于城中。当地软石灰的使用并没有改变巴黎标志形象艺术的概念，在

字里行间
BELENCRE

凤凰壹力
PHOENIX-POWER

形成形象的时候盲窗准确地拼好版，形象面部特点和重要性与墓地周围相互呼应。圣丹尼斯墓地的修建是为了国王。一位法国北部的建筑大师完美地改变了阿尔卑斯山以北地区装饰艺术和结构，那不勒斯圣诶吉利奥教堂大门就是这种作品。在三个法国人的意愿之下，教堂和医院连在一起。1270年，国王恩赐了一小块土地，但这不能以一小段宫廷艺术的存在解释相符的意愿。此外，教堂的形状也不是最新的，因为他们更喜欢裸露的墙壁，这是菲利普·奥古斯都时期法国建筑的朴实严肃的线性主义风格，类似于普罗旺斯艾克斯的马耳他的圣若望教堂。

因为生动的形态和意大利南方艺术在法国文化的沃土上的结合，安茹哥特式建筑的所有特点明显不鼓励任何的解读。像罗亚曼修道院是圣路易第一个宗教任务。卡洛和他的兄弟一起亲自参与到建筑工作。1274年，卡洛修建了两个西多会的修道院：雷阿瓦勒圣母院和维多利亚圣母院。这两个教堂是为了纪念贝内文托和塔利亚科佐的胜利（1268年）。到今天，教堂只留下了一些碎片，这些碎片证明了主权和基础之间的联系。然而罗亚曼修道院代表了建筑界的一场革新，国王非常支持建筑革新，同时卡洛肯定了法国建筑的方式，但是也不反对在宫廷建筑上做出改变。他选择十三世纪初的所有装饰艺术和肖像艺术。

然而，法国征服意大利南部和艺术形式推断之间并没有什么紧密的联系。由于预先的假设，那不勒斯方济各会教堂的圣洛伦佐教堂的唱诗台，薄伽丘的"优雅与美好庙宇"实际上表明了直接且真正的提升，不是一个和修会变迁相联系的有机概念，1234年被授予之前已存在的教堂。唱诗台哥特式的外观不是法国建筑或者有组织工程的结果：教堂半圆形后殿就像之前的边侧的小教堂直接立在前殿后面，后殿的建筑的形态完全是法国式建筑的更新，与意大利其他的方济各教堂更为相似。比如，实心的柱子在同时代法国建筑中无法找到，它和1260年纳巴达的雕塑相符，揭示了之后在意大利出现的方济各会建筑，比如博洛尼亚的圣方济各教堂。对照使我们明白圣洛伦佐教堂应用的建筑知识属于修会内部，关系到法国模型的重新建立，从图表材料中就

可以看出法国模型。我们可以认为就像修道院所展示的，法国模型流转在方济各建筑场地。

尽管腓特烈在那不勒斯建立大学可以追溯到 1224 年，直到十三世纪中期此地才继续它作为商贸中心的一面，查理一世把那不勒斯变成了首都。1272 年，阿基诺的托马斯为了在那不勒斯教授神学而离开了巴黎大学。1279 年，法国建筑师皮埃尔·索勒开始了新城堡的王宫城堡建筑工作，1282 年，他痛苦的建筑工作结束，竖立了城市建筑的新标向。在阿金库尔的皮埃尔·比卡多的统治之下，施瓦本城堡系统重新被建立起来，完整且恰当，但没有颠覆性。同时，系统传播了十三世纪中期斜墙防御系统和圆筒形塔楼。

1294 年，大主教菲利普·米鲁托洛和卡洛二世合作开始重建教堂。重建教堂的目的是为了保存之前的历史古迹，从圣雷斯迪图塔圣殿开始，展现了该决定的重要性，突出历史与那不勒斯教堂根源。一直以来，为了顺应那不勒斯成为新的首都，一直致力于证实拉丁和罗马时期的历史。尽管由于后来的很多介入，我们很难评价教堂哥特式的形式，但是教堂受当地传统的影响而比较朴实，尤其是参考了很多古代的建筑。此外，位于右十字耳堂的米鲁托洛礼拜堂不是巧合，其中装饰有《耶稣受难图》、圣人殉难（包括彼得和保罗）的场景装饰，在《你去哪儿》的场景中，还描绘了罗马，这符合城市形象的乌托邦传统。

半岛的情况

腓特烈时代或者之后的细密画说明了综合性和描述性语言，细密画不仅适应了自然研究和表现科学内容，还描述了新的事实和主题，它们由十三世纪世俗化进程的推论而来。细密画的方式非常内敛，有利于向王朝边界外的出口。

阿特里大教堂的《三个死人与三个活人的相遇》是少有的这种语言的遗迹，是国王死后首要代表之一，这样的主题在西方中世纪非常流行。这种风格宣布了与木石纹理艺术的梵蒂冈复制版之间的联系，

其文化表达方式可以联系到格拉巴的巴萨诺镇的芬科宫殿中得体的场景，这是十三世纪下半叶初腓特烈文化珍贵的证据。后者和曼弗雷迪圣经（梵蒂冈城，梵蒂冈宗座博物馆，拉丁语 36，图 522v）的比较比模型和工匠的传播更有说服力。埃泽里诺三世是腓特烈二世的代理人，死于 1259 年。在维罗纳的圣芝诺修道院塔楼上的《东罗马帝国人民的敬意》也许仍是十三世纪上半叶后半段的作品，高处的总状花序装饰保持了十三世纪初的古典形态，宝座上的形象和东罗马帝国样式描绘的简短技术中可以发现南方和皇家模型。

德国国家图书馆羊皮纸上清晰背景的小人物或者皮尔庞特摩根图书馆 819 号作品中可以发现简洁明了的风格。米兰特里乌尔芝阿纳图书馆 89 号作品《约瑟斯与巴拉姆历史》的通俗本可能是特雷维索作的，其中五十七幅图尽管是肖像传统的结果，但是证明了类似语言的规范。它遇到了共同文化类型代表，通俗文化把传统大众化，总体更加世俗。我们只用想到宫廷场景、曼佐尼大道拱廊代表性的月份作品或者特雷维索的佩斯凯里亚建筑。

在阿西西，当人们观察到圣方济各的大师或者宝库木板画的大师的时候，在形象艺术方面，德法玻璃匠和意大利南方传统的联系在托迪的波德斯塔宫特别明显。波德斯塔宫石头大厅象征性地承担起了半岛形象艺术转变的总指向的角色。在"古罗马"遗迹附近，像《圣米凯莱和圣伊丽莎贝塔》中，南方艺术语言的复兴和生动的构造方式再一次在敬意的场景中展现。1267 年，潘多夫·萨维利在他上任的时候创作了这幅画。此外，简化的绘画方式和设计，与骑士之间冲突的片段叠加在一起的形象手法类似。从曼托瓦的拉基奥莱宫到诺瓦托的群众会场，这些方式在传统中非常容易理解。

在托斯卡纳小镇的马萨马蒂马喷泉，人们可以看到这种简洁且具有概括性的语言，以表现大树和女性的形象，在他们脚下有果实。黑乌鸦对这些果实虎视眈眈，盘旋在鹰纹饰的附近。鹰的纹饰宣告了城市对帝国的忠诚。碑文提到至少直到 1265 年，最高行政官比斯斯的伊尔德布朗蒂努斯为了躲避贝内文托战役带来的剧变。喷泉传统的形

象艺术使它成为"十三世纪的连接链"。

宗教画很少有语义学的要求，更多的是表现类型学的基础和东罗马帝国传统的悠久历史。拜占庭绘画里人物的面部继承了安茹王朝的艺术特点。岩间绘画传播甚广，其中不朽的作品就有《安格洛纳的圣母玛利亚》。十三世纪早期，古希腊文字的加入和传统规格的重复证明了拜占庭绘画艺术的延续。

在普利亚，根深蒂固的传统在十三世纪初依然存在，比如布林迪西的圣母玛利亚教堂的《十字架之树》，尽管各部分的组织清晰，但仍与最正统的人物形态格格不入；而与那不勒斯大圣多明我堂的耶稣受难画比起来更为相似，其可追溯至十三世纪末。在教堂圣多梅尼科的作品和阿西西上殿堂的绘画作品中展示了海外绘画最重要的创新。

沿着亚平宁山脉，我们可以观察到宗教画也有不同的连续形式和开端。在波米娜科（拉奎拉），圣佩勒格利洛本笃会小礼拜堂的画作和1263年修道院院长德奥迪诺进行的小教堂的创新相符，画作证实了蒙雷阿莱基础的保留，意义上还有罗马式的开端，例如日历和月历中的肖像学和各个作品。通常，之后的那十年形象艺术的文化在阿布鲁佐传播更加广泛，这种现象可以看作拜占庭和意大利南方模型图和几何应用的减少。尤其是1269年到1283年在福萨修建的圣母玛利亚教堂的错综复杂的系列画，符合施瓦本的启示，采用了翁布里亚—罗马的创作体系：将殿堂南墙上骑马的圣人，和沃尔图河畔罗凯塔格罗特的圣母院的隔板墙顶端的圣人相比，明显都是亚平宁的文化体系；另外在内门洞基督的故事中还有罗马文化的回响。相反，王国的绘画更多为了迎接意大利半岛上产生的创新。安茹王朝南部很快受到了启发，绘画以意大利中部，特别是阿西西和托斯卡纳的方式创作。

在阿拉特里，圣塞巴斯蒂亚诺祈祷堂是两跨距，并饰有壁画，动植物形态的壁画表现了基督教历史的形象特点。总体的概念让人想起罗马的例子：四位加冕的圣人大厅和阿西西教堂。阿西西教堂中分享了少有的基督圣像的代表——在走向十字架之前耶稣自主地脱下衣服。侧边的画作是来自意大利北方，可能是托斯卡纳的一位画家的作

品，该画作和圣吉米尼亚诺城市美术馆的耶稣受难图有着紧密的联系：画中人物是长椭圆形的头部，各部分清晰的绘画风格；这让人想起克拉丽斯的大师，在同名的木板画上，他也表现出对阿西西契马布埃创作的圣母系列画中肖像方面的关注。

随着几十年的发展，阿西西艺术在南方的影响，体现在蒙塔诺·达阿雷佐所绘的"家庭"和封建主形象上。尽管这只维持在 1305 年到 1313 年，没有观察到新堡教堂的绘画，但是阿韦尔萨的鲁多维科教堂有可能创作出复杂的作品。十三世纪末，传统上那不勒斯圣洛伦佐圣母像的场景及大教堂米努托洛小教堂的绘画和蒙德维尔吉内的大师相关。即使不了解发源地的一些画作，从那不勒斯方济各教堂与阿雷佐圣多梅尼科教堂的碎片（《圣人圣彼得、圣保罗、多梅尼科》和《受祝福的安波罗修》）的相似度也可以知道，尤其是阿西西圣方济各上殿顶端的装饰有着文化上的一致性。蒙德维尔吉内木板画古典风格的延续有一点直接，根据米努托洛小教堂绘画的一致元素而引起了一场革新。

在开放的文化之下，1308 年迎来了卡瓦利尼，宗教画领域比萨齐奥不再是参照的代表了。

托斯卡纳的城市：从比萨到佛罗伦萨

1260 年尼古拉·皮萨诺结束了比萨洗礼堂布道台的建造工作。[28]像托斯卡纳西部，虽然城市同时接受了阿尔卑斯山以北地区的文化，但中世纪的罗马装饰依然保存了下来，比东部的任何一个城市都要开放。一种工艺的形成带来了其他文化和繁杂的审美方面，尼古拉的浮雕就是这种工艺的结果。新的艺术形象展现了惊人的古典风格，古典风格中呈现了人物姿态的联系和简洁的表达。艺术作坊、古典模型的复兴传播了这些形态特点的创新之处，卢卡大教堂的拱廊就是一个明显的例子。圣马蒂诺教堂左大门上面有弦月窗，窗上饰有《耶稣被卸下十字架》，这个作品被认为是同一个尼古拉的作品，据记载他于

1258年就在该城了。也许在比萨之前，传统肖像学充满了新的元素，同时立体造型的形象布满了自然共存与戏剧张力的空间。

尼古拉·皮萨诺大师在锡耶纳教堂的文档中说到了他是普利亚人。他的青年时期经历了十三世纪上半叶的后半段腓特烈建筑时期，从1259年开始，他就在锡耶纳教堂工作。在维尔纳齐奥修士时期，他是第一个圣加尔加诺西多会承担这项任务的修士。1265年9月27日，梅拉诺修士时期他签订了布道坛的合约，其中还提到了他的多名合作者：坎比奥阿诺尔福的乔万尼、利切乌多的多纳多和佛罗伦萨的拉波兄弟。这次建筑的目的是为了重审比萨布道台的结构，采用八边形的平面图，减少了形式和结构元素功能直接明显的一致，这样有利于灵活的划分，而且留出更多空间给形象艺术设计。场景中有很多人，但是各个嵌板之间没有连续的解决方式，《最后的审判》占了其中的两个嵌板。比萨华丽的古典风格向法国新雕塑的认识打开了大门，多亏合作者个性的体现，场景中的动态和气氛更加形象逼真。

1264年尼古拉为博洛尼亚的教堂定做了圣多梅尼科石棺，1267年完工，其中可以明显看出其画室的规格。锡耶纳的建筑也在全力进行中，比萨的威廉（尼古拉的徒弟）和阿诺尔福在那里工作，1266年5月他们恳求和大师一起转移去锡耶纳。圣物箱上有布道者修会的奠基者人生的故事与传奇，故事的比例相似但进展比锡耶纳的那些故事把控得更好。圣物箱由柱子支撑，柱子上面刻有祈祷修士和一级修士的雕塑。城外圣若望堂的圣水钵的对神三德也采取了同样的方式，这个作品和博洛尼亚的作品非常接近，还有一些争议之处。尼古拉在皮斯托亚留下了圣伊阿克莫小礼拜堂丢失的圣坛，1270年威廉为教堂雕刻了布道坛。

绘画根据更慢革新的现象发展。到了更晚的时候，绘画展示出了可以比较的革新。十三世纪中期之后，在比萨，他兄弟乌戈利诺结构更清晰、更通俗易懂的画作，与圣马蒂诺的有恩里科·迪泰迪切签名的十字架作品相似。圣彼得堡小小的十字架证明了强烈的琼塔式的痕迹。但其延展性和活力十足：圣马蒂诺的圣母玛利亚场景染上了色彩，

衣服光亮的条纹更加简洁逼真。我们早已观察到古典主义和绘画艺术的成熟应该和实际经验相联系，像那些耶稣受难图一样。十三世纪上半叶，教堂歌剧博物馆中"狂喜"的形象确定了欧洲形象艺术实践中相似的起源和托斯卡纳城市延续向欧洲主要的形象艺术经验开放。

契马布埃和圣马蒂诺大师之间的关系有很多东西需要讨论。我们可以发现比萨和佛罗伦萨之间的某种关系，但只有在契马布埃为比萨圣方济各教堂画《圣像》（现存于罗浮宫）或其他画家，如圣马蒂诺大师为圣玛尔塔教堂创作的耶稣受难图的时候。他的画明显结合了佛罗伦萨的元素：圣母玛利亚的面容或者《逮捕》场景的组织是科波的风格，耶稣圣像的脸和衣服的构造是契马布埃的风格，丝状折成毛边的画作但是不缺少圣马蒂诺大师的闪光感。平静的人物让人回想起宫廷风格的《圣像》，它位于后殿圆顶中心的突出位置；另一方面，这幅画可以和佛罗伦萨洗礼堂的镶嵌装饰和佛罗伦萨圣母院背面的《圣母加冕》相比。1298 年，镶嵌艺术大师弗朗切斯科，离开了佛罗伦萨洗礼堂的建筑工作。我们知道在 1301 年 4 月 8 日到 7 月 8 日这段时间，弗朗切斯科大师正指挥一大批工匠在比萨的教堂里进行装饰工作。

1321 年，建筑完工。一位佛罗伦萨建筑师的重新出现结束了比萨长期的绘画工作：除了图勒多，1301 年 9 月 2 日到 1302 年 2 月 19 日，年老的契马布埃的团队代替了之前工人的工作。圣乔万尼的镶嵌装饰是契马布埃的最后作品，契马布埃完成它几天之后就在那里去世了。人物形象的高贵姿态代表了新雕塑作品开放的感觉，然而带褶长衫袒胸的衣领、披风衣边左肩后边的幽灵和东罗马帝国起源模型常常有的特点不相符，特别是阿雷佐圣多明我圣殿的耶稣受难图。

十三世纪六十年代，死亡耶稣弯曲身体的类型、成分的解剖、抽象的装饰和丝状绘画通过非常轻柔的笔触创造出了造型艺术，并把这种造型艺术从比萨传到了翁布里亚。方济各教堂绘画历史知识是契马布埃艺术创造的基础，可以和比萨的传统并驾齐驱，并扎根在意大利中部绘画艺术的两个中心。

契马布埃是佛罗伦萨首位绘画巨匠，但是他的才能似乎和他出生

的城市没有什么关系。比加洛绘画大师的态度朝着拉马达莱纳的大师大众多面的方向发展，另外，结合了十三世纪中期后在佛罗伦萨扎根的比萨–卢卡传统的发展。乌菲齐画廊 434 号作品的人物由星星点点组成，建立在圣方济各·巴尔迪的画作之上。《人生圣像》是保存完好的作品，或许是原始教堂中一个小礼拜堂的作品。侧面场景中人物的立体感并没有轻视方济各会秩序中传播的希腊文化。从 1261 年科波·马可瓦尔多为圣吉米亚诺镇圣基亚拉修道院画的耶稣受难图中，我们可以在逼真的场景中找到其内在发展的痕迹。

在佛罗伦萨，这种绘画的路线很容易在十三世纪后半期大型城市建筑中找到：圣乔万尼洗礼堂的镶嵌装饰。比加洛大师或 434 号耶稣受难图作者的表现形式可以在封闭的等级中找到，圣经的故事延伸到了一些出名的作家，其中有拉马达莱纳的大师和科波。[31] 教堂圆顶镶嵌场景中有科波的痕迹：至少在《浸礼会之名的按手礼》和《沙漠中的圣乔万尼》的部分。[16] 它们和阿西西的大型系列画的联系十分明显，可以从后者十字耳堂墙基那里画满的人群中看出来：人们会想到《启示录》中耶稣旁边的七位天使，以及南十字耳堂耶稣受难图的福音书传道士圣乔万尼的面容和右边《按手礼》高处在场的年轻人的面容相似。他们的发型显然是古风，姿势是剪自身着紧领短斗篷半身像。同样的情景中，扎卡里亚采取了长胡子老人史前的类型，同时躺卧的伊莎丽贝塔仍然有尼古拉圣母像的立体感。这种文化的融合在城市中是空前的，在城墙之内艺术本身难以成熟。

当然，那时契马布埃曾在罗马，据记载，他见证了 1272 年 6 月 8 日在格里高利十世的意愿下亚德五世资助了圣达米尼阿诺修道院。契马布埃在那个时候被传唤来罗马为修道院画画。之后十七世纪圣体罗马教堂兄弟会的资料提到"十字架上的耶稣……完成……就像契马布埃说的一样"，"因此，他从罗马教堂到了靠近圣梯的圣礼祈祷室"。墙上的耶稣受难图属于圣托马斯小教堂前廊的作品。这位伟大的佛罗伦萨画家是罗马的福星。不做比较的话，在众多关键点中很难定义契马布埃在罗马停留了多长时间。此外罗马传统知识的影响相当明显。

图 16　契马布埃，《浸礼会之名的按手礼》局部，镶嵌工艺，约 1280
佛罗伦萨，圣乔万尼浸礼会洗礼堂，圆顶，南面

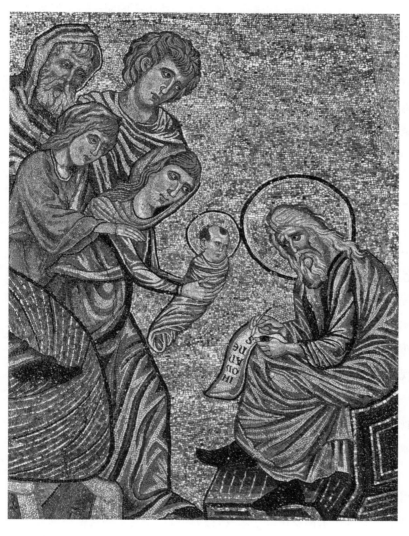

在阿西西，装饰各部分的组成，雕塑形象的衍生，如土地四个角的风使，以及《伊诺利亚》中罗马典型的形象到位的描绘，都确立了罗马城浓厚的学术氛围。[38]

1288 年之前，为圣十字圣殿画的耶稣受难图已被放置好，它很明显来自德奥达多·奥兰迪模型，现保存于卢卡维拉归尼吉博物馆。在

当时强大的类型学传统中，常用的受难者的表达符号和耶稣的面容共存，让人想到它的镶嵌装饰还有非比寻常的工艺水准。尽管绘画只有较小不同，比如阿雷佐的画作，实现了前所未有的明暗法，创造了光和透明的效果。形式的统一和流动性孤立了耶稣受难图，证明了新工艺的出现。如果罗浮宫的《圣像》或者圣三一大殿中同样的作品中没有内部的光很难观察，这让人回想起阿西西绘画中限制的比例，比如，南十字耳堂耶稣受难图右边人物的腿就是用光修饰的。在这种通过画家用手指在画上擦颜色的方法形成的前所未有的明亮且丰富的色彩中，我看到了一种起源，在意大利第一次从有英国起源的水彩画到如今出名的欧洲细密画、契马布埃和阿西西建立起联系，也许是因为通过开始装饰教堂的画室和通过了解启示录系列画的手稿。

圣十字圣殿中所画的耶稣受难十字架是在契马布埃所创作的模式下所产生的成果，并得到科尔索·迪博诺的认可，他在蒙特卢波同名教堂中就以这种模式创作了福音书传道士圣约翰的故事（1284）；也被阿尔伯特的曼弗雷迪诺之类的画家认可，他是"皮斯托亚的形象画家"，在一份1293年热那亚的文件中记载了这种艺术模式。同时拉马达莱纳的大师在创作的作品中展示了他选择这种模式的敏感度，比如现已消失的圣安德烈教堂中的祭坛正面，现存于巴黎装饰艺术博物馆。圣方济各教堂的十字架是契马布埃色彩主义最微妙和精致的成果，尽管很难确定日期，但由于在1295年或者1294年，现在的教堂才开始取代之前那座更小的教堂而变得复杂。

新圣母大殿是一座多名我会的城市教堂，它标志着城际全景的分离，建立了不同的意大利哥特式风格标志性建筑。教堂中的陈设品充满了十三世纪末佛罗伦萨艺术变迁的味道。之前，乔托曾在佛罗伦萨待过一段时间，创作了耶稣受难图十字架。[39] 这是他青年时期重要的一个作品，它对契马布埃的耶稣受难图是一个理想的回应，契马布埃那幅画首先用了木工。在契马布埃的那个时期，教堂是年轻的杜乔重要的活动场所。圣格里高利礼拜堂的弦月窗和罗浮宫契马布埃的木板画类型上有很密切的关系，在仅存的设计稿中很难找到这种关系。

图 17 波宁塞尼亚的杜乔,《宝座上的圣母、圣子和天使们》(《鲁切拉伊圣母像》),胶画法和木板加金饰,1285,佛罗伦萨,乌菲齐画廊

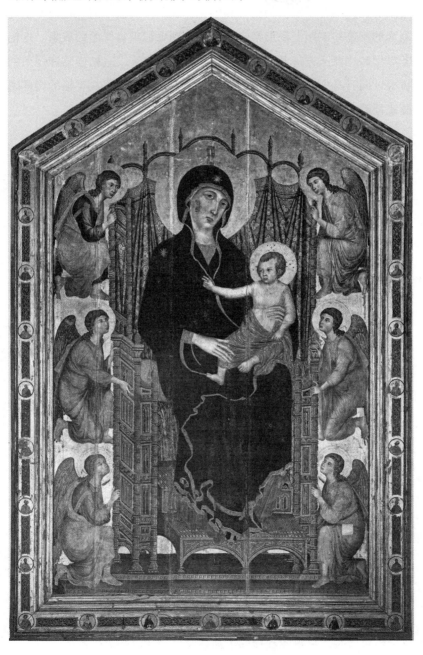

1285 年 4 月 14 日，圣母玛利亚同盟会订购了《鲁切拉伊圣母像》。[17]
这部作品有很多契马布埃风格元素，像杜乔评价的那样，其中色彩和
高光的选择结合了表面的精巧和感觉，从圣母的蓝色披风花边不规则
装饰的痕迹和宝座上菱形帷幔中可以找到更加丰富原始的成果。这幅
圣母像和比萨圣方济各教堂的《圣像》比起来，没有枯燥感和线条的
折叠，同时圣十字大殿的耶稣受难十字架的鲜明色彩在年轻的锡耶纳
画家杜乔的艺术活动中得到了发展。

锡耶纳和波宁塞尼亚的杜乔

十三世纪九十年代中期，佛罗伦萨和锡耶纳艺术关系至少建立了
有十年了。1260 年 9 月 4 日在蒙塔佩尔蒂，锡耶纳的军队抓住了画家
科波，依据传统，1261 年，他画了塞尔维圣母院《邦多内的圣母》之
后被释放了。就像隆吉带着一贯悖论的眼光认为，科波没有成为锡耶
纳绘画的奠基者，但可以肯定的是科波的《宝座上的圣母玛利亚》的
模型在城中留下了深深的印记。来自锡耶纳的圭多为圣多明我圣殿画
了一幅木板画，它的原型是科波的圣母像，在碑文中将它和 1224 年
联系了起来（1224 年是值得纪念的一年，奠基者死后，多明我会的人
定居在了城中），1262 年，圭多也许是为了五十英镑的资金妥协了。
一位锡耶纳的画家为奥尔维耶托的塞尔维教堂画了《宝座上的圣母和
圣子与天使》，这位画家对以后的发展有很好的预判。1291 年锡耶那
的维戈罗索完成了佩鲁贾圣朱利亚教堂祭坛正面的装饰。从十三世纪
七十年代起，佛罗伦萨有了反历史的意识。

在兴起教堂建筑热的那几年，除了尼古拉·皮萨诺和他的画室，
人们还可以看见教堂地下室装饰中的绘画宣告了一种突出的装饰文
化。圣母怜子图的历史在几年前被磨掉了，事实上，从阿西西教堂下
殿形态学和肖像学的历史中我们还是可以解读圣母怜子图的历史。通
过亚得里亚海高处贯穿到托斯卡纳地区，阿西西的教堂可以追溯到巴

尔干半岛的模型。托斯卡纳的很多作品反映了这种情况，其中就有十三世纪末乌菲齐画廊的三张羊皮纸或者《圣洛伦佐的祈祷》。教堂墓穴中的耶稣受难图、《耶稣被卸下十字架》和《对死亡耶稣的哀悼》准确的形态刻画不缺参与系列画的画家们的影响。从斯贝梅的迪奥提撒威到圭多，系列画是最有名的作品。同样的两位画家的肖像作品改变了其中的成分。比如，阿西西契马布埃在耶稣受难图中加入了耶稣被逮捕的场景，逮捕的场景是耶稣一生十二个场景之一。蒙塔尔齐诺的巴迪亚·阿尔德尼亚作品中十二个场景的布局就经过了一番讨论。

就像我们之前提到过的，通过契马布埃佛罗伦萨和锡耶纳之间确定了密切的关系，不仅仅限于杜乔为新圣母大殿创作的《圣像》。我们只需要把克莱维诺的圣母像和卡斯泰尔菲奥伦蒂诺中圣威尔第安娜博物馆收藏的契马布埃的圣母像放在一起比较，通过常见的形式研究，可注意到杜乔画中圣婴体积统一，可以在布翁孔文托镇的木板画中找到同样的形式。萨里尼收集的耶稣受难图（现存于布拉恰诺）中画家在小耶稣的身体上用手擦色，色彩显得十分柔和协调。耶稣身上遮羞布上的"水波纹"（隆吉）和具体的表现方式是圣十字教堂中契马布埃耶稣受难图发展的前奏，背离了当时已不常用的活着的基督的类型。关于杜乔和他十三世纪八十年代的合作，风格上被认为与锡耶纳教堂大圆花窗上灰色单色画精巧的部分有着风格上的联系，1287年9月到1288年5月，锡耶纳教堂出售很多玻璃。[43]此外，从教堂低处的《多尔米蒂奥》到高处的《圣母加冕》，中间还有《圣母升天》，教堂中轴线上这些圣母玛利亚的故事，也离不开阿西西教堂末端的借鉴，尽管是在两种不同的文化全景中，引领世界的两大文化——哥特式和拜占庭文化，在托斯卡纳我们可以发现两种文化之间的关系前所未有地紧张，而在锡耶纳两种文化则产生了调和的结果。

在那个时期，哥特式主要表现在建筑和雕塑方面，自1284年以来，乔万尼·皮萨诺在锡耶纳，是教堂建筑的头领，并和拉莫·迪帕加内洛合作。在宣布和拉莫合作之后，他于1281年重新接受了阿尔卑斯山以北地区的风格。在1293年去奥尔维耶托之前，1288年皮萨诺还

在锡耶纳工作，之后他于 1314 年到了那不勒斯。为了证明锡耶纳艺术和哥特式艺术之间直接的联系，我们只需要记住锡耶纳教堂的正面是第一个统一组织构件，由三个穹顶围住，或者我们可以把锡耶纳教堂中心大门上《沐浴的贝特斯萨贝》或者《宝座上的大卫》和欧塞尔教堂南门同样的主题相比较。圣乔万尼动态表达对自然主义新需求的回应没有扎根在全局，文化全景的内部联系将会不断增加，而自然主义的需求将会紧随。一方面自然主义的需求带着古代传统的平静，另一方面带着拜占庭传统的形式。

杜乔没有放弃而是继续他精致且极具个性的艺术，例如英国皇室收藏的三折画中具有明显的乔托风格的张度。然而，尤其是为教堂大祭坛所画的《圣像》在 1311 年 6 月 9 日正式被装了上去，彰显了公民自豪感，见证了最高水平的绘画传统。在前面的《宝座上的圣母玛利亚》是一个带有极大崇敬之意的场景，结合了体积的巨大与讲究、珍贵的材质和色彩。杜乔在画中结合了东方传统的庄严感和哥特式的装饰，结合了体积的巨大与讲究且珍贵的材质和色彩。在圣经的场景中，尽管不免要借助一些东西，但是为了真正理解传统艺术，需要独特的对各和形象文化元素的概括能力，从《菜园中的祈祷》到《葬礼中的玛利亚》，他在空间和建筑的描绘中十分注重佛罗伦萨的更新，与此同时，还会观察人物情绪和当代的现实。

尽管这个作品没有关注到所有的不同现象，这些现象引发了世纪之交锡耶纳艺术出现的紧急情况。在锡耶纳艺术没落之前，半透明珐琅就被开发出来了，它是新文化与雕塑逼真手法的成果。新世纪初，由法齐奥的加诺为安德烈的主教托马斯（逝于 1303 年），在托斯卡纳的卡索莱代尔萨莫非主教座堂建立的一座早期的思想纪念碑，是一个非常重要的装置，这也让人想起围绕教堂建筑自然主义的新潮流，尤其是乔万尼未完成正面的上面部分。玫瑰窗上人物的刻画非常的到位，从而产生了马可·罗马诺准确的形式，皮萨诺对哥特式的了解和对大众传统品位的掌握可以说是源于罗马。

文化氛围和罗马

查理·安茹（查理一世）从1268年起就是元老院议员，他的雕像由来自坎比奥的阿诺尔福雕刻，它发展了卡普阿大门上的《宝座上的腓特烈二世》的艺术特色，可以被认为是继古代之后，中世纪罗马的第一个荣誉且不朽的艺术珍品。雕像是从古代柱顶横檐梁上挖出，整体很坚固，色彩鲜艳。雕像表现君主的威仪，非常逼真且富有画面感。雕像描绘了当时的一个人物，代表的就是西西里的国王。相反，科斯马的传统依然活跃在市民的生活和圣彼得遗产的领土中，彼得的领土上教皇和他的家人以及教廷的成员一起活动。

通常教皇的活动路线对意大利南方的艺术变迁特别重要，不仅在地理文化的特点方面也在具体创作方面体现。事实上，那些人、物品和艺术订购的机会和教皇一起移动。在阿纳尼，教廷的出现、主教堂墓穴的巨大的系列画以及主教公府的发展一起促进了罗马红衣主教或者男爵居所、高质量的贵族物品的出现。尼古拉大师为教堂的教士会装饰了圣礼。（梵蒂冈城，梵蒂冈宗座博物馆，手稿 Chigi C VI 174），他用不寻常的浮雕让人想起唱弥撒时神的保护。作者是十三世纪下半叶前期罗马书籍创作最出色的人物之一，他揭示出了回响在曼弗雷迪细密画中的文化，但是用了法国那时候的方式来支撑。为教廷创作的圣礼书中的耶稣受难图（1255—1266，梵蒂冈城，梵蒂冈宗座博物馆，十九世纪，356）中法国风格特别明显。

在十三世纪后半期，其他的城市受到了教皇流动的影响，其中最早的就是维泰博。维泰博被英诺森三世选为他夏天的住所，从亚历山大四世（1254—1261年在位）时期最后的那几年起，教廷就在维泰博扎根，法国的教皇们随后也到了维泰博，它变成了最受教青睐的城市，在一些年间可以说它变成教廷固定的所在地。维泰博变成了另外一个罗马，主教宫被扩大以建成一个恢宏华丽的宫殿，整个城市充分利用教皇的存在保证实际的情况和文化，尤其是丧葬文化，它是十三世纪后半期罗马形象艺术名副其实的试金石。

罗马的总督彼得罗·迪维科死于 1268 年，他最开始被安葬在格拉蒂的圣母院中，现在他的坟墓在圣弗朗西斯科大教堂（维泰博），有很多被非法挖掘的痕迹。一些证明他坟墓的形态如何反映当时建筑的文献记载：传统帐顶坟墓的类型比较流行，像城外圣洛伦佐圣殿的威廉·菲耶斯基墓（逝于 1256 年）或者圣母大殿的彼得·卡波奇主教墓（逝于 1259 年）。从克雷芒四世和阿德里安五世的坟墓开始，彼得的墓中躺着的死者形象在维泰博是第一个。[36] 这两座坟墓也是最开始在格拉蒂的圣母院后来到了圣弗朗西斯科大教堂。

教廷中崇尚科学的人聚集到了一起为了延续腓特烈的理念。在这些人中就有约翰·佩卡姆和罗吉尔·培根，还有西班牙的彼得。彼得是位作者，以写医生和专题论文出名，他在 1276 年 9 月被选为教皇，被称作约翰二十一世。他开始了最后一次扩张主教公府，一直到 1277 年 5 月他过世，工程仍未完工。

1277 年 11 月 25 日，彼得罗·乔万尼·加埃塔诺·奥尔西尼被选为教皇。从罗马的角度来看，加埃塔诺这位巴罗内家族的老人在教廷是所谓的"意大利党"的向导。他从高级教士时开始，尽管在政治方面他为自己的罗马血统自豪，但是对传统艺术并没有明显的偏好。还有一件出名的事情就是他把法国版的圣经（梵蒂冈城，梵蒂冈宗座博物馆，7793–7800）送给了方济各会修道院天坛圣母堂，我们知道他的印章是哥特式。还有从 1295 年的清单中，我们可以知道他的教皇印章、奥尔西尼徽章与其他物件放在了教皇宝库中。

加埃塔诺刚一当选，在结束了维泰博的工作和政治活动之后，他立马转向了罗马。在查理一世统治时，他担任元老院议员十年。他为了建设罗马城市的形象，倡导艺术创作和文明传统。他策略的介入因为使用古典主义的语言体系而显得独特，还结合了最新的哥特式创新。

自利奥三世（795—816 年在位）促进了圣母大殿和城外圣保禄大殿中早期基督教镶嵌艺术的修复工作，后者中殿的早期绘画的修复可能应该和新教皇有关。干预有年代学和不确定的延伸，左边墙壁上场景的重制应该是尼古拉三世时期，这也符合逻辑。然而对于当代的艺术

家们可是一个难得的机会，因为他们可以近距离观察中世纪基督教的传统。

费拉拉阿里奥斯托博物馆中蓬佩奥·乌戈尼奥 161 号手稿（ff. 1103–1110）描述道：从这种意义来看，圣科斯坦扎教堂古老陵墓的双回廊的画作应该被记住。我们不知道这些画是什么时期的作品，但是《西蒙·马格的衰落》有提到罗马类型学。由此，我们可以认为这些画集中到一起应该是为了评估罗马基督教的一些地方。彼得拉克在一封给克雷芒四世的书信中标记出了《主人》的地方，紧接着《圣彼得受难》肖像画传播开来。故事的原型出现在了古老教堂的庭院中，当然，这些画和尼古拉三世推行的艺术路线相符。

圣洛伦佐至圣堂在那些教皇的委托中非常重要，[37] 因为保存得很好所以圣堂很有说服力，尽管古时的消息一致认为奥尔西尼教皇最大的委托是对梵蒂冈宫殿的扩建。从宫殿，卢卡的托洛梅奥开启了《教会史》的第一个段落，这本书是为了纪念尼古拉三世艺术方面的功绩。宫殿中世纪的风格被掩藏在文艺复兴风格之下，这样一来人们会看到到处都将存在这种建筑风格。尼古拉三世利用之前的存在支持蒙萨克鲁的进展。蒙萨克鲁建筑有两翼，一翼朝向南方，而另一翼朝向东方，与如今的王宫大殿、公爵殿、悲欢殿和瑞士人的古老殿堂对应，他建造了第一个中世纪早期的教皇宫殿，以罗马和使徒教堂的名义向教皇提供一个和主教等级对等的城市居所。

阅读更古老财产目录清单可以让人想象那时的陈设品和装饰之丰富。这些物品其中的一部分是博尼法乔八世捐赠给阿纳尼教堂的，教堂中现在还保存有东方做工的装饰物和一些祭台正面装饰物，这些装饰物和画意味深长。然而，要想弄清楚特别的对照，我们对房间墙面的构造知道得太少了。从一些剩下的信息，我们可以推测在东方起源的理论下，地下墓穴应该是用一些植物纹饰和哥特式叶状饰，还有听证大厅应该有缩短的假斗拱穿过，上面是有着双重理论特点的古式神龛和迎接使徒的队伍。

唯一关于十三世纪晚期宫殿工程的消息是 1285 年 9 月 7 日的微

薄的支出。这份报酬对应的是一些边缘区域的修建，这些很可能是雅各布·托里蒂所作：他是圣洛伦佐至圣堂的弦月窗上可认出的、最进步的画家，他所接的大部分重要委托是在尼古拉四世时期完成的，他先去了一趟阿西西，之后再次回到了罗马。

来自阿斯科利的吉罗拉莫是方济各会的一员，他被叫去修建拉特朗圣若望大殿的后殿，他被描绘在圣方济各旁边，跪在圣母玛利亚脚下，对着圆顶中心的十字架，在古典时代晚期的耶稣雕像之下。其中的镶嵌装饰有过很多介入，尤其是十九世纪的介入，使对画家雅各布·托里蒂的作品的鉴别变得复杂。圆屋顶左下角的署名放在了下面拿着角尺和圆规的使徒们中间。1325 年奥尔维耶托教堂的建筑师为了指出作品在工程中的角色，用平捶准备镶嵌物。这和圣洛伦佐至圣堂的镶嵌装饰比起来，托里蒂式镶嵌物排列的建造和控制标志着在罗马突然发生了一场形象镶嵌艺术的革新。但是这种创新很难是本土的，很有可能托里蒂和海外的艺术家有一定的联系。圣母大殿后殿技术的杰作和托里蒂的画作代替了早期基督教的风格，向《圣母加冕》中的哥特式主题转向了焦点和传统空间。[48]

十三世纪九十年代初彼得罗·卡瓦利尼著名的作品，根据吉贝尔蒂所说，被放置在城外圣保禄大殿的桥上。在传统上，圣则济利亚圣殿的绘画装饰碎片与 1293 年（阿诺尔福圣体盘的日期）有关。[47]《最后的审判》中剧情丰富，所有人物立体感强，卡瓦利尼的耶稣形象的类型首先明显参考了早期基督教的罗马形象艺术。另外，画中有色彩的混合，为了展现出更加自然的一面，画家利用衣服的裂口展现了胸部的伤口，衣服轻盈下垂。这些特点在罗马作品（如阿尔特诶利圣母像）的基础上有所发展。从维拉布洛圣乔治圣殿的后殿到圣则济利亚圣殿的系列画，再到那不勒斯的老圣母皇后堂，这些特点在卡瓦利尼的画上从来没有间断过。

在越台伯河的圣母大殿半圆柱后殿中玛利亚的故事用了统一辉煌的形象艺术手法，圣则济亚圣殿中大天使对打入地狱的人的冲动体现了自然主义的重点。大天使也出现在了《圣方济的求情者》和《祈求

的红衣主教跪在宝座上的圣母脚边》中，这两幅画是为阿夸斯帕尔塔镇马窦（逝于 1302 年）的坟墓所画，坟墓在天坛圣母堂中。圣母头上垂下的有点皱的头巾和圣婴胖胖的造型和阿西西教堂的形式一致。三角墙下的圣物龛室中，带着祝福耶稣的圆盾在科斯马的假饰中被取出。为了显示主教倾斜的死者雕塑卧像，科斯马的假饰、皇家建筑与帐幕高雕之间相互作用。

在卧像和洪诺留四世的丰碑一起传播到罗马之后，洪诺留四世的形象现存于天坛圣母堂。随着龛室的提升，卧像在十三世纪末创造出了哥特式最流行的一种类型。主教威廉·杜朗多（逝于 1296 年）和主教孔萨尔沃·加西亚·古蒂尔（逝于 1299 年）对这种类型就很是关注，比如越台泊河的圣母大殿中科斯马的乔万尼制作的位于密涅瓦（智慧女神）之上的雕像，以及圣母大殿中的作品。这两个地方的作品中都包括在圣人中间宝座之上的圣母的镶嵌画，他们证实了博尼法乔八世时期在罗马，传统的力量在形式的发展上发挥了重要作用，博尼法乔八世是尼古拉三世真正的继承人。

佩鲁贾，翁布里亚大区和阿西西上教堂的殿堂

在翁布里亚大区，佩鲁贾是一个市镇，同时也是教会的一部分和十三世纪末教廷最钟爱的地方。教皇们为了祝贺热闹的艺术时期，重新设计了佩鲁贾的城市面貌，不仅保证了它和阿西西之间的联系，也让佩鲁贾有了比托斯卡纳的城市和罗马更加中心的地理位置。

十三世纪八十年代后期两个喷泉竖立在了平原上，成了独一无二的标志。在 1276 年至 1278 年间，事实上教堂侧边附近的大部分工程都完成了。水池上尼古拉和乔万尼·皮萨诺的浮雕就是一部百科全书。这是尼古拉的最后一个作品，也是乔万尼的第一个作品，它结合了从罗马城的祖先到建立者，再到每月的活动的自由艺术，留下了神话、圣经、历史形象，把人类的历史和《佩鲁贾的奥古斯都》的关系编织到了一起。[18] 在雕塑工程中，城市的自我表现使得喷泉成为不朽杰作。

1277年鲁伯建成了喷泉的水池，水池有三个喷水口，其中一双是猪嘴，另一个是狮嘴。雕像的动态和逼真的姿态标志着尼古拉画室的进展，确定了儿子乔万尼的语言体系。

此外，乔万尼和阿诺尔福都是尼古拉的徒弟，但是他们早已分别有了自己的走向并且没有什么交集。1277年至1281年间，阿诺尔福在建造喷泉时采用的肖像不怎么复杂。1308年喷泉被拆除了，只剩下翁布里亚国家美术馆里面保存下来的几件东西，那几件东西是1274年的时候建造的，之后为使其适应喷泉而修改了一番，在1301年时已经被放在诺塔大厅的大门上方了。除了铜被重新使用以外，大理石也被重新使用，如果在1277年9月10日查理一世还是元老院议员的话，那么是他让市政把阿诺尔福的作品转移到佩鲁贾的喷泉那里。1281年2月阿诺尔福的作品被安装到了喷泉里，同时为了监管大理石的安装，阿诺尔福在佩鲁贾辛苦地工作了24天。

从1263年起，奥尔西尼的尼古拉三世是修会的保护人，他和方济各会教堂有着紧密的关系，喷泉的完成完全符合尼古拉三世的期望。尼古拉三世的继承者是马尔蒂诺四世，他从未踏足过罗马，长住在奥尔维耶托，并于1285年死于佩鲁贾。奥尔维耶托主教宫殿是在主教堂最近的边楼的基础上扩建的，为了响应教廷的需要和建造一个符合教皇身份的居所，1283年至1284年间，马尔蒂诺四世在佩鲁贾和市政签了一个合约。在此之前，教皇一直占据着公民权力机构博德斯塔宫，这座宫殿将与主教府的房间相接，以获得私人套房。教廷的出现使得城市的艺术气息更加浓厚，文化交流也更加频繁。根据文献记载，后来1285年4月2日贾科莫·萨维利当选了新的教皇，我们知道新教皇上任之后新的建筑师和瓦伦蒂诺的金匠也出现了。1287到1295年间，贝维尼亚特在主教堂主管教皇陵墓的修建。埋葬着教皇的大理石陵墓在阿诺尔福的喷泉被毁的前一年，被博尼法乔八世摧毁了。

阿西西距离佩鲁贾至少有三十公里，圣方济各大教堂的上教堂日益成为翁布里亚大区的文化中心。教堂殿堂方案的统一和罗马风格的整体装饰十分明显。建筑绘画的发展肯定标志着一个连续性的解决方

图 18　尼古拉和乔万尼·皮萨诺，《佩鲁贾的奥古斯都》，大理石，1276—1278
佩鲁贾，大喷泉，局部图

案。在拱腹面上，先知们的半身像无疑非常精致，教堂末端的画让我
们认出是契马布埃的一些合作者所作，在这样一个传统根深蒂固的建
筑中，这些画描绘了非常奇怪的现象。

　　从《创世记》开始，北墙从西面起的第一个半弦月窗有早期基督
教的影响和托里蒂的文化思想。这幅画色彩浓厚，形式统一连贯，运
用了叠色的方法和契马布埃的色彩点法。《圣母领报》位于《加纳的
婚礼》对面。这幅画用了同样的搭建方法，托里蒂式造物者简洁的呈

现，为矮胖的小天使们留出了空间，这样一来天使和图中的其他人物都可以参与到节日中了。绘画的草图十分流畅且被分割好，强调罗马清晰的模型，根据罗马的模型，画家用文雅的方法来表现耶稣和圣母。《加纳的婚礼》中圣母请求耶稣介入，圣母的手势就是《拥护圣母》里面的手势。而《创世记》下面的《方舟的建造》的绘画风格则是同时期拜占庭绘画或者更早之前的风格，宝座、服饰和莫塞的特点都以一种最忠实于早期基督教肖像模型的方式组织起来。

方济各会修士托里蒂的出现和对城市的参考都体现在了教堂祭坛的两跨距和三层的穹顶上。《基督圣像》和《浸礼会教友》都是托里蒂的作品。像后一个作品，方济各认为把它放在罗马教堂后殿也很有说服力。随着托里蒂的离开，阿西西的建筑，像类似规模的每一个哥特式建筑一样，其中四分之一圆顶的镶嵌工作并没有停止，而是由与他关系紧密的大师接替进行。其中的一些在契马布埃时期就已经在训练了，他们和托里蒂与其他来自罗马的大师一起画画。北方形半圆拱上的巨大人物形象中可以认出《逮捕耶稣》的特点，它是拜占庭肖像早期的场景之一。这个作品的画家和托斯卡纳的契马布埃和罗马的托里蒂有关系。大家知道《卡尔瓦里奥的离开》带有流动的设计特点，这个作品的作者可能是契马布埃画室的积极分子。

就在这些大师继续留下来负责这项工程的时候，人们发现了一个新的开端，画的第三个跨距的高度上，耶稣受难图的模型带有图形的优雅和甜美，以及新的吸引力和重组能力。当然《以撒祝福雅各布》和《以撒激励诶萨乌》的作者也到了 [45]。在建筑史上这两个场景标志的飞跃是显而易见的，对绘画表现的历史也非常重要。各种形式元素的结合，尽管常常特别可识别出来，但其本身是原创：建筑人物衣服的形态、丝状并列的绘画装饰、带有古代思想的人物想象都和契马布埃的起源不一致。此外，每一个形象艺术元素本身并不是目的，历史并不是通过一致的模型实现，而是利用自身的工具展现了超越现实和纯描绘的能力。绘画通过现实主义的现代设计找到自己的生命，就像三四十年代的法国雕塑，是依靠技术的人工创造。第一次人们把泥灰

层不同质量的作用和场景人物构成功能做比较。通过词素的构成和自主设计人物的能力在建造的连接上有影响，这在建筑动态上留下了清晰的痕迹。

同样的形式理念似乎出人意料地新奇，以至于不能认为是个体化的。教堂的多特里拱门和高殿的所有跨距中都有这种形式；但是，组织的娴熟和建造形态质量不连贯。《哀悼死亡耶稣》和《葬礼上的仁慈圣母》都是由《以撒的故事》的画家直接所作，同时其他的场景明显由留在阿西西的大师们的参与。多特里的拱门象征着和谐统一的概念，由画了圣安布罗焦的卡杜拉大师、画了圣吉罗拉莫的彼得罗·洛伦采蒂和画了圣格里高利的以撒场景的画家共同完成。到来的新兴力量提出建筑的布局和动态方面的创新，地下通道上面的所有装饰分版块组织。这些版块减少了形象艺术的空间，标志着建筑的构成元素。从来没有人讨论建筑突出的结构以及内部的不同点，绘画空间建造的目的受限制而隐秘。在创造深入的效果时柱基和建筑的关系从根本上改变了，深入的效果能伪装一个真实的结构和自己的空间规模。在殿中分布的起支撑作用的柱子上，像契马布埃作品中一样的叶饰的斗拱支撑着假花格平顶，但斗拱和十字耳堂不同的是斗拱根据中心对称的中轴假设了一个观察点。螺旋柱支撑着柱顶横檐梁，连接了墙的基脚。自主表现的能力使得画强调了建筑的突出点，但根据组织统一的概念建立的预设观察点至今仍尚未观察到。

墙一共分为二十八个场景，这些场景描绘了方济各在圣文德传说指引下和教皇直接的意愿警示下的一生（775—1013）。场景的统一和组织的精确被安排在综合的布局下，展现了装配的一致性。经过最近几十年的研究，建筑的技术也有了很大的进步。例如，画的日程是为跨距组织的，以有利于更宽广表面建造工作的方式分配，叙事独立，利用高效的工具掌控设计的方位的外形。所有的这些，以及不能不提的表面不一致性，在左墙上特别清楚，构建了一个统一的概念。

以撒的场景中侧重自然，比如前景中那个被赠给穷人的斗篷。斗篷本身不是目的，只是结构上具体表现统一形象概念的工具，使得画

面更有说服力。在《圣达米亚诺与圣方济各对话的耶稣受难图》中，教堂是一个罗马式教堂，暗指《提多书》被称为罗马教堂的那个教堂。教堂的祭坛上画了一个十字架，这个十字架和传统上耶稣的十字架不同，明显是为了引用十二世纪末翁布里亚大区古老的十字架。就像来自切拉诺的托马索认为这符合圣方济各的想法，《格雷乔的耶稣诞生》没有像《大传说》中一样将背景设置在丛林中。耶稣诞生图被放置在教堂的内殿中，可以辨认出三角面的圣体盘、镂空的祭坛读经台和朝向宫殿画的斜十字架。所有的这些人物都有完善场景的想法和态度。

在《确定耶稣的五场》中《入眠的圣母》的传统形象记录被修改，这是为了描绘一个关键的场景，以歌颂方济各的事迹。这个场景没有什么象征的价值，和下教堂中类似的绘画一样，从不信教的吉罗拉莫的角度来说画是为了描述一个行为，为了让兄弟会的会友和阿西西的市民参与进去。这段绘画中的场景被设置在一个同时代教堂的中殿里。在下楣，宝座上的圣母、耶稣受难图和圣米凯莱的画像风格和类型都是可考究的。[46]新语言的词条和工具都是单独的元素，新语言重建了叙事上新的绘画艺术现实，召唤我们通过身体和人体的实际经验进行新的解读练习。我们的经验在绘画艺术中没有描写，但是被用作了交互现实的构造；相反，绘画艺术被记录在了现实历史中。

《方济各的故事》展示了教堂中殿上面一部分装饰连续的元素，但是不能被认为是直接的连续。不仅是头脑，还有工作的组织、合作者的队伍和形象表达的文化最后呈现的结果完全不同，标志着进一步的创新。尽管总体统一性没有什么好讨论，旧约的类型和新约相反，加入了方济各的事迹。基督圣像反映的修会的建立者没有和尼古拉四世建立特别的联系。通过肖像推断，修会的建立者由1312年维也纳主教会议确定。为了回应来自小村庄的尤博迪诺的指控，在那些画中人们观察到了其中的原委。中殿下部分的古老装饰和教堂圣物盒的功能最吻合，因此可以排除这些画是关于马西教皇的。此外，如果在上教堂中区分它们并不是一件容易的事情，那么这些画中肯定包括了方济各的故事，那是十四世纪初关于兄弟会令人赞叹的绘画作品：尼古

拉四世鼓励了创作这些画。日子的计算和工作时间算在一起大概两年左右，只有简单的示范能确切得出他于 1292 年 4 月 4 日去世的结论。

　　阿西西圣方济各教堂是新绘画艺术的汇集中心，对那些很快确定圣人事迹的简化复制品没有帮助，不仅是托迪圣福大教堂的圣方济各礼拜堂，还有皮斯托亚或者列迪的那些教堂，形式上没有反映当地的特色，而且相当简洁。从契马布埃的工程开始，同时伴随着中殿上半部分的装饰，教堂无疑参考了该地区的作品：我们只需要直接想到佩鲁贾圣朱利亚教堂的《圣母升天》或者翁布里亚诺切拉市镇美术馆的耶稣受难图的作者之类的艺术家，他们在建筑场地工作成长。图德尔迪派中的一名画家也参与到这个风格中。对于图德尔迪派人们知道他的名字还有至少一个作品，即鲁杰利斯·图德尔迪斯和他 1295 年完成的保存于圣杰米尼的圣尼古拉教堂的《宝座上的圣母》，这个作品的署名还有图德尔迪的助手。这对于方济各的故事是最古老的可推断出的一个作品。

　　1298 年春秋之际和 1300 年春冬之际佩鲁贾普廖里宫的诺大里大厅的装饰工作完工，博伊阿尔蒂的博尼法乔和坎切列里家族的纹章启发了这个大厅里的壁画。旧约和新约的故事通过结合罗马式肖像和阿西西建筑文化，在八个大的横向拱门上发展。这些故事可能是翁布里亚大师们的作品，其中就有来自方济各修道院的法尔纳多的大师，圣基亚拉的表现主义大师，他因为同名教堂右十字耳堂的装饰出名。若祭坛正面装饰的圣母怜子图故事采用的是圣方济各大师的肖像模型，那么圣母的形象就采用了圣方济各大教堂反面圆盾上的样子。圣基亚拉的大师是翁布里亚大师之一，他自发地对阿西西创新建筑做出了反映。如果人们从左墙圣方济各的故事中了解到他，那么圣尼古拉礼拜堂中圭多的帕莫里诺的身份则会被接受。

乔万尼·皮萨诺和坎比奥的阿诺尔福：两条路

　　乔万尼·皮萨诺是尼古拉的儿子，十三世纪中期出生在比萨。他

在他父亲的工作室中长大，就像之前提到的，他和他父亲一起工作了很长时间。恩波利博物馆的圣母像是一个圆形像，大约创作于1270年，这个作品在圣母的女性特征和头部构造特定的造型上明显带有尼古拉的标志。作品立体感的效果通过衣服的褶皱和圣婴头部表面的明暗对比来表现，动态特点通过动作的研究和新空间功能的实现，也为乔万尼艺术的发展做了铺垫。同样的特点我们可以在比萨圣洗堂的外部装饰中找到，乔万尼家族工作室为这个工程工作了很长时间。连拱廊的假面饰有着古典主义的特点，先知的半身像和福音书传道士的半身像布满了哥特式三角墙，这为快速简洁的执行留出了空间。这对参与到形象的表情和动作是有用的，观察这些形象的时候应该放低身子并选择一个合适的距离。

在锡耶纳教堂侧边和正面雕刻的旧约中的哲学家和其他人物的雕像中，面部的标志结合了动作。[19]1284年秋天，乔万尼为了尽早获得公民身份，搬到了锡耶纳，至少到1287年才离开。他在锡耶纳教堂作为首席建筑师指导建筑工作。他第一次独自作为如此大工程的领头人，力图装备教堂正面。尽管他没有完成筒形穹顶上面三角墙的高度，但是建筑的艺术效果还是被表达了出来。两开门窗有组织地结合在一起，根据同时期乔万尼形式的指导，门窗在穹顶装框，因为立体感和明暗对比，留下了建筑自然结构的精髓。由于这个特点，筑墙没有形象艺术装饰，因为新的形象艺术空间，形象充满了壁龛或者圣幕。

这种"自由的雕塑"（安茹奥拉·玛利亚·罗曼尼尼）标志着十三世纪末意大利形象艺术的巅峰之一。这种风格采用了阿尔卑斯山以北地区的模型，但规模又超越了原型。每个人物在衣服内移动，艺术家通过具有说服力的小褶皱所描绘的不是人物的身体而是动作。他们的态度不是典型，但是与作品中特殊的倾向联系，和观者建立了一种视觉联系：从最前面的柏拉图的形象，它是大喷泉上难忘是一部分，到西蒙尼或摩西蜿蜒的结构，再到摩西的玛利亚的裂口和犀利的眼神。乔万尼父亲的工作室塑造的古罗马和拜占庭的面部类型仍能被认出，玛利亚头纱和头发翻转活动，肌肉的力量通过浮雕和钻床的使用来强

调阴影区域。动作的表现和阴影光线的反差弱化了表面，符合发展潮流。乔万尼在语言特点方面也加强了，他为了自然主义的需求和形象意义做出了全力的回应。

他风格中哥特式风格的转变是形象艺术功能和可靠形象装配的选择，它不只是在身体上，还有心理和表情上。在锡耶纳这种转变站住了脚并且在增加，然而历史方面解决形式成熟的内涵还需要弄清楚，尤其是耶稣受难图、圣母像和圣婴像采取的方式还需要确认。十三世纪八十年代初，一个私人收藏的象牙耶稣受难图的碎片证实了身体和耶稣遮羞布构造中对法国类型的熟悉，其中还可以发现圣路易时期金银加工的精湛工艺。同样，从尼威士的圣吉尔特鲁德的同名碎片中，[35] 首先通过一个更加脱线和破碎的人物，之后强调的表达能力，变得更加规范。从锡耶纳教堂艺术博物馆的木雕，到马萨马丽提马教堂的宗教艺术博物馆和柏林国家博物馆的木雕都是如此。乔万尼对比了最平和与最具表达性的形式，虽然不及马可·罗马诺耶稣受难图（艾尔莎山丘主教管区博物馆）顶级，明显有着自然主义的影响。另外不变的一条路就是跟随形式中的自然和表达，手势更加平和，描绘得也更加准确。

1297 年，乔万尼为了在他出生城市的教堂工程中重新得到首席建筑师的位置回到了比萨。第二年，他投身到《怀抱圣子的圣母》与其他圣堂中圣幕的作品创作中。《怀抱圣子的圣母》中出现了帕多瓦斯科罗威礼拜堂中手持蜡烛的两位天使，[51] 他对这些作品的重新研究产生了出人意料的结果。类型的精致程度和特点的一致性毋庸置疑，褶皱结构的形成宣告了一种新的特点，它不是必须从重要原型如巴黎圣母院北十字耳堂的圣母像中得到。此外，他语言体系中新元素的引入和特定作品之间没有产生特别的联系，这说明他为了找到符合个人发展需求的解决方法而想出的计策。

出于这个目的，布道坛家族主题重启的方式是有意义的，他先于 1298 年到 1301 年间在皮斯托亚的圣安德烈教堂工作，后来自 1302 年到 1310 年在比萨教堂工作。他在皮斯托亚的时候，为了恢复修道院

图 19　乔万尼·皮萨诺,《以撒以阿》,大理石, 约 1287—1297
圣母升天教堂,锡耶纳教堂艺术博物馆

布道坛六边形的结构，他建造了三叶形飞拱，以分散各部分的新张力。几乎自主的形象和锡耶纳的实际经验让每一个角都和谐，用繁杂的成分划分各嵌板。在阿诺尔多教长要求的作品中，乔万尼风格的主题发现了动态的一致性，简洁综合的形象通过结合及对比动态模型的紧锁节奏和明暗对比，非常具有说服力。但是即使这样，还是不能阻止自然主义表达特点和人物心理表现的延迟。例如，《耶稣的诞生》结合了耶稣洗礼和瞻礼，就像比萨圣洗堂中他父亲创作的嵌板一样。比起重要人物庄严郑重的出现，乔万尼重新呈现了新形象，简化了人物造型，这有利于更加精确的描绘和更有说服力的相互影响。如作品中圣母靠近耶稣面部边缘所呈现的自然的姿态，还使用了明暗法。

耶稣受难图中传统肖像的力量非常强大。乔万尼重新提出了他父亲在比萨和锡耶纳所用的肖像。前景中首先指出耶稣，改变意大利中部绘画艺术中拜占庭的起源，从锡耶纳大教堂到阿西西的契马布埃一直到后来杜乔的《圣像》。乔万尼让昏厥的玛利亚的手明显和圣像，形成了鲜明的对比，值得注意的是其中还加入了两个坏人的十字架，这是托斯卡纳西部一种历史悠久的传统图像，在十四世纪的时候很流行。在《埃夫勒的珍妮时光之书》（纽约，大都会艺术博物馆，n. 54.1.2）中让·皮塞尔解释清楚了乔万尼的装饰。他的装饰在面对新肖像盛行的时候是对比的游戏和人物表情动作的平衡，场景中充满了人物形象雕塑，隐藏了一个被人像浸透的空间的轮廓，这样的人物肖像即使是在阿尔卑斯山以北地区也是没有的。

塔多的比尔甘迪奥法官请人修建了比萨教堂的布道坛来代替威廉的布道坛（1159—1162），这个布道坛是乔万尼的作品，也为他的建筑雕塑事业打下了良好的基础。这个布道坛结构清晰，功能在结构上具体化，雕塑成了这个建筑的主角。如果留心比较建筑的动态和皮斯托亚笔触的明暗，低处的人物有一种宫廷的端庄，同时嵌板上面人物动态的身体被压缩了，无论如何，主要的表现工具在不怎么紧绷却描述很多的人物上减弱了，他们与其他人互动，占据了可识别的空间：两幅《三博士来朝》或者两幅《耶稣受难》之间的对照很有说服力。后

者这种来源于拜占庭的人物肖像比较偏爱不同态度的人物形象，总的来看，这种肖像没有脱离耶稣的中心和可感知背景中开放空间的人物。乔万尼·皮萨诺作品的质量很具有代表性，基本符合十三世纪末的情况。

在离开热那亚之后，他另一个辉煌的杰作是在残破的布拉班特的玛格丽特的坟墓中。她是恩里科七世的妻子，他死于锡耶纳，被埋葬在教堂中，教堂里有一处石碑左侧刻有碑文，我们不知道谁刻了这个碑，但碑文上说明了主人的身份。皮斯托亚的布道坛上记录了乔万尼是他的儿子，也是尼古拉作品的接班人。

锡耶纳布道坛中记录了尼古拉有很多徒弟，阿诺尔福也是其中的一个。十三世纪五十年代初，坎比奥的阿诺尔福出生在艾尔莎山丘，他受到过皮萨诺风格的训练，与乔万尼一起受到其父亲工程的肯定，八十年代初他搬到了罗马，并从中解脱出来，有可能是通过当时担任佛罗伦萨的最高行政长官的查理一世。查理一世去世后，八十年代和九十年代的委托展现出与教廷的结合，使得阿诺尔福成为罗马最杰出的艺术家、有名的艺术收藏家，出现在主要的教堂中，欣赏罗马的优秀工艺品。1285年城外圣保禄大殿的圣体盘上写了"阿诺尔福的作品"。[42]

1293年11月20日，阿诺尔福力图重新回到圣则济利亚圣殿的圣体盘的类型。[20]这个作品和卡瓦利诺的画作进入了教堂。在让·肖莱主教（马尔蒂诺四世的继承者）时期计划就应该被交代清楚，随着城外圣保禄大殿中早期基督教的湿壁画的修复和圣体盘的建造，我们可以了解到那个计划。在不太明显的哥特式的外表下建筑直线的张力被减弱了，水平线占了优势；镂空三角墙和三叶状拱有更宽的基础，中心的神龛比起角落的小尖塔明显减小了。这些相对于三角墙旋转了45度，形成了更加宽敞简单的结构，此外确立了工程的一致性，减少了之前作品中可观察到的附加特点。角落的形象呈现在空间中，像马上的圣蒂布尔奇奥之类的形象赢得了几乎完全的形象自主，三叶状壁龛前面因为最初功能的控制，体积特别的小。大致上，作者刻画的时候，结构和装饰有很强的抽象意义，可解读的形式通过各层来划分。装饰用的是科斯马的镶嵌工艺，人物形象适合浅浮雕的可利用空间，准确

而有代表性，是根据图形的形式化成果，不是来自城外圣保禄大殿的布道坛。

在有翅膀的公牛对面的写字台前的圣卢卡明显是拜占庭风格，衣服褶皱的布局带有佩鲁贾喷泉法学家衣服褶皱或者圣保罗教堂角落里的坚固形象的痕迹。然而，在圣马可形象中讲经台的缺失就已经将注意力集中到了其人类的形象上，多亏浮雕轮廓褶皱的减少，构成了一种像精雕细琢的线的体积感，因而产生了更加简单有框架的结构，但是没有立体感。在加冕的圣母的形象中最典型的就是那个宽大的披风，它通过极少的褶皱暗示了一个手势，不再是处于一个已有的框架中。

图 20　坎比奥的阿诺尔福，圣体盘，大理石，1293，局部
罗马，特拉斯提弗列圣塞西莉亚教堂

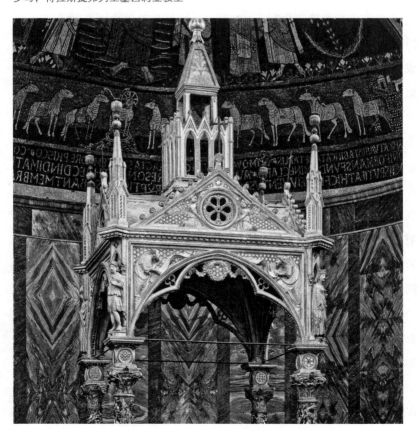

圣乌尔巴诺脸部下垂的皮肤表明了自然主义的警示，这些似乎是通过人物姿态的设置、体积的总构造和对古代模型不断地反思得来。圣迪布尔奇奥的形象是引用了奥勒留的形象，并将其置于耶稣被逮捕场景中古老石棺马的前面的场景中。若城外圣保禄大殿的圣体盘采用的方法具有教育意义，飞翔的天使支撑着三角墙的玫瑰窗，就像带圆盾的士兵像，或者带着罗马帝国手势让漩涡花饰飞舞的先知；则在圣则济利亚圣殿中这些相同的形象在可利用空间中都具有更加实用的特点，重新考量了二维画立体感太少的特点。

阿诺尔福把古代的文化融入新的潮流中去，这一主题对于意大利十三世纪下半叶的艺术至关重要。阿诺尔福的构想被这种知识所激发，通过在大理石中采用科斯马装饰，甚至在阿尔卑斯山以北地区的空间和装备中也从未背离。有一个古老的案例，即法国红衣主教布雷的纪尧姆的葬礼纪念碑，他死于1282年，被葬在奥尔维耶托的圣多梅尼科教堂。马尔蒂诺四世在罗马期间，阿诺尔福开创了一种新的且非常成功的一种纪念碑的类型，墙上挂着灵柩台，上面有被侍僧推开的华盖。尽管因为重新组装而难以解读，但是对死者的缅怀和死者空间的定义还是蛮清楚的，这是一个私人且私密的空间，由帷幔划定界限并指明，重新审视了古老的办法，实现了完全现代的象征的必要性：这个空间的灵感来自于居住它的人。教堂艺术博物馆中无头的天使手捧香炉，衣袖翩翩，折叠小链条，暗示空气的存在。浮雕没有什么深层次的定义，反而是手势和眼神有。人物身体变化也很有意思：一个在前面的形象通过褶皱的图形设计以减少的厚度来勾勒出四肢的轮廓，另一个则靠在椅背上重新用了古代的方法。宫廷模型和真实场景的共同出现没有被次要人物所限制。如果顶上《宝座上的圣母》被认为是一个古代的雕塑，或许是朱诺，它被重新制作并补全了圣子，那么红衣主教的形象则具有现实意义，尽管没有排除体积的统一和形式的控制，但很可能借助了葬礼的面具。

里卡尔多·安尼巴尔迪公证员的碑现在分解在圣乔万尼修道院中，在葬礼房间中一共有六位神职人员和死者卧像雕塑放在一起。在背景

中镶嵌着他们简单多变、暗而准的手势，用的是兰斯教堂罗马门拱门缘饰的方法。从低处和正面观察，衣服的垂坠感代表了宽大的体积，在不被察觉的情况下，构成了现实主义的表现。在场景的构造中自然主义的特点尤其重要且实用，场景的具体特征与其所代表的特征相去甚远，因此不得不考虑观者视觉的参与和构图关系的准确性。

十三世纪最后十年的头几年，阿诺尔福在圣母大殿右殿的小礼拜堂中完成了耶稣诞生系列的作品。从这方面来看，这个作品是相当有意义。阿诺尔福结合了圣约瑟、马厩里的动物、东方三博士、圣母和圣子构建了一个宗教的代表作品，由内在的眼神交流交织在一起，并指向一个精确的外部视角，即观者的视角。自然主义的特点因为想要表现人物当时的态度因此受到限制，缺少自主性。最后作品流于形式，设计描绘方面主导了场景的解读。

1290 年至 1291 年间，为了庆祝摇篮圣物的到达，埃斯奎利诺山的耶稣诞生系列作品完成，就在这之前，阿西西的格雷乔的耶稣诞生系列作品再创作应该是尼古拉四世的想法，就像最后装饰的方案一样。直接或通过科隆纳家族，马西教皇改革了古老的利比里亚教堂，重新建造了朝拜圣母的地方和耶稣诞生系列作品。与后殿一起，新十字耳堂先知的圆盾也在同一时期绘制，通过它们，很容易在圣约瑟和左十字耳堂年老的先知的头部和衣褶之间建立起形态上的比较，或是在他年轻同伴和被加冕的站着的东方博士的目光中建立起形态上的比较。在阿西西建筑中可拆合的双联画讲的是《以撒的故事》。精致的概念通过连续不断结合的层次或者被图示元素打破的层次来实现，组合的形式很容易感知，形态的一致和对自然主义的关注非常强烈且意义重大。罗马的雕塑像阿西西的绘画作品一样，对感知经验的描绘有助于建造出代表，选定模型和有名的形态，通过特定的代表和语义特性，产生的就不是一个复制品而是再现了现实。第一个场景中丽贝卡和约瑟都参与了进去，第二个场景中她背部的褶皱和埃斯奎利诺山跪着的东方博士的褶皱相似。以扫在以撒前面的眼睛，与梵蒂冈宫殿中博尼法乔八世的眼睛一样，坦率而全神贯注。

博尼法乔八世教皇的陵墓面对着圣彼得教堂，这个陵墓大概是阿诺尔福在罗马的最后一个作品，于1295年至1297年之间与托里蒂合作完成。就像乔万尼·维拉尼（《新编年史》，IX，I）描述的，阿诺尔福在博尼法乔时期从罗马搬到了佛罗伦萨。稳固的传统将阿诺尔福的名字与十三、十四之交佛罗伦萨及城郊开展的大型工程联系到了一起，虽然没有充分的理由拒绝，但是阿诺尔福唯一有记载的作品仍然是大教堂：开始只是修复，后来进行了翻新。[50]

对于阿诺尔福早期作品定义的问题非常多，从三个殿堂创新解决方案起源的说明开始，它们非常大，中间有条走廊，一直延伸到由圆顶支配的有三个角的布道坛处。即使是作为建筑师，阿诺尔福也不是因为重新提出与自己的相同形式符号而被认可，而是由于广泛多样文化的利用，这种文化被支配并用于一种建筑，而这种建筑不只是汇集一些人物或者着眼于一些感知。1331年的鉴赏让人想起他建筑部分的清晰表达和装饰的丰富，尤其是适合总体的有机精神。

充斥着人物形象的正面没有完成，人物主要集合了尼古拉·皮萨诺的徒弟的佛罗伦萨造型的力量，他是第一个把雕塑的思想灌输到城市当中的人，城市的情况相当的复杂。幸存下来的碎片证明建筑师技艺的精湛和解决方案的独创性，但是从这些碎片中我们不得而知合作者是谁，或许人数还不少，正是他们形成了我们分析的那些特点。圣雷帕拉塔重新采用了贞女的类型，通过明显动作由产生的褶皱强调了虔诚的倾向。即使是现在剑桥福格艺术博物馆的天使，衣服的褶皱遮盖了身体，但是展现了身体的动作。一个完全圆形的雕塑启发一个不超过二十厘米深的浮雕，浮雕组成的部分描绘了从上到下的景象。《耶稣诞生》中或者《沉睡的圣母》中躺着的圣母旁有一位使徒抱着圣母的腿，这种视觉的影响明显违背传统观念和雕塑的图示：就像佩鲁贾的那些朝拜者身着祭服，衣服上有褶皱和衣服突出的部分；而玛利亚肩膀周围好像只有轮廓，被认为是连续的雕刻。

设计的使用：从阿雷佐的雷斯托罗到乔托

《智慧》是十三世纪末具有教育意义的一首诗，其无名的作者多次提到了圣母宫中的画。在那个高贵的居所中，大师们雕刻并画了希腊人、特洛伊人、尤利西斯人和诶内阿人的故事。作品中没有清楚地描绘真实的场景及神话传说与骑士文学片段中的人物形象。画只是从传统文学中提取了一些想法，考虑到人物形象，作者提出的是像同时期文集一样判断那些画，比如博韦的温琴佐的《五月之镜》，相当于那时候的百科全书，收集了不同的传统知识；或者如著名的科学论文中梅斯的戈蒂埃的《世界的图像》里面的内容，戈蒂埃的这本书写于十三世纪四十年代，书中以类似中世纪编撰诗的形式重新提出了世界和星体的描述和创造。

面对这种知识传统，阿雷佐的雷斯托罗给我们留下了他的第一本通俗意大利语论文《世界的组成》，标志着形象思考的一个转折点。论文中的内容是人类理解的最为高深的东西，反复出现了多次这样的内容，都是有寓意的。如果"根据它们的含义和相似性来命名事物"（《世界的组成》）（I/4），那么使用和描述的能力将是次要，设计和形象的知识"不会影响理解，反而有助于本书的编写"（II/I）。比如镶嵌艺术是为了描绘繁星点点的天空（"似乎天空的形象是由星星构成，星星完成了完美的镶嵌艺术"），对视觉机制的意识将是评估感官体验的工具："这是七个星球及其轨道和运动组成的标志：有时我们看见行星离地球很远，看起来很小；也有时看见它离地球很近，看上去巨大"（I/12）。

雷斯托罗尤其对工艺"可以攀上顶峰"的事实感兴趣，他在科尔托纳主教管区博物馆的那个石棺刻画得非常的好。他对古代的作品也有很深的了解，在创作的时候和自然同步（II/8.4 bis）。雷斯托罗的同乡圭多内提出所有的人都来自自然。（第一歌，vv. 10–12）雷斯托罗在成功描绘出他观察的事实之后，首次确立他们的方法能够超越世界的体验，重新创造了一种能够理解世界的能力。此外，技巧允许艺术家可以参与到他们的定义之中（I/19）。带着这种观点，雷斯托罗确立

了一种新的艺术概念，尤其是他们的独立性，即形象艺术是一个工具，通过它可以在动态中观察现实并描绘现实：按照现状，或亚里士多德所说的"本该出现的那样"。

关于本书的作者和文本的历史，我们所知道的只有后记中声明的：即雷斯托罗是来自"托斯卡纳大区的一个极其高贵的城市阿雷佐"，"他在公元1282年完成了这本书"。韦尔蒂格圣母玛利亚圣堂祭坛正面的碑文告诉我们雷斯托罗与阿雷佐的马尔加里托合作，或是接替了他，于1274年或者1283年的8月完成了这个作品。我们没有理由不接受论文中提到的作者的身份，但是，如果中心的部分玛利亚的故事是马尔加利托和雷斯托罗一起完成，中间加入了文化和传统，面对如此明显的混乱，我们发现了描绘的新方法和绘画实践是以托斯卡纳东部和翁布里亚大区的方式。作品文化起源表面上来自契马布埃式圣多梅尼科的耶稣受难图和锡耶纳的文化，比如克拉丽斯的大师画了艺术家的肖像，这个肖像在《世界的组成》编撰的那些年已经成熟。

那时欧洲的建筑师已经研究过计策的法则，通过哥特式美学使其得以体现，并通过加强使用释放实用功能元素，能够重新构造出不能鉴定但是很有意义的空间。人们已经观察到阿诺尔福也在这方面做出尝试，但是以历史的眼光来看，没有勾勒出他原本想在画中创造的人物，即超越了具体材料的任何一个纬度。《世界的组成》那些年对乔托的成长也很关键。

关于这一点我们没有确切的消息。但是乔托的艺术发展，形式和吉贝尔蒂的逸事本质是毋庸置疑的。格波尔迪是契马布埃的学生。当时还没有作品，乔托的手只能隐藏在契马布埃的合作者之中，罗浮宫中《登极》圆雕饰的那些半身像就是例子。圣洛伦佐镇圣洛伦佐教区教堂有所破损的《圣母与圣子》是乔托最古老的作品之一。[21] 圣母的脸较扁平，大大的眼睛和标志性的颧骨在柔软的头纱下露了出来。这个形象没有跟随当时的潮流，尽管圣子的姿态很自然，而且还十分坚固，凭借圣母的三维特点的力量能支撑圣子的身体，并占据了她周围的空间。右边绸缎的碎片暗示了一种不朽的象征性发展，发展中科

斯塔的圣乔治的圣母像和十三世纪末佛罗伦萨《登极》之间进行了对话。阿拉伯式装饰的刺绣花边可以看出乔托技法的娴熟和准确，但整体组织的造型又表现出和古代雕塑像类似的想法。圣子卷起的衣袖发展了拜占庭艺术的形式，但是色彩丰富并且强调了人文主义和哥特式的姿态。圣子抓着圣母的手指，圣母的手指轻抚圣子的脸颊。圣母的脸是扁平椭圆的形状，比起他之前的任何其他的佛罗伦萨式（即拜占庭式）的圣母，更能让人想起阿尔卑斯山以北地区的特点。

这个碎片化的作品具体的造型有着"触觉"和雕塑般的外版，因此直接或间接地有点古老，但是文化上感知的元素类似于北欧，这一特点在新圣母大殿的耶稣受难图中相当明显。我们知道，普秀的利古奇奥的遗产中的一幅作品是乔托青年时期十分重要的一个作品。描绘的是基督死亡的那一刻，他变成了碎片，正好是一个描述体积和重量的机会。乔万尼·皮萨诺形象艺术进步时期就发生在接近哥特式模型的时候，形态有着无法忽视的精美。耶稣的腹部降低，遮羞布卷起露出，这类似于阿尔卑斯山以北地区的耶稣受难图。乔托在木制的耶稣受难图方面，比较了解贝瓦尼亚的圣梅尼科和贾科莫教堂中的那些例子。但乔托创作的形象不是根据一种模型画的，而是用复杂有机的复合体构建了一个。作者摒弃了传统的姿态，因此人物眼神的焦点集中在了衣服上，衣服强调人物的静态，表现了人物的体态。画家的技巧是继续用轻纱的重叠打造人物的影响，轻纱为了定义耶稣自然的面部或者血肉的铸造，结合了精确的设计。最后的结果毫不浮夸，整体构成十分完整。

形象主义的概念和形式的结果通常和以撒故事的双联画做比较。以撒的作者是乔托。其肖像特点和技术独树一帜，被以撒祝福的雅各是《福音书》传教士圣乔万尼的兄弟，圣洛伦佐镇的圣母形象重新出现在接下来场景的侍女中。衣服的褶皱没有立体感，作者用灰色笔触来突出画面明亮的部分。为了作品的体积和个性化每一个构件，衣服的褶皱以同样的方式重叠延伸。在契马布埃技法的教导下，乔托还在设计图和体积的时候还使用了阿诺尔福的方法。类似的是通过浮雕衣

图 21　邦多内的乔托,《圣母与圣子》,胶画法木板画,约 1290,碎片
圣洛伦佐镇,圣洛伦佐教区教堂

服的个性化和表情的集中，让作品具体化，但是阿西西的以撒和佛罗伦萨的耶稣眼睛是半闭的。

阿西西的耶稣受难图通过眼神来叙述人物发生的事件。众所周知，《玫瑰罗马人》中，爱的概念发生了变化，其第一部分是由洛尔里的纪尧姆于1230年左右写的，充满了礼貌的爱；第二部分约在四十年后写成，充斥着肉欲的爱。在十三世纪，肉欲是一个无法避免的元素，它的出现通过眼神的表达配合人物动作和表情。对乔托来说，它是构成作品的重要部分，就像但丁《新生》讲述的爱情故事一样。十三世纪九十年代初，但丁对贝雅特丽齐的爱是可见的，恰恰是通过眼神。

在文学中，人、人的体验和人的思想也是形象艺术新意的支点，并且从古代文学得到的知识会增加这种能力。如果不了解古代艺术，就根本无法理解《以撒的故事》，因此我们可以推断乔托了解罗马，他可能是从罗马到阿西西的。在罗马，乔托经常去阿诺尔福那里，在去佛罗伦萨之前，他就表现出受阿诺尔福的影响。在佛罗伦萨，他的形象艺术开始有了自己的思想意识，他学会了把科斯马的形式和哥特式三角墙结构相结合，我们从科斯塔的圣乔治的圣母像中就可以发现这一点。佛罗伦萨的《登极》和阿西西的画作比起来，似乎更接近尼古拉四世订购的方济各大型系列作品。就像之前提到的，乔托借助了很多力量才完成了《以撒的故事》。即使这个作品的元素非常繁杂，但无疑这些元素都和之前的作品有关系。人们发现，《切拉诺的骑士之死》中女人们的面部有着《诺维拉圣母》中圣母的眼神；而圣乔万尼的眼神则和殿堂高处的故事《哀悼死亡耶稣》中福音书传道士的眼神一致。

圣人生活的二十八个场景最能体现人文主义世纪的需求，因此作品中只有部分肖像传统出现，标志着新绘画艺术的确立。证明和基督教会政治的功能给了现代化和真实化更大的可能性，充满了极强的自然主义特点。能够建立二维空间的信心鼓励了动态的理念，增加了立体感的成分，整体空间构造让描述的事件更具有说服力。在前面的几个场景中，人们可以观察到做不同动作的手。在左边的墙上，尤其从

《圣方济各之死》开始，那些手变得碎片化且不太连续了。不连续的形式重点是在空间中符合细节的变化和不同的组织，这标志着建筑历史上的一个飞跃。这得归功于外界的需求和乔托的暂时离开。《格里高利九世时圣方济各显灵》是乔托亲笔所作。然而很明显，乔托诗的特点沉淀在传统系列作品的思想中。我们只需要确认，曾经在比萨圣方济各修道院、现在罗浮宫的《接受耶稣五伤的圣方济各》是饮奎尼家族订购的木板画。在乔托的作品中，这幅画并没有什么创新，但是它是一个无可辩驳的证据。之前人们还确认作品的做工，认为"耶稣五伤"、"英诺森三世"、"规则确立"和"鸟的预言"的场景的成分标志着作者哥特式的特点。这些场景都位于祭台装饰屏下。传统系列形象艺术的本质是以同样的方式集中在其创作阶段。

图的布局中通过设计发生了不同的事件。面对剩下的部分，它们的存在毋庸置疑，但是关于这些作品的信息却是很少。乔托在作品中的设计和浮雕的重点则可以从重复成分的证据，尤其是五伤的标记中推断得出。罗浮宫的湿壁画和木板画中，中心场景的变化显而易见，如山的形状和植被、代表性建筑形态、圣方济各和塞拉菲诺的关系，还有光线的演变。从岩石的布局和它们各自的构造中，让人怀疑乔托知道那个地方，他只是重新进行了布置。由于多个系列主题的比较，如剑桥福克艺术博物馆塔代奥·加蒂的木板画，我们可以找出类似于木板画和湿壁画的特点。从这一点来看，装配的成分只能解释这些作品具有相同原型的推论。对于罗浮宫的木板画，在阿西西绘画艺术变化的过程中，这个原型很有意义。

对于一个像乔托那样的艺术家，设计是绘画的根本，那是一种明显的个人风格，与艺术家分析世界的能力有关，并以绘画的方式对世界进行连贯的再现或重建。此外，艺术家从新式设计开始，如哥特式建筑师惯常做的那样，或许作品本身就是为了重新使用新的角色配备。肖像绘画主题的发展重申了手工类型不是次要角色，并传播了这种形式。哥特式新材料的传播成了画室财富的一部分，并不能从几何法则或者实际惯例中解放出来，惯例可能是从小到大的变化系统中最

普遍的一个。众所周知，十三世纪末哥特式建筑的主题十分盛行，然而设计的特征之一实际上是维持绘画执行过程中的有针对性的控制。乔托技巧中有着同样的特点，也就是说这是他为了达到预期的效果规范化执行的过程。因此乔托设计的才能不容忽视：宜兰的简在《迪克辛纳礼乌斯》非常典型，拉丁语的建筑这个词的意思是既要建造也要设计。我们不需要知道乔托具备多少实际经验来支撑他作品中的能力，他的能力使他成为文化中的一部分。与哥特式建筑师一样，在实际设计中，设计并不会限制乔托想传达的形式，这是他成长时期的方法，更加便于相同成分的组合。设计是连接主题变化和形象艺术问题的媒介。

乔托原创特点的思想态度和形式智慧在《智慧》中得到了综合，通过这个作品，他马上得到了同时代人的认可。薄伽丘直接把乔托和艺术的"重生"联系起来。薄伽丘在对《神曲》的评论中谈到了本质："仅有设计的力量是不够的，我们还应当接受自然的东西，接近自然，因此我们要产生和自然一样的效果，不然至少画家应力图把画作和本身的行为结合起来，模仿自然的产物"（《地狱篇评论》，第十一章）。薄伽丘意识到乔托的作品不是记载他所看到的东西而是对现实的再塑，就像《十日谈》中提到"每一件事物都来自自然……他所采用的风格笔触不是和自然相似而是似乎更加快"（第六章）。风格和笔触体现了创作过程中的各方面，在这个过程中，艺术家为了达到预想的效果利用不同的布局。从那时起现代的设计诞生了。尽管随着时间的推移，设计不再是形象艺术单纯的工具，而是一个学习、研究和实验的工具：在所有应用的阶段，设计是初步建造形象，掌控研究执行阶段的一个工具。

不同设计的使用可以区分乔托创作过程内部的联系，提供给乔托执行头脑思想的能力，形象的思考引领乔托实现了雷斯托罗的形象艺术。"世界是完美的，世界所创造的东西都有一定的比例"，"设计师的灵感来自自然，了解自然才能更好地描绘设计这个世界的事物，人的形象因为智慧而高大，智慧是人类的根本"（第二章）。这种思想在

意大利绘画艺术中前所未有，而且在建筑领域中，这种思想丝毫没有阿尔卑斯山以北地区的痕迹，设计已经变成了那时形象艺术最高效的工具。现代性的研究诞生于十三世纪，描述了设计的本质。

建筑方面，技术、目的和结果没有破坏艺术观念的精湛。因为阿奎诺的托马斯认为建筑是艺术中最重要的，就好像所有建筑艺术共享了预示形状并将它们组织在一起的能力。即是说，为了使用托马斯主义公式的通俗本，但丁在《飨宴》中提供给了适合画家的形式。通常谈到建筑师的时候，人们都会强调他们的想象力和组织图像的能力。大家知道像乔托影响作品导向和创作的范畴应该是适应画作，用于研究和再现自然呈现在我们面前的东西。关于这一点，绘画艺术注定变成了艺术中的首位，而设计应当体现时代性。

第六章
新世纪的开端

技术革新的代表

在新世纪的开端，在比萨大教堂偏殿圆顶镶嵌装饰的记录中，契马布埃被定义为"绘画大师"。这主要指的是他实现镶嵌艺术时两个主要的做法，也就是他在构思作品之后材料成分的构成。契马布埃显然能够很好地完成这两个步骤，然而他在设计和构建的时候区别较大。十三世纪后半期他有了很多的实战经验，其中一个令人惊叹的作品就是佛罗伦萨洗礼堂圆顶。

传统系列作品的广泛和复杂性，以及对绘画内容相关知识的了解使得契马布埃能够展现出所有动态中固有的现象。《造物主耶稣》侧边科路比尼的头和顶部的脸证明了在镶嵌装饰中的不同人物有着同样的模型和设计，我们比较一下《约瑟被卖给伊斯米尔的商人》和《东罗马帝国三圣朝圣》可以发现，不同的作者采用了同样的技法和设计。拿《无辜的人被屠杀》，或者更准确地拿《最后的审判》的碎片来说，我们可以从涉及不同人物设计方式中推断出是同一个人的作品：这位作家精湛的技艺和精心的设计能够让他在不同人物设计之间转换自如；得益于总体的构思和统一的进展与工程的配合，艺术家可以在一个作品中表现出两种不同的特点。

形象艺术设计和材料的创作的区别，一方面证实了设计过程在作品创作总体安排中的关键性；另一方面降低了镶嵌物材料效果的首要地位，同时让绘画效果的使用获得形象代表的质量中的特点变得有可能且可以预料。在十三世纪末和十四世纪初这些形象艺术的需求很常见，研究不同新技术的趋势也有所上升。

关于纪念性装饰，我们应该记住玻璃装饰多叶装饰组成有减少碎片的趋势。柳叶窗形象装饰的空间统一适应总体比例的需求，这种统

一早在十三世纪上半叶就有所体现，后来在下半叶广泛传播，同时伴随着灰色单色画系统的使用。非形象装饰工具出现了，技术很快变得高效，设计方面也是如此。为了表达人物的面部和体态造型特点，抽象的图案让步于贴近自然的植物，正如鲁昂皇家城堡的礼拜堂中艺术作品所展示的笔触一样，作品约创作于 1270 年，现被克吕鲁博物馆收藏，同时锡耶纳大教堂殿堂中杜乔创作的人物的头部也是如此。

由于颜色的变化，作品成分的多样化和教堂代表性画作的灵活多变一致。说到色彩的变化，最常见的就是总体色谱变淡的过程。所谓"银黄色"的出现在这种意义上是一个象征，它是一种金属盐或银石灰的化合物，它在玻璃上铺开，成为装饰的颜色，使得一块玻璃具有两种不同的颜色：从透明的玻璃到黄色，到玻璃上的所有成分，这些成分丰富了色彩的效果，表现了高难度的宝贵技术。这样的方式起源于东罗马帝国，后来在十三世纪最后二十五年间通过西班牙传到了欧洲，直到十四世纪初才传播开来。这种技术最开始有时间记载的应用是在下诺曼底，后来到了勒梅斯尼维莱芒，在巴黎之前，比如圣丹尼斯教堂中两色印刷花叶饰的图案碎片现在克鲁尼博物馆。叶饰的加工完善，银黄色与玻璃双印刷符合优雅风格和优美姿态的定义，远离了其他地区表达的重点和城市生产的特点，根据资料，我们知道这种类型的作品传播非常广泛。

绘画价值和工具启动的类似能力已经有了，如前几章所述，水彩画的技术，它标志着非透明密集绘画的飞跃，让可利用的色彩更加透明光亮，这影响了十三世纪末的细密画。英国是细密画艺术的故乡，有一种特殊类型的刺绣，像圣公宗（英式教会）的作品很有名，流传甚广。因为其珍贵性和丰富的形象，十三世纪的骑士很欣赏这类作品。线上镀金的方法是这种刺绣工艺的特点之一，其特点还有通过埋线的方法固定丝线。碎片丰富光线的视觉效果通过丝线分点的加工配合形象装饰的部分，这种加工的方法可以控制色彩的变化。[53]

《耶稣受难》与《下地狱》这样比较流行的场景证实了这种刺绣和细密画的关系，但是相关新技术可以达到类似的效果。也就是说，

色彩的浓淡层次和内部光的效果在创作过程中是典型的，就像关于传统具有教育意义材料的绘画代表需求的标志。

透明珐琅的出现为扩大表达的可能性和审美，参与到了同样的文化融合中去。直到那时，景泰蓝和内填珐琅上釉的方式就是那种审美。玻璃浆点缀到镀银浅浮雕上，这事实上是通过色阶透明的等级改变让颜色的密度有所变化。马纳亚的古奇奥的圣餐杯是尼古拉四世赠给阿西西教堂的礼物，标志着技术革新的根本时刻，不透明珐琅的出现也是意味着革新完善的过程。[44]

根据类似形式的效果解释珐琅价值的能力，如细密画和其表现能力保障了古奇奥在珐琅历史中的地位。圣方济各教堂建筑具有至关重要的作用，它和阿尔卑斯山那边文化的各个方面，与其联系紧密。与诺雷大师的法则一样，色彩变换和图的构造共存，金属的坚固性强调了线条的稳定。这一设计被赋予了一种不再不同寻常且可直接接近的代表性价值，例如，从圣丹尼斯到罗浮宫的地板的碎片上，镶嵌着头戴帽子的男子形象，还有锡耶纳国家美术馆的耶稣受难图，在传统意义上也接近古奇奥。

耶稣受难图的形象艺术被认为是明暗形象的重置，根据瓦萨里·杜乔为教堂地板开始工作，所以出现了这些形象（《杜乔的一生》，1967年，第259页）。在对体积和表达方式的描述中，代表性的力量丝毫没有减少，杜乔作品的效果和使用了雕塑工具的过程的结果，例如珐琅和图章上的浅浮雕。其中最广泛和最突出的是哥特式的形式。从阿夸斯帕尔塔镇的马代奥到锡耶纳至圣十字架同盟会的作品是最接近古奇奥的作品的，设计的构建性与雕塑体积的调节相结合，成功使最宝贵的材料技术之一成为绘画表现的高效工具，也就是说它成为更加现代的形象艺术需求的能力。西蒙内·马丁尼在镶嵌假饰的圆盾上画了耶稣受难图，这幅图位于《登极》的下面，总体上通过细密画技术来表现。从《朝圣者》到《学识》，彼得罗·洛伦扎蒂逐渐改变，接近了平板画。此外，珐琅、金银装饰和绘画的结合在作品中尤其清楚，作品中有表达大部分场景的能力。比如，圣加尔加诺的圣物箱是古里

诺的童蒂诺和安德烈·里瓜尔迪在约 1317 年的作品。这个作品在奥尔维也托大教堂，是 1338 年乌戈里诺确认的。

由古奇奥开发的技术已经产生了一个繁荣的城市传统，并很快在意大利和欧洲传播开来。锡耶纳半透明珐琅的技术不再是唯一的方法，古奇奥通过锡耶纳的技术，力图让珍贵的珐琅适应新的需求。巴黎中心的发明虽然一贯不太清楚，却具有内在的连贯性。珐琅让三维技术产生，不断地接近锡耶纳的新技术。十三世纪的时候这种技术就已经有了发展，到了十四世纪初，尤其从巴黎开始流行起来。艺术家在透明或者半透明的珐琅背景上用轮廓和形状装饰，更新了景泰蓝的技术，这使得装饰图案更加多样，更加精美。尽管浮雕装饰受到不同背景的限制，但是技术的发展使得技术研究的热情高涨。从十三世纪末到十四世纪初，技术的发展让不同的雕像有了不同的图案形象。

艺术和市场：巴黎的金银装饰和象牙制品

巴黎在腓力四世统治时期是首都。十三世纪末，巴黎的艺术生产在规模和质量上都产生了重大的转折。在那个时代，巴黎的金银加工比其他任何一个城市都要多。那时巴黎金银加工的数量增加迅速：从税收来源我们可以得知，1292 年，这座城市里活跃着一百一十六个金银工匠，1300 年增加至二百五十一个。通过手稿的包装和象牙制品的雕刻，这些金银饰品代表了巴黎的最高水准和十三世纪末组织结构的最高水平。专业的技艺已经完全取代了修士的产品，产生了新的组织工艺。一方面，宫廷直接订购工匠们的手工艺品，有一些像达玛的威廉·朱利安·蒂博之类的人可以获得"国王的金银匠"的头衔；另一方面，市场需要超越城市的界限并利用城市已有的优势。

通过建筑模型，我们可以知道那个时期的形式走向，减少的自主形象被定义为个人封闭空间，准确精美的风格和雕塑的结果共存，成为走向哥特式的必经之路。鲁昂大教堂宝库中圣罗马诺的圣母箱可能是十三世纪最后二十五年在巴黎打造的。这个箱子的形状是带有唯一

殿堂的教堂，四周有小尖塔，尖塔划分了凉廊，凉廊中有很多圣人和圣母的雕像。尼韦尔圣物箱利用微型技术，结合了面容简洁、衣服柔和的形象和腓力时期巴黎风格的类型。[35]

十三世纪，人和商品的流动越来越频繁，从整个北欧和斯堪的纳维亚半岛向南欧推进。阿斯科利·皮切纳的圣彼得教堂中圣斯皮纳圣物箱的天使是巴黎金银加工传播到南方的证据之一。阿西西教堂圣方济各没有缝好的衣服的天使和博洛尼亚圣多梅尼科宝库中圣路易圣物箱的其他天使，都有着拉长的比例和总体上自主的形象，适中的自然主义特点和优雅的造型。[41]潘普洛纳圣墓中的圣物箱则配备了一种三维立体的小教堂，向两侧开放，里面是耶稣复活场景里的主角。三位圣母和一位天使拥有的空间转移到了内部，通过准确且极具个性的姿势，描绘了神圣的代表。在哥特式雕塑发展进程中，由于其一贯的精美形态，哥特式一度领先于其他的风格。在这种情况下，哥特式决定了仿古主义的类型，它可能进行大规模生产，但是不能代表时代精神。

纪念性雕塑确定了当时的流行趋势，即放弃独立的形象，或者让形象有了空间，设计的时候更加现实。此外，大门的装饰中，形象造型的独立性比起传统建筑更加明显。例如，从鲁昂到巴黎，从诺曼底到勃艮第，多叶状装饰中的图案越发流行。鲁昂大教堂的图书馆大门（1280—1290）22 和朔日大门（1290—1305）上的雕塑展示了彩色玻璃窗的清晰流畅，就像手稿书页中铺展开的那样。在十二世纪与十三世纪之交，兰斯教堂的祭廊结合壁龛式的结构，这种结构启发了教堂浮雕三维立体的概念，独立场景的空间组织代表了这个概念，各种图案倾向于利用功能性的活动从背景层中释放出来。建筑的发散和人物造型具有巴黎圣母院唱诗台围栏北方场景的特点，大约在十三世纪末完成的。同时，十四世纪初北方场景中的形象在绘画总体构思中从背景中解放出来，但是依然没有摒弃年代久远的形式和类型。

在巴黎地区，托洛萨的乔万尼头部残留碎片现在保存在克鲁尼博物馆（约1280—1285）。这个作品总体风格像十三世纪传统风格，较为简单优雅，结合了自然主义和理想主义。普瓦西的圣路易教堂始建

于 1297 年，教堂中不同的天使和皇室人物的形象，为我们提供了这种风格最完整的例子，其特点是简单的线条和精致的层次感，展现了设计的准确。1313 年，埃库伊的圣母教堂在国王的内侍——马力尼的昂盖朗的意愿之下建立了起来。我们不知道建立教堂的工匠是准，不管怎样，根据流传下来的资料来看，应该出自于不同的雕塑家，从阿拉斯的简到于伊的丕平。

象牙制品雕刻应用并传播了形态的丰满、人物的优雅、流畅的布局以及弯曲的边缘、丰满的面部和细致的描绘。十三世纪末，象牙制品呈指数型增长。和金银加工品相比，象牙制品的制造和组建没有那么多的资料记录：艾蒂安·布洛瓦的《工匠书》没有提到专业的艺术家，但是指出了很多材料加工权威团体，很少有资料提到像让·勒·斯瑟勒或者让·塔韦尔尼这类工匠的名字，然而我们不能把这些名字和一些作品联系起来。

大门的现象足以证明传承下来物件的数量和品质。圣礼拜堂的圣母像已经使用了类似的纪念的模型，非常精致。但到了十三世纪末，类似自主的肖像才开始广泛传播。其他像耶稣受难图这样的传统肖像，在总体有形式微型化和市场需求扩大的趋势。罗浮宫天使象牙雕塑（艺术品 7507）和约翰一世雕塑卧像有着相互的影响，约翰一世是法国国王，在 1316 年去世，葬在圣丹尼斯教堂。但是象牙比大理石在材料加工、人物头发、衣边方面更加精确流畅，多镀层的质量也更佳，因为原材料，多镀层不会掩盖人物的姿势。维多利亚与阿尔伯特博物馆中的雕塑（200 号，1867 年）的特点是通过体积实现了母亲和儿子之间的关系，而且这个作品还启发了维伦纽夫·勒斯·亚维农的《圣母与圣子》（卢森堡皮维尔博物馆）。德国纽伦堡国家博物馆（P1.3014）、巴杰罗博物馆和普拉多博物馆（E489）中的多幅耶稣受难图，都是耶稣受难这种类型的变体。耶稣受难图很快开始使用浮雕，并重新在路易时期的巴黎站稳了脚跟。十三世纪后半期，自主形象群体开始大量在前面褶皱的末端使用象牙，这启发了像罗浮宫中《耶稣被卸下十字架》（艺术品 3935 和 9443）之类的杰作，它是巴黎十三世

图 22　图书馆大门，约 1280—1290
鲁昂，圣母教堂，北十字耳堂

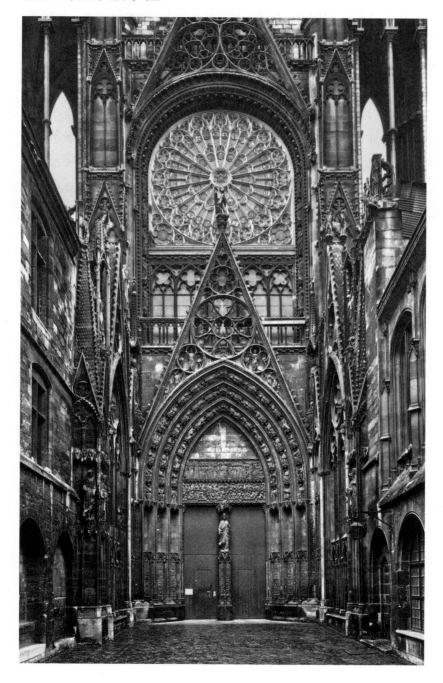

纪八十年代的作品。[34]

更为明确的是，在微型空间结构中，浮雕的表现具有纪念意义。直到 1270 年至 1280 年，肖像深层次改革领先的场所既神圣又有深意，而且对材料的广泛采用被认为是艺术品位的最初现象之一。苏瓦松的双联画是《耶稣被卸下十字架》的系列作品 [52]，或许是这种类型最具代表性的作品。这种类型的作品叙事内容丰富，重做了适应在大众传播主题的肖像。分散在了罗浮宫和托莱多的双联画《圣母与圣子》和《耶稣受难图》的浮雕就是代表，塔恩圣叙尔皮斯教堂的双联画中这两个作品标志着中轴。《三博士来朝》《圣母献耶稣于圣殿》《走向耶稣受难地》《耶稣被卸下十字架》中肖像的规范毫无掩饰，还结合了有名肖像的复制。肖像的多次使用很普遍，实际上证明了实验主义和重复的改革在像耶稣的诞生这样通常的场景中并没有产生冲突。比如，罗浮宫的双联画（罗浮宫艺术品部 2755）和蒙彼利埃考古团队的贝壳（SAM inv.5）就是例子。

世俗的浮雕采用了著名模型的形式，肖像的创新和模型的重复更加明显了。这些场景常常被框在几何形状中，提供了一个封闭的图形空间，很容易适合用作类似镜子或者小盒子的形状。此外，世俗的肖像大多来源于骑士文学，如从《倾心》到《情人的骑术》，再到《下棋》。根据各种肖像，"征服爱的城堡"是最常见的主题之一。这个主题在利物浦（沃克艺术画廊博物馆，8010）或者巴尔的摩的镜子中，在巴尔的摩沃尔特美术馆或大都会艺术博物馆的小盒子（17–190–173 和 1988–1b）中都有大量图案。在空间内部布局和人物的姿态特点方面，作品的准确性和喜剧性表现了绘画设计的概念。这个概念和丰富的动物或植物图案相配合，围绕形象艺术空间规范了主题的形式，证明了十三世纪末关于边缘空间浪漫主义的存在。

细密画：诺雷大师与哥特式的表现主义

不仅是骑士文学主题作品，还有科学主题文章边缘或者宗教主题

作品，符号制造的数量都有了显著的提高，并且继续完善了类型和地理的多样性。事实上，十三世纪末哥特式细密画的地理文化有了中心的线路：从兰斯到阿拉斯、康布雷，从香槟大区到西部和南部的大区，尤其是托洛萨。此外，由于大众的需求，艺术产品符号的数量有所降低。普瓦捷的彼得的《耶稣家世简史》十二世纪末的时候在巴黎得到了很好的评价，这个作品中间接地有了圣经的历史，1295年由穆兰的亚特进行了通俗化改编。这个版本在书写栏取消了历史故事画。

这种制作动态的标志在便携本圣经中应该也可以发现。在巴黎制作成千上万的书页袭入法国和整个欧洲，体现了王国的首都仍然保持的指导作用，制造达到了理性的水准，同时有着高质量的印刷，像腓力四世时期的圣经（巴黎，法国国家图书馆，拉丁语手稿248）和名副其实的国书产业确立了路线。它的生产区位于塞纳河外，也就是西岱岛和今天的拉丁语区之间，北面是皇宫，南面是大学，它们都是生产的主要接收者。十三世纪腓力四世时期，随着书的革新，生产技术水平也得到了提高。便携本圣经的款式证明了四折纸张，也就是把模本分成不同的部分，以快速高效的方式复印或者缩小。书通过模板统一起来：当然这是适应市场的需求，同时展现了形象和执行过程的创新，这些逐渐在十三世纪的进程中被确立了。

在官方层面上，各种活跃的作坊的生产既是为了大众市场，也是为了宫廷的订购，允许在细密画中认识到一种基本呈线性、没有跳跃的风格的发展。在精致稀少的手稿的基础之上，宫廷并不了解作品中的人物。其中诶夫拉尔·奥尔良是第一个被授予"国王的画家"头衔的人，手稿的装饰建立了最复杂和广泛的观察，了解了大众形象艺术文化的改革通向下世纪的进程：从梅里阿沁的大师的作品（巴黎，法国国家图书馆手稿fr. 1633）到《圣丹尼斯的道路》（巴黎，法国国家图书馆，手稿fr. 2090和2092），中间经由雷诺大师过渡。

雷诺是细密画画家（也是插画师），他住在布利的艾伦堡，图尔的市政图书馆（手稿558）中记载了这些信息。手稿是1289年一位细

密画画家花了四十里拉买的，有两份手稿跟他有关，代表了那个时期不同的绘画质量。一份是腓力四世的每日祈祷书[49]（巴黎，法国国家图书馆，拉丁语手稿 1023 ），是 1296 年皇家订购；另一份是《国王的总结》（伦敦，英国图书馆，手稿 Add. 54180 ），1279 年布洛瓦的劳伦为腓力三世创作的寓意评论。后一份手稿是说明巴黎风格细密画和文章的最古老作品，有十五幅整面的细密画，还插入了留白的句子。显然这两份手稿是同一个作坊的作品，最大程度例证了所谓哥特式表达的结果。人物通过极少的线条勾勒出来，高效地描绘了人物的情绪和他们热情的姿势。空间的启发增加了形象的代表，剪去了装饰背景，系统地使用水彩画。水彩画用灰色笔触突出画面的明亮部分，强调明暗的对比和形象体积的定义。水彩画的画面逼真，模型柔和，这种模仿在那时前所未闻，叙事有很强的说服力。

高超的艺术无疑反映了艺术家所处社会的经济情况。1292 年，《税务书》统计了四十二位细密画画家、三十位画家和四位雕塑家。兰斯的雷诺交的税最多。雷诺的画室还雇了助手——汤玛森（法国瓦莱）和他的女婿理查德·凡尔登。他的女婿一直延续他的风格，把画室开到了十四世纪。1305 年雷诺还活着，他拥有新服装市场一半的权利，该市场在无辜者喷泉附近。

雷诺的表达和逼真的画面的过时取决于类似的现象，特别是意大利式的开始，而生产中心的多样化则在特定类型中削弱了一种可识别且始终具有内涵的形象文化，在哥特式传统中没有共同点，这是本质上的转折。1289 年，腓力四世将欧塞尔的埃蒂安送到了罗马。1308 年到 1322 年，菲利普·鲁萨蒂带着一群罗马的画家到了法国。在贝济的圣纳泽尔大教堂的圣灵小教堂中，只保存下来一些天使。但是我们知道十四世纪二三十年代，雷诺在普瓦捷的皇宫中进行了创作。让娜·埃夫勒的《时间之书》（纽约，艺术大都会博物馆，n. 54.1.2 ）一书中提到让·皮塞勒三维立体细密画的转折。

德国的特色与发展

和大不列颠的继续交流与改革，证明了伊比利亚半岛哥特式是通向法国的大门。在帝国的土地上，十三世纪末的风格在十四世纪初的彩绘玻璃窗上得到了肯定。在一些版本中，形象艺术本质上缺少创新决定了大量生产。这种传播最重要的中心是在斯特拉斯堡活跃的画室，特别是在1298年火灾烧毁教堂之后，重建教堂南侧偏殿窗户的画室。从那次工程的经验开始，传统上来源于西方。高效语言重复的形成从科隆到弗赖堡和康斯坦茨传到了更远的地区。

在瑞典，1280年左右，朗佩尔图斯大师在埃斯林根圣德尼教堂设计的彩绘玻璃窗的类型就已经证明了对法国哥特式的了解。在奥地利，海利根克罗伊兹西多会教堂殿堂中使用了类似的法国风格，证明了比萨肯更古老的传统风格与拜占庭成分的延续，1264年，他在古尔克教堂西布道坛的装饰中创造了自己的"杰作"。

效仿这两种传统形象艺术已经超越了推进性的阶段，在绘画中也能观察到造型的减少有利于线条的总体刻画。此外，更加古老的德国绘画部分的碎片使得简化的现象减少，这是整个十三世纪的特点。在蒂洛尔，所谓的"哥特式线条"成为一个显著的结果，它在博尔扎诺地区传播非常广泛，在那里很长时间都与意大利艺术一起，被证明是文化边界。圣拉马达莱纳小教堂的画作在耶稣受难图上证明了表达的方式，同时也突出了彩色玻璃窗上的色彩关系，拱门下圣人的衣服和衣边明显带有拜占庭的特点。圣埃拉尔多小教堂的画作更加符合哥特式时期色彩线条的模型。这种风格的代表作还有多梅尼科教堂圣乔万尼礼拜堂的湿壁画，最古老的部分完成于约1320年，湿壁画带有很强烈帕多瓦乔托式的特点。

雕塑方面，表达的关键细节中现实主义突出，标志性的形式和趋势很自然。特别是通过这种技术，根据麦斯特·埃克哈特的教导，人们了解到虔诚的创新是基于将神秘的灵魂和上帝融为一体。麦斯特在

巴黎长大，在斯特拉斯堡多明我会修道院中长期生活和学习，1327 年他死于科隆。他的《人类的救赎》中的每一个片段在类型上和旧约的其他类型都吻合，尤其是民间传说，世俗的故事中的人物形象让人感同身受。

为了满足教育和信仰的需要，新的肖像学随之发展起来。痛苦的耶稣受难图传达了个人的情感，通过肢体的张力、严酷的刑具和脸部的表情表达了耶稣受难时的悲惨。科隆的卡比托利圣母院中的耶稣受难图是高品质最古老的例子之一。[55] 这种类型在十四世纪初传播广泛。

阿尔卑斯山脚下有大量的耶稣像、圣乔万尼像或者圣母怜子图。圣母怜子图中描绘了死亡的耶稣躺在圣母膝盖上的景象。莱茵河国家博物馆的《哀悼基督》精心研究了圣母的痛苦。[23] 基督因被迫害而殉难，通过面部的表情和人物身体的弯曲再次呈现了这种痛苦。在十三世纪末，形象所具有讲述的能力不是力求达到自然主义统一机制，而是强调语义学突出的特点，就像伤口中涌出的血。在这种情况下，为了适应虔诚的要求以及多元化的参与，耶稣受难的内容表达类似于"圣母哀歌"。艺术家利用技术工具以及十三世纪常见的形式来赋予形象人类的情感。形象不是代表外表，而是通过其特点描绘出人物的灵魂深处的状态。只有透过灵魂深处的状态，作品才会带动观者的情感；作品带动观者的情感也不是通过重复而是通过一种画面带入感。德国艺术未来的种类、人类形象的代表以及形象的内容应用和强调，成为重要的特点，如此确定了一种不同的形式主义。

肖像的确立

表现的自主性是以内在为前提，以至于通过身体的特点就能识别出一个人物，而不用通过特别的重点和内涵。如果说在整个中世纪，那些购买艺术品的人在他们委托的作品中被表现了出来，那么在十三世纪，能发现委托人在作品中出现的数量、频率以及重要性呈增长的趋势。沙特尔教堂中，捐助者符合他们在作品中的描绘：除了贵族还

图 23 《哀悼基督》，彩色木雕，约 1300
波恩，莱茵河国家博物馆

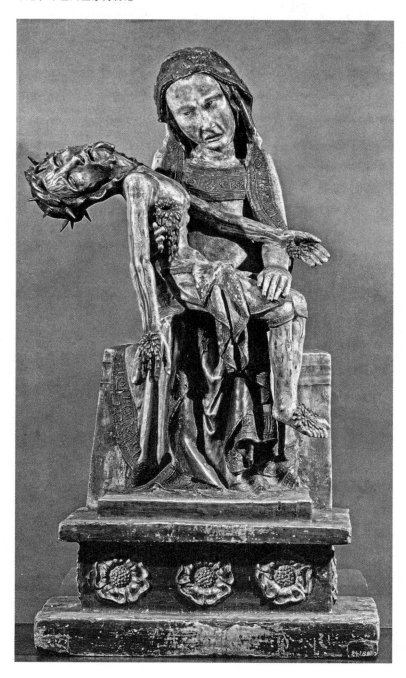

有一群有资格从事自己工作的工匠。他们雕塑和外表的特点在内容上逐渐增加。比如，雕塑表明了艺术家熟练的设计和描述的能力：阿方索国王和维奥兰特王国、埃克哈德二世侯爵和他的妻子乌塔居住在布尔戈斯大教堂修道院和瑙姆堡大教堂唱诗台。这是第一次世俗的人被描绘在作品中，包括了王宫贵族和教堂的捐助人。他们穿的是那个时代的服饰，尽管早已死去，作品依然可以赋予他们身体的存在。兰斯教堂十字耳堂的人形托架的富于戏剧性、令人难忘和下降的特点，为人的形象建立了改革的标志。十三世纪的进程中，在肖像确立的基础之上塑造了自己的特点。十四世纪初，肖像画有了有机的初步结果，可以自主地辨认出来。

这种形象化的需要所表现出来的现象是多种多样的，但是并没有局限于对委托者的描绘。三维自主形象的胜利表达了古典模型的特点，就像科隆《东罗马帝国三圣》中的先知系列雕像一样，被认为是"肖像美术馆"（彼得·科尼里斯·克劳森），或通过特定类型的确认，如圣骨箱的信封。形象必须给出具有说服力的外部形式，意大利南部艺术发源地就很了解这种特点。拉特朗四世主教会议展示了他们之外的圣物箱的特点。从拉韦洛的圣芭芭拉圣物箱，到维罗里圣莎乐美的圣物箱和马达莱纳圣物箱都是如此。1283 年，马达莱纳圣物箱从那不勒斯迁移到了普罗旺斯地区艾克斯。十三世纪末，这种类型已经成熟并传播到了法国。其杰作之一就是圣雅纳罗圣物箱的半身雕塑像，[54] 这个作品由法国的三名金银加工匠完成于那不勒斯。

1299 年，腓力四世在巴黎订购了圣路易圣物箱遗失的半身像。一方面，这个作品受到圣丹尼斯圣物箱的启发，尽管没有保存下来；另一方面，路易九世的传统出现带有个性外表、极大的自主以及身体的形象特点：典型的一个例子就是结束了画像早期形式的规范和特点的过程。图章的两个著名版本中，君主的形象通过那时的审美，对路易九世的总结与皇家的符号有力地描绘了他的特点。[24] 比如说路易九世的脸是完美的椭圆形，轮廓精致和耳下的头发。国王的形象应该是代

表了团体和个人，应该建立在频繁高效的方法之上，属于精确的形象战略。我们知道他的女儿比安卡订购了十四世纪初圣礼拜堂的湿壁画和卢尔契内方济各会教堂讲述他一生故事的系列作品，比安卡后来隐居了。因为特点和形式的工具，可以在原始资料中了解父亲的身份。1297 年在他封圣以后，形式的工具引领实现了放在其墓中的银像。就像古代形象资料记载的一样，让·皮塞勒的其他资料之中，让娜·埃夫勒的《时间之书》在宗教转折的空间上是独立的，强调人物的姿势。十四世纪，姿势可以在厄尔迈纳维尔的圣彼得雕像中被复原，同时可能还有圣路易的雕像。

这些雕像中没有一个被认为是具有现代意义的形象，但是符合罗

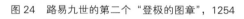

图 24　路易九世的第二个"登极的图章"，1254
巴黎，法国国家档案馆

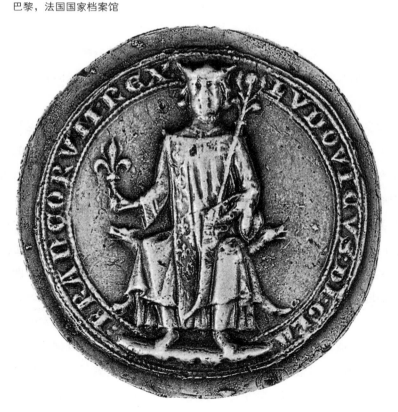

兰的"真实的法则":"艺术是对现实世界的假设",这使得后者开始将国王的个性转化为外在形式。他们的必要前提是形象的重建,这不应该是纯粹的自然主义,而是哥特式现实主义和动态形式的存在。这些君主个人特点的形式和能力在表现圣路易的继承者的时候更加明显,比如,在圣丹尼斯的腓力三世(逝于1285年)的死者卧像雕塑可能是阿拉斯的简的作品。这个作品开始于十三世纪末,人物面部的轮廓很准确,衣服的模型有很大的感知性,但是没有违背典型的理想化。这个形象艺术的过程是由一个相似的想法培养出来的,类似于古代法国语义学的比喻的想法。最早可以追溯到十三世纪初,珀西瓦尔伯爵最先描述了这样的同类词。

在普瓦西的圣母院非主教教堂上,法国的伊莎贝拉很具代表性,就像一位青少年,不太注重自然主义的描述,而是支持当时的风格。[25]这个特点在腓力四世(逝于1314年)的死者卧像上十分明显。通过一种图形描绘主义,类型的起源和个人的意愿变得衰落,这种图形描绘主义最终减少了人物肉体的出现,并在柔软的褶皱刺绣之下让平面图设计的概念流行起来,此外还符合十三、十四世纪之交法国艺术的发展。

教皇的形象中让人认识到了法国对国王身份和描绘需求的肯定和表达。由于他们像委托者一样具有悠久的历史,陵墓中对身体本身的展示和关注是十三世纪下半叶的一大创新。在阿尔卑斯山以北地区,传统的必要性诱发了这种创新。教皇的死者卧像从来没有放弃他们等级的类型,但自然主义特征的渐进的对比,无疑非常明显。从可以追溯到的复杂纪念物的附属部分,如城外圣保禄大殿的大理石神龛或圣则济利亚圣殿的大理石神龛,都带有克莱门特四世的面具或洪诺留四世的短脖颈的特点。

在整个意大利半岛上,尼古拉三世的形象的描绘标志着艺术的质的飞跃。圣彼得教堂右边殿堂中他的礼拜堂包括一尊死者卧像,尽管这尊像描绘的不是最好的,但是上面有一个碑,碑上刻了死者的另外一个肖像。碑文上提道:教皇历史上先人的光辉事迹,其中有阿德里

图 25 《法国的伊莎贝拉》，石像，约 1297—1304
普瓦西，圣母院非主教教堂

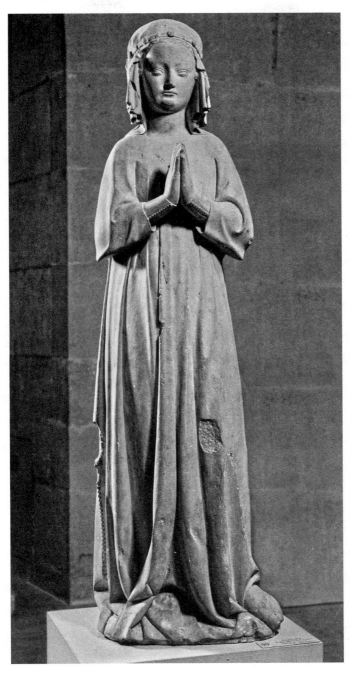

安一世卡洛·马尼奥，但注重人的品格。在圣殿东墙上跪在宝座上的耶稣前面的那些人物形象尤其明显。作为礼拜堂的捐赠着，教皇奥尔西尼是彼得的第一继承人，他全权负责小教堂的财务、小教堂的模型结构、使徒们的类型特点和拉特朗耶稣原型的类型特点。

尼古拉三世是第一位用自主雕塑描绘的教皇，安科纳市政府在港口边的堡垒上雕刻了关于尼古拉三世的作品，但是都已失传了。博尼法乔八世的雕像是由锡耶纳的马诺·迪班迪诺用铜打造而成，为了放到博洛尼亚巴蒂亚宫殿正面的壁龛中。尽管最初这座雕塑是由安茹的查理一世和人民的统领一起设计的，不得不让人回想起那种尼古拉的模型和加坦尼教皇对教皇形象的显著政治用途。为了腓力四世死后机构程序二十九点中第八点的内容，贝内代托主教规范了以他为代表的形象。1290 年，当他和杰拉尔多·比安奇一起被尼古拉四世派往兰斯解决争端时，他制作了两尊银像，一尊是一个大主教（杰拉尔多）的，另一个则是执事牧师之一（贝内代托）的。这两尊雕塑带有两位使节的名字，并被放在祭坛之上，作为教皇高贵的象征。1301 年 12 月，教皇在罗马召集了主教和亚眠的牧师，宣布了仲裁的争议，命令各个争议地区都要打造教皇、主教、圣母玛利亚和牧师的金银雕塑。

博尼法乔八世形象的清单很长，有不寻常数量的证明。圣母百花大教堂宝座上的形象安置在建筑正面（也有可能是弦月窗上面）的时候被拉长了，面部呈椭圆形，下巴较圆，这些面部的特点很有个性。梵蒂冈宫殿中可以找到那些同样的捐助人。他们能够用强壮的教皇作身体上的对照。博尼法乔是我们在生活中了解的第一个教皇，捐助者们重复使用他的形象。这是肖像中构建的元素之一。

在十三世纪和十四世纪，阿巴诺的彼得罗反映在雕像上和同时期的艺术家相比更加明亮，形象元素意义和对照的特点也更加重要。在《亚里士多德问题的展示》中，他强调形象的熟练。十三世纪末十四世纪初，形象代表了主题的抉择。这个词很难翻译出来，就跟很难在字符的组合中定义其性质一样。不仅是因为他们的外表还有身份，雕像装饰代表了特点。

　　阿巴诺的彼得罗在帕多瓦教学，他在那里还结识了乔托。我们很难确定彼得罗和乔托之间到底是谁影响了谁。但是阿雷纳小教堂中，很明显可以看出两位艺术家在画作上，表现现实主义的能力旗鼓相当；而自然主义和叙事方面则在雕塑方面表现得更加明显，这标志着现代肖像的一个关键阶段。斯克罗威尼礼拜堂中轴的《最后的审判》装饰了整个背面，筒形穹顶上面有《恩里科·斯克罗威尼向圣母献上小教堂》[26]，带有宗教的色彩。帕多瓦的阿尔伯特可能是奥古斯都修会会士，他在形象艺术修复方面很出色。作品中，恩里科的头巾上有一顶帽子，衣服外面披着披风，披风非常宽大且没有袖子。这些定义了恩里科的社会属性，就像那些被打入地狱的人的典型形象。另一方面，红色代表仁慈，同时与教堂上的题词"帕多瓦竞技场祝福圣母玛利亚"一致，通过变化建立了立体的人物形象。人物面部高贵的侧脸，被人为的背景分割，人体周围是红色，没有限制自然地表现人物的个性特点。恩

图 26　邦多内的乔托，《恩里科·斯克罗威尼向圣母献上小教堂》，湿壁画，1303—1305局部图
帕多瓦，斯克罗威尼礼拜堂，背面

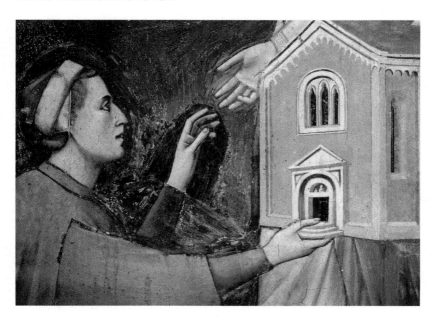

里科的鼻子细长，像一个拱的形状，眉毛自然地展开，下巴较圆，整体就是一个真实的人物形象，这个作品还结合了最传统的形象艺术特征和自然主义的肖像。

恩里科的形象得到了委托人的认可，非常接近他本人，尤其是阿雷纳小教堂（也叫"斯克罗威尼小教堂"）中穿着骑士衣服的那个形象。现在放置在圣器收藏室中，可能一开始是为外面的壁龛建造的，但是也描述了宽大的斗篷留下来的细节。人物的手十分自然，面部线条密集，完全符合哥特式的形象。但是描绘人性的方法有所不同。在光滑柔软的表面之下，细致地探究人物表情和轮廓，会浮现出一种骄傲的感觉，这参考了艾尔莎卡索勒非主教教堂中阿林格勒家族贝拉特拉莫作品的类型；同时，这种尊贵也深入到了马尔科·罗马诺的足迹之中。对比圣母的侧面肖像在帕多瓦形象上准确的人物分割和克雷莫纳的圣奥莫博诺表达的着重点之后，让人怀疑它们可能出自同一个艺术家之手。1317年，威尼斯大圣西默盎堂中圣人的死者卧像的手非常纤细和柔和，是一种自主的表达方式。

人文主义者乔托

格里高利大师一直在古代的雕像中寻找明确的人性审美的必要性，并借助视觉体验和利用图像的能力来探究和再现事物的各方面，这种审美被描绘现实人物获得的能力所封闭。在深入形式的过程中，这也是对人类研究的结果，不是直接的，只有当观察者和创作者的形象尊严成为形象艺术中的尊严时才成为可能，因为他使用的是真实的。人的现实主义成果是要求、经验和能力的结果，它们在历史上被认为有资格为实现这一点做出贡献。

乔托在阿西西圣方济各教堂上教堂创作了《圣方济各的故事》[27]，乔托结合了人物细致特点和方济各真实的人生故事描绘了一个在当时的情况下散发着人性光辉的圣人。自然主义的好奇心更加自由地培养起来，比如《阿雷佐驱赶魔鬼》中从城市大门逃出来的阿雷佐人，或《英

诺森三世的梦》中熟睡的辅祭者，又或是《带火的车显圣》中的神父们。圣托马斯在评论亚里士多德的《模仿自然的艺术》时提到了他们的重要性和内在的能力，既不绝对也不新鲜。如果可感知的事物是理解智慧的工具，那么反过来形象就不再是信号，而是带着内部的特点和组成自己的意义。起初画家是实现既定计划的工具，他的作品不影响结果的质量；而现在画家有了显著的创造形式的能力，这些形式可以通过视觉来理解。在构建内容的时候，生动的过程变得重要，也由此产生了对不同艺术表达能力的认知与艺术家自我意识的评定。

乔托在新圣母大殿中画的耶稣受难图和《以撒的故事》双联画中展现了人物形象的可感知的事物重点的征兆，这些征兆改变了肖像画，很快了解到圣尼古拉礼拜堂中一些圣人的脸上新的顶点，特别是佛罗伦萨修道院双联画中的形象。五个隔板容纳了中间的圣母与圣子像，左边的圣尼古拉和圣乔万尼的半身像，右边是圣彼得和圣贝内代托的半身像。形象带有他们的造型和体积的印记，与日益增长的自然主义结合，进行了详细精确的人物轮廓的描绘。在那个时代的绘画艺术中，对于圣彼得形象的刻画达到了前所未有的程度，人物的每一个特点和深层次表达的技术元素都极其接近表达的深处。此外，类型的限制没

图 27　邦多内的乔托，《圣方济各的故事》，湿壁画，1292 年开始创作这系列作品，第二跨距右墙的局部
阿西西，圣方济各大教堂上教堂

有妨碍眼神的准确表达和姿态的个性化。

这些是大师在梵蒂冈圣彼得大教堂的作品《使徒的教会》中最重要的特点。这个作品由雅各布·斯蒂芬斯基订购，完成于十三世纪末，就像弗朗切斯科·马里亚·托利吉奥提到的那样。众多设计都借鉴了这个作品，其中突出的有大都市艺术博物馆中帕利·斯皮内利的作品，还有尚蒂依孔代博物馆收藏的十五世纪佛罗伦萨的一张纸。尽管借鉴时有些改变，但是使徒形象具有说服力的姿势和组成部分还是可以被认出来。像圣彼得，位于前景中，穿着宽大的衣服，每一个形象都有自己的特点，在总体中变得很重要。如果人们能够考虑到阿西西《以撒的故事》中已有的概念的有机和系统发展，那么对于哥特式正式的借鉴的部分（从以前的衣服到岩石上圣彼得的出现，圣彼得的形象参考了梵蒂冈宫殿背景上的圣彼得）则受到自主形象和其他形象关系的支配，变成了形象艺术的器械。在《教会》中，人们可以充分地认识到利用加入作品的所有元素的能力。从阿雷纳教堂和圣十字教堂的湿壁画的分析，很多人尤其是德国的评论家，认为这种能力是乔托的艺术中所拥有的能力。

1303 年至 1305 年间，理念的集中编写和创作汇成了帕多瓦的短篇，涉及的点无疑都是乔托的作品。托艾斯卡写道："乔托四十多岁时不仅有了很强的创作能力，还有了很强的创新能力"。一方面，乔托的作品中有必要的和持续的多样式，很难将它们构成一个整体；另一方面，他有自己个人形象艺术的概念，他创作的痕迹、自主描绘的典型过程和十三世纪确立的形式的研究过程留下的痕迹。这些都是他创作过程的特点。我们从特点和认知层面上比较探究他做人的方面，可能会发现人的形象始终是他作品的核心，但是不是唯一的主题。

帕多瓦教堂，作为相关的成果，在十四世纪初因其众多的作品成了一个范例。尽管众多作品兼有新的造型和体积的条约、体积坚固的形象，但是只需要比较《我们的圣母坐在大桌旁》和《圣母之死与天使和十二位使徒》，就可以了解到这种标志和风格阶段在不断地经历启发和变化。第二幅作品是吉尔贝蒂在佛罗伦萨诸圣教堂创作的，一

起的还有《耶稣受难》。现在乌菲齐画廊的《登极》具有的立体感与圣母和圣子的善良的人性非常接近乔托在帕多瓦创作的木板画。侧面的人物色彩饱满、精心布局，从中可以发现人物生动的形象姿态发展和色彩变化有柏林的《躺卧的圣母》中变化主义的倾向。

在马达莱纳小教堂和阿西西圣方济各教堂下教堂中，纪念性和色彩主义、姿势和戏剧化教育法共存。泰奥巴尔多·蓬塔诺订购了多幅画。这些画室画在两个拱上，拉马达莱纳的方济各会修士和阿西西的主教（1296—1329）对这两个拱上的画做出了不同的评价。装饰大概是在 1309 年 1 月之前完成的（那时候以乔托之名将钱归还给阿西西）。在佛罗伦萨圣十字教堂佩特鲁齐礼拜堂中圣乔万尼施洗者和圣乔万尼福音书传道士的故事与柏林的《躺卧的圣母》最接近。同时，乔托的人文主义倾向开始传播。

新的艺术家

在十三世纪艺术发展准备的过程中，乔托的贡献相当卓越，他也为艺术家的新形象画上了句号。

十三世纪末，建筑家构造个性化图案的时候，从专业领域开始，就播下了自我意识和外部思考的种子。相反，艺术创作中庆祝的音调是流行的；然而，即使是在著名的案例中，新的艺术家待在特定品质的范围内。此外，这些对拯救灵魂是有用的：在早期卡夏纳的圣卡夏诺教区教堂确认"有技巧的传播"之后，博洛尼亚的圣多梅尼科教堂的朱达的耶稣受难图上"博士手稿"的签名肯定了个人的卓越（这一点因考虑到他是重要的皮萨诺家族的成员而得到证实），尽管在简单地使用博士的概念时认识到这是一种离经叛道的概念。但是同样在 1260 年，尼古拉·皮萨诺在比萨洗礼堂布道坛也使用了相同的表达方式，但其价值观和佛罗伦萨洗礼堂的修士评价加科莫神父的方式相差无几。早在 1207 年，索尔斯特尔诺在斯波莱托大教堂正面的德斯斯那里比其他人更清楚地表达了自己的骄傲，但他也自知这种精湛的技

术只能在那个时代的艺术中领先。

众多公证人的评论一般对解释艺术家新雕像确立的过程是有用的。在碑文的汇编中指出了发源地，常常在艺术发展间接了解中变得特别重要。佛罗伦萨教堂背面安东尼奥主教（逝于 1321 年）的碑上表达了卡马伊诺的蒂诺的敬意。碑文提到"蒂诺出生于锡耶纳……感谢他的父亲，知道他死之前为了不和父亲有一样的称呼，而不愿被称作卡马伊诺大师"。克雷申蒂诺的卡马伊诺在锡耶纳长时间跟随乔万尼·皮萨诺学习。乔万尼·皮萨诺几乎总是被称作"尼古拉的儿子"。这是个人的观点，但是可能也是社会的观点。直到新世纪开始，他都一直怀念着他的父亲。

因为个体的自我意识，根据首先出现在我们想象中的形象，我们不能怀疑乔万尼的人品。他从锡耶纳回到比萨之后，为了得到符合他艺术水平的经济回报，他开始打击工匠塔多的勃艮第奥。这件事情前所未有，并且真实可靠。布道坛上雕刻的文字提道：乔万尼"试图用辛勤的工作尝试所有不同的艺术道路，还有不断地训练"，但是他又抱怨"自己不够小心，因为当他做出创新之后，受到了很多仇视和伤害"。在他个人的鲜有成就的一生中，包含了历史的进步，他表现出的自我意识被认为是沿袭下来的传统。在他连贯的艺术和技艺有限的发展中，他不断创新，但是始终没有摒弃传统："他在金石木的加工方面的能力超越了其他的艺术家"。

我们知道对于坎比奥的阿诺尔福来说，没有什么可比性。他艺术特点的创新能力通过他的作品显现出来，但是没有什么有力的证据。他的名字是以平常的形式刻在碑文上的，但是选择的修饰语却意味深长。比如，当他为博尼法乔八世的陵墓和托里蒂合作的时候（还有为了城外圣保禄大殿的大理石神龛、拉特朗圣若望大殿的半圆形后殿），他都充分利用了和他一起合作的人的才能。因此，他把自己定义为建筑师。关于这个作品，他没有描写自己的参与，尤其是雕塑方面，为了表达尊重，他把托里蒂放在了第一位，使用当时最负盛名的资格，他还为艺术家的新理念打下了基础。早在 1277 年，他就选择了成熟

的艺术技法。他被定义为微妙且天才的大师，因而那个时代人们了解到了他作品中的自我意识和知识层面。

阿诺尔福在佛罗伦萨的中心地位被动摇之后，大众对另外一位艺术家有了很高的评价。阿诺尔福代表的是传统，而在圣十字教堂，人们看到乔托手下创作了一群神父为圣方济各之死而哭泣（瓦萨里，《艺苑名人传：阿尔诺福》）。成年后的乔托在巴尔迪礼拜堂以成熟的思想参与到了教堂创作中，作品里面有两名观察员，其中的一名穿着衣服的观察员体现了乔托描绘现实的自我意识。

在那时乔托非常出名，他也知道自己的威望提高了很多。罗浮宫中圣方济各的圣殇木板画为了加上乔托的"签名"，特意用了文雅的古体。奎里纳莱宫（意大利总统府——译者注）中狄俄斯库里兄弟的马雕像的底座上也采用了这种文雅的古体。还有其他的作品也采用了这种表达方式，其中就有博洛尼亚的双联画和佛罗伦萨圣十字教堂的贝伦塞丽礼拜堂的《圣母加冕》。但是手稿的版本不总是那么清楚，免不了出现一些质量的问题，这些问题就导致乔托的艺术传记不太连贯。乔托的权威性和他的艺术水平在那个时代为人津津乐道，这样的事情之前从未发生过。比如在十四世纪初，利可巴尔多·费拉雷塞在编撰年代学的时候，把他称为一位伟大的画家，并把他的作品收录到阿西西优秀细密画作中。同样在帕多瓦，来自巴尔贝里诺的弗朗切斯科也赞赏他的优秀才能，用的表达是"两位伟大的画家——契马布埃与乔托"，因此标志着乔托的绘画技巧已得到认可。接下来的几十年，从圣雷帕拉文献中的形容语到彼得拉克的观察，再到乔万尼·薄伽丘或弗朗克·萨凯蒂的作品，可以发现对乔托极高的评价。这些都说明了乔托这个人接近了艺术水准的制高点。对于薄伽丘而言，从各种原始资料中源源不断地浮现出一些东西，像寥寥几笔的外表和精神的烙印（《十日谈》，V/VI）。

乔托的盛名也间接证明了形象艺术所获得的文学价值。这种文学价值根植于语义学和创作自主的基础之上，已可以充分利用在绘画中，作为认识的工具，同时也帮助重新形成艺术的等级。众多资料对乔托

作品特点的评价高度一致，这件事情不是偶然。一些原始资料推断，乔托在绘画艺术上高度的创新是首创的，这是因为乔托作品中的每个形象和自然的笔触都是前所未有的。为了描述乔托的个人特点和定义艺术章程时，人们借鉴了长期的汇编，而且关于乔托艺术新方面的观点通过传统主题来实现。从大众的环境开始，乔托很快就扮演了奠基性的创新者角色。十四世纪末，萨凯蒂在他的《十四世纪小说》中的第一百三十六章讲述了佛罗伦萨的艺术家质疑谁可以说是"乔托之后"最好的艺术家。之后切尼诺·切尼尼谈到了他的家族成员："我佛罗伦萨的老师告知我塔代奥的阿略诺所说十二年的艺术，他的父亲学习塔代奥的艺术，乔托为他的父亲施行洗礼，并当了乔托二十四年的弟子"（《艺术之书》，第一章）。

乔托艺术的意识在那时最接近艺术创作的顶点，还包含了他的设计基础。一个画家通过建筑师的经历，会更有想象力，并且能够把绘画从当时的传统概念中解放出来。但丁在他著名的作品《神曲·炼狱篇》中精简地描述了对乔托新绘画规则的认识，展示了他对传统以及使用不同隐喻的动机的认识："人们认为契马布埃在绘画艺术方面占有一定地位，那时乔托的发声，确立了他的声望"。在这段话中，"发声"很快就成了声望的代名词，因此它的语义学根源可以追溯到艺术界。在但丁的实践和语言中，艺术和语言的联系也为他的同伴所了解，但丁所使用的形象和概念很快就推广到了社会。在这种情况下，像多明我会修士尼古拉斯·德比亚尔编辑的类似范例的比较很具说服力。正如尼古拉斯·佩夫斯纳已经指出的那样，已经使用过多次的具有争议的形象，很多大师进行了描写。在消极的表现形式中，建筑师的杰出之处在使用的言语中就表明了。在但丁的比较中，他倾向于不把乔托理解为契马布埃的接班人，因为乔托和契马布埃之间只有极少的交汇点，契马布埃"占有一定地位"，但是乔托的"发声"超越了契马布埃。为了把乔托创新之处讲清楚，我们需要提到他作为建筑师的角色，也就是说，他将建筑的知识应用到了绘画创作当中，如此解释了他的优越性。

作为作家，薄伽丘解释了乔托在形象艺术上质的创新，他在《如真似幻的爱情》中给出了评价。他对爱情宫殿的描述非常准确，完全没有浮夸的成分。薄伽丘对艺术本质的详细诠释是从作家和观察者的角度来思考，认识到的是画家的灵魂状态。"关于我所看见的喜悦，一个使人庆祝的荣耀，很少说到。她只是一个平常的女人，但那时她的头上有一顶皇冠，那是每个人都喜欢的。我看见那是一个绝妙的节日，他描绘的让我越来越近，我要说的就是这个节日。在他的面前我如此渺小，我不认识他，她对我说：他就是佛罗伦萨的但丁"（《如真似幻的爱情》，第四章和第五章）。

尽管是文学中间接的形象，但是还是塑造出了一个鲜活的人物，其中眼神是由大脑引领，通过形式的结构到内容："我从不相信人类会有如此的智慧，其中展现的每一个形象都是如此具有个性"（《如真似幻的爱情》，第四章）。这些主题和他们的表现形式与这幅新绘画的价值和独特的布局相契合。薄伽丘远离了纯粹的书面介绍，明确表示把这种变化作为权威模型："在我的笔下，应该向画家笔触的权威屈服"（《十日谈》，作者的总结），至少应该向乔托这样的画家低头。因为"我们的画家有原则"，这些事实上是彼得拉克的评价——乔托是一位新艺术家。

第七章
人之空间

　　乔万尼·皮萨诺被称为锡耶纳的"圣玛利亚工程领导者"，他也是历史上记载的第一位指导大型工程的雕刻家。这个角色直到那时才被定义，并且由与建造有关的人担任，很难说在雕刻家和画家之中谁应该担负起类似的职责。自他的父亲尼古拉起，对于建筑师也有一定需求。瓦萨里在他的书中写道："这是第一个……把他的柱子应用到比萨建筑中的人"另外作者本身也是比萨人（选自乔尔乔·瓦萨里《艺苑名人传：尼古拉与乔万尼·皮萨诺》）。如果在乔万尼生活的那个时代，锡耶纳能够出现像洛伦伊·马伊塔尼这样的雕塑家（他在1308年到奥尔维耶托市任职，并在1310年成为建造大教堂的"全能的工程领导者"），那么阿诺尔福也可以有如此成就，他和乔万尼在建造尼古拉布道台时合作过，在1300年也有记载他负责了圣母百花大教堂的建造工作。1334年4月12日，他被任命参与了圣雷帕拉塔工程同时也是圣雷帕拉塔教堂工程的负责人。因为"他的许多科学学说在城市建设中起到了不小了作用"，当时的艺术执政官"让他担任了多个工程的负责人和指导"。

　　不论是阿诺尔福还是乔万尼，他们在工程中不仅需要负责指导建设，还要管理资金方面的事务。这两种工作职责在十三世纪下半叶才渐渐有所分离，虽然这种分离并没有十分系统和彻底。比如，通过位于佩鲁贾的马焦雷喷泉上丰富的铭文，我们知道这座喷泉不仅由尼古拉和乔万尼·皮萨诺负责建造，还有一位叫作博宁塞尼亚·达奥尔维耶托的精通水利的工程师，以及一位修士参与其中。有两份1277年8月26日的文件上记录了这些人得到的报酬，文件的起草者是一位本笃会僧侣，而他更确切的身份是此项工程的负责人，是代表市政府的监督人。我们从教皇的记载中能够发现一位被称为"名匠卡塞塔"的人，他长期担任工程负责人这一职务并且有稳定的收入。他受命于教皇博

尼法乔八世，在拉特朗、阿纳尼还有其他一些受教廷活动影响的中心工作。在阿尔卑斯山以北地区，皇家工程负责人理查德·昂布勒维尔和厄德·德蒙特勒伊在卡佩王朝末期十分有名，他们尤其是为腓力四世服务的。

在这一时期，"关于设计规划的建筑学"和"关于执行的建筑学"逐渐划分开来。教廷工程负责人叫皮埃尔·德阿金库尔，由他和木工大师吉安·德图尔负责所有由教廷发起的工程，也就是王国中的大小城堡。这两种建筑学的划分和特色化一方面使得那些没有在建筑领域受过专业教育的人能更轻松地任职于某项工程中，例如乔万尼·德利·埃雷米塔尼 1289 年在帕多瓦被称为"工程师"；另一方面这种划分也是基于意识形态学和美学的前提。由于建筑学要求人们要有提前规划布局以及组织建设的能力，这门学说一直被奉为智慧的科学。除此之外，在意大利受到同样重视的还有雕刻和绘画，尤其是绘画这种图画的艺术。通过它们，在那些城市大型建造工程中担当重任的艺术家得以为后世留下经典。

在阐明专业用语方面，建筑学在十三世纪末开始强调建筑特色。欧塞尔圣日耳曼教堂的唱诗台自 1277 年开始建造，它第一次实现了绘有壁画的墙体与拱顶的可视连接。后来这种风格流传开来，在圣迪保尔特恩奥克索瓦教堂（约 1290—1320）的唱诗台上也有体现，这意味着人们逐渐抛弃柱头，并在大体上完成了形式和功能的统一。这在当时已经作为定义标准空间的决定性因素——装饰线条的影响就扩大了。它拥有的无限可能的形态使得建筑的视觉效果变得更加重要，墙体的修复和空间的简化也同样重要。十三世纪中叶放射式建筑的革新以及广义上绘画的重要性的增加都是一致的：辨识度高的功能性组成部分被统一比例这一趋势替代，正如你所看到的，彩色玻璃窗也很受用。单一大厅或是其他类似的设计传播开来，配上一眼就能看出是木质结构的屋顶，这样的组合尤其会出现在托钵修会的教堂中。自中世纪之后，空间的组织观念已经成型。这种观念是由平面和线条定义的，它使得形式从功能中解放了出来，让建筑学也成为一种具有表现力的

艺术。

我们从世纪末的大部分意大利教堂中都能看到这种趋势，它们运用了色彩缤纷的建筑材料以及多层镀铬技艺。至于这后一种，就不得不提及阿西西教堂中华丽的绘画装饰。这座教堂注重垂直构件的连续性，从而舍弃了柱顶。在始建于1292年的圣弗特纳多托蒂教堂中，对于空间的明显简化可以从对墙壁的压制中看出，在这一点上，这座教堂提供了绝佳的例子。而在佛罗伦萨，这种趋势与传统上用双色大理石进行雕刻的建筑艺术完美融合在一起。值得一提的是新圣母大殿碎片化的精巧构件以及简洁安宁的圣十字教堂。在这后一座教堂中，柱子上面高耸宽阔的尖拱将空间的统一展现得淋漓尽致。拱背线形成的锐角与壁柱上的那些遥相呼应，上有屋顶覆盖，周围有长廊包裹。对于原始隔墙的整体修复很有可能仿照了十四世纪的某一图纸（佛罗伦萨，国家档案馆，斯特罗奇-乌古其奥尼，编号1102），里面描绘了三个低矮的小拱，上方是被小尖塔分隔开的镂空山墙，雕刻家注重图形的装饰主义，刻画出精细的线条。教堂外表采用世纪中叶的放射性哥特风格。类似的结构凸显出外部山墙饰内三脚面的末端，这次借鉴了阿拉科埃利圣母堂这种罗马式教堂的样式［至少在1577年根据乔万尼·安东尼奥·多西奥的方案（现存于乌菲齐美术馆设计与出版部门，UA2572）和温莎的方案（现存于皇家图书馆，编号10786）重新修建前是这样的］，即使这件事归功于阿诺尔福，而实际上则由"奥尔德斯大师"建造。

建筑表现形式的深刻改变也是在同时期发生的，这使得建筑更易于分辨也更适合居住。相比其他城市象征性版本的绘有福音书作者的拱顶，阿西西契马布埃所绘的系列画就像罗马一样使意大利更加具有标志性。尤其要说的是那幅《神的等级》，它被画在左十字耳堂壁龛拱门的缘饰上，在隔开的两个上楣之间。在这些对可居住空间的初次尝试中，在圣母故事中总能明确地表现出它准确的定义，尤其是在《圣母离开使徒》和《安息》中。契马布埃式结构的重复出现暗示了一个开放的窗洞，它与同时代的一些圣物箱类似，也是"空间盒子"的直

观规范化的预兆,"空间盒子"指的是中殿第二个架间的《以撒的故事》。从那时起,在绘画领域内,尤其是乔托的作品,不论是《圣方济各故事》,还是在帕多瓦为恩里科·斯科罗威尼创作的画作,抑或是佛罗伦萨圣十字教堂的佩鲁齐礼拜堂,人物都通过位置的相互影响和传神的动作姿势主宰空间,并参与到空间的定义中。不论是建筑的建设方面,还是形式的表现,都遵从一个为人类而设计空间的定义,它们的出现是有前提的,不仅存在于建筑总量的感知,还存在于对其表现的特定的观察。[56]

建筑的外表和用途这两个方面使空间具有意义。如果对于建筑物的表现有一些强加的限制,在其建设上不能局限于一个窗洞或者一个单独的建筑,那么在像大教堂这样重要又有代表性的建筑中也是一样。人类空间不再局限于教堂或宫殿的室内,而是扩展到整个城市,存在于它的每一个开放处,每一个关节。对于总体的城市规划和单独城市的定义来说,这不是偶然,尤其是对于意大利来说,十三世纪具有决定性的意义,从它身上可以追寻到那些被反复定义的基础特征。不论是在佛罗伦萨还是在巴黎,这两个欧洲最大的城市,它们大面积的宫殿和教堂的建筑群维持了一种传统的卓越感,其间的组合也显示出它们在外观布置方面的卓越财富。然而,它们不应该被单独归类为一个共同体或是因此来定义它们的城市化,而是应该被插入到地形与建筑关系的鉴定系统中,在这一系统中可以反映出社会经济组织。

大教堂在自治的城市中受到君主制和主教们的保护,举个例子,它们可以与其他与宗教有关的建筑放在一起,其重要性足以将城市规划结构分段。在锡耶纳,1309 年建成了雄伟的圣多明我圣殿,而在大教堂对面的山丘上,是 1326 年建成的圣方济各圣殿,在世纪末这种教堂的城市所有化成为流行趋势。如果说斯特拉斯堡的建设改变了章程,那么佛罗伦萨就是市政府直接推动圣母百花大教堂的建设,它的市政规模显而易见。后一个因素对于逐渐增多的改造工程和新的建设来说很关键,在具有地方观念的意大利中部地区有所对照:从新的阿雷佐圣多纳托教堂,到马萨马里蒂马的教堂,后者因为受到锡耶纳大

教堂新风潮的影响其唱诗区在 1287 时经历了一次重建；从奥尔维耶托市的那座借鉴了教皇宫、并于 1290 年 10 月 15 日动工的教堂，到格罗塞托建于 1294 年、在挂毯的两色印刷上甚至引起锡耶纳回响的教堂。毫无疑问，这种现象是以经济和社会因素为基础的，并将资产阶级和财政与管理的结合推向了顶峰。没有内在的美学、建筑和城市规划的进步，这种现象是不可能在这种形势下发展的。而美学、建筑和城市规划的发展我们可以从单独的建筑和建筑的互相结合中体会出来。

自 1298 年起，腓力四世就在普瓦西雇用了一群出名的工匠来建造城市宫殿。在圣礼拜堂附近的一体化建筑群重新成为王室府邸，这一工程具有重要的纪念意义，城市规划明显受到圣母院的影响。在装饰线条、小尖塔和山墙的使用中，建筑语言非常讲究，明显地结合了皇室和教皇的传统：比方说，有间之前被称作"宫"的大法庭，装饰有各个皇帝的画像，用来庆祝王室权力的持久性，画像是仿照了由尼古拉三世订购的一系列教皇像所作。就像位于拉特朗的教皇住所，或者更早期的位于君士坦丁堡的皇家宫殿那样，它的入口结合了法庭和礼拜堂。总的来说，依照国家功能来组织周围环境（正如帕多瓦的马尔西里奥在《保卫和平》所描述的）是王室秩序的标志，是一场现代的真实和历史的想象之间的对话，很复杂，但是在表现一位信奉基督教的法国国王时是有说服力的。

在十三世纪末，意大利世俗建筑有所更新，比如始建于 1293 年的托迪的统领宫和人民宫，又如 1293 至 1297 年间修建的佩鲁贾普廖里宫。值得一提的是佛罗伦萨的旧宫，它自 1298 年起就代替了已作为权力所在地半个世纪的波德斯塔宫，成为其新的所在地。锡耶纳的市政厅由中间的部分起建，一开始称作"托里奥内"（意大利语意为"塔"——译者注），后来修建了两翼，1325 年又增修了曼吉亚塔楼。它的内部建筑分为大法庭和政府，都传统地分布在帕拉提那礼拜堂周围，建筑外部则是美学代表的实例。通过巧妙地运用双色陶土石头护墙、一层的通道和宽阔带孔的三夜窗，它向我们展示出一个视觉上开

阔的空间，比较有代表性的就是九僭主政府。

市政厅与周围环境空间有明显的相互作用，既是因为它较低的地势，建筑两翼考究的弯曲，扇形广场的两侧通向城市主要的两条繁华街道，一条是弗兰奇杰诺街，又是因为市政厅广场的设计对空间有一个成熟且有机的概念。广场被分成九个扇形，周围围绕着大楼，这些大楼清楚显示出城市空间环境。早在1297年，这些建筑就拥有了一种被称作"上校式无走廊"的窗户。"田野广场"，就像人们从1262年开始叫的那样，它代表着锡耶纳历史的最高点和人民的伟大智慧。

选址上的自然形态令人欣喜的转变以及城市的形式和功能显示出城市作为一个整体已经成为设计能力和反思的主体：在十三世纪，城市是一个人们运用技术和美学手段使之发展美化的地点。在1237年，布雷西亚为了扩张城市而进行的工程，是当时人们将建筑学上有名的系统的测量方法和几何技术描绘法运用到城市测量中去的成熟证据。反复出现的描述，例如"在中心相交、三角形、四边形"，这些术语有着深远的影响，显示出当时相近的美学价值观。即是说，城市空间扩大的理念遵循完整、比例和谐、清晰的原则，圣托马斯用清晰的理性类比将它们区分开。

举个例子，佛罗伦萨旧宫的布置中，大门的高度以及塔楼的位置遵循了黄金比例的原则，建筑完成于1310年，多角位置的利用形成了它的几何概念。是这些法则决定了建筑的宏伟外观，它们是美丽独特的拥护者。同样地，开辟广阔且笔直的街道趋势标志了一个美丽城市通过感知和理解，欣赏自我，这是一个力求达到的结果和需要维护的利益。在十三世纪的最后几十年中，皮斯托亚市特别注重城市道路的建设，比如避免破坏墙体，对商店突出来的帐篷和其他物体进行管理，因为这些帐篷等的摆放被认为是不体面的。在1309年到1310年间锡耶纳政府文件中，建设一个美丽的城市是政府的首要职责："这些年中政府一个艰巨且亟待关注的任务就是将城市的美丽最大化"（选自《锡耶纳市建设》，第三章，291页）。

在新的布局中，城市规划中的标准变得更加灵活。十三世纪时这

样的例子非常多，几乎风行了全欧洲：从英国到重新统一的西班牙，不论是东北方的德国（1257 年成立的克拉科夫）还是海外地区都是这样。在意大利，建立市镇变得非常普遍，不仅有皮埃蒙特数不清的小市镇，还有帕多瓦 1222 年的要塞，博洛尼亚 1226 至 1227 年间建成的艾米利亚自由堡，卢卡 1255 年左右建成的比塔圣塔以及卡马约雷。另外，法国艾格莫尔特和卡尔卡松的建筑也值得一提。在前面所提到的大多数例子中，我们都能注意到它们与周围乡村地带的强烈反差，因为这些建筑都有整齐的墙、规整的直角，内部道路沿轴建成；建筑风格上有军事野营的感觉，并且只要是在地形允许的地方，对建造就有所简化。

对于新中心中出现的工程计划质量上的大飞跃，我们可以在所谓的"庄园式"中看到。根据对资金的精准估算和社会环境而做的修改，建筑的选址大都集中在西南部，比方说在现如今的阿基坦，那里有1264 年普瓦捷的阿方索三世建立的洛特河畔新城，再如 1284 至 1285 年间建立的蒙帕济耶、南比利牛斯 1288 年的马尔西亚克和 1290 年的格林纳达嘉龙河畔。准确来讲，与这种现象伴随的并不是反复出现的形态学，也就是那些有拱廊的中心广场，而是新需求和工序在不同环境中渐衰的对比。以正交关系为例，这种用法不是产生于实践用途，也不是遵照重复既有的模板，而是为了评定在工程计划工序中的本质才能：正交关系给人一种结构和比率的观念，这在城市规划中很新颖，在图像技术阶梯的传达与教堂建造一般工序的有机特点上有指引作用。

在意大利，几何学的严谨性和对相似平衡比例的研究仅在世纪末才为人所识，自佛罗伦萨新地区建立开始，它的建设是"为了更好地在城郊筑工事自卫，以及削减贵族行使的权力"（选自维拉尼，《新纪录》），阿诺尔福笔下的蓝图就演变成了传统。值得一提的是卡斯泰尔圣乔万尼市（如今被称为圣乔万尼瓦尔达尔诺市），它的建造由 1299年商议决定，装备上展示出一种少有的讲究和高贵，这是工程计划上缜密监管的结果。城墙上开有四扇大门，二十座小塔均匀分布。城墙内的呈正交关系的道路事实上都具有几何学的规范性，并且遵从严谨

的比例规则修建；城堡的建造尤其应用了圆心角为 120 度和 60 度的弧，参照的是莱昂纳多·斐波那契所著的《几何实践》。现代得同样让人吃惊的是一个宽广的广场，它沿着最短中心轴的开阔性，广场每一条边都毫无拘束，上面架起维卡里大楼。

干预的有机性以及通过合理的结构和标准达到的美学目标都是佛罗伦萨文化和艺术风象的象征性辐射，而这种文化和艺术流行的推动者正是广大的民众。合理力争建设一个"美丽市镇"，事实上定向出一个宏观的视角，这个视角标志着当人口和经济达到鼎盛时所出现的深层次革新，并且这种革新首次到达了艺术领域。1288 年，在新圣母大殿前开辟一块广场的计划就显示出人们对几何定义和测量方法有了飞跃性的认识，也预见了空间几何学的演变将无处不在的趋势。为了核对一块开阔空间的组织比例，人们要等待 1338 年佛罗伦萨老桥中心开阔处的定位，全部都是人工地、不受拘束地参照了为建设卡斯泰尔圣乔万尼市已经设计好的标准比例。

通过圣母百花大教堂正立面的定位，我们也能够体会到建设方案最困难的地方就是安插一个明显的整体视角，这座大教堂于 1296 年被祝圣并建基，位置选在"宁静的佛罗伦萨城……居民们一致赞成翻新城市中最大的教堂，它的形状很大，但对于一座城塞来说太小"（选自维拉尼，《新纪录》）。教堂与洗礼堂之间的距离，遵循了一个合理的全景布局，也就是宏伟的标志性建筑在中心孤立的原则。这一原则也被应用到主教宫，定义出一个几何化的空间，即斯帕达罗路（也就是如今的马特里路和加富尔路）和加斯奥利路的开放处都于翻新后的城市交汇。同样值得一提的是这座城市在美学方面的考虑，建筑师对建造中出现的每一个选择都进行了细致考量，比如说主干道的延长，或是对"建筑背景"从未实施过的系统的考察：现今的塞尔维路是于 1298 年修建的，它的作用是使塞尔维玛利亚教堂的正立面得到凸显，并且根据阿诺尔福原本的方案，这条路被设定为通向新教堂的穹顶。1297 年，关于"建设一条极美的街道，使它从圣米歇尔花园宫一直通往市政大楼"建议的提出，是为着这样一个目标和前景："为了佛罗伦

萨的荣耀、美丽和井井有条",并且这条路一定要是笔直的,需"参照切尔奇长廊路",并且不能有任何"建筑物的突出,也不能有桥或是除屋顶外的其他建筑"。

"为了城市的美丽和坚固"(选自维拉尼,《新纪录》)而做得最具代表性和重要性的城市规划就是位于最外一圈的城墙。城墙始建于1284年,它的完工时间接近乔托被任命为圣雷帕拉塔教堂"建造和完善防御工程"负责人的那年。在那个年代看来,修筑佛罗伦萨的城墙可谓是一项浩大的工程,因为城墙奠定了城市的外观及城内建筑的发展,从十二座城门发散出的道路一致通往最为古老的中心地带。城墙的构思是通过严谨的几何调控使主要道路合理化,这个调控是乔万尼·维拉尼已经验证了的,他为我们提示了"营造的秩序……以及如何明智精准地测量","为那些从未踏上过佛罗伦萨这片土地但看了这本记录的人们留下关于这座雄伟城池的记忆"(选自维拉尼,《新纪录》)。不时出现的塔楼所造成的停顿,从几何和韵律的角度看强调了它在级别上"高于城墙",但是众所周知需要将二者联系起来才能体会到这份完整的美丽:对于那些没有见过它的人,只需要引导他去评判别的作品,例如罗马门,其"墙体歪歪扭扭,缺乏规整,并且有太多拐弯;在慌乱中动工,也许都缺乏修正"(选自维拉尼,《新纪录》)。本质上就是城墙的品质保证了城市的质量,它应具备完美的圆度,散射出的街道能够呈十字形,在顶点布置有四扇主要的城门,它们连起来的交点则意味着城市中心。

关于空间范围保证城市质量的内容也出现在了但丁的抨击文字中,是作为关于欺诈的议员和尤利斯的诗歌的开始:"佛罗伦萨,你且享受一番吧!既然你是如此伟大,你展开双翼,翱翔在天际,而你的名字也传遍地狱!"(选自《地狱》,二十六歌,1–3行)。对于迪诺·康帕格尼而言,这座万众瞩目的城市的根基在美学角度上来讲是纯净的:"不考虑意大利的其他城市,佛罗伦萨的经济公寓都是极美的,遍布必需的艺术。正是因为这一点,遥远国度的人们都前来参观,这不是因为其必要性,而是人们崇尚高端的技艺和艺术,追求城

市的美和装饰物。"（选自《年代史》）。莱昂纳多·布鲁尼也在《佛罗伦萨美丽赞歌》中评述过该城的美丽是基于清晰的几何布局及城市规划的和谐和功能性，是与《新纪录》中描绘的理想城市中社会政治的完美秩序相符合的："没有什么需要完善的了，对于它的美已经不缺少任何东西了"。

十三世纪的人们已经学会表现自己以及形象地思考，在新世纪的开端，他们懂得了让自己生活的空间也建立在美学的基础之上。

作品赏析

[1] 尼古拉斯·德凡尔登，《红海之路》，1181，圣坛局部

镀金铜饰板，三折画左右两面的画：263 cm×108.5 cm，120.5 cm×10.5 cm，克洛斯特新堡，修道院教堂（参见 P12—14）

　　这幅场景被安放在克洛斯特新堡修道院教堂里装有三折画祭坛的中间那块嵌板的左上角，是故事"在摩西律法书之前"的一部分，由尼古拉斯·德凡尔登在 1181 年完成。它与那些"在法律和恩典下"在类型学上共同构成了祭坛侧面的肖像装饰，后来为了与祭坛的六幅场景以及祭坛本身形状融合又于 1331 年重新安装。关于它的相关信息都是从其边缘铭刻的分段文字中摘录的。

　　这种简洁严密的肖像学方案大概是由当时名为鲁迪格（任期1167—1168 年）的执政官所提出的，是因为他受到了乌戈·迪圣维托雷作品的影响。大部分的场景并没有按照通常习惯来安排，人物形象倾向于主角，也并没有留下很大空间来描绘周围环境。这样一来，人物之间动作的相互关联和影响就得到了扩大。我们饰板的情形也是如此，事实上，它们几乎缺乏所有可以称得上是风景的元素。除此之外，传统的修饰风格也突出了。人物的描绘充满古典气息，服饰有着细密而有条理的衣褶，身形隐约显现，所有这些使得流转于我们眼前的人物具有了古希腊艺术的风格。

　　这件艺术品明确的古典风格十分少见，尼古拉斯受到了家乡凡尔登文化的影响，赋予了它传统金银器制作的技术精神和象征精神。然而这并不足以解释这件作品本身给人的坚实感、精巧的表现力，以及强烈的张力和戏剧性。它有时使人想起在梅斯附近的加洛林王朝的辉煌文化，有时则是以马其顿王国里的一个村庄为代表的灵动多变的拜占庭风格，还有那查士丁尼时期画作中协调的人物比例，飘逸逼真的衣褶。作品完成在维也纳以东三万米处很可能是使其形式更加丰富的原因，在埃斯泰尔戈姆大教堂"华而不实之门"的弦月窗上也有源于拜占庭风格的基督教肖像作品，它是贝拉三世下令完成的，与本作品在艺术家个人风格方面有着不能否认的相似性（贝拉三世促使匈牙利

王国，尤其是其首都发展成为拜占庭和法国文化的交汇地）。虽然在诸如《红海之路》这样的场景中突出表达了复杂的人物关系和画面的立体效果，但从这类作品中仍看不到高超的描绘能力和精湛的技术。它们似乎是将古代遗迹直接照搬的产物，此后再没有更深入地表现人物形象。

[2] 法国拉昂，圣母大教堂，约 1185—1205

西立面（参见 P20）

拉昂当地的牧师会是全法国最富有、人数最多的一个。我们可以从圣母大教堂上一瞥它的雄心勃勃。这座大教堂与巴黎圣母院是同时期的建筑，始建于 1160 年，但是由于大主教和市政府之间不可调和的矛盾，工程一直拖到了十三世纪初。

格外突出的十字耳堂建有深深的祭坛，教堂平面设计精巧，殿堂的比例严格，有着明确的梁间距和其他建筑构件，所有这些使拉昂圣母大教堂对教堂建筑发展产生巨大的影响。此外，在北十字耳堂（约建于 1180 年）的顶端，一面圆花窗设在两个有尖角的扶壁间，第一次成了这块立面的主角，窗子的中心是一朵八瓣花，更多的小花围绕在它的周围。在西立面，另一有着十二瓣花的圆花窗镶嵌在中心开间。它下面的窗子都缩短了些，一直延伸到侧面窗子的深邃的拱廊也衬托着它，形成了一条巨大的长廊。这样的位置使花窗看起来更加显贵了。从整体来看，建筑的立面结构反映了其内部结构，却并没有反映其平面和立面是如何构造的。大教堂的设计仍然偏向于使用厚重的墙来构建立体效果。教堂的正门被深邃的带有巨大拱顶的门廊所笼罩，门廊上装饰着三角墙和比例匀称的小尖塔。那建筑上面的两座塔并没有塔尖，它们由维拉德·德霍内科特设计并推崇（巴黎，法国国家图书馆，手稿 fr. 19093，ff. 9v–10）。

拉昂圣母大教堂是第一座在各类艺术有机融合的教堂装饰方面为人们留下经典的教堂，它有资格称为十三世纪初法国艺术的关键点之一。正面的三扇大门均有以圣母玛利亚为主题的装饰，尤其是描绘了《加冕礼》的中间那扇。它们与正面协调一致，表现形式上有分别，体现出所受到的不同影响。比方说，饰有《加冕礼》的中间那扇大门上有一些单独的人物雕像，它们是受了桑斯地区文化的影响；而那北边大门斜面上的天使则是受了兰斯的影响，我们仍可以从它们身上看到罗马门的痕迹。高耸的人物雕像典雅端庄，身上的衣褶看起来总是

湿漉漉的，人物的身形一览无余，一些突出展现的地方还进行了细致加工。从这些处理和重新加工中可以看出受到的那些不同影响是彼此分离的，并且这些文化影响还在这件工程上有了可喜可贺的发展。这座教堂，尤其是正立面左边的大门，它的作者肯定是在沙特尔创作了南十字耳堂里《审判》的那个人。简约的刻画间接地体现了古典主义和平衡的观念，拉昂地区首先加入了彩色玻璃窗元素，然后才是苏瓦松和沙特尔。

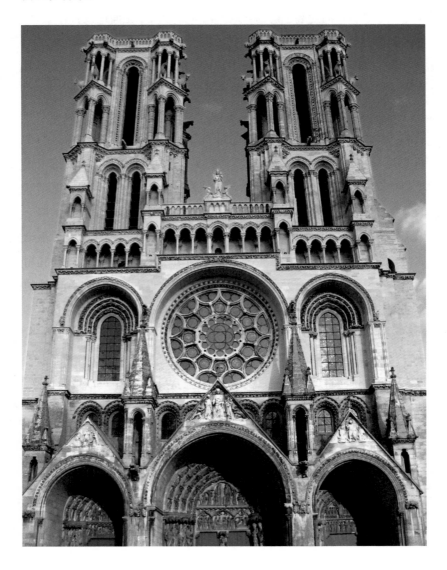

222

[3] 建筑师马提欧，荣耀拱廊，1188，局部

多色花岗岩，圣地亚哥–德孔波斯特拉，主教座堂，中央大门（参见 P12）

在欧洲大陆的最西端，收复失地运动中西班牙基督教的标志大教堂在罗伯托和老贝尔纳多的带领下于1075年开建。"卓越的大师"在《自由圣地亚哥》中这样描述马提欧。在十二世纪初，他结识了自己的最大支持者——大主教赫尔米雷斯。拱廊标志着奢华时代的来临，在该世纪下半叶，人们建起了蔚为壮观的西立面，而在正面还没有建成时，它的正面只是由两座双子塔、打开的窗子和雄伟的圆花窗组成的。

在 1168 年 2 月 28 日，国王费迪南二世命建筑师马提欧为工程负责人，开始教堂的修建工作，为的是遵照传统将使徒的圣骨保存于此。这件事可以在主门下楣拱腹线上长长的记载中找到。在上帝降临人间的那一年（即 1188 年，按照西班牙的说法是 1226 年），4 月 1 日，在圣地亚哥 – 德孔波斯特拉主教座堂的主门下楣的铭文证实此门为建筑师马提欧的作品，是在他的指挥下从根基修筑起来的。夸大雕刻家的名字在十二世纪的欧洲并不是什么新闻，因为在那个年代能承担一项工程并且有终身工资用以发放给合作者是一件非常重要的事；不论如何，伊比利亚半岛上的主要建筑都是通过皇家封地的形式得到利用的。马提欧受到的教育乃是贴近当地传统，这点可以明确地在雕像的解剖结构和建造中看出：从四肢的位置到比例，从浮夸的具有立体感的面部到简要描绘的头发。人们几乎能在各处找到伊比利亚文化的痕迹，比较明显的是在勃艮第地区和法兰西岛的拱廊的位置和救世主的肖像，建造这些肖像注重逼真的效果，它们看起来似乎可以彼此交流，并且打破了空间的束缚，每尊雕像都拥有别具一格的姿势，比如达尼埃莱笑着揭穿了贝尔神庙的教士。

然而并不能单纯地认为建筑师马提欧的作品价值与其形式价值等同。他的作品与希腊文结合，从中诞生了罗马式雕像的新成果。这些新出现的实例对于理解形象艺术的演变成果是必不可少的，从这些实例中可以看出它明显的起源，从罗马装饰到哥特装饰，这些起源共

同组成了欧洲多姿多彩的装饰艺术发展过程。如此，当我们在西班牙欣赏奥维耶多大教堂里的使徒雕像或是圣多明各德西洛斯修道院里的《圣母领报》，会发现那里参照古代模型的做法更加明显。

在 1211 年，马提欧和他的团队施工完成了在大祭坛周围用栏杆围起来给主祭牧师准备的区域，该主教座堂由大主教佩德罗·穆尼斯祝圣。

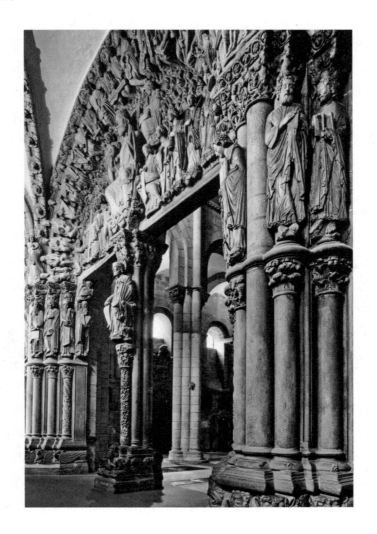

[4] 沙特尔，圣母大教堂，约 1194—1221

大殿和十字耳堂俯视图（参见 P25-29）

　　圣母大教堂被 1194 年 6 月 10 日至 11 日的大火摧毁殆尽，只有正面的国王之门得以保全。火灾过后重建工作立即开展。工程遵循着紧凑有机的逻辑性从大殿开始修建，之后是靠近西面的十字耳堂，之后重建唱诗台。在 1221 年 1 月 1 日，牧师们启用了新的唱诗台，大部分的修建工作都依照大教堂原来的样子完成，从增加的拱廊到十字耳堂的正面都修建完整。一位无名的建筑师将它变成了一座和谐、平衡的建筑，它使用了明朗的哥特式建筑原则：除了交叉拱顶及扶壁的应用以外，还有一种建立在坐标使用和尖曲率拱顶的重复的系统。这也就是说，建筑是由它的各个组成部分划分的，它的结构是完全暴露在外的。建筑元素即定义空间的元素。自拉昂大教堂体现出规则性和严密的建筑风格后，沙特尔不断发展的模式就在平面图和三层的正视图中完善和固定了。例如，分开的拱顶不断变低，用以适应高处窗户的多样化发展。这种结构的不同就在于它的支撑部件以及重力作用的导向上：在内部，重力从拱顶上的小部件分散到半柱上，再到半柱附着的周围的柱子上，这就是支柱承压系统；在外部，承压系统则由有机组织的高低脚拱来充当，这些脚拱一直简洁地延伸到唱诗台。这种动力学的内外配合非常完美且清晰可见，将支撑部件进行夸大处理，这样就使有窗户的那面高墙不需要承受太多的重量。

　　恰到好处的抗张强度和大教堂的整体外观是这些原则实施的成果。建筑给人一种匀称、祥和的感觉，这种感觉是由于使用重复元素层层递进的设计，创造出夸张的中心效果所带来。平衡感也体现在建筑规模的决策和组织上，一方面是作用力和反作用力，另一方面是垂直和水平的线条，它们极大地强调了对立元素。还有就是小支柱的连续性被打断了，可分为三段的正视图不由结构划分中的任何一个配件构成。

　　最后提到的这一点与柱子和窗子的形状一起，可以说这座建筑成

功的一大关键，同时也使其成为公认的典范。对于哥特式建筑的发展来说，上面所提到的这些沙特尔式建筑原则尤为重要。它们在哥特式建筑发展中占据了主导地位，同时又能组合演变出多种形式，直至将其发挥到极致。

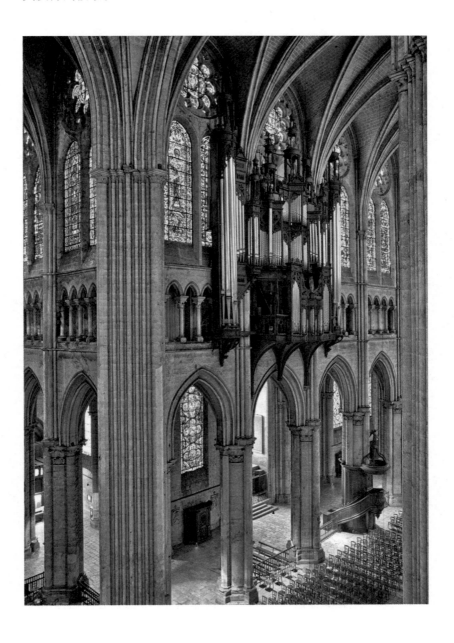

[5]《最后的审判》，十三世纪初，来自英格堡女王的赞美诗集

羊皮纸细密画，30.4 cm×20.4 cm，尚蒂伊孔德博物馆（参见 P19）

　　这幅精细的细密画是英格堡女王的赞美诗集的一部分。英格堡女王是丹麦国王卡努托六世的姊妹，她于 1193 年嫁给了菲利普·奥古斯都，所以被宫廷抛弃，后直到 1213 年才被重新接受。赞美诗集上着重标示的数字显示它确有日历的功能，整页纸上绘有 27 幅微小的场景画，图示的《最后的审判》是其中的一幅。这或许是第一个为女性而制作的奢华精细的手绘艺术品。我们可以看出它至少由两位大师所作。第一位应当通晓罗马传统中关于季节耕作及角斗士的文化内容，并且谙熟以拜占庭古典风格为源泉的新的创作方法。第二位大师年龄上大概要比前者小一辈，资质不相上下，擅长简洁风格的组合和重复，作品展现为抽象的刻画，羽毛的描绘和下沉的衣褶都有仿古的痕迹。两位艺术家在创作手法上的差异使得这幅细密画同拉昂的花窗和雕塑相比具有可比性，也体现了一种与尼古拉斯·德凡尔登作品风格变化相平行的发展。这种平行关系并无其存在的必要性，他们只是借鉴了一些必要元素。即使这幅作品上所描绘的美丽人物形象和人物的表情并没有尼古拉斯作品所具有的张力、强烈的表现手法和原创性，因为它的风格更倾向于生动而内敛，但毋庸置疑的是这件作品以克洛斯特新堡（的"审判开始"）为原型，对于人物动作的阐释更加注重协调性，并且超越了纯粹的类型和形态相似性。关于这一点我们可以对应到穿着古典式样服装的人物中，维拉尔·德奥内库尔的手记中也有泛泛提到（巴黎，法国国家图书馆，手稿 fr. 19093，ff. 11 和 16v）。

　　然而，具体到这幅手稿，我们仍不能确定它的年代及地域。它与英国的细密画有许多相似之处，尤其是温彻斯特圣经。同时它与法国宫廷和巴黎并没有什么可以对照的地方。手稿的创作者应该至少与来自于博韦大教堂的摩根赞美诗集（纽约，皮尔庞特摩根博物馆，手稿 338）和大英博物馆的圣经（手稿 Add. 15482）有所关联。除此之外，它与安珍修道院的弥撒书（杜埃，市政图书馆），或保存于法国国家

图书馆的拉丁文手稿中一些极为少见的中世纪插图样本也有着毋庸置疑的联系。

通过这些对比，我们可以发现侧重点主要在法国北部地区，而这个大范围又可以通过推断组成日历的圣人缩减到努瓦永和苏瓦松。还有一个原因是出现的故事都是以皮卡第方言记述。另外在摩根赞美诗集的法语注释中提到了一个被称"漂亮的埃莉诺"的人，它所指的是埃莉诺·迪维尔曼多，此人在 1194 年至 1205 年被迫居住在这片区域，与英格堡女王十分亲近。这些注释是如此严谨、典雅，它们也为纪念性雕塑的动态学发展提供了参考。

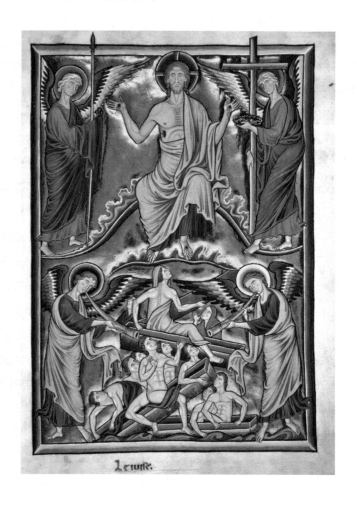

[6] 贝林吉耶罗（被认为是其作品），《圣母与圣子像》，十三世纪初

木板胶画，80.3 cm×53.7 cm. 纽约，大都会艺术博物馆，由伊曼·N. 施特劳斯赠送（参见 P72—73）

　　像典型的圣母手抱圣子像一样，图中的圣母将目光转向观者，使其有身临其境之感，这也暗示了这幅作品原本有着私人用途。这种画像在十二世纪及十三世纪的托斯卡纳西部发展较早，在传播的时候也明显地借鉴和模仿了东方的原型。关于这一点我们可从当时与海外的密切联系推测而来，并且在当时表达对世俗怜悯这一情感需求的圣器中是难得一见的。打个比方，在比萨有一幅圣母像，很有可能是 1200 年左右在塞浦路斯制作的，像这幅标记有 "...nellus" 的字样的圣母像一样的木板画都是或直接或间接，或精细或粗糙的仿制品。书中提供的这幅也应是这样。它忠实地比照东方原型，将人物形象更加人性化，细致地描绘了手部的脉络。那些用以突出画面明亮部分的细细的灰色笔触和衣服精准的纹理走向都充分地显示出对于东方原型的效仿。这幅作品与同时代的西奈山圣像，以及与更早的来自于十三世纪末的马其顿，现保存在卡斯托里亚拜占庭博物馆中的双面圣像都相符合。鲜明的绘画风格使人联想到比萨圣马太博物馆中标号 20 的那件十字架，它的作者也是一位在异域的肖像学和形态学上严谨的行家。而作品分明的线条，鲜艳的色彩，圣母椭圆形的面庞、细长的鼻梁以及额头上延伸到衣边的细密清晰的皱纹，则令人想到另一件彩色十字架，那就是曾在卢卡的圣玛利亚天使修道院，后保存于圭尼吉博物馆的那件，作者在十字架的下方签名，由此他的身份也被人知晓。因为在 1228 年 3 月 22 日所签署的比萨和卢卡的和平宣言中也提到了作者的名字和他的三个孩子，孩子们都是画家，名字分别是巴罗内、博纳文图拉（是为佩夏的圣方济各创作的绘有圣方济各和其故事的祭台装饰屏作者）以及马可。从孩子们源于父名的姓名我们可以推测出他死于 1236 年。

　　作者大概生于 1180 年，在十二世纪快要结束的这个时期，他有了对东方绘画更直观的认识。从北卡罗来纳州罗利博物馆的《圣母与

圣子》到克利夫兰艺术博物馆的斯托克莱圣体柜，这些充满虔诚的画作似乎是他的专长，独立于他其他类型的作品。但是绘有圣萨尔瓦托雷献给富切基奥的着色十字架不算。

借助托斯卡纳大区西部，尤其是卢卡的传播，拜占庭艺术中的绘画部分在意大利中部落户安家。很快拜占庭艺术特点就从缺乏独立精神的主题和"希腊式"的盲目重复中解脱出来，得益于它尽量减少了那些形式上可分解的和按照惯例重复的部分，在这其中不排除外界可能的推动力以及对作品无数次的推敲。

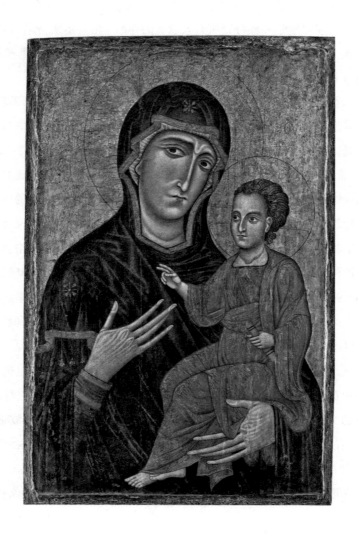

[7] 索尔斯特诺俗，《恳祈》，1207

马赛克，约 550 cm × 650 cm，斯波莱托，圣母升天大教堂，正面（参见 P9）

　　正在赐福的基督端坐在镶有宝石的宝座上，手持一本打开的书，上面写着"我是世界之光"。在他身旁是两个体形被缩小的人物，分别是站在右侧的玛利亚和左边的福音书作者圣约翰，他们都有着《恳祈》典型的请求神态。

　　在马赛克的下方有两行题字，一行是在灰绿色的背景上题的黑字，另一行是棕红色背景上的白字。这些语句说明了工程的任命、作者以及动工时间："这是一件将令所有人欣赏的作品，由索尔斯特诺俗完成。他是这一艺术领域的顶尖大师。"他的技艺炉火纯青，这还是和同时代的人相比，而不是和古人。

　　没有任何资料能为我们提供索尔斯特诺俗的身世和他所受到的教育，甚至关于这方面的推测也没有。这对于一幅面积如此之大且精致的马赛克来说是很少见的（即使圣乔万尼的部分有过重修也完全不影响作品的卓越），难以想象这样的巨制在当时是通过怎样复杂的机械装置完成的。耶稣的身体形态和手势，衣服上的扭结和毛边，其描绘的衣褶所用的材质使衣褶看起来硬邦邦的；这些都将作品定调为拜占庭风格，而其中又融入了科穆宁时代晚期的文化元素，这是海对岸的马其顿古迹的主要风格。在意大利这种风格主要是通过潟湖地区的镶嵌艺术被人熟知的，比如威尼斯的圣马可教堂穹顶上的《耶稣升天》，或是被诺曼人征服过的西西里。耶稣身后靠枕的两端描绘了对称的花纹，宝座上镶嵌了宝石和珍珠，马赛克四周是以串串植物形态的花序包围起来的，这些是意大利南部特有的。

　　从这件作品中我们可以了解到，从十二世纪末到十三世纪初，古西西里诺曼文化在大陆上的传播是多样化的。例如在罗马，它与之前存在的文化相互碰撞，使得后者更加繁荣昌盛。另一方面，在斯波莱托，马赛克的一些特点已经能够从大教堂的耶稣受难像中看出，这件作于1187 年的耶稣受难像比蒙雷阿莱新圣母大教堂中圣保罗礼拜堂的圣徒故事在形态学、构成以及图案装饰方面更要切近古西西里诺曼文化。

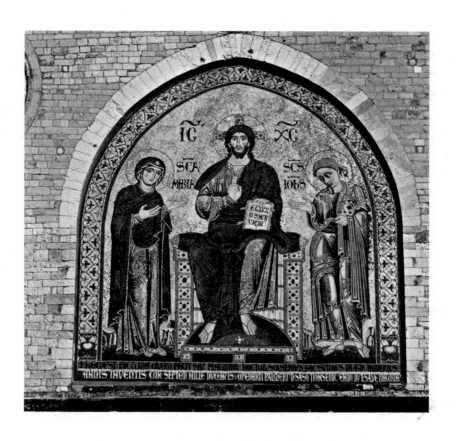

[8] 圣尤斯塔基奥的大师，《普拉西多将军的狩猎》，约 1210

彩色玻璃窗，805 cm×240 cm，沙特尔，圣母大教堂，北殿（参见 P26）

　　这幅插画描绘的是圣徒传记第一个片段中罗马将军普拉西多的故事，鹿角中现身了被钉在十字架上的耶稣，他使普拉西多皈依并赐给他欧斯塔基奥这个名字。

　　这个位于北殿的彩色玻璃窗垂直分布，故事情节呈现在四个方格中，这些方格旋转重叠，它们之间被一对对圆圈间隔开来。通常这种空间分布在复杂的沙特尔式系列画中并不常见，因为沙特尔式系列画的形象表现部分和装饰部分泾渭分明。一些皮货商捐赠了这扇彩色玻璃窗，我们在第二章中提到过这些人。皮货商们选择的这位制作者，在制作彩色玻璃窗的人中并不出名。他的一系列装饰作品都很有原创性，具有罗马风格，又掺杂了一些从古典艺术中获得的灵感，所谓灵感指的正是彩色玻璃窗中的莨芀花序装饰。仿古的表现手法在圣尤斯塔基奥的大师表现人物的作品中十分突出，尤其是在这一扇中：骑马者的形象总是暗示着古迹的出现，这个形象与一群像是从动物寓言集里跑出来的动物结合在一起。

　　大师总是描绘尊贵庄严的人物，他们身穿拥有长长流线型衣褶的柔软服饰。即使身处混乱紧张的场面中，他们也保持着安详而稳重的姿态。其作品体现的平衡与和谐并没有受到装饰领域的多样性影响，而是保持着形式上流畅且大气的风格，也就是说用不间断的线条准确小心地描绘出细致的造型。作为十三世纪众多画家中的一位，这位大师的特别之处在于他运用了冷色调，同时又使画面的色彩和谐，他擅长运用蓝绿二色，能让它们在作品中相呼应。

　　彩色玻璃窗上从人物高贵美丽的头颅到有规律可循的柔软衣褶，这些元素使人联想到拉昂和苏瓦松地区的雕塑和彩色玻璃窗。由此我们可以推测这位大师受到过北欧的教育，其特点在十三世纪就是仿古以及精细的做工，不论是金银首饰还是彩饰画饰。这样的艺术风格让人完全想不到大师也参与建设了圣康坦非主教教堂的圣母礼拜堂（坐

落于埃纳，离拉昂不远），尤其是那扇于 1228 年之前完成的描绘耶稣童年故事的彩色玻璃窗。

寻找这位卓越大师的生平事迹并不容易，因为他在沙特尔留下的作品根源不清，并且大教堂的彩色玻璃窗也不能确定其完成的具体年代。有假说称侧殿的彩色玻璃窗是最早被安装上去的，比唱诗台、边殿以及中殿的上层部分都要早，或许在十三世纪开始的第十个年头就开始安装。如果这个假说成立，那么圣尤斯塔基奥的大师所创作的彩色玻璃窗应该比圣康坦教堂的那些年代更加久远。

[9] 贝内代托·安泰拉米，《所罗门王和示巴女王》，约 1210—1215

带有多彩装饰的石头，156.5 cm×52 cm×33 cm 和 156 cm×48.4 cm×33 cm，帕尔马，国家美术馆，圣洗堂的西北方向（参见 P64—65）

　　这两尊塑像来自圣洗堂西北面拱形墓穴的一个开放壁龛内，相对于大教堂的正面来说这个位置十分重要，它引向教堂北面的大门，其上家谱式样的装饰是基于弧面窗上坐在宝座上的圣母与圣子像，贤士们正向他们进献礼物。

　　根据记载在大门下楣浸礼会教友故事下面的文字说明，这座古迹于 1196 年奠基，新世纪的到来使贝内代托·安泰拉米的工程开展迅猛：1216 年的时候教堂已经开始办洗礼，但它的建设并没有结束。随着岁月的流逝，所罗门王和示巴女王这两件作品无疑诠释了安泰拉米雕塑的登峰造极。事实上，在所罗门王身上我们可以清楚地看出，相较于菲登扎大教堂正面的大卫，它有一个类型学的演变，另外效仿其风格的衣褶在表现力和立体感上也更加完美。示巴女王的雕像的精美在某些细节上可见一斑，比如她穿的那件在手腕部收紧的长衫，又如在肩膀处披风被拉扯时的形态，显示出菲登扎的艺术品永远也无法达到的艺术水平。值得一提的还有上文中那件极为珍贵的圣母与圣子像。

　　如果笼统地说安泰拉米"希望圣洗堂是内外如一的，它应具有一种魔力，带着从古典中新生的感觉"（阿尔图罗·卡洛·昆塔瓦莱如是说），那么眼前这两尊革新后的精细的雕像于他来讲不仅有现有雕塑的特点，它们的空间形象也借鉴了一些古代典范。大天使米凯莱和加布里埃莱的雕塑在这一点上就很明显了，它们连接上的头部有那么一瞬甚至让人怀疑是某件文物修复上去的。虽然对于两位君主雕像的线条、衣褶、形象和手势方面法国提供了特殊的、个性化的对照，但我们还是更容易体会出这两件作品与和它们同时代的法兰西岛文化上的接近。这两件杰作所展现给欧洲的是意大利具有的高表现力的文化。虽然这两个人物塑像应当从当地传统和人物历史故事方面来解读，且不应忽视周围环境和所选原型，但是要知道，如上所述的绝大部分都

是我们未知的。如果示巴女王雕像映射出沙特尔大教堂北耳堂旧约全书中的人物形象，为使它丰满生动而选择的原型是十三世纪的那些贵妇人；同时所罗门王雕像对应着君主的姿态，但身上的那件古希腊罗马人的短斗篷却不能盖全身，那么这样的形象最终会背弃古典艺术，即拜占庭艺术。

求真之路在哪里，安泰拉米早已在他职业生涯结束之际告诉我们："他并不以一个模仿者的身份来认知历史，而是去阐释那正走向同化的文明，这也正是他如何定义自己与法兰西岛哥特文化之间的关系。"（切萨雷·纽纳迪）

[10]《道德圣经》，约 1215—1230

羊皮纸上的细密画，34.5 cm×26 cm，维也纳，奥地利国家图书馆，选自《法典 2554》

（参见 P49—50）

相比于那种为人熟知的用整页纸来呈现一个像雕塑般的上帝形象，本书提供的这张是添加了文字的六十七页手抄本中的第一页。这种类型的书模仿了限制性形象领域的重叠，这在柳叶窗的彩色玻璃窗上较为常见。这本书还以道德圣经的名义来诠释一些道理，塑造一些高大的形象。

《法典 2554》是现存的十三世纪的四个范本之一。它大概是为了巴黎宫廷的一位成员或是与宫廷关系很近的某个人所作，年代比收藏在同一图书馆中的拉丁文《法典》（编号 1179）要晚，同时很有可能比在纽约托莱多大教堂里珍藏的那本分为三册的圣经要早。后者也有装饰画，是在年轻的路易九世的母亲统治期间献给他的。根据将拉丁文编写的文章翻译后所发现的明显的依照关系，不难发现《法典 2554》与《法典 1179》的圣经在画作和文字方面都有对应，并且二者的年代很可能十分接近，这些暗示着它们制作之间的某种联系。总之像这样一本在文体风格上有解说功能的书是有可能在腓力二世（1180—1223 年在位 统治的最后几年和路易九世（1226—1270 年在位）掌权的中间一段时间完成的。

自然产生的记叙篇幅对于原来图画占据主要位置的设定来讲是一个超越，记叙的部分篇幅短小且内容生动，人物的部分描画清晰，他们都穿着有很深褶皱的衣服。一方面使用了繁复的文体，另一方面介绍简化的作用被突出，尤其是当人物繁多，有时显得杂乱无章时。

文体上显著的同一性对应着空间利用上绝对的一致性，这样一来即使没有掩饰作品是由多个工匠参与制作的痕迹，《道德圣经》因为它的结构布局在做弥撒时仍受到青睐。对传统元素的认可和使用并没有使重要的场景表现力受到消极影响，它应当在自发的改进和创作过程中被重拾，且应当在真正的圣经而不是图画的众多无法理解或曲解

的片段中凸显出来。关于这一点我们可以用书中的一段举个例子，摩西看到神在燃烧的荆棘中显现，还有提到权杖的那一部分十分忠实地对照了拉丁文圣经，但这一段已经出现在维也纳的拉丁文圣经中，并且应当被以彩色玻璃窗的形式安装到圣洁教堂里，周围陪伴着圣骨。这些会预言的彩色玻璃窗阐释了比方说托莱多圣经（现存于纽约，同一个路易九世将它赠给智者阿方索五世）中插图的一致性，并且最后提到的是，帕拉丁教堂的那一组彩色玻璃窗也可以称得上是布道圣经的伟大翻版，被阿瑟·哈斯洛夫评价为中世纪缩影的最杰出工程。

238

[11]《菜园中的祈祷》，约 1220

马赛克，12 m×4 m（总面积），威尼斯，圣马可大教堂，中殿局部（参见 P68—70）

　　这幅局部作品取自巨幅马赛克《菜园中的祈祷》，它被建造在威尼斯圣马可大教堂中殿右侧的墙壁上。作品的其他部分是一片向外延伸的复杂错综的原野，它一直延伸到层拱的最下端，由威尼斯地区的镶嵌装饰工艺所制。作品年代可考，大约是 1220 年。画中的人物类型不复杂，也未被直接表现，而是暗示给观众一种网状的关系，它衬托出画作主题所折射出的广度，令人联想到蒙雷阿莱大教堂、阿尔萨斯霍亨堡的花园……这幅马赛克还与锡耶纳的杜乔所绘《圣像》的背景有相似之处。

　　肖像学的布置以及文化根源毋庸置疑都来源于拜占庭，因为材料用具、技术和题材看起来都与《热情的故事》中那些西方面孔很不一样，反而更像使徒们的后续故事。来到威尼斯的工匠们用他们不同的技艺为长寿的威尼斯镶嵌艺术增添自己的一笔，而他们的来历却很难查证。此幅作品中的人物形象很雄伟，作者用古典风格的笔触勾画包裹在身上的衣褶，线条给人宽广、宁静的感觉，并且广泛使用侧面像的表现手法，这些都与十二世纪末那种激荡的、破碎的风格不同。这样的特点揭示了十二世纪末在君士坦丁堡诞生的重要风格，我们也可以在首都外找到相似风格的作品，例如在斯图代尼察修道院。

　　新来的工匠和本地原有的工匠之间产生了思想碰撞，这在后来的工程中表现明显，尤其是在大理石覆盖的镶嵌画作中；且君士坦丁堡风格留下的印记也越来越明显，泛泛来讲在潟湖地区更加明显，比如说曾经绘在利多圣尼古拉教堂的湿壁画。如果不考虑拜占庭文化传播到欧洲的广泛度和其标志的十二世纪到十三世纪的过渡阶段的源于古典的模式传播和形象艺术手段方面的才能，就只分析这一片段的话会有所限制。依照同样的参照物我们可以对睡着的人物进行多方面的对比，可以从衣褶及对相貌、身体的刻画中来看，比如从维拉尔·德奥内库尔手记中可以看到那些穿着古代样式衣服的人或者光泽的卷发

（ff. 17 e 23v）。

尽管这些人物的周围环境之间可能有联系，且对于环境的描画评价不高，威尼斯地区的马赛克却是工匠流动性的一种象征。如果工匠不是威尼斯人，那么从他的作品中我们可以窥见镶嵌细工师在意大利半岛内的流动情况，他的作品也成为印证这些事实的唯一证据。1218年1月23日，教皇洪诺留三世给执政官塞巴斯蒂安诺·齐亚尼写信请求再向罗马派两位工匠，希望他们帮助完成圣保罗教堂半圆形后殿的马赛克新装饰，现在这件作品的遗留部分可以很明显看出它与《菜园中的祈祷》的相似性。

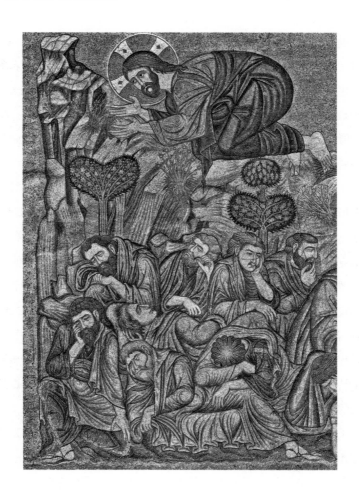

[12] 圣克朗大师的工作室，《粉红德勒》，约 1221—1230

彩色玻璃窗，圆形彩色玻璃窗直径：10.55 m，下方柳叶形彩色玻璃窗：6.35 m × 1.7 m，

沙特尔，圣母大教堂，南十字耳堂（参见 P26—27）

　　在南十字耳堂的拱廊上面，一面圆形彩色玻璃窗安置在墙的顶端。窗里的基督于宝座之上，手持金球正在赐福。这面圆形彩色玻璃窗和下方的几面柳叶彩色玻璃窗都是由皮埃尔·莫克莱尔捐赠的，他是德勒的伯爵。这件作品使人联想到索尔兹伯里的乔万尼（其作品描述过如沙特尔的贝尔纳多），他曾用一个著名的比喻来作比新式事物相对于老旧事物，即"像站在巨人肩膀的小矮人"（出自《元逻辑》III., 4）。光线的表现统一宏大，人物都镶嵌在框架中，这些都代表了一种与独立雕像相违背的概念。彩色玻璃窗中的人物各具特色，他们穿着宽松的斗篷，身体掩盖在僵硬且深的衣褶下面，作品结构是属于最新式的，空间缺乏背景。人脸的式样屈指可数，不断重复且易于识别。人物用富有激情的图像化方法描绘，面部表情十分丰富，即使从很远的地方也能看出他们激情洋溢。

　　圣克朗大师的工作室位于沙特尔地区，是最为多产的工作室之一，如上所述的各个特征都是这个工作室产出作品的重要特点。我们可以从教堂北面由雕塑家捐赠的彩色玻璃窗中看到这位大师的形象。如果说圣克朗风格的形成大致可以联系到在 1210 年至 1215 年间，他将《漂亮的维里埃尔》与基督故事的嵌板结合在一起，在圣丹尼斯的彩色玻璃窗上绘有梅斯克莱门特王室的军旗，完成年代大致在 1228 年至 1231 年间，这确定了他在十三世纪三十年代一直有所活动且将自己置于工程的发展中。很有说服力的是，这最后一面花窗中的人物有可能与圣特奥多罗和圣乔尔乔的雕塑相似，这两尊雕像在沙特尔属于最后完成的，它们在 1225 年左右被安置在南十字耳堂的拱廊中。

　　正是通过与雕塑之间明显的关联，还有与雕塑身上可解读的发展进程相类似的方面，人们赞赏他干脆利落、硬朗的、用图解的方式描绘的创作风格中所表现的革新和历史重要性。在彩色玻璃窗领域，他

的作品是简化过程的明显示例之一，其特点中的壮观和标准化是同一个时期，即十三世纪三十年代的巴黎雕塑所共同具有的，比如亚眠的《圣母加冕》大门。

至于哥特式绘画的结构前景，古老的题材被弃用，伴随着"第二代哥特式雕塑"，干瘪的笔触，粗糙的衣褶，模式的简化，平整一律的大面积填色，这些都是重复的结果，连小幅的装饰画也是如此。这一趋势得到了承认，它脱离了沙特尔。比如，我们可以从曾保存在已损毁的热尔西修道院，现藏于克鲁尼博物馆的描绘圣马蒂诺一生的彩色玻璃窗，或是现存于巴黎的圣日耳曼德培碎片（1240—1245 年）中，看到圣礼拜堂彩色玻璃窗的前身；这些作品都预示着我们寻找沙特尔大师重要的革新之路的其他办法。

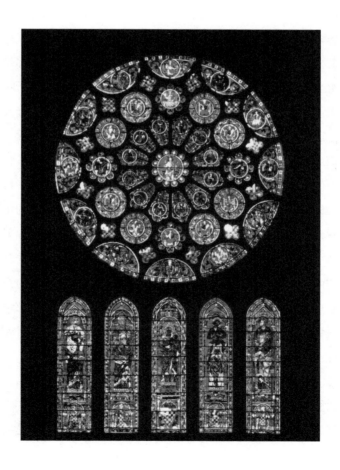

[13]《天使立柱：福音书作者》局部，约 1225—1230

带有彩色装饰的砂岩，高约 230 cm，斯特拉斯堡，圣母大教堂，南十字耳堂（参见 P56—57）

被称为"天使立柱"的这件作品竖立在南耳堂边房的中心点，同北面一样，它被建在这里是为了避免依照十一世纪的教堂基座来填补墙体的困难工作。这件立柱的修建类似于法国造型艺术中《躺卧的圣母》大门，它和那扇更传统的有《加冕礼》的大门一样，显示出对"教堂"和"会堂"的拟人化处理，另外毋庸置疑来源于沙特尔。

立柱上的人物形象与明显继承了其特点的地区的艺术品是同一组工匠所建造。平静优雅又富有表现力，在面部的塑造上精准而坚定，我们可以从人物的衣褶上看出对古典风格的效仿，例如南耳堂西门的圣特奥多罗，或是教堂正面前的小柱廊，尤其是右面大门立柱上的人物；此外，体现了一种由沙特尔继承来的概念，即用四周都是人物的支柱组成扩大的八边形支撑。从那些长胡须的高贵面孔和斯特拉斯堡的大天使，我们可以找到它们最初的来源，那就是桑斯圣母大教堂和教务会议大楼间柱上圣斯特凡诺雕像的头颅。

1225 年至 1230 年间，这种新诞生的法国哥特式风格在罗马帝国疆土上的传播是轰动的，传播地点主要集中在中部，它对于接下来几十年的模式的建立是一个决定性因素。在这四十年间建造的中殿，事实上它们深刻地表现出法国巴黎辐射式建筑的特点，法国辐射式建筑与这些中殿相比年代更久远，也有不同之处，所以在总体的容量测定上它们的美学结果也不尽相同。建造更多有实用性价值的窗户是德国彩色玻璃窗艺术革新的重要基石，虽经众多工匠之手，但都遵循了最初的哥特式原型，即南十字耳堂大门和以圣经中提到的王为主题的"天使立柱"。

1260 年左右，在完成了唱诗台隔板（于 1682 年被拆除，上面本来有法国团队创作的《圣母圣子与天使》，现存于首都艺术博物馆）后，人们开始寻求新式巴黎风格，用于教堂正面的建造，关于第一个施工

方案显示出它直接参照了巴黎圣母大教堂南耳堂的边房，这个方案是由皮埃尔·德蒙特勒伊提出的。建筑突出的特点都出现在"方案 B"中，人们相信当伯奇德·迪霍尔第一次将塔尔的骑士教堂定义为"法国式"（哥特建筑的一个时期）的时候，他的脑海中可能早已有了那个相距不远的斯特拉斯堡教堂的雏形。

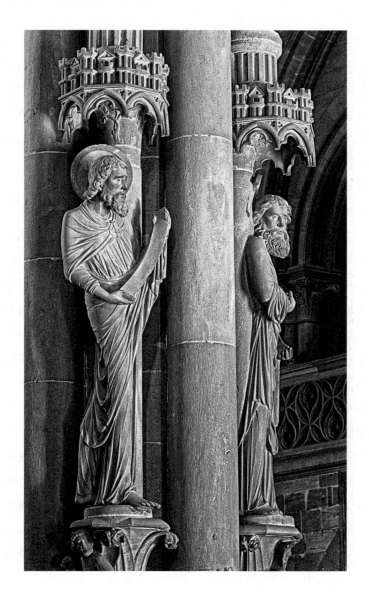

[14] 阿西西，圣方济各大教堂，1228 年始建

由中殿面向祭坛视角（参见 P125—128）

　　1226 年 10 月 3 日，阿西西的皮特罗·伯纳多恩的弗朗西斯去世了。他被暂时安葬在圣乔尔乔，人们像崇拜圣人一样尊敬他。1228 年格里高利九世将其封为圣徒并在翌日放置了修建以他命名的圣方济各大教堂的第一块基石。这座教堂的首要功能就是作为圣方济各的安葬处，它是一座货真价实的无比宏伟的圣物箱。遗体在 1230 年的时候被转移到了地下室，那时教堂的修建工作由埃利亚修士主持，工程开端良好，但是距离完成还遥遥无期。教堂在 1253 年 5 月 25 日由英诺森四世祝圣，但在后一年的 7 月 11 日的名为"建设生效"（decet et expedit）的敕令中可以看到对教堂修建不完的抱怨以及授权作为教堂装饰资金的救济金。

　　建筑师的名字和出身都无从得知。如果两个房间的重叠是教皇礼拜堂的典型特点，从两个大厅的规模以及它们之间测高法的关系我们都能看出法国建筑的原型，比方说兰斯已损毁的主教教会小礼拜堂，或是路易八世时期的圣日耳曼昂莱，那么圣方济各大教堂十字形屋顶和排水系统的建筑有机联系，以及反作用力的应用就是使其成为北欧哥特式风格传播到南部的例证的重要教堂之一。另外，圣方济各大教堂对于窗户在建筑学上可能的扩张是缺少的，哥特式建筑中的侧殿长廊在此教堂中也是缺少的，即使它并没有背离一个法式建筑在形态学上所有显著的特点，但教堂在功能上的设计都是半岛化的，并没有舍弃围墙的连续性。

　　建筑进程史中，极少的文献资料不足以还原建筑学上的每一个事件，只有那些记述某项工程的，与工程相符的文献可以用于解释出现的异常现象，比如说为什么上殿的支撑与下殿的未对齐，又或是第一个梁间距的增宽，入口的拱的增加。事实上我们仅仅知道上文中那个敕令在 1266 年被克莱门特四世延迟执行了，在 1271 年有记录显示有五棵黄杨是作为修建教堂大门的捐赠。1288 年 5 月 15 日尼克洛四

世颁布了"关于节省开支的方案"，里面授权了救济品的使用，另外，也是为了体面地装修大教堂：即对教堂进行修建、维护、扩建、调整……（《方济各教皇敕令集》，IV，22–23，28 号）。没有其他更为确切的文件能让我们了解教堂的装修工程，这项工程当然之后是开展了的，后来人们仅仅通过对内部装饰画的反复斟酌且分层次的分析来研究它。总的来说，后续工程的开展都从吸收多样的文化成果中获益，即使没有极大的不同之处，却同样造就了一座作为十三世纪欧洲大型哥特式工程之一的教堂。重要的工程计划的统一，保证其能够有效利用设计工具和对引导哥特式建筑的多样持续性发展的形象的控制，就是因为这样才成为现代意大利艺术的摇篮。

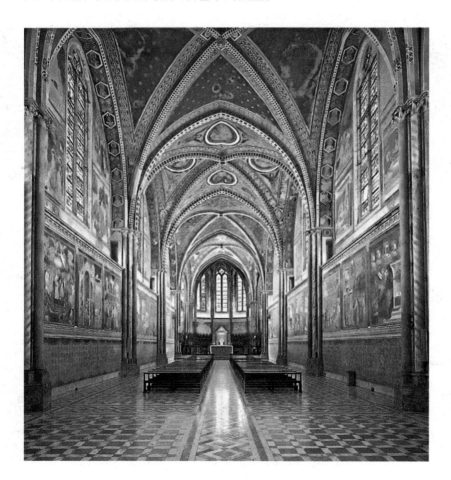

[15]《圣母访问》，1233 年之前（？）

石质，兰斯，圣母大教堂，西立面，中心大门（参见 P32—34）

在具有植物形态的镶边下方，是紧连的用精致叶子装饰包裹的柱头，而人物雕塑就在这纤细单薄的柱子上现出形象。它们代表的是传统的结构功能，并不干预外在轮廓的建造。在残存的看似是五分之一的背景之上，这两尊雕塑各具特色，因为它们代表了特定的人物：其中一位是圣母，她的形象被描绘得很年轻，拥有理想化的美丽外表却神色悲伤；另一位是伊莎贝拉，她的形象更加墨守成规，身着沉重服饰，线条描绘了更加成熟的女性形象。为了表现出相遇时人的本性，雕刻家没有采用任何现实主义思想，而是从古典模板中汲取灵感。在这方面衣褶表现得再明显不过了，雕刻家将它描绘成古典的"湿湿的"样子，还有那典型的女性化面庞，让人联想起奥古斯都时代的艺术品。圣母玛利亚雕塑的摇曳感觉却展现出与古典造型截然不同的一面，它没有忽视环境的动态效果，就如同临近罗马帝国疆土的传统金银器的传承一样。

在教堂正面的雕塑中，没有一件的风格与这件《圣母访问》相似，并且在这宏伟教堂的内部，与之形成最大对比的是唱诗台区域。尤其是位于中心小礼拜堂扶壁上的天使们，它们看起来拥有面部塑造艺术的强烈的敏感性，衣褶柔软精细，层层叠叠覆盖在处于运动状态的躯体上。教堂东方风格的建造工程继承了中殿的风格，1233 年的一场城市居民起义使得工程耽搁了。一般在确定教堂年代时倾向于不考虑那次事件，在 1252 年后的教堂正面开建的约二十年之前，同时也缺乏与后续发展中性质相似的辉煌时期的对照，更不要提那些可能到达了班贝格的大师们在教堂后殿的活动，另外他们还在那里雕了一尊有着兰斯没落风格的《圣母访问》。在这样一个保留着中世纪古典风格的文化中心，这两尊被重新安放在教堂正面的雕塑象征着哥特式雕塑被称作"古典自然主义"现象的顶峰。"兰斯古典主义"是其另一个为人所知的名字，它并不是其中一个由古典风格启发而来的哥特式趋向

多样化的其中一种，另外这些趋向性也被教堂的雕塑证实了它们之间的不同。古典模板和形式的再现事实上或直白或隐晦地被认为是对一个迫切需求的解决办法，即如果以像现实主义那样令人可感的程度表现人物形象。这一问题的解决似乎需要直接针对人物自然主义特征的强调，并且从不舍弃人物的理想化价值。也就是说，要明确地区分出两个方面：一是兰斯雕像艺术另一个辉煌时期所具有的在人物特征表达上的潜力，另一个是来自于桑斯的雕刻家们在沙特尔大教堂耳堂完成的理想主义形式化作品。

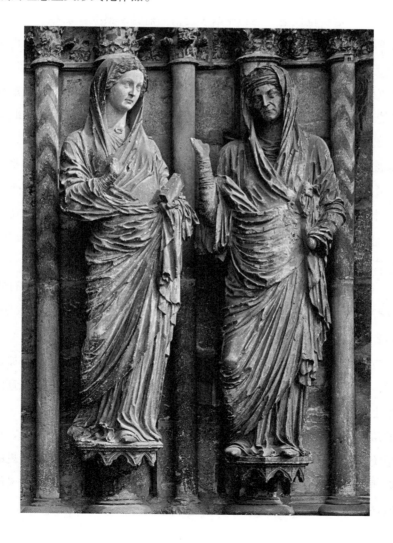

[16] 半身塑像（"皮耶尔·德莱维涅"），1234—1239

大理石，87 cm×80 cm×40 cm，卡普阿，坎帕尼亚省博物馆（参见 P86—88 ）

这件半身雕像表现了一位长着胡须、身着长袍、头上戴着桂冠的人物形象，它来自卡普阿门（或称"双塔"），这扇城门是腓特烈二世在沃尔图诺河上的卡斯利诺桥前面建立起来的。

这里作为驻军地和通往罗马国的象征性北部入口，一眼望去都是在 1234 年至 1239 年间建立起的防御工事。这项工程由西加拉的尼克洛指导，由费拉拉圣母玛利亚西多会僧侣监管。根据乔尔乔·马尔蒂尼所绘的方济各（现藏于乌菲齐美术馆设计与出版部门，333A）以及位于维也纳的奥地利国家图书馆中一份 1500 年左右的 3528 号藏品，我们可以重建雕塑的完整性。两个巨大的深色凝灰岩圆柱形塔坐落在石灰华砌琢石多边形墩上，两座塔的中间是筒形穹顶，显示出当时为了建造出新式的凯旋门选用了城市中大门的式样。在塔楼的内部，墙壁被分为多个部分，装饰着丰富的支柱、托架和雕塑，这些雕塑都安置在圆盾和壁龛中。其中，在三个放置有"忠实的卡普阿"和两个半身雕塑的盾上方（两个半身雕塑传统上被认为是法学家皮耶尔·德莱维涅和塔代奥·达塞萨），是御座上的皇帝，他保持着通常的威严姿势，围绕着他的是一些具有寓意的人物形象。

这样的安排多半是出自恩里科二世在 1022 至 1023 年（梵蒂冈，梵蒂冈使徒图书馆，Ott. lat. 74，f. 193v）间赠给卡西诺山修道院长的。福音书中皇帝的形象，作为一个国家的、官方的艺术品通常来说都拥有古典特征和具有隐喻性的主题。修辞效果被一种庆贺式的风格加强了，这种风格在法官形象的描绘上和象征性方案最大化集中的视觉效果上达到了巅峰，但同时修辞效果又是严谨统一的。从形态学和风格的角度来讲，尤其是次要的装饰看起来毫无联系。与之相反的是，在系统中凸显价值的人物形象，笔触都有一种庄严的古典感，风格更贴近严肃的权力象征，同时衣服上的扭结又隐约流露出对于自然主义的追寻。

这位帝国之主的雕塑残片，举例来说，相对于古代雕塑艺术庆贺式的庄严，它具有更多细节。一般来说，古典风格的多种定义也包括工匠的受雇形式和其资历，展现出工匠有计划性地利用和修复古典风格的能力，他们试图通过中世纪全新的眼光，同时还有官方修辞和自然主义的描绘方法，来重塑罗马帝国时期该有的威严。这一最终目标在法官们的半身雕像中表现得尤为明显，且这种风格类似于印章和铸币中象征性的君主形象，尤其自 1231 年起，上面的君主都是侧面像，头戴桂冠，身旁伴着帝国之鹰。

[17] 萨尔门塔尔之门，约 1240—1245

石质，布尔戈斯，圣母玛利亚大教堂，南十字耳堂（参见 P53–55）

　　在布尔戈斯的费迪南国王广场大大的台阶上，耸立着大教堂南十字耳堂的顶端。筑墙在侧面扶壁的支撑中延展，上方开了一扇圆花窗，其上紧挨着三个三角楣饰，周围是宏伟的尖塔，另有十三个人物雕塑，描绘的是使徒簇拥着耶稣。下方，在教堂的入口处，由小广场得名的萨尔门塔尔之门向前方展开。

　　在西班牙该教堂的风格很不寻常，几乎和法国那些创新格格不入，它的设计也没有效仿法兰西岛的那些哥特式大教堂。至高无上的耶稣被四位福音书作者包围，他们的头上带有光环和各自的象征物，分别是翅膀、狮子、公牛和鹰。事实上，这扇门参照了沙特尔的"国王大门"。宝座上的基督与亚眠大教堂西立面中央大门间柱所谓的"美神"之间的对比为我们解答了雕塑家的来源，这两件作品和其他雕塑一起，构成了哥特艺术新的象征语言。萨尔门塔尔之门并没有多么精致，但它也起源于亚眠，这点我们可以从构成左边大门的雕塑以及使徒和拱门缘饰上的小雕塑上看出；这些艺术品多少显现出与当地艺术文化的结合，从中能看到荣耀之门生动、立体的影子。这些工匠们迁移到南部的比利牛斯山，为伊比利亚半岛带来了哥特式雕塑以及它新的修饰性。来自法国的工匠开始修建第一座带有法国味道的伊比利亚教堂，他们接受当地的资助，也接受了一些建议，这些显然给后续的教堂装饰方面带来影响。这种影响以 Coroneria 门的建造为开端，它位于对面的十字耳堂，是当地工匠的作品。将这些工匠召唤到布尔戈斯大概是红衣主教毛里齐奥的安排，这位红衣主教曾在巴黎学习，与费迪南三世（1217—1252 年在位）关系紧密。在 1230 年，也就是教堂奠基后的第九年，牧师佩德罗·迪亚兹·德威莱诺兹在遗嘱中提出希望葬在北十字耳堂东侧的圣尼科洛小礼拜堂，据资料显示那时它的建造还没有完工；到 1238 年的时候唱诗台的部分显然是提前完工了，红衣主教毛里奇奥就葬在了这里，他逝于唱诗台建成的同一年。

这一时期也大致是法国工匠到来的时期，也就是第一和第二次伊比利亚教堂建筑革新运动之间，此时亚眠的建设热潮刚刚退去。

在 1260 年，人们为布尔戈斯大教堂祝圣时，它的建造工程（包括最高的部分）也接近尾声。后来这最高的部分有过重建，建成了兰斯大教堂正面顶饰的样子。另一方面，布尔戈斯大教堂代表着十三世纪中叶新颖的建筑样式（显著体现在巴黎圣母大教堂十字耳堂的顶端），此外，人物雕塑被放在了倾斜的壁龛中。

[18] 巴黎，圣礼拜堂，约 1242—1248

教堂内部面向半圆形后殿视角（参见 P107）

正如马修·帕里斯向我们讲述的那样，在开始 1255 年的旅行之前，恩里科三世十分期待访问法兰克王国（拉丁语原文为 "videre sitienter desideravirat"，意为迫切希望见到）。此行并不只为见到他的小舅子路易九世和宫廷成员，更是为了解这个城市、它的教堂，以及最重要的"那巴黎最尊贵的，无可比拟的礼拜堂"。（《大编年史》，in *Rer. Brit. MAe. SS*，57. I–7，vol. V，p. 479）。恩里科三世用"美人"一词赞美"教堂岛"，显然它在 1248 年 4 月 26 日祝圣后的短短几年内就已名扬海外。

这座巨大的珠宝盒于 1242 年开始建造，过去通常认为皮埃尔·德蒙特勒伊是工程负责人，但如今人们却认为它是一位杰出的无名建筑师的作品。在工程技术方面，不论是笔直扶壁的装饰线条还是窗子的透雕细工，尤其要提的是建于托马斯·德孔尔蒙特时代的唱诗台较低的那部分，它们都显示出建筑师借鉴了亚眠大教堂。教堂结构的轻盈感被着重体现出来，并且围墙的透明性使它成为十三世纪中叶的象征性建筑。根据下层需要高耸的传统，基座被设计成那种哥特式教堂侧殿中开放长廊的式样，近似一个封死的构件。在这个基座上方，也就是上层空间，柳叶窗并排放置，没有很好的连续性。整个建筑给人的感觉就像一个玻璃笼子，使观者忽视墙体的存在，看起来建筑仅仅依靠彩色玻璃窗与外界分割开来。

王室工程风格的统一性，相比于已经在沙特尔大教堂或是布尔日大教堂应用的混合风格的彩色玻璃窗，这一点是较为新颖的。统一的建筑风格有利于其功能和表现上的语义学有机联系；举个例子，让我们试想一下存放圣骨的龛室和耶稣受难故事间的轴向联系。不同的技术小组合作完成这些龛室，但都体现出与那个为圣克朗大师既定好的难以改变的风格的相似性，但同时这种相似性也存在于同科贝尔旁圣日耳曼教堂的彩色玻璃窗之间，彩色玻璃窗应用了二维形象的新语言，象征了巴黎的中心，这种用法与巴黎圣母院圣安娜大门雕塑的艺术革

新是平行的。

使徒的雕像都紧挨着一根柱子，这证实了这座教堂同时也是雕塑艺术发展的中心。有些雕像原作仍然保持在原位，克鲁尼博物馆里保存的四尊雕像拥有美丽优雅的形态，雕像的服饰线条流畅，并在衣服上有署名。另外嘴唇和头发的雕刻细腻，衣服的下摆很大，掩藏住身体，面部特征效仿彼此。新颖的风格、明显的古典风格和富有表现力的平衡将这种新的形象语言压榨成为现代的自然主义理论，就像一般的辐射式新建筑那样不自然。

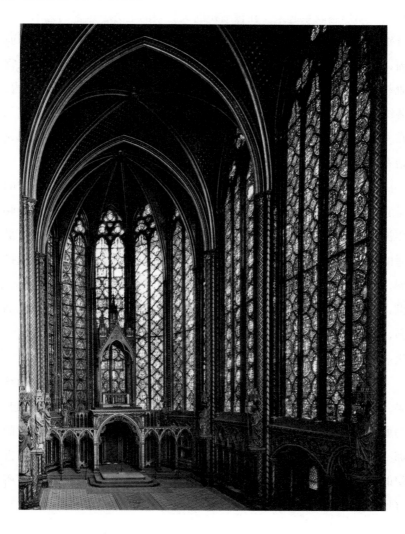

[19] 罗马，四殉道堂边的宫殿，哥特式大厅，约 1244—1254

壁画，南面墙壁局部（参见 P82 ）

沿着拉特朗圣若望大殿的帕帕利斯之路，是古老而巨大的四殉道堂，而在殉道堂庭院入口的右侧矗立着一座宫殿，这间所谓的哥特式大厅占据了宫殿最大塔楼的顶层。这间大厅有两个交叉的梁，它们被两个巨大的尖拱分段，尖拱依靠在拱底石上。在南侧梁的下方，每一个月份的代表都被植物形态的烛台分隔开，而又被海豚弯曲身体所形成的运动形态联系起来。在被缩短的大托架的上方，这里的艺术形象分别是语法学、几何学、音乐、数学和天文学，它们占据了整个弧面窗，不仅毗邻肋拱上的四个季节，而且还与在拱顶面上的黄道十二宫毗邻。另一个梁间距的装饰则是针对北面墙上坐在宝座上的萨罗莫内，装饰也是类似由象征美德的形象分段（在这一面是"和谐"和"宽裕"）。在一个盛满了鲜花的双柄大口酒坛边的柳叶彩色玻璃窗中，可以明显地看到主教冠，以及河流、太阳和月亮马车的象征形象。

我们手中没有关于这一组壁画的确切资料，但是大致可以肯定的是它与位于一层的圣西尔维斯特礼拜堂建成时间差不多，它于1246年被祝圣，之后绘上了《圣西尔维斯特和康斯坦丁的故事》以及《最后的审判》。这座大楼被广泛认为是斯特凡诺·德孔蒂建筑作品的扩展，他既是教廷法院推事，也任副市长一职。从 1244 年起至 1254 年去世，他一直居住在这里。斯特凡诺·德孔蒂将这栋大楼的使用功能加强，使它成为罗马最经典的住所之一，之后这里也住过元老院议员卡洛·安焦。

拼接好的场景和建筑学上的分离催化了仿照古代风格的形态学结果，这和头戴花环的裸体小孩像、奇幻的形象和猛咬住鹿的狮子一起，为城市中这种悠久的仿古传统装饰奠定了基础。类似将夏天人物化的那些形象在所谓的阿纳尼的第三位大师的作品中表现明显，在十三世纪的上半叶，这位画家在拉齐奥大区很知名，他能用纺锤形态描绘所有形状，并且总能处于对运动形态和表现力的不懈追求中。比如说在

代表秋天的人物面庞中，很容易辨别出阿纳尼所绘的圣彼得老练智慧形象的影子，代表八月的人物也是如此。在后者中有一种不容易发现的对人物细致的刻画，比如说胡须，它融入了纯粹的哥特式自然主义好奇的思想和特点。毋庸置疑，大厅的整体装饰在这座城市中并不罕见。代表美德的形象支撑起旧约中的人物形象，圣人们都被刻画在巨大的壁龛中，他们严肃的神色使人联想起沙特尔大教堂柳叶窗中的同样神色的人物。

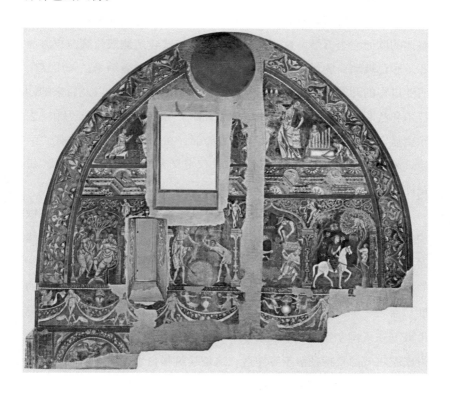

[20] 让·德谢勒，北十字耳堂正面，1245—1250

巴黎，圣母大教堂（参见 P105）

　　在克洛维尔圣母院边的直路上，大教堂的耳堂入口面向道路，这一边向来是很少对公众开放的。斜削的大门建有巨大的三角楣饰，其上匍匐着镂空的小圆花窗和三个圆盾。

　　玫瑰花纹的组合，比那异曲同工的圣丹尼斯教堂以及长廊的原型还要精细，也比叙热辉煌的唱诗台上方的花窗气势逼人和轻巧，它将整体的墙面完全拆解，这一点不论是在哥特式建筑侧殿长廊窗户方面还是彩色玻璃窗的运用方面都是一个漫长演变的显著结果，关于这个演变进程的开端我们可以参考拉昂大教堂的十字耳堂，以及后来的沙特尔和兰斯大教堂。另外这件作品也验证了空间改革、图案张力和"去除重量"，通过外表的精练及夸张的局部，在十三世纪四十年代之后建筑风格开始成型，并且这种风格被仅仅定义为"放射性哥特式"或"短花柱"。

　　选择遮蔽减少的山墙并用旋转的小尖塔将较低部分分段，这种做法借鉴了兰斯的圣尼凯斯大教堂正面，它是于格·利贝热的作品；然而很有可能那个在 1245 年左右动工的建筑师也是建造圣丹尼斯教堂的那一位，或者说他在巴黎被培养（那个城市是将大众引向新风格的推动器之一）。让·德谢勒，是那个建筑师的名字，因为名字在 1258 年被刻在了南十字耳堂，他才为人所知。上文最后提到的那座教堂，由皮埃尔·德蒙特勒伊指导建造，这位建筑师自十三世纪中叶开始就在法国具有举足轻重的地位。我们了解他自十三世纪四十年代末至 1267 年，也就是他逝世那年的生平事迹。

　　自追溯到约 1260 年的斯特拉斯堡大教堂的西立面开始，多亏了相符的立体风格，这座圣母大教堂在相当长的时间里都被作为典范，并且在多种版本上暗示了一个持续了近百年工程的历史。

　　圣母大教堂建造工程的组织逻辑以及建造的发展，时间的拖延，经历和学识的积累，反复推敲和修订最终结果的可能性（比如说原本

被分为四个部分的正视图的多样性改造或是为中殿增加侧边的小礼拜堂），这些方面都陪伴了哥特式建筑在这至关重要的百年间的发展，并且在这最后几个示例中体现出它的延续性、吸引力和改革推动力，这些使得工程拥有重要性并最终取得成功。如果在艺术的同一个交叉路口和推动力的中心，也就是作为欧洲艺术之都的巴黎，人们可以寻得美学和放射逻辑的痕迹，那么从教堂北立面的设计上可以看出它最显而易见的成功；另外，教堂的设计方案另一方面也基于对南十字耳堂的超越以及特殊诠释上。

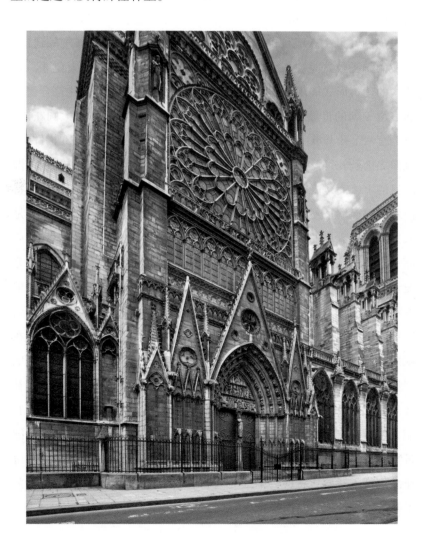

[21] 瑙姆堡的大师，《总督埃克哈德二世和他的妻子乌塔》，约 1249—1255

彩色石雕，182 cm×53 cm×36 cm 和 172 cm×58 cm×40 cm，瑙姆堡，圣彼得和圣保罗大教堂，唱诗台（参见 P121）

　　总督埃克哈德二世和他的妻子乌塔穿的衣服在那个时候很流行。他们身体的构造和姿态是为了表现他们的举止和心理。事实上，这两个人都是转向他们的右边，在做弥撒沉思的时候注意力很集中。

　　捐赠者的庆典和死者联系到一起不是一件新鲜事，萨索尼亚的圣人形象很自然有着当时的人的外表。这个雕塑是唱诗台的一部分。在格里高利九世主教职位确定之后，埃克哈德推动了这个雕塑的建造。中殿的祝圣仪式是在 1242 年。1249 年主教向给予资助的人免罪。哥特式的建筑形式展现了亚眠技术形态发展的变化。这些变化符合德国奥多尼王朝的肖像。比如，东唱诗台在墙的部分上有一个大圆花窗，窗上有两个孔开放。法国的目的是把圣人的形象雕刻在垂直的构件上，就像之前圣礼拜堂的使徒一样，但是走廊大致的印象不是反映在肖像的目的上，而是隐藏了不同的空间感。空间里面很典雅安宁。维斯特内尔的整面墙把殿堂封闭起来，用了耶稣受难的浮雕的色彩，尤其是入口处的神龛内的耶稣受难地的作品，这些形象比唱诗台的那些更后面一点。作品中明显的力量感似乎更具标志性。尽管传统的肖像讲究虔诚，但这个作品非常生动，可以激发信徒的情感。瑙姆堡大师的根本特点是法国式，也就是现代化。在美因茨创作了他的第一个作品，这一作品让他成为十三世纪第一位有名的德国雕塑家。他很可能是在威斯敏斯特修道院与来自亚眠的金银加工匠合作。事实上，很明显瑙姆堡的大师的艺术具有兰斯大教堂艺术家的特点，他可能是在加冕礼教堂或者班贝格成长起来的。在瑙姆堡的时候他的技术已经成熟，有能力领导一定规模的画室。所有这些装饰是在十年之中完成的。法国哥特式表达和描述的能力被用在现实主义上，被用来强调情感，使得作品更富于戏剧化特性。十三世纪下半叶，这种趋势为德国的形象艺术开辟了一条独特的道路。

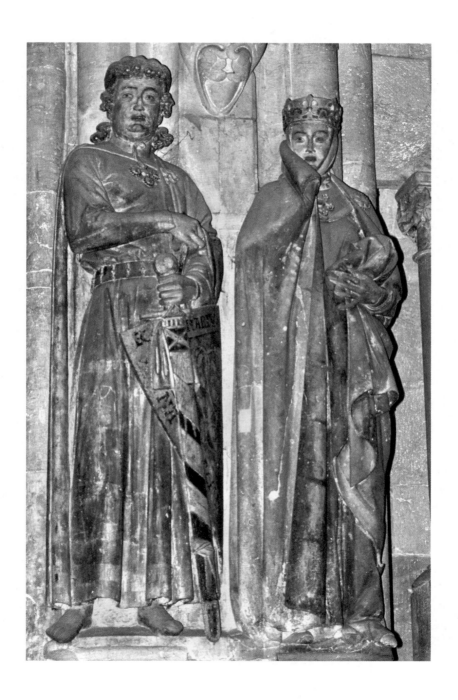

[22] 宝库的大师，《圣方济各和四个验尸奇迹》，约 1250—1260

木板胶画，95 cm×137.5 cm，阿西西，圣方济各大教堂宝库博物馆（参见 P77 和 P127—128 ）

　　木板画分成五部分，每部分由金色背景上的总状花序隔开，分为垂直带和水平带，菱形的装饰分布在黑暗的背景上。圣方济各头上有一轮光环，他位于画面中心。两边是四个场景，描绘了圣人验尸的奇迹。左上角是畸形女孩痊愈的两个时刻，下面是纳尔尼的巴尔托洛梅奥的治疗。右下角是一个瘸子被治愈，这个瘸子可能是圣尼古拉（三个奇迹已经在切拉诺的托马斯于 1228 年为圣方济各所写的《生前的事迹》中得到证实）。右上角描绘的是一个着魔的人的恢复正常（如果她是诺尔格的那个少女，则是由同一个托马索在《奇迹》中叙述的，1245—1250 年）。

　　关于这件作品的创作地点没有什么确切的信息。这个作品第一次出现是在十六世纪，是从祭坛的斗拱上取下来的。水平线上的发展和空间的分割正是装饰的分割点，采用了《圣像生活》重要原则的办法。当时形象和圣人故事的结合一直传到了十三世纪初的东罗马帝国，并且在方济各会的背景下以不同的方式被采用，比如 1228 年特德斯科的圣米尼阿多与 1235 年派西亚的木板画。

　　这件作品的创作可能与坟墓有关，因此这应该是为圣弗朗西斯大教堂绘制的关于圣方济各的第一幅保存下来的画。我们可以考虑的是，这像 1253 年祝圣仪式一样，是一个古老的传统。

　　木板画的创作与葬礼联系到一起，圣方济各教堂中第一个圣人的形象被保存了起来。我们不知道这幅作品的作者是谁，也不知道他来自何处，画中提及的一些有关文化方面的信息也没有揭示这位作者来自哪里。从博洛尼亚的细密画中所塑造的人物姿态、叙事风格和背景设置，可以看出与拜占庭文化的共鸣。阿西西所创建的不同有利于亚平宁山另一边和地中海地区的交流。

　　很少人能确定翁布里亚和方济各大教堂的中心，但是风格上可以

进行比较。尤其是佛罗伦萨修道院伊亚科莫精湛的镶嵌工艺，也就是和斯卡塞拉的对比。托埃斯卡没有谈到有意义的关系，找到了科尔托纳埃特鲁斯研究院的《圣母祈祷者》之间的对比。同时，在南方托迪，教堂的耶稣受难图和中世纪市镇宫殿小教堂中耶稣受难图的碎片被理解为同样的参考的画，最鼎盛时期其建筑中心在阿西西。

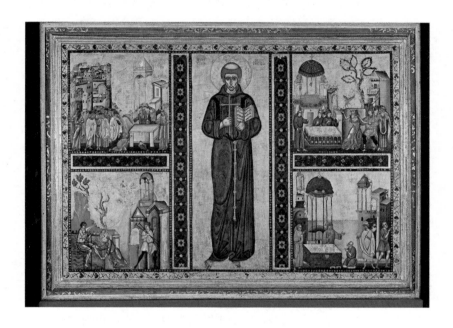

[23] 朱达·皮萨诺，《耶稣受难》，约 1251

木板胶画，316 cm×285 cm，博洛尼亚，圣多梅尼科大教堂（参见 P79）

 博洛尼亚圣多梅尼科的佩波利小教堂中的耶稣受难图有很强的功能性，体积庞大，远处也能看见。支柱上，祭台最高一级的下面写着朱达·皮萨诺的名字。关于朱达·皮萨诺的信息是 1229 年到 1254 年间。他在比萨的圣拉涅利教堂和圣玛利亚教堂中就宣告了他的名字，尤其在阿西西的圣方济各教堂：伊利亚神父为教堂订购了耶稣受难图，但是遗失了，从起源来看这两个作品应该有着相似的特点。

 圣多梅尼科大教堂的耶稣受难图有很强的立体感，结合了好的设计和装饰，这些特点使得这个作品与众不同。下面的两个维度在脸部和姿势上更加有规划，接近比萨圣方济各堂中《圣方济各一生的故事》木板画。此外，博洛尼亚的标签也让这一作品不同于其他画作，展现了画家高超的技艺。

 考虑到所有的方面，这个作品是皮萨诺最杰出的一个作品。1239 年他肯定在罗马，因为在这儿他的儿子莱奥帕尔多和伙计乔万尼被提到。1254 年他应该是比萨城中向大主教费德里科·维斯康蒂表示忠心的贵族成员之一。他的创作应该与 1251 年教堂的祝圣仪式有关。那个时候在艾米莉亚，阿西西耶稣受难图的类型在教堂中很受欢迎。

 意大利中部耶稣受难图的类型一直流行到了十三世纪末。这样就可以解释原型的重要性，流畅且有扩张力，并且能够适应作为一幅画的新功能。这些耶稣受难图典型是形式和功能上的转折，在十三世纪初的时候已经开始发生了转变。朱达的创新能够适应人类真实、高效、戏剧化的虔诚方面。面对被简化为东方受难圣像特征的唯一人物，耶稣被描绘成死亡的形象，根据从西奈山圣像到卡斯托里亚受难的耶稣众所周知的类型，耶稣站立的姿势突出背景中的金色和编织的花纹展示板，身体绷紧拱起，做成一种痛苦的形式。

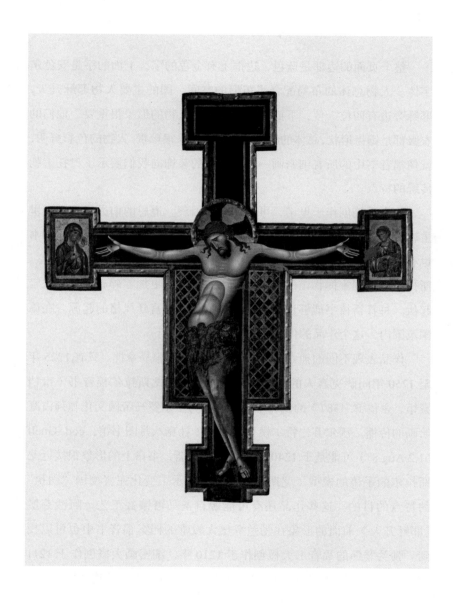

[24]《耶稣升天》，约 1251—1259，美因茨的福音书

羊皮纸上的细密画，35.2 cm×27 cm，阿沙芬堡，图书馆，手稿 13，图 54v.（参见 P57）

　　整个页面的边框是蓝色，边框上有金色的字，上面的字是安色尔字体。人物总体的布局配合了矩形的空间。图的主要人物耶稣升天，耶稣旁边有四位天使，下面是一群使徒。人物的形象很重要，他们的衣服都是锯齿形状，总体的线条干净。背景也很珍贵，人物的色彩鲜明，就像福音书中的所有细密画一样。作品的装饰向我们展示了奥托王朝传统的特点。

　　这个手稿创作于里诺，可能是在美因茨。道恩的伯爵格哈雷一世主教（1251—1259 年在位）订购了这个手稿。安布尔格的每日祈祷书也有着相似的创作风格，有可能这个两本手稿是出自同一个工作室。斯托克尔莫国家博物馆的每日祈祷书的特点是更加零碎、紧张、跌宕起伏。每日祈祷书能够让我们更好理解福音书宫廷风格的起源。在德国范围内，这个作品的位置在扎肯风格的名义下。

　　作品表现不同的独立性和原创性不是那么容易拿捏。只有 1225 年至 1250 年间萨克森人的细密画作品才集中在戈斯拉尔福音书（市档案馆，手稿 B. 4387）的创作上，目的是为了东罗马帝国文化和拜占庭绘画的传播。沃尔芬比特尔模型的书籍（杜克八月图书馆，cod. Guelf 61.2.Aug.8°）可能是于 1240 年创作于威尼斯，书籍上的形象很接近戈斯拉尔的手稿的模型。戈斯拉尔的手稿展示了变化完善德国"固执"的特点的目的。这些作品还有可能源自圣马可镶嵌工艺。阿沙芬堡《耶稣升天》前面的形象在勃兰登堡大教堂的档案福音书中也可以找到。勃兰登堡的福音书大概创作于 1210 年，细密画大概创作于 1211 年至 1213 年间。植物装饰的用途证明了十三世纪作品的连续性。

[25] 马修·帕里斯，《法兰西路易九世送给英国恩里科三世的大象》，约 1255—1259，《大编年史》

羊皮纸上的墨和水彩，36.2 cm×24.4 cm，基督之体大学，手稿 16，图 4（参见 P116）

在《大编年史》中，除了提到中世纪动物寓言传统的动物符号外，赫特福德郡的圣奥尔本修士被认为是这本历史书籍的主要插图的作者。他在伦敦的塔楼中加入了动物的图案，但是在那之前大部分书籍还是以文字描述为主。在文章各部分形成的简单框架之内，大象的长鼻子、耳朵与脚的形象都是用水彩画描绘，还特意为那些从未真正见过大象的人呈现出大象庞大体积的效果。大象的脸口鼻下面还有守卫的形象，这样一来从人和大象的体积对比，就可以知道大象真实的大小。结构这种新工具的认识功能清楚地表明技术的不到位，形象上没有严格的标准。这种不同的形式我们可以理解为马修有意为之，不是来自笼统的自然主义，也不是来自他价值观的标准形象。比较传统的动物形象，这个作品的创新之处以及形象的意图很明显，因为传统的动物形象偏向有严格的标准。在这份手稿中的另一个编号为 f. 151v 大象的形象更加清楚，这份手稿很有可能有多个作者。

马修的"动物形象"在视觉效果上很准确，传达出作者和他的创作主题之间的直接联系。维拉尔德的《狮子》（法国国家图书馆，19093 号手稿，图 24v），尽管也是设计逼真，但还是有所不同。马修没有直接涉及自然主义，但是他利用现实生活的经验与头脑来成为他知识的工具。鲁杰罗曾说过"经验足以证明"（《大著作》，VI，I），这表明马修采用的创新方式的形象可以和神圣罗马帝国皇帝腓特烈二世的《木石纹理艺术》相媲美。

Animal huiusmo
de scennatis pur
essem elerida
figur anur elepha
dicmur et est iter
omniu iumentoru
sicut leo hestiarum
Aqia aius. balena
siue cete uel ceris pi
est et draco spenum
iumenta dicmur
Alia que danerar
adeo homini tinuda
man labor ut equi
asinus et simula. et
quod est maximus
cox elophat. Quem
qr in scpturis frequen
ter de ho sit smo et
uno irgilis uidenur
occidencis
h pagina figuralis
et figuram p
describer
ur

hrs de flor

Agager hestñ

pr queriens homnis
sue proten ghidans p
emneas hesthe hic sugis

subnigri, fuliginei siue terestris coloris est. nisloy piloz instar alioz
animaliu ornatus regimine ut munit. Nullus uero unqn ally eleph

[26]《艾菲特女儿的牺牲》，约 1255—1270，取自圣路易的赞美诗集

羊皮纸上的细密画，巴黎，法国国家图书馆，拉丁语手稿 10525，图 54（参见 P112）

　　排好版的手稿一共有七十八幅占满整页的细密画，总共有二百六十张纸和八个大型的用历史故事画装饰的开端。比起宫廷的赞美诗集，这个手稿体积更小。1380 年万塞奈城堡中的卡洛五世最珍贵的手稿清单中提到了关于手稿大小的问题。手稿中包括了卡斯蒂利亚的比安卡的讣告，她死于 1252 年 11 月 25 日；以及圣彼得的殉道，他于 1253 年被封为"圣人"。纳瓦拉和香槟大区纹章线条的对比说明是泰巴多五世的财产。泰巴多是香槟大区的伯爵以及纳瓦拉的国王，他和路易九世的女儿伊莎贝拉于 1255 年 4 月结婚。

　　装饰清楚地表明了想强调王权天授的目的。旧约中不断地传达出王权天授的概念。之后手稿的细密画还在不停地表达王权天授的概念。细密画中描述的连贯性，作品的特点和起源都很明显。工坊应该是从教义圣经的那些作者开始就活跃在民间艺术中。同样的环境之下，路易九世的妻子——普罗旺斯的玛格丽特，赠予鲁布鲁奇的威廉的那些作品在水平上接近塔尔塔里的可汗以及剑桥的赞美诗集和《时间之书》（菲茨威廉博物馆，手稿编号 300）。

　　十三世纪六十年代，这个作品可能是献给国王路易的姐妹伊莎贝拉的，还请了六七个细密画家参与到手稿细密画装饰工作中。这个作品统一的风格布局表现出画室的协调性，在色彩、模型和不同技术方面很和谐，画中人物穿着那时候的衣服，头部偏小，风格形式设计准确，结合了优雅的举止和表达的清晰；色彩方面配合透明的背景和透明的轮廓，预示了从英国到法国水彩画技术的传播。黑色背景的使用在金的应用及灰色和蓝色的准备上并不是巴黎传统的典型，而是拜占庭中部地区和海外的类型。阿尔瑟纳尔圣经中也可以找到这样的例子。

　　东方特色的用法和拉丁王朝展开的中间角色可以通过手稿装饰的变化确认。装饰中有海外传统的词素和阿拉伯文字装饰。纸张框架上充满了阿拉伯文字用来接受东罗马帝国和十三世纪的主题。

[27]《木石纹理艺术》，约 1258—1266

羊皮纸上的细密画，36 cm×25 cm，梵蒂冈，梵蒂冈使徒图书馆，拉丁手稿 1071，图 43
（参见 P89）

　　这张纸中一共有两列，每一列有三十五行文字。纸张边缘和页底留有多种形象描绘的空间，这些形象主要是自然景观。关于残缺不全的 111 页手稿中的一页中有腓特烈二世猎鹰的形象。这份手稿尽管不是原稿，应该是曼弗雷迪统治时期（1258—1266）的作品，因此是最古老的具有插图的手稿。传统上认为这份手稿是帕尔马宫廷的副本。帕尔马人在 1248 年 2 月 18 日征服了维多利亚。

　　手稿描绘的环境是在福贾。这不是凭空得来的，是因为宫廷流动才创作出了这份手稿。在腓特烈时期手稿与曼弗雷迪圣经（梵蒂冈使徒图书馆，拉丁语手稿 36）的交流之中，这份手稿细密画描绘的方式在那时相当惊人。罗马安杰利卡图书馆的复制本（手稿编号 1474）建立了另外一个施瓦本宫廷世俗特色主题的突出代表。它们宁静的风格展现出前所未有的平和与清澈。这应该是十三世纪上半叶末阿尔卑斯山以北地区，尤其是巴黎艺术的结晶，在教义圣经插图的潮流之下路易王朝风格流行之前。

　　根据宫廷的标准，技艺高超的猎鹰者这一类型主题的开始应该是腓特烈拉开的序幕。具有悠久历史的动物传统是从亚里士多德的动物寓言流传下来。伊斯兰教的言论很容易在巴勒莫成长起来，最后由腓特烈二世完善。腓特烈第一次在自然科学的精神上有了创新。创作者第一次直接通过观察鸟类的生活习惯了解它们准确的身体结构来创作这一主题。总体上，创作者对形象以及艺术的态度有着独到之处。艺术不再是到达灵魂或者通过已有的模型代替自然主义主题的工具，而是描绘物体自然的特点，完善或者代替文本解释的形式。一位米兰的商人威廉·波塔提乌斯在 1264 年（或 1265 年）写给安茹的查理一世的信中赠予他两本大书。书中打开了知识的大门。

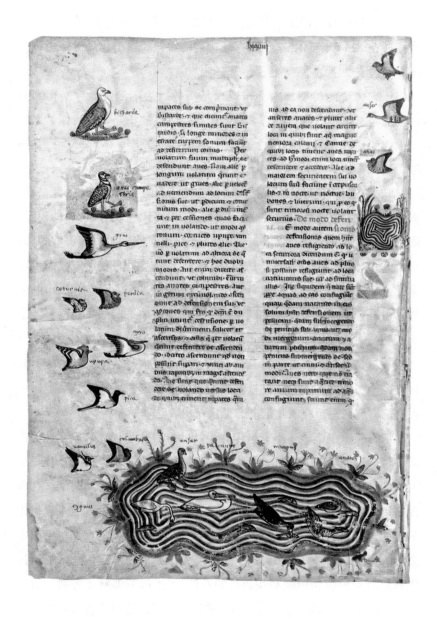

[28] 尼古拉·皮萨诺，布道坛，1260

比萨，圣乔万尼洗礼堂（参见 P137）

　　这个作品有可能由腓特烈·维斯孔蒂订购，完成于 1260 年，维斯孔蒂在 1254 年至 1257 年间担任比萨的主教。这个作品浮雕边饰上还刻了拉丁文字。

　　比起传统的类型，这个布道坛是新的六边形的基底，结构划分明确的各个单独的嵌板上有丰富的图案，立体感十足。在肖像的布置上，空间适应了人物加强的立体感。《耶稣的诞生》的部分中心是圣母，就跟拜占庭的传统一样，上面左边加入了《圣母升天》，右边是《牧师的通告》。圣母的头部采取的是古典庄严的类型，就像约瑟一样。但是约瑟的衣服更加有空气感、破旧，不再限于再次重现古典的模型，隐约可以看见根深蒂固的东方印记（升天天使披风的边饰），尤其是哥特式形象艺术的功能性。《圣母献耶稣于圣殿》的近景中我们可以看见主角人物的力量，同时背景中可以隐约看见宗教建筑和城市的部分，古典标志加入了那时候圆形彩色玻璃窗山墙饰内的三角面。场景中人物的头部利用个人的特点描绘场景。比如说，左上角人物的衣领宽松，符合安娜老者的形象特点，她位于西梅奥内身后，拿着漩涡花饰，目光向上，像是一位女先知。尼古拉刻画的新形象展示出和其他启示古典的必要联系，在人物的姿态上反映出表达和描绘的相互影响。

　　尼古拉至少应该于十三世纪上半叶的最后几年从普利亚到达了比萨（他的儿子乔万尼就出生在这里）。锡耶纳教堂的资料中记载了尼古拉的名字，他在腓特烈式的建筑场地中度过了他的青年时期。在那种新审美的历史环境之下，哥特式艺术对意大利南部的古典主义做出了新的评价。尼古拉的灵感来自比萨这个浪漫之城，他在那里做出了杰出的作品。那时有很多可供研究的模型，如《三博士朝圣》的圣母。比起刻有费德拉和伊波利托故事的石棺，《圣母献耶稣于圣殿》有抱着圣婴的细节，那是一位老者的胳膊抱着圣婴，这位老者在坎波桑托的希腊花瓶中就已经存在。然而"新哥特式文化的内容中尼古拉古典

特色经验被包含在了他的意义、活力和力量之中。"（恺撒·吉努蒂）。
假如没有这种形象表现的需求，根本无法解释尼古拉艺术在雕塑方面
的革新。

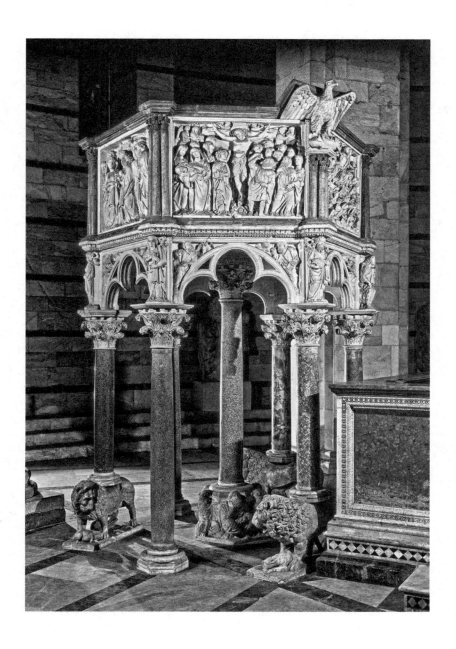

[29] 科拉迪诺圣经的大师，《托比亚之书》的一页，约 1260—1270（？），取自科拉迪诺圣经。

羊皮纸上的细密画，36.2 cm×25 cm，巴尔的摩，沃尔斯艺术博物馆，152.156v（参见 P125）

　　关于十三世纪八十年代礼拜仪式书的形式修复，我们没有比埃斯唐的巴斯塔尔德伯爵收藏或者出现在古玩市场更早关于手稿的消息。施瓦本的康拉丁涉及的传统没有找到准确的对照。康拉丁是腓特烈二世的侄子，1268 年在那不勒斯被砍头。手稿订购者对手稿的要求很高，这从排版的特点以及装饰的讲究可以看出。

　　这份手稿的细密画至少由三个人完成。这些细密画作者主要加入了综合的形象艺术文化，有些出人意料，但是与其他作品放在一起还是容易辨认出的。其中至少我们记得的是巴塞蒂的圣经（多伦多，市政图书馆，手稿 2868）。这份手稿的目的是为了庆祝比萨收集一年赞美诗集前后对经的圣米凯莱的节日（比萨，圣马代奥国家博物馆，编号：s.n.inv.，f.45v）。这些作品和很多手稿一起帮助搭建了巴尔的摩圣经的框架。十三世纪下半叶意大利中北部地区有着曼弗雷迪和南方的传统影响。手稿形象艺术的起源不能归于研究手稿学的传统，应该归于丛书已经形成的内容。无疑科穆宁王朝强烈的拜占庭传统在这张纸的形象构造、组织和艺术打造上可以找到痕迹。耶稣和天使或者骑士之间的对比都带有意大利南方的特色，尽管来自施瓦本土地上形象艺术的财富不同于意大利半岛。艺术家利用想象的广义定义提出，前景的人物需要选择饱和的色彩，羊皮纸上描绘的形象就像在有圆盾装饰拜占庭蓝色和红色珐琅上。

　　褶皱简单标志性的定义排好版以后让人想起玻璃绘画的方式，玻璃绘画吸收了拜占庭的文化。人物面部是椭圆形，用红色和绿色塑造出了层次感。从暗视觉效果的纯粹定义我们不能不重新发现拜占庭起源细密画的精致，就像噶伊巴纳大师的那些作品。尽管博洛尼亚细密画发展的开端很典型，然而拜占庭风格和在双长生藤上的《创世记》

故事的哥特式形式的结合，更加贴合意大利中部尤其是翁布里亚大区的特点，就像罗伯特·隆吉在博洛尼亚细密画开端的观点一样。

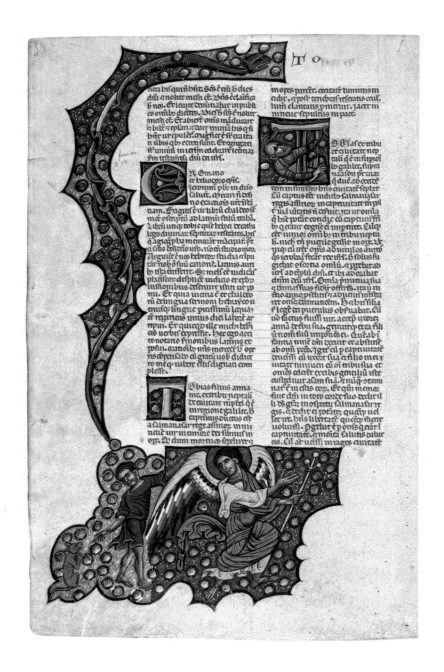

[30] 乌格斯·利贝热建筑师的墓碑，约 1263

石刻混合蜡制，250 cm×135 cm，兰斯，圣母大教堂（参见 104 ）

　　雕刻的文字是古法语，从左上角天使的地方开始围绕整块碑。该碑最初被放置于圣尼凯斯，但自从 1800 年修道院被破坏之后，它便被保存于兰斯大教堂中。碑中间的圣人形象披着一直到膝盖处的优雅披风，在膝盖的地方可以隐约看见长袍。圣人的脸很标准没有表情，头上有一顶帽子，帽子的形状是那时候普通的样式。圣人的右手拿着一个小教堂模型（很可能是圣尼凯斯教堂的模型），左手拿着一根木杖，是古时的丈量工具。这个圣人就像一位建筑师，脚下是角尺和圆规。这个形象被刻画在镂空三角墙的一个优雅的壁龛之内，在一个高耸的三叶拱下面和柱子的上面，柱子用简单的柱基支撑着整个雕刻的框架。设计的品质很清楚，在柱头的地方则更明显，植物纹饰不断地重复向里面下垂，并带有三叶拱的印记。两位天使自如地配合空间位于高处，比例和构造可以和兰斯大教堂背面西部的同时代雕塑相比。

　　教堂模型的准确度令人印象深刻：或许描绘上不是很典型但是扶垛与窗户的建造很有特点，三角墙和耸立的小尖塔是按照放射式建筑建立的。细节证明了图案概念技术的参与，我们可以推测这是乌格斯自己独立自主完成的第一个陵墓，反映出图案的重要性，折射出那个时代的思想。丧葬形象艺术的诠释事实上和个人与专业的成长在同一水平线上。在圣丹尼斯的墓碑（现在保存于克吕尼博物馆），以及鲁昂的圣图墓碑中，建筑师是通过职业的工具来描述，同时窗户的标志无论如何是自主的。此外，在沙特尔传说中亚眠大教堂顶部迷宫花园遮住了建筑师的陵墓，据说这个陵墓是由让·德·奥尔拜、让·勒卢普、兰斯的戈谢和苏瓦松的贝尔纳建造。同时亚眠大教堂中除主教的名字和形象以外还涉及了其他的指导建筑的人的形象，也就是吕扎尔舍的罗伯特、科尔蒙的托马斯、雷诺的儿子。乌格斯是一位特别的建筑师，这块碑将他从无名和细节的环境中释放了出来。

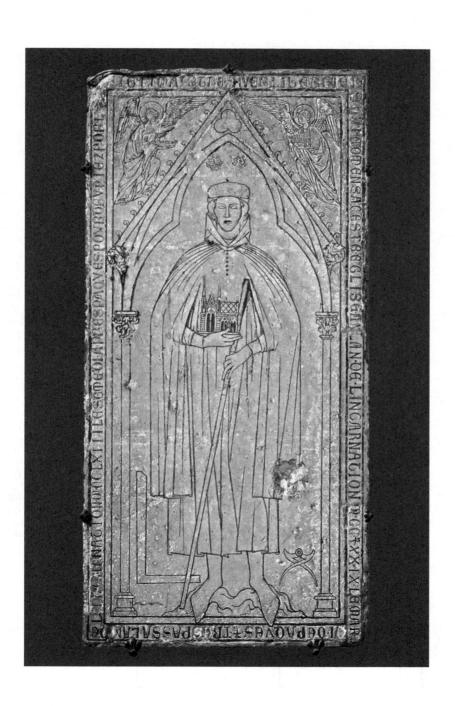

[31] 马可瓦多的科波、伊亚科波的梅利奥莱和其他人（被认为是其作品），《最后的审判》，约 1270，局部

镶嵌工艺，佛罗伦萨，圣乔万尼洗礼堂（参见 P140）

在佛罗伦萨洗礼堂圆顶的西边，巨大的审判者耶稣坐在天球的中间，显得格外醒目。圆顶顶点的部分圣人的形象在第二级天使和六翼天使中间，中轴上和斯卡塞拉一起。《最后的审判》中中心绝对的最大比例延伸到附近的两片上。

完成之后，总体的组织展现了一致的概念，但是和圆顶中其他关于《创世记》、约瑟、耶稣以及洗礼的故事部分的比例类型不一定一致。从形象艺术的观点来看，考虑到修复和重制的问题，形象让我们欣赏到了风格和创作的不同之处。穿着珍贵有褶衣服的耶稣有段时间被认为是马可瓦多的科波的作品，尽管是在地狱中人物的形象也是如此。从天使的形象，尤其是右边的天使，我们可以发现那个时期的科穆宁传统，比起十三世纪上半叶通过托斯卡纳西部传播到佛罗伦萨的传统相比更有新意。此外，如果我们对比乌菲齐祭坛正面和庞扎诺圣莱奥里诺的祭坛正面，像在右边使徒中间的第一个天使的形象和祝圣孩童的头展示了伊亚科波的设计。

如果作品是不间断的，不太可能确定不同艺术合作建立的作品的不同方式。但是镶嵌工艺的嵌入通过艺术家的生平和建筑场地放置的少量参考，我们可以提出一些可靠的对日期的假设。我们考虑到梅利奥莱七十年代大部分时间在洗礼堂工作，而伊亚科波只在 1266 至 1269 年才在那里工作，也就是在皮斯托亚订购资料的间隙当中，在他 1274 年完成皮斯托亚的作品之前。那么佛罗伦萨洗礼堂应该是在十三世纪六十年代末和七十年代初之间装饰的。后者是在 1271 年 9 月份牧师会和佛罗伦萨商人领事之间的协议中悬而未决的。圣人节日期间的供给应该是给修士，他们在那时知道明显的进步。北面地狱的部分和《创世记》场景的前面部分的精湛技术确认了完成的年代，我们可以理解为镶嵌艺术系列分配上不是用的连续的方式。

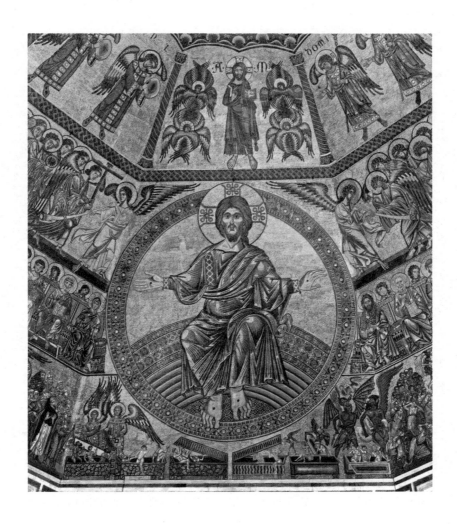

[32] 第二个印章的开端，约 1270，摘自杜丝的《启示录》

羊皮纸上的细密画，31.2 cm×21.5 cm，牛津，伯德雷恩图书馆，杜丝手稿 180，图 14
（参见 P117）

　　这个作品中飞驰的马和马身上的装饰品，骑士在马鞍上，斗篷飞起，就像那个时代骑士骑马飞驰的场景。人的形象被拉长了，头部立体，脸部扁平呈三角形，轮廓线条少，围绕的脸部只有几缕头发和胡子。人物的衣服较宽大，褶皱弯曲处有着不同的色调，流畅透明，完全和背景一致；上面是草地还有一棵枝叶茂盛的树，完全一派自然景象。乔万尼所描绘的 96 幅戏剧性的冲突事件的细密画都有着共同的特点。在拉丁文版本前有法语的译文。正文第一页的内容描绘了爱德华多王子和他的妻子卡斯蒂利亚的爱莲，这说明该作品是绘于 1272 年之前的，那时爱德华多一世登上了皇位。完成的年份很可能追溯到 1270 年，那年这对夫妻出发去圣地，并在那儿一直待到 1274 年。

　　细密画在方式和轮廓上和路易九世后期的宫廷风格相互影响。颜色上细微局部的变化丝毫没有覆盖，似乎集中了英国的传统。很多个世纪以来英国的传统在色彩的设计上拥有主要的技术，通过这些上色的技术发展成了后来的水彩。细密画作者与威斯敏斯特宫建筑场地的工人合作，这样一来可以个性化法国的模型的自发记忆，而且柔和方式的线条主义是那个时期英国形象艺术文化突出的部分。尽管这个作品只剩下很少的部分可以证明，另外通过古老的复制品很明显接近画室装饰 1264 至 1267 年间的第一个时期，1834 年被火灾所摧毁。天花板两个镶板的发现确定了时间，使得威斯敏斯特大圣像的风格在内容上更为灵活。

　　圣方济各阿西西大教堂也和杜丝《启示录》的风格有着相似之处。阿西西大教堂中契马布埃的传统展现了英国在启示录主题上长期惯例的知识。十字耳堂绘画装饰的连接以及细密画和《耶稣变容》人物的头部和衣服之间的对比非常接近恩里科三世画室圆顶的虎爪饰和假面饰的描绘和建造。

Ch. 6
V. 3¼

veni et vois
usi vn cheual rous

t cum aperuisset sigillum
secundum: audiui secund
animal dicens. Veni et uide. Et
exiuit alius equus rufus et qui se
debat super eum datum est ei ut
sumeret pacem de terra et ut inuicem
se interficiant. et datus est illi gla
dius magnus. Et cum aper
uisset sigillum secundum. et c.

Sigilli secundi apertio ad arte fabricam erat p̄
tos qui ante legem fuerunt pertinet. ad demonstra
tiam ergo secundi sigilli apertionem pauca de his
loquamur. In genes̄ scriptum est. quia dixit deus
ad noe. fac tibi archam de lignis lenigatis mansiu
culas in archa facies et bitumine linies intrinsecus
et extrinsecus et sic facies eam. Trecentorum cubito
erit longitudo archae quinquaginta latitudo lati
tudo. et triginta cubitorum altitudo illius. Archa et
clectam noe uero fabricato archē xp̄m fabricatore ec
clesie figurabat. Que archa reliquis lignis lenigata fa

fuisse describitur. per ligna lenigata que aquas
prohibuerunt unam omnibus animalibus. unam se co
simus seruauerunt doctores ecclesie designamur. qui
et doctrina et scriptis suis aquas diuersorum erroum
ab ingressu esse prohibent. et unam his qui intra
ecclesiam sunt sua doctrina
et exemplis seruant. **Veni et uide.**
Id est intellige spiritaliter
que a patriarchis facta cognouisti. **Et ecce**
equus rufus et qui sedebat super eu̅ ic.

Per equum rufum iuste qui post diluuium usq̄ ad
legem fuerunt designantur. et quia rufus color au
ro color parum per appinquat. uelut si aureo colo
ri sanguineum admiscens non incongrue sane iu
ri qui ante legem fuerunt huic color comparatur
eo quod sapientia clamerent quod per aurum figu
ratur. in persecutionib̄ aduersis constantes fuerut
qui per sanguinem figuramur. Sessor uero hu̅
equi dominus est qui in sanctis suis habitat. huic
sessor denum est ut pacem sumeret de terra. Si pax
bona est a deo de terra quomodo sumpta est. et cetera.

Et datus est illi gladius magn̄

Per gladium autem magnum aquas diluuii
possumus intelligere quib̄ omnis mundus dele
tus est. Possumus etiam per gladium magnum ic.

[33]《宝座上的圣母和圣子与天使》和《耶稣受难》双联画，约 1275—1280

木板胶画，38 cm×29.5 cm，芝加哥，艺术机构，1933.1035（参见 P77 和 P124）

　　这幅双联画由两部分组成，每一部分绘画大约为 30 厘米 ×22 厘米。这个作品有一个框架，画位于框架的里面，框架镀了金，周围是总状花序石膏制品。左边的那幅画中，圣母坐在一个红色的垫子上，这是传统的类型。右边的画中的空间被十字架分割，耶稣的胳膊下面靠近十字架下面有两个重要人物，披着披风的圣母歪着头，脸部是拉长的三角形；乔万尼身着深蓝色的斗篷，金的装饰突出了他衣服的明亮部分。

　　这种特点有着拜占庭起源的肖像类型，其中异族的元素有拉丁语的标题和圣婴的光晕装饰。双联画事实上绘于海外的拉丁语区，那里的艺术创作明显有文化融合的特点，多次提出了圣母和乔万尼的类型。如《阿克里的圣乔万尼》清楚地表现出模仿拜占庭圣像的目的。想要确定这个作品的创作地点不是一件容易的事。在这种情况下我们只需要想起西奈山圣卡特里娜修道院保存的类似主题的作品，还有不同起源的作品，阿尔瑟纳尔圣经的绘画创作和七十年代《阿克里的圣乔万尼》细密画装饰（法国国家图书馆下属文献汇集图书馆，手稿 5211）。

　　从库尔特·韦茨曼的研究开始，这个艺术作品被认为有商业成分的参与，这个作品尤其是建立在工匠交流活动的基础之上。这个作品对于西方的木板画和一支意大利中部的特殊方式都占据了重要的角色。佩鲁贾弥撒书的耶稣受难图（牧师会图书馆，手稿 182）和上述西奈山圣像的对比之后很容易扩大到芝加哥的双联画。芝加哥双联画的绘画品质加深了十三世纪后半期意大利绘画的自然联系。例如，翁布里亚圣方济各大师使用的石膏做的光晕在耶稣受难图蓝色大师的传统发展当中找到了基督学类型最细致的解释。从腋下的拱形到腹部四个部分和遮羞布的形状、人物面部和身体的构造都可以发现这一点。

　　同时这个作品的日期应该追溯到十三世纪八十年代。

[34]《耶稣被卸下十字架》，约 1270—1280，局部

多金镀层的象牙材质，最大高度 30 cm，巴黎，罗浮宫博物馆，3935 和 9443（参见
P184）

　　这组群像尽管是支离破碎的，但是通过利益和很罕见的目的组成
了一个作品。这个作品是由多个象牙小雕塑组成，单个的雕塑早已在
之前出现过，如《怀抱圣子的圣母》。这个作品是"耶稣被卸下十字架"
系列主题最具有代表性的一个作品。这类圣像实际上只在十二世纪的
西方传播。总体上看，它替代了耶稣受难图，尤其是木制群像，这可
以从十三世纪西班牙（如 1251 年圣约翰的耶稣受难图）以及意大利（沃
尔泰拉大教堂 1228 年的耶稣受难图）法国圣像的财富的标志是罗浮
宫耶稣圣像。这个象牙群像可以追溯到拜占庭中期，与华盛顿敦巴顿
橡树园十世纪后半期的模型类似。与 1170 年至 1180 年间从圣马丁到
库德尔，再到十三世纪下半叶布热杜拉莫的一些浮雕雕刻相类似。布
尔日祭廊基底的建造采用了这种方法，尼古拉·皮萨诺也采用这种方
法建造了卢卡圣马蒂诺教堂正面的弦月窗，此外，还涉及了圣约翰福
音书传道士（用来考虑到巴黎群像的不足和圣母像的对称）。

　　自主形象自由的肢体动作有时得益于在中心群像中真实的创作。
从技术的观点来看，准确柔和的雕刻和多金镀层的方法可以在圣礼拜
堂的圣母像（约 1260 年，罗浮宫，艺术品部 57）那里找到最有效的对比。
人物的姿态很准确，具有说服力，人物面部的表现和类型在空间上自
由地体现；人物优雅的衣服盖住了身体，采用的形式和方法很有立体
感。比起十三世纪中期的传统，大约 1260 年在兰斯大教堂的雕塑中
重新出现了耶稣的类型，如西门北塔楼的耶稣圣像，或许布尔日圣埃
蒂安大教堂南门窗间墙的形象更接近。精致的刻画使得形态象牙材质
更加优雅和谐完整。

　　教堂中圣母有张力的身体，披风卷到了上面的左手中，短的头纱
表现出十三世纪后半期肖像的减弱。不管怎样情绪的扩张和结尾前面
群像利用少有的和谐、优雅、自由的组合，情绪的力量及高超的技术

建立了哥特式象牙雕像的一座丰碑。

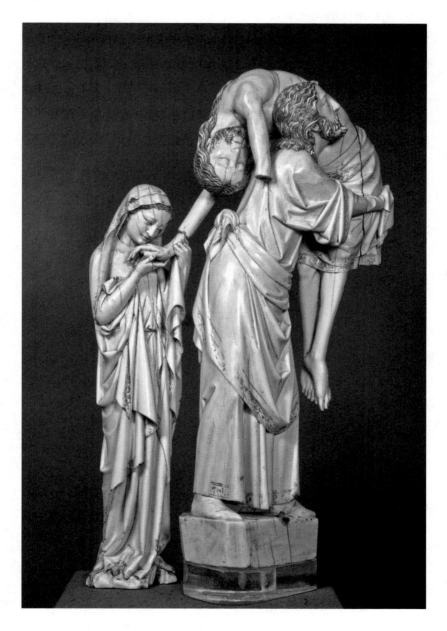

[35] 安珍的雅克蒙，杜埃的克拉尔斯和尼韦勒的雅克蒙（？），《耶稣受难图》，1272—1298，圣格特鲁德圣物箱的局部

银制、雕刻、镀金，22 cm×20 cm×6 cm，尼韦勒，圣格特鲁德非主教教堂（参见 P159 和 P181）

尼韦勒的雅克蒙协助金银加工匠杜埃的克拉尔斯根据安珍的雅克蒙的设计完成作品。这些工匠在使用材料的重量上很准确，应该是根据牧师会的要求或者签订的合同的标准来制作。在当时第二年的四旬斋的时候，以教堂的形状，长大约180厘米的圣物箱四个顶端之一应该已完成，可以容纳圣格特鲁德留下的东西。

1272 年工匠们签订了合同，所有圣物的转移是在 1298 年 5 月，那时经过长时间的赶工，作品很快就要完成了。1940 年 5 月一场轰炸摧毁了圣物箱，留下了一些碎片。从这些碎片可以区分出两个不同的创作阶段：一个阶段开始于执行合同的时候，另外一个阶段是在圣物转移的时候。第一个阶段涉及建筑的剩下部分。从 1247 年埃夫勒圣托兰的圣物箱到鲁昂圣罗曼的圣物箱，根据圣物箱传统已知的趋势，重要建筑起源和珍贵的模型上都缩小了。至少两个顶端在小尖塔三角墙的装饰形式和圆花窗的建造上明显从巴黎圣母院北十字耳堂独立了出来。1272 年建筑修改的模式明显在大门上《怀抱圣子的圣母》体现，十字耳堂顶端的耶稣受难图以及祝福耶稣和圣格特鲁德上有超越。

有可能耶稣的形象和其他站立的形象尽管是由不同艺术家完成，但很和谐，很难区分出个人的特点。然而重要雕塑的对比是特别的，可确定位置是在法国北方尤其是巴黎的全景中。圣格特鲁德让人想起了国家中世纪博物馆中托洛萨的乔万尼的死者卧像（Cl. 22863），以及阿西西圣方济各大教堂或潘普洛纳大教堂的圣物雕塑。对比可以延伸到天使和圣母的雕塑，耶稣圣像体现了它的最大价值。此外，巴黎可能紧跟着经历了一场深层的走向衰败的革命。圣礼拜堂福音书的封皮上（法国国家图书馆，拉丁语手稿 8851）耶稣的腹部下垂，胯两侧由一块没有绳结的遮羞布裹着。

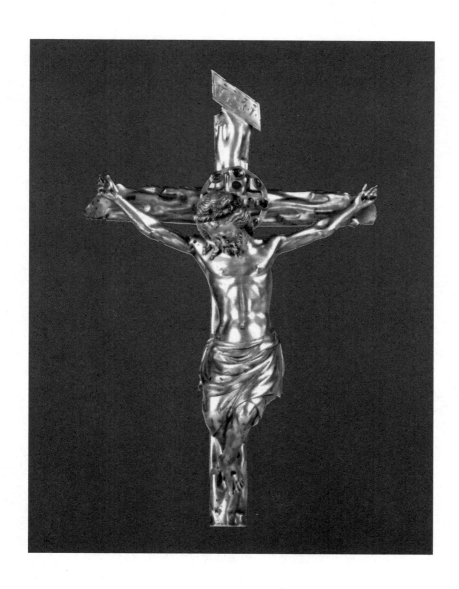

[36] 奥代里西奥的彼得罗，克雷芒四世的墓碑，约 1275

大理石镶嵌，维泰博，圣方济各大教堂（参见 P148）

 维泰博圣方济各大教堂十字耳堂的左侧，克雷芒四世普伊·福科伊斯（1265—1268 年在位）被葬在一个有豆荚形浮雕的罗马石棺中。石棺中间的盖子是半开的，有山墙饰内的三角面，上层是一个在龛室内的死者卧像。陵墓底部那个死者卧像可能是皮埃尔·格罗教皇的侄子，在现实层面，保守地建立了综合墓碑的类型。

 十七和十八世纪早期的证据是在格拉迪圣母像的原始安置上描绘了类似的结构，但可能发生了改变。约翰·安东·朗布设计了缺少上层空间的陵墓，临近有记载的 1840 年的修复。墓碑是在 1885 年转移到了圣方济各大教堂，1890 年被重新修复，龛室也被重新安排。1944年被一次轰炸所毁坏，石棺都碎了，死者卧像裂成了三部分。现在我们看见的是 1949 年修复后的结果，整个龛室被重新修建，用罗马式正面代替了有珍贵科斯马镶嵌在交叉带状纱。

 通常，对一个作品的评估因为创作的不确定性而变得复杂。克雷芒的遗体事实上被教堂的牧师和格拉迪圣母玛利亚多明我会教士争夺。1276 年教皇根据他自己的意愿被埋葬在那里。

 根据那些留下来的碎片，拱的弯曲部分被耶稣会士丹尼尔解读：彼得罗与阿尔塔维拉的鲁杰罗和他的妻子在卡拉布利亚米莱托修道院遗失的墓碑是同一位工匠。然而留下了身份鉴定的问题：在 1285 年城外圣保罗大教堂神龛上与阿诺尔福一起署名的彼得罗，以及在威斯敏斯特修道院圣爱德华的圣物箱底部提到的彼得罗都得到认可，人们还认为曾参与教堂修建工作的"奥代里克斯"是彼得罗的父亲。

 只能确定这位雕塑家来自"奥代里西"家族，彼得罗在伟大的科斯马镶嵌传统技术之路上探索，尽管有许多困难与问题，他仍被认为是带来新哥特式多重元素的那个人。山形墙神龛的结构，卧像的加入让人想到死者面具的使用。从罗马教廷的文化开始，坎比奥的阿诺尔福和奥代里西奥的彼得的重大贡献标志着意大利丧葬艺术的一次重大转折。

[37] 罗马，圣洛伦佐至圣堂，约 1277—1280

朝东北内部（参见 P149）

　　圣洛伦佐的小教堂在八世纪三四十年代的拉特朗圣乔万尼宗主教府中有记载，从基督教最著名的由英诺森三世提供银色覆盖层的圣像开始，这个小教堂是用来收集教皇珍贵的圣物。人们还应该修缮祭坛，圣彼得下面圆顶上三联画中一画的铭文中提到了尼古拉三世。有可能是 1277 年一场地震造成了损失，提供了重建小教堂的机会。在众多的作品中这个小教堂起到了至关重要的作用，乔万尼·盖太诺·奥尔西尼推动了基督教会城市作品的鉴定。

　　拉特朗的首饰盒是教皇在 6 月 4 日就圣职的时候，有可能是 1279 年。入口刻着碑文的大理石石碑，被认为是科斯马的作品。交织的螺旋形地板大面积使用了斑岩，代表了科斯马大理石镶嵌工艺的最高技术水准，还带有极强的罗马艺术传统。交叉肋拱的穹顶的高处联合三叶拱走廊在罗马是前所未有的。在哥特式大部分的参考和三叶窗走廊的使用上，阿尔卑斯山以北地区发展的认知很清楚。如此一来，在修复上就不得不跟仿古风格的大门有联系。每个弦月窗都是在窗户附近，窗户的螺旋柱用斑岩装饰。两个矩形的场景在弯月面的下面，弯月面穿插在交织尾部中，两侧有豆荚形浮雕的总状花序。

　　带有传统特点的使徒殉难者的圣像画板也可以欣赏到。西边首先的殉难者是斯特凡诺和洛伦佐，北边是砍头的圣阿涅瑟和圣尼古拉的奇迹。东边主墙上圣物箱里面有尼古拉三世提供的小模型，宝座上的耶稣身边陪伴着彼得和保罗。教皇很少有突出的形象描绘。奥尔西尼教皇是彼得继承人中第一个让人把他人性的真实描绘成个人的形式。

　　小教堂是文化融合的明显标志。比如，穹顶肋拱和尖顶式拱的轮廓椭圆形的使用布满了古式的花环。绘画的风格、传统创作方法和风格的共存被认为是法国的特色，这特别使得罗马式形象艺术比拜占庭风格更具优势。这是以高超的技术、十三世纪末的系列传统形式及雅各布·托里蒂（他被认为参与了该系列绘画）的成长为前提条件的。

[38] 契马布埃，《圣马可和伊塔利亚》，约 1277—1280，福音书传道士方形圆顶面的局部

湿壁画，阿西西，圣方济各大教堂（参见 P141）

带有福音书作品的圆顶位于教堂的祭坛上面，十字耳堂和殿堂的交叉处。圆顶的南面坐在宝座上的是福音书传道士圣马可，他手中的书打开上面写着"耶稣基督福音的开始"，在伊塔利亚前面是一位天使。

就像约瑟首先指出彼得的形象和福音书中的其他形象不同，圆顶上绘的城市是我们熟知的罗马。有角塔的围墙中间有一扇大门，七块碑独立存在的很大部分可以很容易认出。中间是万神殿——圣母玛利亚在顶端，同一水平面上左边是元老院宫殿的图案右边是圣彼得大教堂。短边的第一个描绘的是另一端的塔楼，罗马元老院可以由出现的四个或五个徽章，或是 SPQR 的缩写认出来。奥尔斯尼家族山墙饰的三角面上的两个，一个在长边上。第二个在正面的高处，从正面突出部分探了出来，低处隐约可以看见房顶，宝座上的耶稣在圣母和圣彼得之间，是由格里高利四世（1227—1241 年在位）重做的马赛克装饰。在下面，万神殿右边有罗穆利和圣安杰罗城堡的大型建筑，左边大部分由教会军队的塔楼组成，完全是十三世纪的外形。下面，低处的角落有一个带拱廊的大教堂，里面有螺旋柱，侧边是矩形建筑的实体，下面的一层由柱子支撑的拱开放，使用类似的柱头划分。

像垂花饰的中楣，雕刻装饰品和哈德良陵墓的圆花饰这些细节推测出艺术家非凡的创新。此外，类型上总体的组成展示出罗马城关于质量的代表。在结构上，这个作品类似于宫廷标志性的风景画。在意义上唯一可以与之比较的是 1328 年卢多维科铸造的徽章和形象艺术在印章上的选择，在这个过程中，订购者或者装饰的负责人重新拿出了这个罗马的图案。此外，在这位教皇在位期间发生的事件不能不被推测到图案：很大程度上不是因为尼古拉三世被宣布成为元老，而是因为元老院对非罗马公民减少了控制，以及在元老院的影响和两头政

治的庇护之下，被代表各自的权力的两座宫殿作为主题。

[39] 佛罗伦萨，新圣母教堂，1279—?

殿堂和唱诗台的景观（参见 P142）

　　佛罗伦萨新圣母教堂是结构形式工具上节俭和宁静概念的成果，教堂内空间典雅、宽敞、简单。建筑构件的多镀层标志着组成的清晰，后来发展成了细致的圣像。有三中殿的教堂，两侧有中间的两个大，被划分为六跨距，六跨距打开了凸出的十字耳堂，配合唱诗台的小教堂中间在西墙上设了防线。

　　它们直线的顶端让人想起了西多会修道院，从传统建筑中借鉴经验，教堂平面多次建立系统和谐的组织很清楚。十字形部分的柱子划分了跨距，支撑着偏殿方向的拱，给人留下空间连贯的印象，宽敞的比例证明了宽度比长度更长。教堂通过穹顶和周围拱宽的基底和肋拱的交叉甬道避开了法国教堂矩形跨距开口顶点统一的结合。这个教堂和多变的法国建筑之间的直接联系没有什么可想的，人们应该认为新圣母教堂是原创的结果，成功且多产。在意大利，后来很长时间都有这样的模型出现，是对当地传统观点的有机超越。

　　立体的造型在佛罗伦萨的概况上因为丰富和多样性通过柱头类型的再次使用确立它的建筑地位。柱头不能被定义为哥特式或者新发明，而是不同的很容易认出的特别流行的不同装饰类型：来自科斯林当地，利用各成分的变化和代替在多叶饰的柱头或者更加不同风格的植物纹饰类型上。

　　根据里斯托罗神父的五世纪的传统，教堂应该是始建于 1279 年。不存在其他的观点，将新圣母教堂与其他的佛罗伦萨建筑或者罗马建筑相联系。此外，同时期梵蒂冈宫殿和神庙遗址圣母堂中留下了先进的建筑观念，这些观念是在十四世纪初总结出来的。

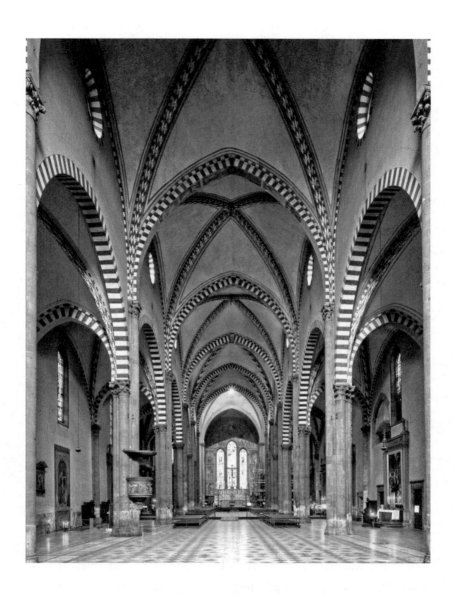

[40]《蒙特利埃歌曲》的一页，约 1280—1290

羊皮纸上的细密画，20 cm×13.5 cm，蒙特利埃，医学系图书馆，手稿196，图83（参见 P113）

在一个简单装饰的框架中，纸张背景中画了方格。三位一体描绘的是两个坐着的高贵形象，他们穿着长袍，披着红色的斗篷。左下角有一个动物长着狗的头，龙的身子，卷起的尾巴一直拖到纸张的边缘低处，形成了一个有水印的蓝色框架。页底的空间描绘的明显是一个世俗的室外场景。草地上长了三颗果树，一群年轻人在草地上热闹地玩耍。

两个截然不同场景的对比是一种创新，可以被定义为一种真正的类型。这种更加自由的空间事实上更加准确地展现出细密画传播多种多样的实验性圣像的地方。像有猴子场景的传播起源于狒狒的定义，猴子被认为是妖怪一样奇异的动物，手稿的装饰有这类似的形象。在大学手稿的创作的确增加了欣赏的价值，博洛尼亚的一位法学家奥多弗雷多（1265 年去世）说明了这一点。在大学的环境下，这类形象的传播体现了理解手稿的新方式，我们会想到类似的辅助场景在宗教题材手稿中很快会存在。

在巴黎细密画的传统中我们的手稿有一个完整的主题，即加入了反复出现的活跃场景，这样就建立了系统上创新的肖像。手稿一共有八册，至少有七册在当时有包装，有许多画家参与，可能是五位明显属于两代人的画家。老的那一代画家应该是和让·邵莱主教的两个手稿相关联（帕多瓦，牧师会图书馆，手稿 D34 和 C47）。也就是说在那种环境下他们创作了十三世纪七十年代最精美的一些手稿，比如圣礼拜堂的福音书（法国国家图书馆，拉丁语手稿 17326）。我们从人物的面部和衣服可以挖掘出动态感，甚至在下页的图中也能看出来，因此可以推断它应该出自一个年轻艺术家之手。他巧妙地设计逸事场景，其中还加入了自己的思想，形象的构造让人想起早些年和雷诺大师风格相似的作品的模型。

[41] 无缝制遮盖的圣物箱，约 1284—1287，正面及背面

金银制，浮雕，雕刻，28.5 cm×24 cm×9.5 cm，阿西西，圣方济各宝物博物馆（参见 P181）

　　圣物箱上直接描绘的传统元素可以联系到法国十三世纪圣物小雕像类型场景或者建筑，这些元素不同于阿尔卑斯山以北的艺术，尤其是巴黎艺术。比如圣物箱背后浮雕的技术从十三世纪初开始是法国作品最重要的特点之一，正面的形象在金银加工和重要雕塑上可以找到。阿西西圣物箱上圣人精致的衣服是法国巴黎艺术家在十三世纪末追求高质量的证据，总状花序位置上使用的金银类昂贵的材料说明是宫廷订购的作品。这个作品 1338 年出现在教堂的第一批清单中。1370 年圣物的内容和订购者的礼物完成了最后的阶段。最后鉴定出来作者的身份是纳瓦拉的乔万尼和法尔加里奥的古列尔莫。漂亮的菲利普，即菲利普四世的婚礼在 1284 年举行。可能古列尔莫修士曾在 1283 至 1285 年间去过阿基塔尼亚省，后将它带到了阿西西，他后来在 1286 到 1287 年间成为教会的代理主教。

　　皇室礼物的预先肖像到了法国献给了圣基娅拉和圣方济各，被认为是典型的风格特点。艺术家应当将阿西西出现的特定效果加入进了这些主题中，比如后面的浅浮雕在底部的加工上很好地诠释了尼古拉四世不久后的透明珐琅圣餐杯。此外，和以撒故事的对比像阿尔卑斯山以北艺术作品能成为形式和组成的机会。浮雕本身标志的绘画转折在空间结束（整个圣物箱）的个性上具有说服力。此外浮雕需要特别的处理方式，趋向于以床单和被子布满褶皱作为结束。圣物箱三角墙的透雕细工就像弦月窗。

[42] 坎比奥的阿诺尔福和彼得，神龛，1285

大理石和斑岩，罗马，城外圣保罗大教堂（参见 P162）

西边的圆形彩色小玻璃窗下面的碑文记载了建造的年份（1285年）和订购人。修道院院长巴尔托洛梅奥在 1282 年至 1297 年间掌管了这间修道院。侧面神龛下方则写着："阿诺尔福与他的伙伴彼得合作"。大概是尼古拉三世就圣职的时候，结合了中殿早期基督教的绘画的特征，这个教堂被进行了修复，在法国主教布雷的纪尧姆的葬礼之后，由阿诺尔福和彼得合作进行了这项工作。纪尧姆死于 1282 年，葬在奥尔维耶托的圣多梅尼科教堂。这是阿诺尔福在坎比奥安茹王朝的查理一世宫廷工作之后的第一个教廷方面的作品。托斯卡纳人在建筑方面的卓越是毋庸置疑的，而彼得也是不容忽视的。尽管很难详细说明合作的具体情况，但可以发现雕塑并非出自一人之手：比如，柱头不可能是一个艺术家的作品，艺术家们在上面雕刻了很多站立的圣人及飞翔的天使的形象。另外，彼得是奥代里西奥的彼得罗这一身份是合乎逻辑的，他是克雷芒四世陵墓的作者。

在带圆盾的士兵像的圆形彩色玻璃窗上，有传统类型和仿古清楚的启示，这是当时的绘画作品，就像保罗和蒂莫泰奥手臂处披风的褶皱是根据基督教早期的绘画模式。哥特式的特点在那个时候的罗马是前所未有的，结构上明显加入了阿诺尔福风格的改变。神龛上丰富的形象明显展示了巴黎放射式雕塑的标志和科斯马风格的衰落（安焦拉·马里亚·罗马尼尼）。彩色大理石镶嵌或者古典装饰的重现是罗马的特点，不考虑阿尔卑斯山以北的作品，结构的元素描绘不是可以想象的：从直接的认知或者更可能是图形描绘的认知一定有着广泛多样的结合。对比展现了深入研究的必要性，比如亚眠大教堂十三世纪中期柱像上面的神龛，描述的应该是像《启示录》（法国国家图书馆，拉丁语手稿10474）里的提阿迪拉教堂建筑。如果除去三叶拱和角落里雕塑的加入，柱子和三角墙的管子、龛室和神龛中心的关系很接近，以至于可以解释这样的设计理念和奥斯蒂恩塞镶嵌工艺的结果。

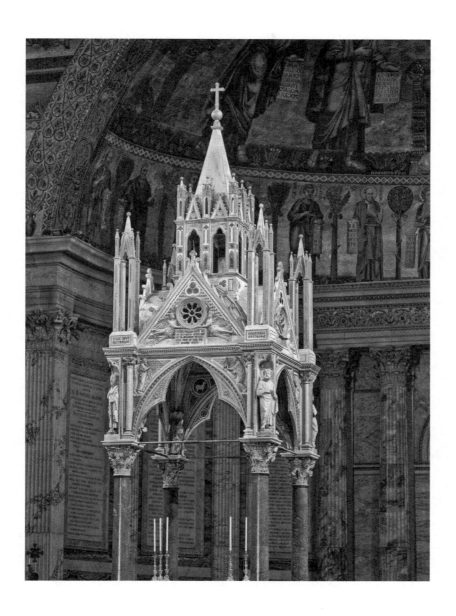

[43] 博尼瑟尼亚的杜乔，圣母、福音书传道士和圣人的故事，1287—？

彩色玻璃窗，直径 560 cm。锡耶纳，大教堂都市博物馆，来自圣母升天大教堂（参见 P145）

　　锡耶纳大教堂后殿上面部分有彩色玻璃窗。彩色玻璃窗上的形象的部分是围绕中心矩形的模型来组织，特定框架的白色玻璃很有个性，框架内复制了花叶饰的模型。中心嵌板的《圣母升天》的场景与下面《躺卧的圣母》、上面《圣母加冕》有联系。两侧分别是保护锡耶纳城市的圣人的形象：左侧是圣巴尔多洛梅奥和圣安萨诺；右侧是圣克雷申齐奥和圣萨维诺。四个角落里是四位福音传道士坐在写字台前，并带有各自的标志。

　　1287 年 9 月到 1288 年牧师会加入了锡耶纳的公约。所有的四个文件都是关于彩色玻璃窗的，让人认为 1288 年这个作品不再是刚刚设计好的样子。1943 年 2 月到 3 月间作品的迁移使得恩佐·卡莉靠近了杜乔，杜乔在 1288 年 1 月到 7 月间收到了一笔钱，是用来装饰锡耶纳税务局书籍的。

　　选择的主题很普通，就是圣母玛利亚系列。它们的特点似乎不能不考虑到阿西西教堂后殿契马布埃传统主题的作品，从"耶稣被卸下十字架"的主题开始，"躺卧的圣母"和"圣母加冕"的主题一样多。单独形象的类型和举止标志着联系和装饰作品的多样性，没有阿西西建筑的知识背景根本无法解释。宝座的椅背一致性和花叶饰相似，比较哥特式，框架的周围是空的菱形。它们起源于阿尔卑斯山北部，比如，直线和曲线的轮廓勾勒出了圣人保护人的轮廓，接近瑙姆堡大教堂唱诗台彩色玻璃窗，人物的卷起的衣服表现了人物的动作。

　　《耶稣升天》可能是多风格作品中最具说服力的画。玛利亚举起的杏仁让人想起了契马布埃的作品，因此带圆盾的士兵像传统分了层。然而，一方面，耶稣升天的拜占庭圣像和宝座上的福音书传道士相似；另一方面，天使的身体通过衣服卷曲，失去了拜占庭的特色，在网状背景上浮现了轮廓。哥特式在乔万尼·皮萨诺的作品上毫无悬念，在那个作

品上可能也有帕加内罗的拉莫参与，他从阿尔卑斯山北部回到了锡耶纳。

[44] 马纳亚的古奇奥，尼古拉四世的圣餐杯，约 1288—1292

银制，浮雕，雕刻，不透明和透明珐琅，22 cm×18 cm，阿西西，圣方济各大教堂宝物博物馆（参见 P179）

　　杯脚的连接处上面雕刻了"教皇尼古拉四世"文字，下面雕刻了"锡耶纳马纳亚的古奇奥"。在教堂宝库最古老的清单（1338）里，1370年的记录显示这个圣餐杯事实上是送给吉罗拉莫的礼物，从 1430 年的记录中可以看出这个圣餐杯还配有一个圣盘。

　　这个圣餐杯是按照教皇的意思进行制作的，想作为礼物捐赠给阿西西圣方济各大教堂（第一次出现是在 1292 年 2 月 22 日选举后的两天），另外也想推进教堂建筑的装饰，在 1274 年至 1279 年间，最开始是由修会订购，后来是由教皇订购的。这个由八十块珐琅组成的圣餐杯所有的设计都以耶稣之死为基础，为了救赎的慰藉，和教堂的绘画以及方济各的布道的实现一致。

　　尽管在 1291 至 1322 年间古奇奥的名字在锡耶纳的文献资料记载中出现了很多次，尤其是他的印章，但是这个圣餐杯是唯一确定的作品。从结构的观点来看，皮斯托亚牧师会博物馆的圣阿托圣餐杯类型发展很可能是瓦伦蒂诺的佩斯的作品，佩斯是十三世纪九十年代教廷最老一辈的金银加工匠。如果是那样的话圣餐杯的底部应该有最大的连接，压缩的结合更加高耸。古奇奥圣餐杯在后来的两个世纪都被作为模型。他的圣餐杯在那时十分新颖，尤其是透明珐琅的采用。从风格上来看，珐琅的光彩夺目结合了优雅的线条，整体很流畅带有绝妙的哥特式的特点。这可以和同时代的细密画相比较，人物的表情和姿势，闪闪发光的衣服通过光线和色调来展现，人物蓬松的胡子和头发是根据英国绘画和雷诺大师的作品来刻画的。这个作品在阿西西艺术中的地位毋庸置疑，精细有层次感的浅浮雕结构精确得可以和巴黎的作品相媲美。比如说《圣物箱》上人物的头部形态带有法国艺术的表达特点，尤其是右十字耳堂方形圆拱虎爪饰的假面饰和《耶稣变容》中的使徒。

新的技术能够采用珍贵的珐琅，并加入绘画的效果。古奇奥的风格不是偶然，他的风格对于后来锡耶纳绘画艺术有很大的影响，尤其是对于彼得罗·洛伦扎蒂。

[45] 邦多内的乔托,《以撒鼓动以扫》,约 1290

湿壁画,阿西西,圣方济各大教堂（参见 P154）

壁画表面的大部分空间都是形象艺术雕塑,向床边的观者展现,定义了行动的空间。内部最近的一层的标志是装饰长椅的床头,外面是以撒躺的床。以扫在房间的中心,"全身上下都是红色的衣服,就像披着一个红色的披风"（Gen 25,25）,他正小心地拿着一个勺子给他的父亲喂食物。他年迈的父亲带有一种"虚弱"（Gen 27,1）的眼神,因为他刚刚意识到被欺骗了,所以"在不停地发抖"。

对称的场景中,窗户前面是第三跨距,事实上是雅各假装他的兄弟以扫来伺候他的父亲。含义上的联系标志是总体成分的复制,同时叙事推论的展开是受到人物动作和举止的启发。以扫后面的女仆对于这件事的反应让人好奇,丽贝卡头上戴着头巾,想要跟随雅各离开房间,她出现在画面前景中的门口处。

整个画面的组织,最重要的基督教早期特点的价值被叙事性的风格超越了。形象描绘的意义不再是依靠主题的认可,画面中人物举止,表情单独的特点开始合乎逻辑。为了构建一个行为,艺术家需要利用每一个细节。描绘的行为不是用来被认可而是用来解读和诠释。场景的创新很明显不再是被隐藏在形式之下每一个艺术作品的思考,比如结构都离不开对古代艺术的深度思考。躺在床上的以撒让人想起了罗马台伯河的形象。画面整体的空间置于边缘框架之内,就像一个建筑的设计,是通过建筑的细节来评判,而这里可以通过帘和人物装饰来判断。

肖像风格组成的创新结合技术和创作的转折:从品质不同的灰泥层任务到形象造型的成分描绘,浮雕和雕塑由纯粹的形式并置组成。艺术家为了增加画面感使用了古体字装饰,在细线条组织上结合了形象的特点。

这种效果再之前的任何一个画家的作品上都不能找到。乔托年轻的时候有可能从罗马去过翁布里亚。佛罗伦萨新圣母教堂的耶稣受难湿壁画和这个作品的对比很明显,尤其是在建筑的环境下。

[46] 邦多内的乔托，耶稣受难图，1292 年开始，《耶稣五伤》的局部

湿壁画，阿西西，圣方济各大教堂（参见 P156）

　　下楣上有耶稣受难图，并有科斯马风格的装饰，宝座上的圣母和圣子的尖头木板画在左边，右边是圣米凯莱天使的轮廓，中间画的是《耶稣五伤》的场景，这是方济各二十八个故事的第二十二个故事，这二十八个故事组成了阿西西教堂柱基上的关于圣方济各的系列绘画，该项目由乔托指挥。1312 年在尼古拉四世（1288—1292 年在位）的意愿之下组成了关于圣文德的《最大的传说》符合教会简化的要求以及方济各信息的真实性。

　　教堂殿堂中的场景和那个时代的特色通过木板画的形式和材质来展现。《圣达米亚诺和圣方济各谈话》中形式和风格上发生了变化，减少了古代类型的采用。乔托描绘十字架上在过渡时期的耶稣的身体因为重量而向下垂，也就是说他自己发展成了特有的风格。

　　佛罗伦萨新圣母教堂的耶稣受难图于 1312 年被确定为乔托的作品，标志着材料等级历史上的一大转折。从斯佩洛到蒙泰法尔科和阿西西，这种类型在翁布里亚的传播以及市政美术馆创新的类型，以及细密画部分的早期方式，如圣洛伦佐方济各会修士弥撒书的耶稣受难图（BML，Gadd. 7，c. 148v）都很典型。人们讨论方济各故事场景中的细节能否被鉴别或者乔托在教堂中类似的耶稣受难图之类的形象不是必需的。然而，教堂常见的概念影响了很多代的艺术家。对圣方济各主题系列的认知，如画了圣基亚拉的表现主义大师参考了斯佩洛的圣安德烈和蒙泰法尔科圣方济各的耶稣受难图，这可以从肖像材料的用料进行推断，或者从描绘的场景来进行推断。

　　在形象艺术作品传播的观点中，乔托引导了传统系列作品类型的传播。在托迪圣方济各大教堂北墙上的《耶稣受难图》中，人物身体表现出来的重量感使得乔托式的特点更加明显，同样新奇的特点也可以在圣托马斯大教堂的耶稣受难图（现存于威尼斯宫）中发现。托迪圣方济各的耶稣受难图的作者毋庸置疑和圣托马斯的那幅有关联。

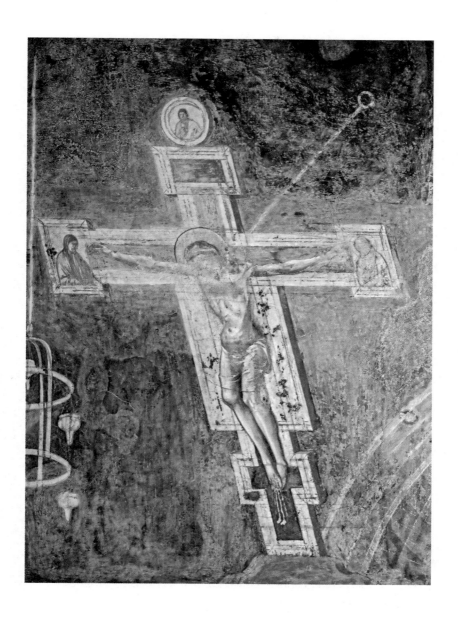

[47] 彼得罗·卡瓦利尼,《最后的审判》, 约 1293, 审判者基督局部

湿壁画, 罗马, 特拉斯提弗列圣塞西莉亚大教堂（参见 P150）

　　洛伦佐·吉尔贝蒂认为卡瓦利尼在特拉斯提弗列圣塞西莉亚大教堂全身心独自创作（《回忆录》, II.1）, 瓦萨里在《彼得罗·卡瓦利尼的一生》中也提出一样的观点:"几乎整个教堂的作品都是由他一个人完成的"。1900 年的考古挖掘中, 传统的贡献毋庸置疑, 绘画变成了重现画家生命轨迹的方式之一。联系阿诺尔福的神龛, 我们知道这件作品完成于 1293 年 11 月 20 日。因此, 贝尔托尔多认为特拉斯提弗列圣塞西莉亚教堂"玛利亚的故事"的创作时间应该早在 1291 年。

　　如果像城外圣保禄教堂中一样, 卡瓦利尼和阿诺尔福应该为同一个教堂工作。特拉斯提弗列教堂中碎片化的壁龛里墙的顶部有很多圣人, 窗户中间有建筑师、画家和合作者之间直接交流的痕迹。三角墙在龛室上面, 重新有了阿诺尔福神龛的主题和放射式建筑的关系, 第一次在罗马转化成了绘画。另外, 作品中的形象风格似乎得追溯到阿诺尔福, 螺旋柱划分了沿墙的场景。这些柱子缩短了但是没有几何成分的控制, 就像之前比较的阿西西教堂里中殿柱基上画的关于圣方济各的场景。上面最后的场景中, 大约在 1290 年人们在圣塞西莉亚大教堂里也观察到了构件的光亮和分层, 只有《以扫在以撒面前》有着类似场景的了解。不过, 最后特拉斯提弗列里的形象没有逃过模型的限制, 尤其是形象的建立, 轮廓的流动性和柔和的衣褶。密集的笔触建立了古字体, 提倡独立人物的立体感。耶稣宝座旁边严肃的使徒们衣服是卷起的, 传统的类型, 简化的新体积, 就跟成熟的哥特式的雕塑一样。

　　人物有着庄严隆重的感觉, 就像耶稣的类型, 参考了基督教早期的传统。然而人物衣服和面部立体感是新式的, 这是十三世纪四十年代末拜占庭传统带到罗马不同表现的结晶。

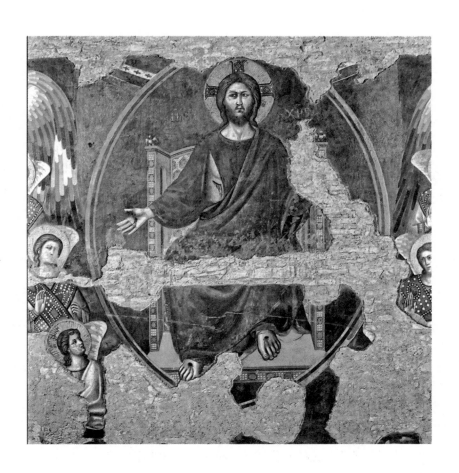

[48] 雅各布·托里蒂，《圣母加冕》，约 1296

镶嵌工艺，罗马，圣母玛利亚大教堂，后殿（参见 P150 ）

　　这个作品由尼古拉四世订购，在画面中，他跪在圣彼得前面，与红衣主教雅各布·科隆纳对称，科隆纳是教堂的总本堂神父和支持方济各会第一任教皇的家族组长。左下角的碑文上告诉我们这是托里蒂的作品。这个作品的装饰可能是按照托里蒂之前为教皇在拉特朗圣若望大殿的那个作品来做的，他把装饰加入到了教堂的总体评估中。马西教皇直接或通过科隆纳家族革新了教堂，为教廷标记了典型的地方。

　　后殿装饰的重制因为十字耳堂和新镶嵌工艺的不同目的成为必须。从双总状花序到尼罗河的传统，它们被认为是基督《圣母加冕》场景的加入而具有重要意义，这个场景是罗马早期基督教教堂收集的哥特式杰出主题之一。褶皱的一些解决方式能够回想起雕刻的衣服，同时人物的形态很逼真，有罗马的风格。圣母让人想起托里蒂在阿西西教堂的穹顶上画的半身像。圣母手的姿势让人想到修道院彩色玻璃窗上的圣母。耶稣的形象和同时代的绘画作品对比，参考基督早期和罗马式的类型更明显。

　　为了理解这个让人愉悦的文化混合，对于总状花序的分析意味非凡。外柜形式结构让人想到圣科斯坦察的斑岩石棺，石棺在建造上清晰、理性。手掌上的叶子或者装饰的形象和不同种类的鸟在一起，代表了当时鸟类学评论的时代精神。花环和总状花序事实上让人有了自然的好奇心，通过基督教早期和古典模型的推动最后的结果很是让人满意。

　　从遗失的那块碑文我们知道镶嵌工作在 1296 年完成。那个时候尼古拉四世已经去世四年，托里蒂已经和阿诺尔福一起合作梵蒂冈圣彼得大教堂的博尼法乔陵墓了。书籍装饰书中人们可以分析艺术家寓言最先进的结果和绘画中汲取的内容，从至圣堂的装饰开始就已经确立在罗马。

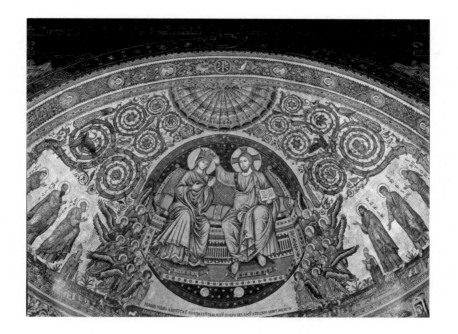

314

[49] 雷诺大师,《大卫国王的涂圣油礼和大卫与戈利亚》,腓力四世的每日祈祷书,1296（？）

羊皮纸上的细密画,巴黎,法国国家图书馆,手稿 1023,图 7（参见 P186）

细密画的这一页分为两个矩形,每个部分分别对应边缘条纹布上写的主角的名字。纸张的上半部分是根据耶和华的选举,画面上方是天使显现,"撒母耳拿着……盛了油的角,他把油涂到兄弟身上"（1 Sam 16,13）。下半部分由背景中的装饰可以看出是一派乡村的景象,年轻的大卫拿着弹弓,他刚刚击中了他左边那位巨人的额头,画面右侧,他砍了那个人的头。

这是整本 577 页手稿中唯一占一整页的画,整本手稿有 164 个历史故事,并有水印装饰。多种因素指出了这是皇室的订购和腓力四世在 1296 年为赞美诗集的支付总额 107.1 里拉。我们认为从书的账单来看,雷诺大师因为里面的插图得到了 20 里拉。雷诺大师画了里面的大部分插图,他描绘的形象和这个手稿完美适配,之前 1295 年巴黎图书馆的手稿中的细密画明显有着伦敦的特点。雷诺的作品每日祈祷书和图尔市立图书馆中《格拉提安的法典》细密画（手稿 558）的风格一致。

画的质量在手稿开始的形象中就可以找到,包括第八页和第五十四页。手稿的包装是由不同的艺术家参与完成,剩下的部分和那个年代的作品方式以及雷诺的个性完全一致,特别出众。

他的作品标志着已知形象艺术文化的顶峰,发展了古老的传统,具有设计的表达能力和水彩的光感。质量、材料和创作最显著的区别是他的特色,这个作品在欧洲水平上有扩张的能力。雷诺大师最高水平的作品事实上被认为是哥特式表达主义,为了表现不同类似形象上升到了强制参考的目的,标志了十三世纪的结束。英国细密画,尤其是威斯敏特作品的精致毋庸置疑改变了马尼卡两岸艺术家的交流,展示了十三世纪末法国艺术技术和形式的知识,让人想起圣路易的时代作品。

· Samuel · · ysai · · bethleem ·

· dauid ·

· Saul · · dauid · · golias · · dauid ·

[50] 坎比奥的阿诺尔福，《宝座上的圣母和圣子》，约 1296—1300，局部

大理石，171 cm×72 cm×92 cm，佛罗伦萨，大教堂博物馆，来自圣母百花大教堂正立面（参见 P166）

圣母头上戴着皇冠，披着披风，皇冠上面镶嵌了石头但是掉了，眼睛是玻璃做的，"光怪陆离，就像真的眼睛一样"，整个形象就跟当时年代史编者记载的一样。这个作品采用了以前的传统，光照射在圣母的面部，"这样一来她就像是天上降落凡间的奇迹"（但丁，《新生》，二十六章）。

圣母的踝骨下面有一块大理石挡着，圣母坐在消失的宝座上，怀里笔直地坐着圣子。古老样式的衣服强调人物形象的姿态得体，启发了在空间上的布置，彰显了人物的高贵身份。艺术家试图展现的效果通过弦月窗边上的天使拉开的帘子，来容纳圣雷帕拉塔的形象。圣雷帕拉塔是为古老大教堂奉献的一位圣女，非常尊敬主保圣人圣扎诺比。

十六世纪末饰有玻璃眼睛的圣母和其他大理石一起转移了。1588年贝尔纳迪诺·波切提的一件设计让我们可以欣赏此作品的特色，根据记载他的作品没有完成，可能是因为阿诺尔福的去世，时间大约是1301 年到 1310 年之间。

教堂的建立被九月的圣母玛利亚祝福，我们知道 1296 年到 1300年 4 月 1 日期间阿诺尔福和其他艺术家合作，这也是因为他身体不好的原因。工作开始时很有希望，一定参考了《圣母加冕》中方济各大师内部弦月窗的镶嵌工艺，这个作品是 1298 年 5 月 14 日圣乔万尼作品镶嵌工艺作品，它在十三世纪的资料记载中被认为是最具意义的作品。从雕塑方面的镶嵌条件上看，它被认为是阿诺尔福的作品，如果阿诺尔福没有完成这个作品，那么至少开始的部分一定是出自他的手。正面的浮雕事实上可以看出是不同艺术家的作品。像这些有着优先的观点，但是衣服就足以证明不能忽视对角线的部分。立体感需要人物体积的建造，在空间关系上是各有特点。形象的现实通过理解和非印

象，就像衣服聚拢发散。这是乔托绘画的原则对建筑的指引，是在和
圣十字架佩鲁济小教堂的万圣节大师的不断交流中建立起来的。

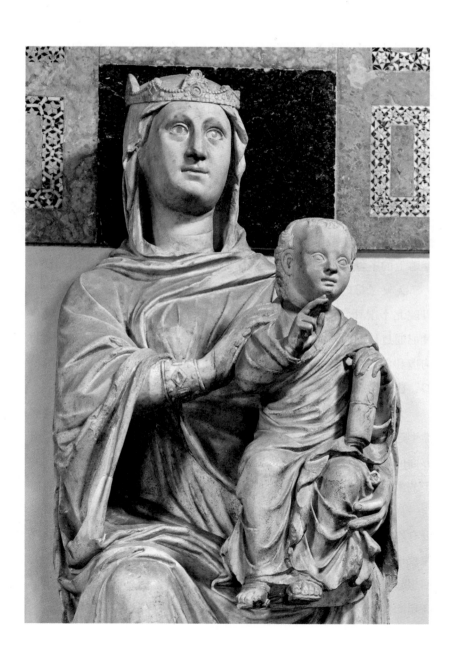

[51] 乔万尼·皮萨诺，《圣母与圣子》，1298

象牙材质，高 53 cm，比萨，大教堂博物馆（参见 P159）

　　1298 年 6 月 5 日乔万尼·皮萨诺在为大教堂的牧师会创作一个象牙的作品，于当年圣诞节的时候完成。从比萨的财产目录清单中可以鉴定《圣母与圣子》这个作品的信息，它现收藏在大教堂博物馆。这个作品原本是祭坛中间多联画屏的一部分，多联画屏包含了耶稣受难和天使的故事。

　　乔万尼刚收到比萨大教堂建筑场地的指示就开始工作，尽管他只负责其中的一部分，也就是最成熟的阿尔卑斯山以北的象牙作品。这个由多个独立形象组成的群像的建造让人想到罗浮宫中的《耶稣被卸下十字架》，同时作品中的形象和耶稣受难图的特点相近，比如托莱多艺术博物馆中收藏的（inv. 50–301）十四世纪初的巴黎双联画，浅浮雕上的圣母旁边有天使相随。

　　无疑圣母的类型来自法国，圣母披风的褶皱展开比较接近巴黎圣母院北十字耳堂门像柱的《圣母与圣子》。然而我们并不需要想象乔凡尼通过移动的作品直接了解了重要原型的类型。比如，披风褶皱的构造和保存在纽约大都会艺术博物馆的十三世纪三四十年代的雕塑相似，比路易时期的雕塑比例更高挑。

　　无疑皮萨诺使用的这些相似的类型就相当于一个模型，但是这些类型还证明了特点的无用性。这样说即是因为意大利类似雕塑在实用方面的缺乏，也是因为作品的独创性。考虑到皮斯托亚的布道坛，关于艺术家个人研究的风格造型和明暗对比的联系和简约综合模型的描绘一样强。所有象牙材质的制作工艺都是原创，带有明暗对比，但是没有影响想象的切割，就像关于一个重要的雕塑一样。因此祭坛的群像被选入了极其个性化的走廊，走廊中有很多不同技艺的杰作，让人回想起了布道坛中的碑文，碑文上面写道："根据雕塑艺术的规则用了高超的技艺，用石头、木材或金子创造了绝妙的作品。"

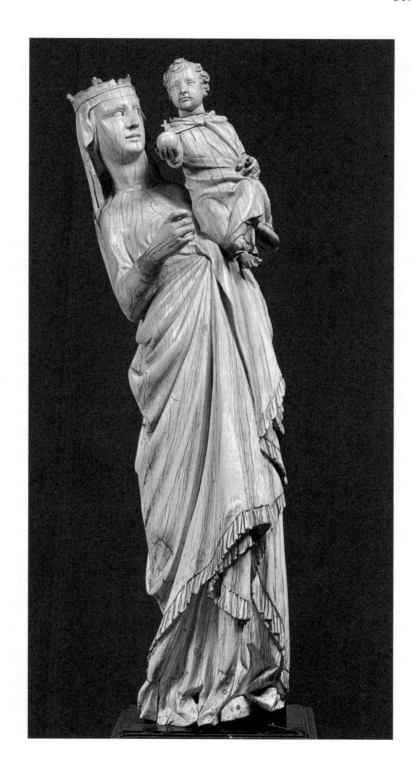

[52] 耶稣一生的场景（苏瓦松的双联画），十三世纪末

多镀层象牙，镀金，32.5 cm×23 cm，伦敦，维多利亚与阿尔伯特博物馆，211—1865

（参见 P184）

　　这个双联画中的每联都分成三部分，每一个小部分中都有三个悬空的三叶拱，拱上有镂空的三角墙，三角墙上有一个圆花窗和三个三叶饰。六个画面都是以耶稣受难的故事为主题，双联画的画面之间是连续的故事，排列方式从左下角到右上角。

　　空间内的人物统一采用高挑的比例和强调的姿态。人物头上的头发茂密，从造型上将人物衣服和立体的轮廓从形象中无立体感的褶皱中区分出来。这种特点在十三世纪后半期的法国并不少见，然而比较三角墙和圣路易赞美诗集中的场景，大家会发现简化的部分和巴尔的摩沃尔特斯艺术画廊书页中类似的形态一样，缺少精确的几何定义。人物的身体和细节刻画细致，如犹大的内心和彼拉多手中拿着的碗，还有这个作品中方形的脸和女性的头纱告诉我们这个作品的时间应该是十三世纪的末期，地点是巴黎的某个地方。

　　除了在流行的象牙雕刻中，人物不太高挑的比例、表面处理的宽度、灵活性和下垂的褶皱在一些重要雕塑中也可以找到，尤其是1297年普瓦西修道院中天使和使徒的形象描绘方式。1300年左右克吕尼的特尔姆斯在塔恩的圣叙尔皮斯创作了一幅三联画，现保存在中世纪国家博物馆，这一作品的风格十分接近现代。苏瓦松的双联画传统的名字起源于苏瓦松的圣让维格修道院，这个修道院1567年遭受过加尔文派教徒的掠夺，这幅作品是在这之后到了该修道院的。雷蒙·克什兰用自己的“苏瓦松双联画作坊”为该作命名，这本书收集了一系列双联画、三联画作品，它们的特点都是分为三层，每一层有建筑框架且具有明显的肖像学连贯性，讲的都是关于耶稣受难的故事。尽管这些不同风格的作品都是来自巴黎，但是在十三世纪下半叶有了最复杂的划分。伦敦的双联画边缘是根据整体的连贯性，尤其不考虑它们的原型，但是肖像上很先进。然而，一方面，类型传播的证据强调叙事；

另一方面，尽管有着根深蒂固的类型，但是在建筑方面十三世纪末创新的发展很好，普西瓦的圣路易斯就是一个极佳的例子。

[53] 圣多梅尼科的无袖长袍，《耶稣的故事》，十三世纪末，和《下到地狱边境》局部

多层丝绸刺绣，金线，博洛尼亚，中世纪市立博物馆，2040（参见 P178）

　　高挑的耶稣身披一件蓝色的披风，手中拿着权杖，朝向可怕的怪物口中吐出来的人物。这个形象是在一个多叶装饰的六角神龛中，里面还有耶稣受难的故事，建立在无袖长袍的上面。这样的方式首先在英国出现，为了覆盖丝线采用金的细片，用深点来固定线，在形象的部分用丝绸。这最后的一点确保了颜色的均匀，因此画面逼真，这是英国圣公会作品中的杰作。

　　建筑草图上的墨被认为是留下的痕迹的标志，互相垂直空间功能上模型的应用很清楚。从检查的那个情节开始，除去耶稣受难，它与细密画的关系的很明显。如果细腻明亮的色彩用蓝色的披风来强调达不到水彩画的效果（水彩画在十三世纪末有很多细密画的特点），不只是在英国，叙事场景中形象的类型和趋势让人想到了宫廷风格。宫廷风格在十三世纪末的时候在威斯敏斯特修道院中留下了很多印记。

　　面对刺绣的悠久传统，英国圣公会的作品在中世纪的欧洲一定是处于领先的地位。圣公会的表达代表了十三世纪后半期的建筑传播和层次。尼古拉三世送了两件祭衣给圣彼得，同时 1295 年圣地的清单列表中提到了使用这项技术的物品超过八十件。博洛尼亚的无袖长袍是礼拜仪式的时候穿的，可能也是一件礼物。上述的圣多梅尼科来自教堂，但是还没有 1390 年以前关于他的物品清单。但是我们不可以排除他是通过本笃十二世（1334—1342 年在位）到了博洛尼亚的可能性。法国人雅克·富尼耶从来没有去过博洛尼亚，但是很有可能礼物送到了多明我会修士圣尼古拉·博卡西奥（1303—1304 年在位）埋葬的教堂。十三世纪初这件作品的出现为当地哥特式绘画装饰建立了一个准确的形式启蒙。

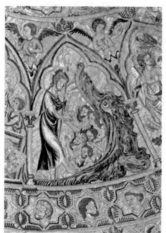

[54] 诶蒂安·戈德弗雷，威尔德雷的纪尧姆和奥塞尔的米莱，圣杰纳罗的圣物半身雕塑，
1304—1306

银制，镀金和珐琅，70 cm×60 cm，那不勒斯，圣物博物馆（参见 P190）

　　这个雕塑是维泰博的贾科莫主教（1301—1308 年在位）保存莫纳罗的血和头骨的时候铸造的，血和头骨是那不勒斯殉难者最宝贵的圣物。这个作品是安茹王朝的卡洛二世（1285—1309 年在位）给教堂的礼物，这个作品受到安茹百合珐琅的启发，由诶蒂安·戈德弗雷、威尔德雷的纪尧姆和奥塞尔的米莱在 1304 至 1306 年间合作完成。直到 1699 年才为雕像加冕上珍贵的主教冠，上面用珍珠和宝石装饰，和阿马尔菲教堂收藏的那个雕像相似。

　　银的半身雕像是在那不勒斯的法国金银匠打造的杰作，与大量通过记载所知的奢侈品相比，这件作品很出色。根据十三世纪末的资料记载，诶蒂安·戈德弗雷事实上是宫廷金银加工的负责人。他们几个都是法国人，增加了政治的要求，也就是制成品使用就像"王权的工具"。尽管失传了，但是所有的部分可以理解为那不勒斯金银加工通过法国宫廷有了很大的发展。

　　从类型学的角度来看，半身像中间加入了十三世纪传统的元素，传统元素在意大利南方有很高的认可度。然而，形态的精致不容忽视，在法国有着类似的发展。若图尔大教堂宝库中圣阿德利阿诺的圣物箱顶端可以被认为是和这个作品同时代的，那么事实上，那不勒斯的金银加工可以在圣路易的圣物半身像中找到直接对照。腓力二世让纪尧姆为圣礼拜堂工作，那里保存了很多珐琅的碎片。直接的传统足以让我们了解圣丹尼斯的半身像（1259—1287）和传统那不勒斯作品的相似性，圣丹尼斯的半身像是 1281 年之前威旺多姆的马窦修道院院长让人在巴黎铸造。从发光的身体到大大的眼睛和鼻子以及衣服的模式，类似特点的打造是有用的。在这种情况下这方面加入了君主形象传统中，用宝石镶嵌的主教冠可以在圣丹尼斯的那个冠上找到对比之处。

[55] 耶稣受难，1304（？ ）

彩色木雕，300 cm×175 cm，科隆，卡比托利欧圣玛利亚大教堂（参见 P188）

　　卡比托利欧圣玛利亚大教堂的耶稣受难雕刻是"哥特式痛苦"的类型，在德语里面对这类雕塑有一个专门的定义。弗朗科维奇的盖萨强调这个雕塑"给人很直接的恐怖感，表现出极大的痛苦"。这个作品旨在通过骇人的表现和暴力的场景引起信徒强烈的情感，这样有利于抛弃虔诚的理想化形式。

　　耶稣受难和救赎的故事中加入了幻想的印记，这种印记在情感共鸣的概念和形象心理学特点中可以找到，在这个作品耶稣的身体上可以发现对虔诚形象的偏爱。这些形象不只是提供给祭坛，耶稣受难在新的肖像中有了很大的发展：《约翰福音书》中约翰的头在大师的右肩上，而《圣母怜子图》中黄昏的景象就是为了思考耶稣的死的时间，下葬之前圣母抱着耶稣的身体。这些形象证明了十三世纪末十四世纪初莱茵河地区是艺术的中心。最古老的《圣母怜子图》是罗特根的那个，现在波恩国家博物馆，大概完成于十四世纪的初期。作品有一个特点就是人物的头和身子不成比例，还有就是耶稣伤口中流出来的血。科隆的这个雕塑大概完成于十四世纪初。尽管这种类型的诞生不是环境可以影响的，但这个雕塑一定是最古老的这类型作品之一。

　　从那以后，很快彩色的耶稣受难图从德国传到了其他地方，从波希米亚到法国南部，从波兰到意大利。最早有记载的是斯巴拉多大教堂的这类型耶稣受难雕塑，尤其是，1307 年佩皮尼昂的那个。在意大利，威尼斯新圣乔万尼、法布里亚诺的圣奥诺里弗或科尔托纳的圣玛格丽特的这类耶稣受难雕塑和圣祈祷传统的类型相比更加接近十四世纪初或者科隆的类型。在耶稣受难和信徒参与过程的现实中，这些作品的趋势完善了具体之际的特点概念。

　　布道者们跟随了同样的概念。《十字架的镜子》中多梅尼科的话似乎描述了科隆的耶稣受难雕塑，很明显是受到了科隆那个雕塑的启发。从圣乔治大教堂的耶稣受难到比萨的耶稣受难都可以和科斯费尔

德的例子比较。"耶稣的死亡感觉加强了，那是因为耶稣不再是像小偷一样被钉在十字架上，而是手脚上都是红色的鲜血。从那些伤口中我们能感受到每一根神经的痛苦。当耶稣被钉在十字架上的时候，伤口加宽了，我感受到了巨大的痛苦"（第二十二章）。

[56] 邦多内的乔托，祭台旁有窗的小室，1303—1305，中殿与后殿相隔的拱门局部湿壁画，帕多瓦，斯克罗威尼礼拜堂（参见 P210）

"中间有一块矩形的板像栅栏一样把两个房间分开，我们看不见墙壁上有着矩形镜子的部分是用混合大理石制作。有肋拱的穹顶中间有一个铁吊灯，吊灯像笼子一样，上面放了装着油的玻璃瓶，墙上还有带竖框的窗户。而人物形象，一个都没有。"罗伯托·隆吉的话中包括了很多细节。附属于恩里科·斯克罗威尼宫的小礼拜堂的穹顶和墙壁上划分了玛利亚和耶稣的场景，为这座简化了的宫廷建筑布置墙面带去了方便，背面为《最后的审判》留下了空间。虽然没有上面部分的支撑，墙基连接了大理石浅浮雕木门，浮雕上描绘的罪恶与美德展示出乔托刻画的能力和观察的集中点。《公正》与《不公正》像宝座上的隆雕，两形象处于支柱和祭坛台之上，充满叙述性。特定的空间上有锯齿形墙上的缩小画和哥特式的三角墙。乔托的观点和但丁的"艰难的上行"之间的相似性能够用拱门上的《圣母升天》来体现。在画中升天的主角被框在唱诗台进口的拱门里，两个秘密的小礼拜堂在中间被两个遮板分开。《犹大受到背叛的惩罚》和《圣母访问》下面，是按两个房间两个展台底部的真正比例创作的反透视画。一种情况，浮雕上的形象以立体的方式展开；另一种情况空间通过绘图的方式建立，也就是空间依赖于观察者的认知能力。这两个概念都符合乔托在阿西西展示出来的东西，似乎很适合后来的绘画艺术。

帕多瓦祭台旁有窗的小室中宜居性是可以被理解为严格形象构造的结果。从交叉的穹顶到科斯马式大理石的隔断物，建筑师利用几何的概念和多样的形态建立严密的形象，塑造出可以测量的空间，甚至没有描绘熟悉的地方。绘画用工具建立的真实空间就像因为人工智慧存在的空间一样，这不是一个绘画形象生活的空间，而是观察者的空间。"储藏室""房间""小唱诗台""小室"，即使不是"墓室"或者"假十字耳堂"，不管怎样都是"风格非常精致的空间"。新世纪初的经济圈边缘从传统上描绘了纯乔托的风格。不是"后来的离题"

（也是隆吉所说），而是形象艺术概念和组成过程的浮现——尽管常常被掩饰但是偶尔会清楚。乔托所有的画都收到神经的支配，他的画那么新颖就像哥特式建筑一样，总是不同但是从未偏离正常的轨迹。

参考文献

La vastità e la diversificazione degli studi storico-artistici dedicati al XIII secolo sono tali da impedire ogni pretesa di esaustività e di selezione controllata e omogenea. Dopo l'elencazione alfabetica di trattazioni di riferimento o di interesse generale, per le fonti e i testi ai quali si è fatto esplicitamente ricorso si indicano le edizioni consultate soltanto quando i passi non siano compresi in raccolte citate o siano altrimenti irreperibili.

Seguono le note relative agli specifici argomenti. Per chiarezza e facilità di fruizione l'organizzazione dei rinvii ricalca per quanto possibile la successione di trattazione nel testo, secondo l'indice, privilegiando le pubblicazioni piú recenti nelle quali reperire altri rinvii specifici, ed evitando inutili ripetizioni: il riferimento a opere generali non è replicato e non sono dettagliati i contributi compresi in opere collettanee citate complessivamente. Per le singole schede non sono compilate bibliografie puntuali e si rimanda a quella per il testo.

OPERE DI INTERESSE GENERALE

A Companion to Medieval Art. Romanesque and Gothic in Northern Europe, a cura di C. Rudolph, Malden-Oxford-Victoria 2006.

Akten des XXV. Internationalen Kongresses für Kunstgeschichte, vol. VI. *Europäische Kunst um 1300*, a cura di G. Schmidt, Wien-Köln-Graz 1986.

Arte e storia nel Medioevo. I-IV, a cura di E. Castelnuovo e G. Sergi, Torino 2002-2004.

«Artifex bonus». Il mondo dell'artista medievale, a cura di E. Castelnuovo, Roma-Bari 2004.

Avril, F. e Gousset, M. T., *Manuscripts enluminés de la Bibliothèque nationale.Manuscripts d'origine italienne. II. XIIIe siècle*, Paris 1984.

Baltrušaitis, J., *Il Medioevo fantastico. Antichità ed esotismi nell'arte gotica*, Milano 1973 (ed. or. Paris 1955).

–, *Risvegli e prodigi: la metamorfosi del gotico*, Milano 1999 (ed. or. Paris 1960). Bellosi, L., *«I vivi parean vivi»*. *Scritti di storia dell'arte italiana del Duecento e del Trecento*, Firenze 2006.

Bony, J., *French Gothic Architecture of the 12ᵗʰ and the 13ᵗʰ Centuries*, Berkeley - Los Angeles - London 1983.

Branner, R., *L'architettura gotica*, Milano 1963 (ed. or. New York 1961).

Camille, M., *The Gothic Idol. Ideology and Image-making in Medieval Art*, Cambridge 1989.

Castelnuovo, E., *Arte delle città arte delle corti tra XII e XIV secolo*, Torino 2009 (ed. or. 1983).

–, *Vetrate medievali. Officine, tecniche, maestri*, Torino 1994.

Demus, O., *L'arte bizantina e l'occidente*, a cura di F. Crivello, Torino 2008 (ed. or. New York 1970).

–, *Studies in Byzantium, Venice and the West. I-II*, London 1998.

Die Zeit der Staufer. Geschichte, Kunst, Kultur, catalogo dell'esposizione, Stuttgart 1977-79.

Dvořák, M., *Idealismus und Naturalismus in der gotischen Skulptur und Malerei*, München-Berlin 1918 (trad. it. Milano 2003).

Duby, G., *Fondements d'un humanisme nouveau. 1280-1440*, Genève 1966.

–, *L'Europe des cathédrales. 1140-1280*, Genève 1984.

Dupont, J. e Gnudi, C., *La peinture gothique*, Genève 1954.

Erlande-Brandenburg, A., *De pierre, d'or et de feu. La création artistique au Moyen Âge, IV-XIII siècle*, Paris 1999.

–, *La conquête de l'Europe, 1260-1380*, Paris 1987 (trad. it. Milano 1988).

–, *L'art gothique*, Paris 1983.

–, *Le sacre de l'artiste. La création au Moyen Age XIV-XV siècle*, Paris 2000.

Focillon, H., *Art d'Occident, le moyen-âge roman et gotique*, Paris 1938 (trad. it. Torino 1965).

Frankl, P., *Gothic Architecture*, a cura di P. Crossley, London - New York 2000

(ed. or. 1962).

Gaborit-Chopin, D., *Ivories du Moyen Âge*, Fribourg 1978.

Gauthier, M.-M., *Émaux du Moyen Âge occidentale*, Fribourg 1972.

Gnudi, C., *L'arte gotica in Italia e in Francia*, Torino 1982.

Grodecki, L., *L'architettura gotica*, Milano 1976.

–, *Le Moyen Âge retrouvé*, Paris 1986-90.

Grodecki, L. e Brisac, C., *Le vitrail gothique au XIIIe siècle*, Fribourg 1984.

Il Gotico europeo in Italia, a cura di V. Pace e M. Bagnoli, Napoli 1994.

Il Medio Oriente e l'Occidente nell'arte del XIII secolo, atti del convegno (Bologna 1979), a cura di H. Belting, Bologna 1982.

Italian Panel Painting of the Duecento and Trecento, atti del convegno (Firenze-Washington 1998), a cura di V. M. Schmidt, New Haven 2002.

Joubert, F., *La sculpture gothique en France, XIIe-XIIIe siècles*, Paris 2008.

Kimpel, D. e Suckale, R., *Die Gotische Architektur in Frankreich, 1130-1270*, München 1985.

Koechlin, R., *Les ivoires gothiques français*, Paris 1924.

La pittura in Italia. Il Duecento e il Trecento, a cura di E. Castelnuovo, Milano 1985.

L'arte medievale nel contesto. 300-1300. Funzioni, iconografia, tecniche, a cura di P. Piva, Milano 2006.

Lefrançois-Pillon, L., *Les sculpteurs français du XIIIe siècle*, Paris [1911].

Les bâtisseurs des cathédrales gothiques, catalogo dell'esposizione, a cura di R. Recht, Strasbourg 1989.

L'Europe gothique, XIIe-XIVe siècles, catalogo dell'esposizione, Paris 1968.

Mâle, É., *L'art religieux du XIIIe siècle en France*, Paris 1898 (trad. it. Milano 1986).

Moskowitz, A. F., *Italian Gothic Sculpture, c. 1250-1400*, Cambridge 2001.

Oertel, R., *Die Frühzeit der italienischen Malerei*, Stuttgart 1953.

Poeschke, J., *Die Skulptur des Mittelalters in Italien*, vol. II. *Gotik*, München

2000.

Pope-Hennessy, J., *Italian Gothic Sculpture*, Oxford 1955.

Roma nel Duecento. L'arte nella città dei papi da Innocenzo III a Bonifacio VIII, a cura di A. M. Romanini, Torino 1991.

Sauerländer, W., *Cathedrals and Sculpture*, London 1999-2000.

–, *La sculpture gotique en France, 1140-1270*, Paris 1972 (ed. or. München 1970).

–, *Le siècle des cathédrales, 1140-1260*, Paris 1989 (trad. it. Milano 1991).

Studien zur Geschichte der europäischen Skulptur im 12.-13. Jahrhundert, a cura di H. Beck e K. Hengevoss-Dürkop, Frankfurt am Main 1994.

Studies in Western Art: Romanesque and Gothic, atti del convegno (New York 1962), Princeton 1963.

White, J., *Art and Architecture in Italy, 1250-1400*, New Haven - London 1966.

Williamson, P., *Gothic Sculpture, 1140-1300*, New Haven - London 1995.

Wirth, J., *L'image à l'époque gothique (1140-1280)*, Paris 2008.

FONTI E TESTI

Costitutiones regni Siciliae a Friderico secundo apud Melfiam editae, in *Historia diplomatica Friderici secundi*, vol. IV.2, a cura di J.-L.-A. Huillard-Bréholles, Paris 1854, pp. 1-177.

Delisle, L., *Recherches sur la librairie de Charles V*, vol. II. *Inventaire general*, Paris 1907.

Die philosophischen Werke des Robert Grosseteste, a cura di L. Baur, Münster 1912.

Fontes Franciscani, a cura di E. Menestò e S. Brufani, Assisi 1995.

Ignoti monachi cistercensis S. Mariae de Ferraria Chronica, a cura di A.

Gaudenzi, Napoli 1880.

Il Costituto del Comune di Siena volgarizzato nel MCCCIX-MCCCX, a cura di M. Salem Elsheikh, Siena 2002.

Liber Potheris Comunis Civitatis Brixiae, a cura di F. Bettoni Cazzago e L. F. Fé d'Ostiani, Torino 1899 (*Historiae Patriae Monumenta*, XIX).

L'intelligenza. Poemetto anonimo del secolo XIII, a cura di M. Berisso, Parma 2000.

Necrologio di S. Maria Novella, a cura di S. Orlandi, Firenze 1955.

Recueil de textes relatifs à l'histoire de l'architecture et à la condition des architectes en France, au Moyen Âge, XIᵉ-XIIIᵉ siècles, a cura di V. Mortet e P. Deschamps, Paris 1995 (ed. or. 1911 e 1929).

Restoro d'Arezzo, *La Composizione del mondo*, a cura di A. Morino, Parma 1997.

Schlosser, J. von, *Quellenbuch zur Kunstgeschichte des abendländischen Mittelalters*, Wien 1896 (trad. it. Firenze 1992).

Scritti di Leonardo Pisano, a cura di B. Boncompagni, Roma 1857-62.

Tractatus officii Judicis deputati, in Breve et ordinamenta populi Pistorii, anni MCCLXXXXVI, a cura di L. Zdekauer, Milano 1891, pp. 154-200.

NOTE BIBLIOGRAFICHE

I. *Una soglia, in prossimità dell'anno 1200.*

In generale sull'arte intorno all'anno 1200, *The Year 1200. A Background Survey*, a cura di F. Deuchler, New York 1970; K. Hoffmann, *The Year 1200. A Centennial Exhibition at The Metropolitan Museum of Art*, catalogo dell'esposizione, New York 1970; *The Year 1200. A Symposium*, New York 1975; *Contextos 1200 i 1400. Art de Catalunya I art de l'Europa meridional en dos canvis de segle*, a cura di R. Alcoy, Barcelona 2010.

Sull'interesse per l'antichità, C. H. Haskins, *La rinascita del XII secolo*, Bologna 1972 (ed. or. Harvard 1927). Per i marmorari romani, P. C. Claussen, *Magistri Doctissimi Romani. Die römischen Marmorkünstler des Mittelalters* (*Corpus Cosmatorum, I*), Stuttgart 1987. Per la pittura a Roma, S. Romano, *Riforma e tradizione, 1050-1198*, Milano 2006.

Per la pittura e l'arte bizantina e la sua influenza, V. Lazarev, *Storia della pittura bizantina*, Torino 1967; *The Glory of Byzantium. Art and Culture of the Middle Byzantine Era. A.D. 843-1261*, catalogo dell'esposizione, a cura di H. C. Evans e W. D. Wixom, New York 1997; W. Koehler, *Byzantine Art in the West*, in *DOP*, 1, 1940, pp. 61-87; E. Kitzinger, *Byzantium and the West in the Second Half of the Twelfth Century: Problems of Stylistic Relationships*, in «Gesta», 9, 1970, 2, pp. 49-56. Per i mosaici della Sicilia normanna, O. Demus, *The Mosaics of Normann Sicily*, London 1949; E. Kitzinger, *I mosaici del periodo normanno in Sicilia*, Palermo 1992-2000.

Sull'arte inglese, *English Romanesque Art, 1066-1200*, catalogo dell'esposizione, London 1984 e, in particolare per la scultura, G. Zarnecki, *Later English Romanesque Sculpture, 1140-1210*, London 1953. Per le pitture di Sigena, O. Pächt, *A Cycle of English Frescoes in Spain, in BurlM*, 103, 1961, pp. 166-75 e W. Oakeshott, *Sigena Romanesque Paintings in Spain and the Winchester Bible Artists*, London 1972. Sulla scultura iberica e sul Portico de la Gloria, J. Yarza, *Arte y arquitectura en España, 500-1250*, Madrid 1997, in particolare pp. 270-82, e *O Pórtico da Gloria e a Arte do seu tempo*, atti del convegno (Santiago de Compostela 1988), Santiago de Compostela 1991.

Per la tradizione fusoria renano-mosana, *Rhein und Maas. Kunst und Kultur, 800-1400*, catalogo dell'esposizione, Köln 1972. Sul candelabro Trivulzio, *Il candelabro Trivulzio nel duomo di Milano*, testi di S. Angelucci, F. Cervini e altri, Cinisello Balsamo 2000; mentre per i portali di San Lorenzo a Genova e i rapporti con la Francia, F. Cervini, *I portali della cattedrale di Genova e il gotico europeo*, Firenze 1993. Sull'altare di Klosterneuburg, F. Röhrig, *Der Verduner Altar*, Wien

1955 e H. Buschhausen, *The Klosterneuburg Altar of Nicholas of Verdun: Art, Theology and Politics, in JWCI*, 37, 1974, pp. 1-32. Sull'arte del regno d'Ungheria, G. Entz, *L'architecture et la sculpture hongroises à l'époque romane dans leurs rapports avec l'Europe*, in *CahCM*, 9, 1966, pp. 209-19.

Per la diversificata ispirazione antica della scultura del Nord della Francia, P. C. Claussen, *Antike und gotische Skulptur in Frankreich um 1200*, in *WRJ*, 35, 1973, pp. 83-108. Sulle elaborazioni stilistiche in Champagne e Sassonia, L. Pressouyre, *Réflexions sur la sculpture du XIIe siècle en Champagne*, in «Gesta», 9, 1970, 2, pp. 16-31, e H. Belting, *Zwischen Gotik und Byzanz. Gedanken der sächsischen Buchmalerei im 13. Jahurhundert*, in ZKg, 41, 1978, pp. 217-57.

Per la diversificata ispirazione antica della scultura del Nord della Francia, P. C. Claussen, *Antike und gotische Skulptur in Frankreich um 1200*, in *WRJ*, 35, 1973, pp. 83-108. Sulle elaborazioni stilistiche in Champagne e Sassonia, L. Pressouyre, *Réflexions sur la sculpture du XIIe siècle en Champagne*, in «Gesta», 9, 1970, 2, pp. 16-31, e H. Belting, *Zwischen Gotik und Byzanz. Gedanken der sächsischen Buchmalerei im 13. Jahurhundert*, in *ZKg*, 41, 1978, pp. 217-57.

Per l'estetica gotica in generale, E. Panofsky, *Gothic Architecture and Scolasticism*, Latrobe 1951 e O. von Simson, *The Gothic Cathedral*, Princeton 1962 (trad. it. Bologna 1988). In particolare, sulla facciata, D. Sandron, *La cathédrale et l'architecte: à propos de la façade occidentale de Laon*, in *Pierre, lumière, couleur. Études d'histoire de l'art du Moyen Âge en l'honneur d'Anne Prache*, a cura di F. Joubert e D. Sandron, Paris 1999, pp. 133-50. Per l'inizio dell'architettura gotica in Inghilterra, J. Bony, *French Influences on the Origin of English Architecture*, in *JWCI*, 12, 1949, pp. 1-15, e P. Draper, *The Formation of English Gothic*, New Haven 2006.

II. *Il mondo delle cattedrali.*

In generale, per la produzione artistica che ruota intorno ai cantieri delle cattedrale, da ultimo, *Artistic Integration in Gothic buildings*, a cura di V. Chieffo

Raguin, K. Brush e P. Draper, Toronto 1995, e *Le monde des cathédrales. Cycle de conférences organisé par le Musée du Louvre du 6 janvier au 24 février 2000*, a cura di R. Recht, Paris 2003; H. Jantzen, *Kunst der Gotik, Klassische Kathedrales Frankreichs. Chartres, Reims, Amiens*, Hamburg 1957 e, sui loro cantieri, P. du Colombier, *Les chantiers des cathédrales*, Paris 1953.

Per lo svilupparsi del cantiere e del progetto di Chartres, L. Grodecki, *The Transept Portals of Chartres Cathedral: The Date of Their Construction According to Archeological Data*, in *ArtB*, 33, 1951, pp. 156-64 e, da ultimo, R. Halfen, *Chartres: Schöpfungsbau und Ideenwelt im Herzen Europas*, Stuttgart-Berlin 2001-2007.

Per lo sviluppo del cantiere di Reims, H. Reinhardt, *La cathédrale de Reims: son histoire, son architecture, sa sculpture, ses vitraux*, Paris 1963 e J.-P. Ravaux, *Les campagnes de construction de la cathédrale de Reims au XIII˚ siècle*, in *BMon*, 137, 1979, pp. 7-66; per il labirinto, anche in generale, H. Kern, *Labyrinthe. Erscheinungsformen und Deutungen, 5000 Jahre Gegenwart eines Urbilds*, Berlin 1981. Specificatamente sulla facciata occidentale, P. Kurmann, *La façade de la Cathédrale de Reims: architecture et sculpture des portails. Étude archéologique et stylistique*, Paris 1987, e, per l'evolversi del cantiere scultoreo, W. Sauerländer, *«Antiqui et Moderni» at Reims*, in «Gesta», 42, 2003, 1, pp. 19-37; per le arti suntuarie, M. H. Caviness, *Sumptuous Arts at the Royal Abbeys in Reims and Braine. «Ornatus elegantiae, varietate stupendes»*, Princeton 1990.

Per le reazioni al "modello" di Chartres, J. Bony, *The Resistance to Chartres in Early Thirteenth-Century Architecture*, in *JBAA*, 20-21, 1957-58, pp. 35-52. Per la cattedrale di Bourges e la sua influenza, R. Branner, *The Cathedral of Bourges and its Place in Gothic Architecture*, New York 1989. Sulla cattedrale di Beauvais, S. Murray, *The Collapse of 1284 at Beauvais Cathedral*, in *The Engineering of Medieval Cathedrals*, a cura di L. T. Courtenay, Aldershot 1997, pp. 141-68. Sul ruolo e la fortuna degli architetti gotici, N. Pevsner, *Terms of Architectural Planning in the Middle Ages*, in *JWCI*, 5, 1942, pp. 232-37 e Id., *The Term «Architect» in the*

Middle Ages, in «Speculum», 17, 1942, pp. 549-62.

Per la storia costruttiva e i caratteri tecnici e formali della cattedrale di Amiens, almeno D. Kimpel, *Le développement de la taille en série dans l'architecture médiévale et son rôle dans l'histoire économique*, in *BMon*, 135, 1977, pp. 195-222, e S. Murray, *Notre-Dame Cathedral of Amiens: The Power of Change in Gothic*, Cambridge 1996. Sulle novità rappresentative, M. H. Caviness, «*The Simple Perception of Matter*» *and the Representation of Narrative, ca. 1180-1280*, in «Gesta», 30, 1991, 1, pp. 48-64.

Sul cantiere di Notre-Dame di Parigi, S. Murray, *Notre-Dame of Paris and the Anticipation of Gothic*, in *ArtB*, 80, 1998, pp. 229-53; in particolare per la sua importanza nella formazione dello stile *rayonnant*, R. Branner, *Paris and the Origins of the Rayonnant Gothic Architectur Down to 1240, in ArtB*, 54, 1962, pp. 39-51. Sui portali e sulla scultura della facciata, almeno A. Erlande-Brandenburg e D. Thibaudat, *Les sculptures de Notre-Dame de Paris au Musée de Cluny*, Paris 1982.

Sulle vetrate e la nascita della pittura gotica, A. Haseloff, *La miniature dans les pays cisalpins depuis le commencement du XIIe siècle jusqu'au milieu du XIV siècle*, in A. Michel, *Histoire de l'art*, vol. II.1, Paris 1906, pp. 297-371. Sulla miniatura e le *Bibles moralisées*, M. Camille, *Visual Signs of the Sacred Page: Books in the Bible moralisée*, in W&I, 5, 1989, pp. 111-30; *Bible moralisée: Codex Vindobonensis 2554, Vienna Österreichischen Nationalbibliothek*, a cura di G. Guest, London 1995; J. Lowden, *The Making of the Bibles Moralisées*, University Park 2000.

In generale, per l'arte in Inghilterra, *Age of Chivalry. Art in Plantagenet England, 1200-1400*, catalogo dell'esposizione, a cura di J. Alexander e P. Binski, London 1987.

Per l'arte in Spagna, *Gotische Architektur in Spanien. La arquitectura gótica en España*, a cura di C. Freigang, Frankfurt am Main - Madrid 1999. In particolare, per la Puerta del Sarmental, C. Hediger, *Un portail construit en deux temps. La* «*Puerta del Sarmental*» *de la cathédrale de Burgos*, in *Mise en oeuvres des portales*

342

gothiques, a cura di I. Kasarska, Paris 2011, pp. 79-97.

Per la scultura nelle terre dell'Impero, H. Reinhardt, *Sculpture française et sculpture allemande au XIII^e siècle*, in *IHA*, 7, 1962, pp. 174-97, e R. Budde, *Deutsche Romanische Skulptur, 1050-1250*, München 1979. In particolare, per la cattedrale di Bamberga, H.-C. Feldmann, *Bamberg und Reims. Die Skulpturen, 1220-1250*, Hamburg 1992. Per Strasburgo e la sua scultura, J.-P. Meyer, *La cathédrale de Strasbourg, choeur et transept: de l'art roman au gothique (vers 1180-1240)*, Strasbourg 2010, e per le vetrate, V. Beyer, *Les vitraux de la cathédrale de Strasbourg (Corpus Vitrearum Medii Aevi. France, 9)*, Paris 1986; sulla miniatura e lo *Zackenstil*, anche R. Kroos, *Sächsische Buchmalerei, 1200-1250. Eine Forschungsbericht*, in *ZKg*, 41, 1978, pp. 283-316; in particolare, sull'Evangeliario di Aschaffenburg, H. W. von dem Knesebeck, *Das Mainzer Evangeliar. Strahlende Bilder. Worte in Gold*, Regensburg 2007.

III. *Geografia delle arti in Italia.*

Su Antelami, A.C. Quintavalle, *Benedetto Antelami*, catalogo dell'esposizione (Parma), Milano 1990, e *Benedetto Antelami e il battistero di Parma*, a cura di C. Frugoni, Torino 1995. Per l'arte in Piemonte, *Gotico in Piemonte*, a cura di G. Romano, Torino 1992. Per il Maestro dei mesi di Ferrara, *Il Maestro dei mesi e il portale meridionale della Cattedrale di Ferrara. Ipotesi e confronti*, atti del convegno (Ferrara 2004), Ferrara 2007. Per Guido Bigarelli, L. Cavazzini, *La decorazione della facciata di San Martino a Lucca e l'attività di Guido Bigarelli*, in *Medioevo: le officine*, atti del convegno (Parma 2009), a cura di A. C. Quintavalle, Milano 2010, pp. 481-93; sul duomo di Trento, *Il Duomo di Trento. Architettura e scultura*, a cura di E. Castelnuovo, Trento 1992.

Sul cantiere musivo di San Marco a Venezia, O. Demus, *The Mosaics of San Marco in Venice*, Chicago-London 1984; per le sculture, G. Tigler, *Il portale maggiore di San Marco a Venezia: aspetti iconografici e stilistici dei rilievi duecenteschi*, Venezia 1995. Sulle pitture del battistero di Parma, L. V. Geymonat,

1233: *Bizantinizing the Parma Baptistery*, in «Miscellanea marciana», 17, 2002 (2004), pp. 71-81, e per il libro di modelli di Wolfenbüttel, anche H. Buchtal, *The «Musterbuch» of Wolfenbüttel and its Position in the Art of the Thirteenth Century*, Wien 1979. In generale, per l'Italia meridionale, F. Abbate, *Storia dell'arte nell'Italia meridionale. Dai Longobardi agli Svevi*, Roma 1998 e, per la pittura bizantina, V. Pace, *Modi, motivi e significato della pittura bizantina nell'Italia meridionale continentale postbizantina. I casi di età tardonormanna e protosveva: da Lecce ad Anglona*, in «Zograf», 26, 1997, pp. 41-52. Per la scultura nelle cattedrali pugliesi e sul versante adriatico, F. Aceto, *«Magistri» e cantieri nel «Regnum Siciliae»: l'Abruzzo e la cerchia federiciana*, in *BArte*, 75, 1990, pp. 15-96.

Per la pittura in Toscana, O. Sirén, *Toskanische Maler im 13. Jahrhundert*, Berlin 1922, e in particolare, per l'influenza bizantina, J. H. Stubblebine, *Byzantine Influence in Thirtheenth-Century Italian Panel Painting*, in *DOP*, 20, 1966, pp. 85-101, e V. Pace, *Modelli da Oriente nella pittura duecentesca su tavola in Italia Centrale*, in *MKIF*, 44, 2000, pp. 19-43. Per Pisa, da ultimo, M. Boskovits, A. Labriola, V. Pace e A. Tartuferi, *Officina pisana: il XIII secolo*, in *AC*, 94, 2006, 834, pp. 161-209. Sulla pittura a Firenze, *The Origins of Florentine Painting, 1100-1270 (CFP*, I.1), a cura di M. Boskovits, Firenze 1993; in particolare, sulla Madonna in trono di Santa Maria Maggiore, *L'«Immagine antica» della Madonna col Bambino di Santa Maria Maggiore. Studi e restauro*, a cura di M. Ciatti e C. Frosinini, Firenze 2002. Sui mosaici del battistero, da ultimo, *The Mosaics of The Baptistery of Florence (CFP*, I.2), a cura di M. Boskovits, Firenze 2007.

Sulle tipologie e le funzioni della pittura su tavola dell'Italia centrale, H. Hager, *Die Anfänge des italienischen Altarbildes*, Wien-München 1962, H. Belting, *Il culto delle immagini. Storia dell'icona dall'età imperiale al tardo Medioevo*, Roma 2001 (ed. or. München 1990) e V. M. Schmidt, *Painted Piety. Panel Painting for Personal Devotion in Tuscany, 1250-1400*, Firenze 2005. Per le croci dipinte, E. Sandberg-Vavalà, *La croce dipinta italiana e l'iconografia della Passione*, Verona

1929; in particolare, su quella di San Domenico a Bologna e l'influenza in Emilia, *Duecento. Forme e colori del Medioevo a Bologna*, catalogo dell'esposizione (Bologna), a cura di M. Medica, Venezia 2000. Per Margarito d'Arezzo, A. Monciatti, *Margarito, l'artista e il mito*, in *Arte in terra d'Arezzo. Il Medioevo*, a cura di M. Collareta e P. Refice, Firenze 2010, pp. 213-24. Sulla scultura ad Arezzo e lungo la dorsale appenninica, da ultimo, F. Cervini, *Statuaria lignea, ibid.*, pp. 111-26. In particolare, per il crocifisso di Petrognano, F. Cervini, *Legni romanici in Toscana. Alcune riflessioni intorno ai crocifissi monumentali*, in «Studi medievali e moderni», 15, 2011, 1/2, pp. 137-50.

Per la pittura a Roma, ora, S. Romano, *Il Duecento e la cultura gotica, 1198-1287 ca.*, Milano 2012, con rinvii. Sulla cripta di Anagni, da ultimo, *Un universo di simboli. Gli affreschi della cripta nella cattedrale di Anagni*, a cura di G. Giammaria, Roma 2000. Sulle pitture dei Santi Quattro Coronati, A. Draghi, *Gli affreschi dell'Aula gotica nel Monastero dei Santi Quattro Coronati. Una storia ritrovata*, Genève-Milano 2006.

Per l'arte cistercense in generale, *Studies in Cistercians Art and Architecture*, a cura di M. P. Lillich, Kalamazoo 1982-98, e *«Ratio fecit diversum». San Bernardo e le arti*, atti del convegno (Roma 1991), numero monografico di *AM*, 8, 1994, 1-2, con rinvii. Per la diffusione nel Lazio e nel Mezzogiorno, almeno, *I cistercensi e il Lazio*, atti del convegno (Roma 1977), Roma 1978 e *Cistercensi nel mezzogiorno medievale*, atti del convegno (Martano-Latiano-Lecce 1991), a cura di H. Houben e B. Vetere, Galatina 1994. Per San Galgano e la diffusione in Toscana, I. Rainini, *L'Abbazia di San Galgano. Studi di architettura monastica cistercense del territorio senese*, Milano 2001 e, per i rapporti con Federico II, *Federico II e Casamari*, atti del convegno (Casamari 1995), numero monografico di «Rivista cistercense», 12, 1995.

Per i diversi aspetti della cosiddetta «arte federiciana», e i rimandi specifici, *Federico II e l'arte del Duecento italiano*, atti del convegno (Roma 1978), a cura di A. M. Romanini, Galatina 1980; *Federico II. Immagine e potere*, catalogo

dell'esposizione, cura di M. S. Calò Mariani e R. Cassano, Venezia 1995; *Federico II e la Sicilia: dalla terra alla corona*, catalogo dell'esposizione, Siracura 1995; *Federico II e l'Italia. Percorsi, luoghi, segni e strumenti*, catalogo dell'esposizione, Roma 1995; *Kunst im Reich Kaiser Friedrichs II. von Hohenstaufen*, atti del convegno (Bonn 1994), a cura di K. Kappel e D. Kemper, München 1996. Sulla conoscenza personale e a corte delle arti meccaniche e della scienza, da ultimo, *Federico II e le scienze*, a cura di P. Toubert e A. Paravicini Bagliani, Parlemo 1994; *Intellectual Life at the Court of Frederick II*, a cura di W. Tronzo, Hannover-London 1994; *La scienza alla corte di Federico II. Sciences at the Court of Frederick II*, numero monografico di «Micrologus», 2, 1994. Il *De arte venandi cum avibus* è edito in Federico II di Svevia, *De arte venandi cum avibus*, a cura di A. L. Trombetti Budresi, Roma-Bari 2005.

IV. *I decenni centrali per l'Europa gotica.*

Sull'uso del disegno nel Medioevo, da ultimo, M. Holcomb, *Pen and Parchment: Drawing in the Middle Ages*, catalogo dell'esposizione, New York 2009. Su Villard de Honnecourt, fondamentale H. R. Hahnloser, *Villard de Honnecourt. Kritische Gesamtausgabe des Bauhüttenbuches ms fr. 19093 der Pariser Nationalbibliothek*, Wien 1935 (e Graz 1972), e C. F. Barnes, *The Portfolio of Villard de Honnecourt (Paris, Bibliothèque nationale de France, ms Fr. 19093). A New Critical Edition and Color Facsimile*, Farnham 2009. Sul palinsesto di Reims, R. Branner, *Drawings from a Thirteenth-Century Architect's Shop: the Reims Palimpsest*, in *JSAH*, 18, 1958, 4, pp. 9-21, e S. Murray, *The Gothic Façade Drawings in «Reims Palimpsest»*, in «Gesta», 17, 1978, 2, pp. 51-55.

Per san Tommaso, le arti e il disegno, E. Simi Varanelli, *Giotto e Tommaso. I Fondamenti dell'estetica tomista e la «renovatio» delle arti nel duecento italiano*, Roma 1984-88. In generale, sul disegno di architettura, R. Recht, *Le dessin d'architecture*, Paris 1995 (trad. it. Milano, 2001). Per la definizione dei ruoli nel cantiere, anche P.-Y. Le Pogam, *Les maîtres d'oeuvre au service de la papauté*

dans la seconde moitié du XIII^e siècle, Roma 2004, e sulla fortuna di Dedalo, E. Castelnuovo, *Dedalo e Bezeleel, in Medioevo. Il tempo degli antichi*, atti del convegno (Parma 2003), a cura di A. C. Quintavalle, Milano 2006, pp. 65-68. Su Hugues Libergier e il San Nicasio di Reims, M. Bideault e C. Lautier, *Saint-Nicaise de Reims. Chronologie et nouvelles remarques sur l'architetcture*, in *BMon*, 135, 1977, pp. 295-330; in particolare, per gli attributi e gli strumenti, J. James, *The Tools of Hues Livergier, Master Mason of the Thirteenth Century*, in «Architectural Theory Review», 2, 1997, 1, pp. 142-49.

Per la definizione di *court style*, R. Branner, *St Louis and the Court Style in Gothic Architecture*, London 1965. Su san Luigi e la sue committenze, *La France de Saint Louis*, catalogo dell'esposizione, a cura di J.-P. Babelon, Paris 1970, e J. Le Goff, *San Luigi*, Torino 1996; mentre in generale per la città, *Paris, ville rayonnante*, catalogo dell'esposizione, a cura di X. Dectot e M. Cohen, Paris 2010 e, per la Sainte-Chapelle, almeno, L. Grodecki, *Sainte-Chapelle*, Paris 1964. Specificatamente sulle vetrate, da ultimo, A. Héritier, *La Bible du roi: la vitrail de Judith de la Sainte-Chapelle de Paris et les Bibles moralisées*, in *CahA*, 52, 2005-2008, pp. 99-108, con rimandi. Sugli sviluppi della scultura e lo *jubé* di Bourges, F. Joubert, *Le jubé de Bourges*, catalogo dell'esposizione, Paris 1994. Per le tombe di Saint-Denis, almeno, G. Sommers Wright, *A Royal Tomb Program in the Reign of St Louis*, in *ArtB*, 56, 1974, pp. 224-43; per quella di Luigi IX, G. Sommers Wright, *The Tomb of Saint Louis*, in *JWCI*, 34, 1971, pp. 65-82. Sull'organizzazione della produzione e gli interventi di Étienne Boileau, F. Baron, *Enlumineurs, peintres et sculpteurs parisiens des XIII^e et XIV^e siècles d'après les rôles de la taille*, in «Bulletin archéologique du Comité des travaux historiques et scientifiques», n.s. 4, 1968, pp. 37-121.

Sulla produzione libraria al tempo di san Luigi, R. Branner, *Manuscript Painting in Paris during the reign of St Louis*, Los Angeles 1977; in particolare, sul Salterio, da ultimo, H. Stahl, *Picturing Kingship. History and Painting in the Psalter of Saint Louis*, University Park 2008. Per la diffusione dei soggetti profani

e delle drôleries, J. Wirth, *Les marges à drôleries des manuscrits gothiques (1250-1350)*, Genève 2008, con rinvii. In generale, sul mondo universitario e sulla produzione di codici, R. H. Rouse e M. A. Rouse, *Manuscripts and their Makers. Commercial Book Producers in Medieval Paris, 1200-1500*, Turnhout 2000. In particolare, per l'area veneta e Padova, *Parole dipinte. La miniatura a Padova dal Medioevo al Settecento*, catalogo dell'esposizione (Padova), a cura di G. Canova Mariani, Modena 1999; sull'epistolario di Giovanni da Gaibana, anche F. L. Bossetto, *Per il Maestro del Gaibana e il suo atelier: un gruppo di Bibbie*, in *RSM*, 13, 2009, pp. 51-61. Per la miniatura a Bologna, A. Conti, *La miniatura bolognese. Scuole e botteghe*, Bologna 1981, e A. De Floriani, *Note sulla miniatura dell'ultimo quarto del Duecento tra Bologna e Padova: la Bibbia di Albenga riconsiderata*, in *RSM*, 3, 1998, pp. 25-58. Per la miniatura inglese, N. L. Morgan, *Early Gothic Manuscripts*, vol. II. 1250-1285, London 1988. In particolare, su Matthew Paris, anche R. Vaughan, *Matthew Paris*, Cambridge 1958 e S. Lewis, *The Art of Matthew Paris in the Chronica Majora*, Cambridge 1987.

In generale, sull'arte inglese, anche L. Stone, *Sculpture in Britain. The Middle Ages*, Harmondsworth 1955; J. Bony, *The English Decorated Style. Gothic Architecture Trasformed, 1250-1350*, Oxford 1979. Per l'illustrazione dell'Apocalisse e in particolare per il ms Douce, N. J. Morgan,*The Douce Apocalypse: Picturing the End of the World in the Middle Ages*, Oxford 2006. Sulle decorazioni pittoriche, T. Borenius, *The Cycle of the Images in the Palaces and Castles of Henry III*, in *JWCI*, 6, 1943, pp. 40-50, e M. Liversidge e P. Binski, *Two Ceiling Fragments from Painted Chamber at Westminster Palace*, in *BurlM*, 137, 1995, pp. 491-501 con rinvii. In generale, sull'abbazia, anche P. Binski, *Westminster Abbey and the Plantagenets: Kingship and the Representation of Power, 1200-1400*, New Haven 1995.

Sul Maestro di Naumburg, *Der Naumburger Meister. Bildhauer und Architekt im Europa der Kathedralen*, catalogo dell'esposizione (Naumburg), a cura di H. Krohm, Petersberg 2011, con rinvii.

In generale, sulla cosiddetta «arte crociata», J. Folda, *Crusader Art in the Holy Land, from the Third Crusade to the Fall of Acre, 1187-1291*, Cambridge (Ma) 2005, con rinvii. Sui rapporti dell'arte francese, *France and the Holy Land: Frankish Culture at the End of the Crusades*, a cura di D. H. Weiss e L. Mahoney, Baltimore 2004. Per le icone del Sinai, K. Weitzmann, *Thirteenth-Century Crusader Icons on Mount Sinai*, in *ArtB*, 45, 1963, pp. 179-203, e *Holy Image, Hallowed Group Icons from Sinai*, catalogo dell'esposizione, a cura di R. S. Nelson, Los Angeles 2006. Per la Bibbia di Corradino, da ultimo A. Perriccioli Saggese, *Un codice bolognese alla corte angioina di Napoli. L'«Histoire ancienne» di Chantilly appartenuta a Guy de Monfort e il problema della Bibbia di Corradino*, in *Napoli e l'Emilia. Studi sulle relazioni artistiche*, a cura di A. Zezza, Napoli 2010, pp. 19-30 con rinvii. Rispetto all'arte e alla pittura in Umbria, P. Scarpellini, *La decorazione pittorica di San Bevignate e la pittura perugina del Duecento*, in *Milites templi: il patrimonio monumentale e artistico dei Templari in Europa*, a cura di S. Merli, Perugia 2008, pp. 205-84.

Per la basilica di San Francesco di Assisi, di riferimento e per un'ampia raccolta bibliografica, *La Basilica di San Francesco di Assisi (Mirabilia Italiae, 11)*, a cura di G. Bonsanti, Modena 2002; per gli atti del concilio di Vienne, D. Cooper e J. Robson, *Pope Nicholas IV and the Upper Church at Assisi*, in «Apollo», 157, 2003, pp. 31-35. In generale, per le antiche immagini del santo e l'arte francescana, K. Krueger, *Der Fruehe Bildkult des Franziskus in Italien. Gestalt- und Funktionswandel des Tafelbildes in 13. und 14. Jahrhundert*, Berlin 1992 e W. R. Cook, *Images of St Francis of Assisi in Painting, Stone and Glass from the Earliest Images to 1320 ca. in Italy. A Catalogue*, Firenze 1999. Per il Tesoro, *Il tesoro della basilica di San Francesco ad Assisi*, a cura di M. G. Ciardi Dupré dal Poggetto, Firenze-Assisi 1980.

V. *L'arte in Italia nella seconda metà del secolo.*

In generale, per l'Italia meridionale, F. Abbate, *Storia dell'arte nell'Italia*

meridionale. Il Sud angioino e aragonese, Roma 1998; su Napoli P. Leone de Castris, *Arte di corte nella Napoli angioina*, Firenze 1988. Per l'architettura meridionale, C. Bruzelius, *Le pietre di Napoli. L'architettura religiosa nell'Italia angioina*, Roma 2005. Per l'arte in Molise, *Il Molise medievale. Archeologia e Arte*, a cura di C. Ebanista e A. Monciatti, Borgo San Lorenzo 2010; per l'Abruzzo, *L'Abruzzo in età angioina: arte di frontiera tra Medioevo e Rinascimento*, atti del convegno (Chieti 2004), a cura di D. Benati e A. Tomei, Cinisello Balsamo 2005.

Per la pittura in Italia meridionale, F. Bologna, *I pittori alla corte angioina di Napoli, 1266-1414*, Roma 1969. Per l'arte nella marca trevigiana, *Ezzelini. Signori della Marca nel cuore dell'Impero di Federico II*, catalogo dell'esposizione (Bassano del Grappa), a cura di C. Bertelli e G. Marcadella, Genève-Milano 2001. Per la pittura in Umbria e in particolare per la tavola agiografica di Santa Chiara ad Assisi e la pittura a Todi, E. Lunghi, *La decorazione pittorica della chiesa*, in M. Bigaroni, H.-R. Meier e E. Lunghi, *La Basilica di S. Chiara in Assisi*, Perugia 1994, pp. 137-282. Per i rapporti fra la pittura toscana e quella napoletana, e in particolare su Montano d'Arezzo, F. Aceto, *Nuove considerazioni intorno a Montano d'Arezzo, pittore della corte angioina, in Medioevo: le officine* cit., pp. 517-28, con rinvii.

Per Nicola Pisano, M. Seidel, *Studien zur Antikenrezeption Nicola Pisanos*, in *MKIF*, 19, 1975, pp. 307-92 e M. L. Cristiani Testi, *Nicola Pisano, architetto scultore. Dalle origini al pulpito del Battistero di Pisa*, Pisa 1987; per la bottega e i rapporti col figlio, A. F. Moskovitz, *Nicola & Giovanni Pisano: The Pulpits*, London 2005, e adesso M. Seidel, *Padre e figlio. Nicola e Giovanni Pisano*, Venezia 2012. Sul mosaico dell'abside del duomo di Pisa e per i rapporti con Firenze, A. Monciatti, *L'Incoronazione della Vergine nella controfacciata della Cattedrale di Santa Maria del Fiore, e altri mosaici monumentali in Toscana*, in *MKIF*, 43, 1999, pp. 15-48. In generale, sulla pittura a Firenze, anche *L'arte a Firenze nell'età di Dante (1250-1300)*, catalogo dell'esposizione, a cura di A. Tartuferi e M. Scalini, Firenze 2004; su Cimabue, anche L. Bellosi, *Cimabue*, Milano 1998. In particolare, sulla chiesa di Santa Croce a Firenze, da ultimo, *Santa Croce, oltre le apparenze*,

a cura di A. De Marchi, Pistoia 2011; su Santa Maria Novella, invece, J. W.

Brown, *The Dominican Church of Santa Maria Novella at Florence. A Historical,*

Architectural, and Artistic Study, Edinburgh 1902 e, per la decorazione plastica, C.

Piccinini, *Capitelli a foglie nella Firenze del Due e del Trecento*, Firenze 2000.

In generale, su Duccio di Buoninsegna, *Duccio. Siena fra tradizione bizantina*

e mondo gotico, a cura di A. Bagnoli, R. Bartalini, L. Bellosi e M. Laclotte,

Cinisello Balsamo 2003. Per la decorazione della cripta, *Sotto il duomo di Siena.*

Scoperte archeologiche, architettoniche e figurative, a cura di R. Guerrini, Cinisello

Balsamo 2003, mentre sulla vetrata del duomo, *Oculus cordis. La vetrata di Duccio;*

stile, iconografia, indagini tecniche, restauro, atti del convegno (Siena 2005), a cura

di M. Caciorgna, Pisa 2007.

In generale, per l'arte a Roma nella seconda metà del secolo, *Bonifacio VIII*

e il suo tempo. Anno 1300, il primo giubileo, catalogo dell'esposizione (Roma), a

cura di M. Righetti Tosti-Croce, Milano 2000. Per i palazzi dei papi nel Lazio, P.-Y.

Le Pogam, *De la «Cité de Dieu» au «Palais du Pape». Les résidences pontificales*

dans la seconde moitié du XIII^e siècle (1254-1304), Roma 2005. Per l'arte funeraria

nello stato pontificio, J. Gardner, *The Tomb and the Tiara. Curial Tomb Sculpture in*

Rome and Avignon in the Later Middle Ages, Oxford 1992, e A. M. D'Achille, *Da*

Pietro d'Oderisio ad Arnolfo di Cambio. Studi sulla scultura a Roma nel Duecento,

Roma 2000, con rinvii. Sul Sancta Sanctorum, *Sancta Sanctorum*, Milano [1995];

sul Palazzo Vaticano, A. Monciatti, *Il Palazzo Vaticano nel Medioevo*, Firenze 2005.

Per Iacopo Torriti, A. Tomei, *Iacobus Torriti Pictor. Una vicenda figurativa del*

tardo Duecento romano, Roma 1990.

In generale, sull'arte a Perugia e in Umbria nella seconda metà del secolo,

Arnolfo di Cambio. Una rinascita nell'Umbria medievale, catalogo dell'esposizione

(Perugia-Orvieto), a cura di V. Garibaldi e B. Toscano, Cinisello Balsamo 2005.

Sulla Fontana Maggiore, J. White, *The Reconstruction of Nicola Pisano's Perugia*

Fountain, in *JWCI*, 33, 1970, pp. 70-83. Per i riflessi in Umbria delle pitture della

basilica, E. Lunghi, *Riflessi della decorazione della Basilica superiore di San*

Francesco nella pittura umbra contemporanea, in *Il cantiere pittorico della basilica superiore di San Francesco in Assisi*, atti del convegno (Assisi 1999), a cura di G. Basile e P. Magro, Assisi 2001, pp. 405-18. In particolare, sulla Sala dei Notari di Perugia, P. Scarpellini, *Datazione comparata: Giotto e la basilica superiore di San Francesco; relazioni tra il ciclo assisiate e la decorazione pittorica della Sala dei Notari a Perugia (1298-1300)*, in «Bollettino per i beni culturali dell'Umbria», 1, 2008, 2, pp. 7-10.

In generale per Giovanni Pisano, da ultimo, S. Spannocchi, *Giovanni Pisano, seguaci e oppositori*, Firenze 2008, con rinvii; per la cattedrale, *Die Kirchen von Siena. 3. Der Dom S. Maria Assunta*, München 1999-2006. Per i riferimenti al gotico oltralpino e alla scultura lignea, soprattutto M. Seidel, *Die Elfenbeinmadonna im Domschatz zu Pisa. Studien zur Herkunft und Umbildung französischer Former im Werk Giovanni Pisanos in der Epoche der Pistoieser Kanzel*, in *MKIF*, 16, 1972, pp. 1-50. In generale, per Arnolfo di Cambio, A. M. Romanini, *Arnolfo di Cambio e lo «stil novo» del gotico italiano*, Firenze 1969, e da ultimo, *Arnolfo's Moment. Act of an International Conference*, atti del convegno (Settignano 2005), a cura di D. Friedmanm, J. Gardner e M. Haines, Firenze 2009, pp. 161-82. Sul ciborio di San Paolo fuori le mura, A. M. D'Achille, *Il ciborio di San Paolo fuori le mura tra autografia e restauro mimetico*, in *Arnolfo di Cambio e la sua epoca. Costruire, scolpire, dipingere*, atti del convegno (Firenze - Colle Val d'Elsa 2006), a cura di V. Franchetti Pardo, Roma 2007, pp. 157-66.

Su Restoro d'Arezzo e *La composizione del mondo*, M. M. Donato, *Un «savio depentore» fra «scienza de le stelle» e «sutilità» dell'antico: Restoro d'Arezzo, le arti e il sarcofago romano di Cortona*, in *Studi in onore del Kunsthistorisches Institut in Florenz per il suo centenario (1897-1997)*, numero monografico di *ASNS*, s. IV, Quaderni, Pisa 1996, pp. 51-78. Per l'arte e la cultura ad Arezzo, *750 anni degli statuti universitari aretini. Atti del Convegno Internazionale su Origini, Maestri, Discipline e Ruolo Culturale dello Studium di Arezzo*, a cura di F. Stella, Firenze 2006. In generale su Giotto, da ultimo, M. Boskovits, s.v. *Giotto*,

in *Dizionario Biografico degli Italiani*, vol. LV, Roma 2000, pp. 401-23, e M. V. Schwarz e P. Theis, *Giottus Pictor*, vol. I. *Giottos Leben*, Wien-Köln-Weimar 2004. Sulla croce di Santa Maria Novella, *Giotto. La Croce di Santa Maria Novella*, a cura di M. Ciatti e M. Seidel, Firenze 2001. Per il disegno in Giotto, A. Monciatti, *Giotto e i disegni, in Medioevo: le officine* cit., pp. 599-608. In generale, sui disegni di progetto, anche B. Zanardi, *Projet dessiné et "patrons" dans le chantier de la peinture murale au Moyen Âge*, R*Art*, 124, 1999, pp. 43-55.

VI. *L'alba del nuovo secolo.*

In generale, sull'arte intorno all'anno 1300, *Roma anno 1300*, atti del convegno (Roma 1980), a cura di A. M. Romanini, Roma 1983; *L'art au temps des rois maudits. Philippe le Bel et ses fils, 1285-1328*, catalogo dell'esposizione, Paris 1998, e *1300... l'art au temps de Philippe Le Bel*, atti del convegno (Paris 1998), a cura di D. Gaborit-Chopin e F. Avril, Paris 2001.

Per l'evoluzione della tecnica musiva, A. Monciatti, *Le baptistère de Florence. «Ex musivo figuravit». Dessin, texture et interpretations de la mosaïque médiévale*, in R*Art*, 120, 1998, 2, pp. 11-22. Per l'*opus anglicanum* in generale, D. King, *Opus Anglicanum: English Medieval Embroidery*, London 1963 e, in particolare sui piviali di Bologna, F. B. Montefusco, *Il piviale di S. Domenico*, Bologna 1970. Su Guccio di Mannaia e lo smalto traslucido senese, E. Cioni, *Scultura e smalto nell'oreficeria senese dei secoli XIII e XIV*, Firenze 1998; per l'*émail de plique*, D. Gaborit-Chopin, *Guillaume Julien "et compagnie"*, in *Studi di oreficeria*, a cura di A. R. Calderoni Masetti, supplemento di B*Arte*, 95, 1997, pp. 71-83.

Per le arti a Parigi e in particolare per la produzione orafa intorno al 1300, D. Gaborit-Chopin, *Orfèvres et émailleurs parisiens au xive siècle, in Les orfèvres sous l'Ancien Régime*, atti del convegno (Nantes 1989), Paris 1994, pp. 29-35. In particolare sulla *Discesa della croce* del Louvre, D. Gaborit-Chopin, *Nicodème travesti. La Descente de Croix d'ivoire du Louvre*, in R*Art*, 81, 1988, pp. 31-44 e, sul Dittico di Soissons, *Images in Ivory, Precious Objects of the Gothic Age*,

catalogo dell'esposizione (Detroit), Princeton 1997, pp. 90-100. Sulla cassa di santa Gertrude di Nivelles, *Un trésor gothique. La châsse de Nivelles*, catalogo dell'esposizione (Köln-Paris), a cura di V. Huchard e H. Westermann-Angerhausen, Paris 1996.

Per la miniatura francese, Ch. Sterling, *La peinture médiévale à Paris*, 1300-1550, vol. I, Paris 1987; su Maestro Honoré, anche E. G. Millar, *The Parisian Miniaturist Honoré*, London 1959 e E. Kosmer, *Master Honoré. A Reconsideration of the Documents*, in «Gesta», 14, 1975, 1, pp. 63-68.

Per il gotico lineare in Tirolo, W. Kofler-Engl, *Frühgotische Wandmalerei in Tirol*, Bolzano 1995 e, per le aperture meridionali, A. De Marchi, *Il momento sperimentale. La prima diffusione del giottismo*, in *Trecento. Pittori gotici a Bolzano*, catalogo dell'esposizione (Bolzano), a cura di A. De Marchi, T. Franco e S. Spada Pittarelli, Trento 2000, pp. 47-75. Per i crocifissi dolorosi, *Neue Foschungen zur gefassten Skulptur des Mittelalters. Die gotischen Crucifixi dolorosi*, a cura di U. Bergmann, München 2001; in particolare per quelli italiani, anche E. Lunghi, *La passione degli Umbri. Crocifissi di legno in Valle Umbra tra Medioevo e Rinascimento*, Foligno 2000. Per le *Vesperbild* e la *Pietà Roettgen*, *Frühe rheinische Vesperbilder und ihr Umkreis. Neue Ergebnisse zur Technologie*, a cura di U. Bergmann, München 2010.

In generale per la nascita del ritratto, E. Castelnuovo, «*Propter quid imagines faciei faciunt*». *Aspetti del ritratto pittorico nel Trecento*, in *Le metamorfosi del ritratto*, a cura di R. Zorzi, Firenze 2002, pp. 33-50, con rinvii; *Le portrait: la représentation de l'individu*, a cura di A. Paravicini Bagliani, J.-M. Spieser e J. Wirth, Firenze 2007, e D. Olariu, *L'avènement des représentations ressemblantes de l'homme à partir du XIIIe siècle. Nouvelles approches du portrait*, Bern 2009. Sui busti reliquiario, B. Fricke, *Visages démasqués. Un nouveau type de reliquiaire chez les Anjou*, in *Le portrait individuel. Réflexions autour d'une forme de représentation. XIIIe-XVe siècles*, a cura di D. Olariu, Bern - New York 2009, pp. 35-63. Su Enrico Scrovegni e le sue immagini, C. Frugoni, L'affare migliore di

Enrico. Giotto e *la cappella Scrovegni*, Torino 2008; mentre per il ritratto in Giotto,

J. Thomann, *Pietro d'Abano on Giotto*, in *JWCI*, 54, 1991, pp. 238-44, e H. Steinke,

Giotto und die Physiognomik, in ZKg, 59, 1996, pp. 523-47.

Letture delle pitture di Giotto centrate sulla figura umana, ad esempio, in F.

Rintelen, *Giotto und die Giotto-Apokryphen*, München-Leipzig 1912, e C. Gnudi,

Giotto, Milano 1959. Sugli affreschi della cappella degli Scrovegni, da ultimo, *La*

Cappella degli Scrovegni, a cura di D. Banzato, G. Basile e G. Baldassin Molli,

Modena 2005. Sulla cappella Peruzzi in Santa Croce a Firenze, C. Frosinini e

A. Monciatti, *La Cappella Peruzzi in Santa Croce a Firenze*, in *Medioevo: i*

committenti, atti del convegno (Parma 2010), a cura di A. C. Quintavalle, Milano

2011, pp. 607-22.

Per le attestazioni epigrafiche, A. Dietl, *Die Sprache der Signatur. Die*

mittelalterlichen Künstlerinschriften Italiens, Berlin 2009; in particolare sulle firme

di Giotto, M. M. Donato, *Memorie degli artisti, memoria dell'antico: intorno alle*

firme di Giotto, e di altri, in Medioevo. Il tempo degli antichi cit., pp. 522-46. Per

la fama e la considerazione antica di Giotto, M. Baxandall, *Giotto and the Orators.*

Humanist Observers of Painting in Italy and the Discovery of Pictorial Composition

1350-1450, Oxford 1971; E. T. Falaschi, *Giotto: The Literary Legend*, in «Italian

Studies», 27, 1972, pp. 1-27.

VII. *Lo spazio per l'uomo.*

Per il cantiere della cattedrale di Firenze e la sua documentazione, C. Guasti,

Santa Maria del Fiore: la costruzione della chiesa e del campanile secondo i

documenti tratti dall'Archivio dell'Opera secolare e da quello di Stato, Firenze

1887 e A. Grote, *L'opera del Duomo di Firenze 1285-1370*, Firenze 2009. In

generale, sul ruolo di Arnolfo a Firenze, I. Krüger, *Arnolfo di Cambio als Architekt*

und die Stadtbaukunst von Florenz um 1300, Worms 2007. Per l'architettura

rappresentata, ora, F. Benelli, *The Architecture in Giotto's Paintings*, Cambridge

2012; mentre, per la rappresentazione dello spazio, R. Longhi, *Giotto spazioso*, in

«Paragone», 31, 1952, 3, pp. 18-24, e J. White, *The Birth and Rebirth of Pictorial Space*, London 1957. Per l'urbanistica duecentesca, P. Lavedan e J. Hugueney, *L'urbanisme au Moyen Âge*, Genève 1974, e E. Guidoni, *Storia dell'urbanistica. Il Duecento*, Roma 1989. Per Parigi, P. Lorentz e D. Sandron, *Atlas de Paris au Moyen Âge. Espace urbain, habitat, société, religion, lieux de pouvoir*, Paris 2006. In generale, per le nuove fondazioni duecentesche europee e italiane, *I borghi nuovi: secoli XII-XIV*, atti del convegno (Cuneo 1989), a cura di R. Comba e A. Settia, Cuneo 1993, mentre, sulle *bastides* francesi, M. Coste, *Bastides, villes neuves médiévales*, Paris 2007. Sulle terre nuove fiorentine, D. Friedman, *Terre nuove. La creazione delle città fiorentine nel tardo medioevo*, Torino 1996. Per l'urbanistica fiorentina, G. Pampaloni, *Firenze ai tempi di Dante. Documenti sull'urbanistica fiorentina*, Roma 1973, e T. Flannigan, *The Ponte Vecchio and the Art of Urban Planning in Late Medieval Florence*, in «Gesta», 47, 2008, 1, pp. 1-15, con rinvii.

索　引

插图索引

P102 图 12-13. 兰斯的修复羊皮纸，约 1250—1260，布兰纳修复了图纸，
1958
兰斯，马恩省部门档案馆，手稿G661

P106 图 14. 圣丹尼斯，威斯敏斯特大教堂，从 1231 年开始，唱诗
台高处鸟瞰图
（Foto Hervé Champollion / Akg-Images / Mondadori Portfolio）

P118 图 15. 伦敦，威斯敏斯特修道院，约 1250，牧师会大厅的穹顶
（Foto © Eurasia Press / Photononstop / Corbis）

P141 图 16. 契马布埃，《浸礼会之名的按手礼》局部，镶嵌工艺，
约 1280
佛罗伦萨，圣乔万尼浸礼会洗礼堂，圆顶，南面（Foto George
Tatge / Archivi Alinari, Firenze. Per concessione dell'Opera di Santa
Maria del Fiore）

P143 图 17. 波宁塞尼亚的杜乔，《宝座上的圣母、圣子和天使们》（鲁
切拉伊圣母像），胶画法和木板加金饰，1285
佛罗伦萨，乌菲齐画廊（Foto Archivio Antonio Quattrone / Mondadori
Portfolio. Su concessione del Ministero per i Beni e le Attività Culturali）

P153 图 18. 尼古拉和乔万尼·皮萨诺，《佩鲁贾的奥古斯都》，大理石，
1276—1278
佩鲁贾，主喷泉，局部图（© 2013. Foto Scala, Firenze）

P160 图 19. 乔万尼·皮萨诺，《以撒以阿》，大理石，约 1287—1297
圣母升天教堂，锡耶纳教堂艺术博物馆（© 2013. Foto Scala,
Firenze）

P163 图 20. 坎比奥的阿诺尔福，圣体盘，大理石，1293，局部
罗马，特拉斯提弗列圣塞西莉亚教堂（Foto Arnaldo Vescovo /
Mondadori Portfolio）

P170 图 21. 邦多内的乔托，《圣母与圣子》，胶画法木板画，约 1290，
碎片
圣洛伦佐镇，圣洛伦佐教区教堂

彩图索引

帕尔马，国家美术馆（© 2013. Foto Scala, Firenze）

P236　[10]《道德圣经》，羊皮纸上的细密画，约 1215—1230

维也纳，奥地利国家图书馆，选自《法典2554》（Foto della Biblioteca）

P238　[11]《菜园中的祈祷》，马赛克，约 1220

威尼斯，圣马可大教堂（Foto Paolo e Federico Manusardi /Mondadori Portfolio）

P240　[12] 圣克朗大师的工作室，《粉红德勒》，彩色玻璃窗，约 1221—1230

沙特尔，圣母大教堂（Foto Yvan Travert / Akg-Images / Mondadori Portfolio）

P242　[13]《天使立柱：福音书作者》，带有彩色装饰的砂岩，局部，约 1225—1230

斯特拉斯堡，圣母大教堂（Foto Hervé Champollion / Akg-Images / Mondadori Portfolio）

P244　[14] 阿西西，圣方济各大教堂，1228 年始建，由中殿面向祭坛视角

P246　[15]《圣母访问》，石质，1233 前（？）

兰斯，圣母大教堂（Foto Bridgeman / Archivi Alinari, Firenze）

P248　[16] 半身塑像（"皮耶尔·德莱维涅"），1234—1239

卡普阿，坎帕尼亚省博物馆（© 2013. Foto Scala, Firenze）

P250　[17] 萨尔门塔尔之门，约 1240—1245

石质，布尔戈斯，圣母玛利亚大教堂，南十字耳堂（Foto Hervé Champollion / Akg-Images / Mondadori Portfolio）

P252　[18] 巴黎，圣礼拜堂，约 1242—1248，教堂内部面向半圆形后殿视角

（© 2013. Foto Scala, Firenze）

P254　[19] 罗马，四殉道堂边的宫殿，哥特式大厅，约 1244—1254，壁画，南面墙壁局部

（获得文化活动与遗产部门特许）

P256　[20] 让·德谢勒，北十字耳堂正面，约 1245—1250

巴黎，圣母大教堂（Foto Fabrizio Carraro）

P258　[21] 瑙姆堡的大师，《总督埃克哈德二世和他的妻子乌塔》，约
　　　　1249—1255

　　　瑙姆堡，圣彼得和圣保罗大教堂，唱诗台（Foto Hervé Champollion /
　　　Akg-Images / Mondadori Portfolio）。

P260　[22] 宝库的大师，《圣方济各和四个验尸奇迹》，约 1250—1260

　　　阿西西，圣方济各大教堂宝库博物馆（Foto Franco Cosimo Panini
　　　Editore. Su licenza Archivi Alinari, Firenze）

P262　[23] 朱达·皮萨诺，《耶稣受难》，约 1251

　　　博洛尼亚，圣多梅尼科大教堂（© 2013. Foto Luciano Romano /
　　　Fondo Edifici di Culto–Ministero dell'Interno / Scala, Firenze）

P264　[24]《耶稣升天》，约 1251—1259，美因茨的福音书，羊皮纸上
　　　　的细密画

　　　阿沙芬堡，图书馆，手稿13，图54v（Foto della Biblioteca）

P266　[25] 马修·帕里斯，《法兰西路易九世送给英国恩里科三世的
　　　　大象》，约 1255—1259，《大编年史》

　　　基督之体大学，手稿16，图4（Foto Akg-Images / Mondadori Portfolio）

P268　[26]《艾菲特女儿的牺牲），约 1250—1270，取自圣路易的赞美
　　　　诗集，羊皮纸上的细密画

　　　巴黎，法国国家图书馆，拉丁语手稿10525，图54（Foto della
　　　Biblioteca）

P270　[27]《木石纹理艺术》，约 1258—1266

　　　梵蒂冈，梵蒂冈使徒图书馆，拉丁手稿1071，图43（© 2013. Foto
　　　Jochen Remmer / BPK, Bildagentur für Kunst, Kultur und Geschichte,
　　　Berlin / Scala, Firenze）

P272　[28] 尼古拉·皮萨诺，布道坛，1260

　　　比萨，圣乔万尼洗礼堂（Foto Album / Oronoz / Mondadori Portfolio）

P274　[29] 科拉迪诺圣经的大师，《托比亚之书》的一页，约 1260—
　　　　1270，取自科拉迪诺圣经

　　　巴尔的摩，沃尔斯艺术博物馆，152.156v（Foto del Museo）

P276　[30] 乌格斯·利贝热建筑师的墓碑，约 1263

　　　兰斯，圣母大教堂（Foto Hervé Champollion / Akg-Images / Mondadori

Portfolio）

Mondadori Portfolio）

P300 [42] 坎比奥的阿诺尔福和彼得，神龛，1285
罗马，城外圣保罗大教堂（Foto Arnaldo Vescovo / Mondadori Portfolio）

P302 [43] 博尼瑟尼亚的杜乔，圣母、福音书传道士和圣人的故事，1287—?
锡耶纳，大教堂都市博物馆，圣母升天大教堂（Foto Mondadori Portfolio）

P304 [44] 马纳亚的古奇奥，尼古拉四世的圣餐杯，约 1288—1292
阿西西，圣方济各大教堂宝物博物馆（Foto Archivio Antonio Quattrone / Mondadori Portfolio）

P306 [45] 邦多内的乔托，《以撒鼓动以扫》，约 1290
阿西西，圣方济各大教堂（Foto Mondadori Portfolio）

P308 [46] 邦多内的乔托，耶稣受难图，1292 年开始，《耶稣五伤》的局部
阿西西，圣方济各大教堂（Foto Archivio Antonio Quattrone / Mondadori Portfolio）

P310 [47] 彼得罗·卡瓦利尼，《最后的审判》，约 1293，局部
罗马，特拉斯提弗列圣塞西莉亚大教堂（Foto Mondadori Portfolio）

P312 [48] 雅各布·托里蒂，《圣母加冕》，约 1296
罗马，圣母玛利亚大教堂，后殿（Foto Arnaldo Vescovo / Mondadori Portfolio）

P314 [49] 雷诺大师，《大卫国王的涂圣油礼和大卫与戈利亚》，腓力四世的每日祈祷书，1296（？）
巴黎，法国国家图书馆，手稿1023，图7（Foto della Biblioteca）

P316 [50] 坎比奥的阿诺尔福，《宝座上的圣母和圣子》，约 1296—1300，局部
佛罗伦萨，大教堂博物馆，圣母百花大教堂正立面（© 2013. Foto Scala, Firenze）

P318 [51] 乔万尼·皮萨诺，《圣母与圣子》，1298
比萨，大教堂博物馆（© 2013. Foto Scala, Firenze）

图书在版编目（CIP）数据

十三世纪的艺术 / 〔意〕阿莱西奥·蒙恰蒂著；袁钰晰译 . —上海：上海三联书店，2022.9

（全球艺术史）

ISBN 978-7-5426-7754-9

Ⅰ. ①十… Ⅱ. ①阿… ②袁… Ⅲ. ①艺术史－古罗马－13 世纪 Ⅳ. ① J154.609.2

中国版本图书馆 CIP 数据核字（2022）第 119690 号

十三世纪的艺术

著　　者 / 〔意〕阿莱西奥·蒙恰蒂	
译　　者 / 袁钰晰	
责任编辑 / 程　力	
特约编辑 / 杨红丹	
装帧设计 / 鹏飞艺术	
监　　制 / 姚　军	
出版发行 / 上海三联书店	
（200030）中国上海市漕溪北路 331 号 A 座 6 楼	
邮购电话 / 021-22895540	
印　　刷 / 天津丰富彩艺印刷有限公司	
版　　次 / 2022 年 9 月第 1 版	
印　　次 / 2022 年 9 月第 1 次印刷	
开　　本 / 960×640　1/16	
字　　数 / 186 千字	
印　　张 / 24	

ISBN 978-7-5426-7754-9/J·367

定　价：76.00元